KB043799

# 예술방법론

미술로 세상을 연구하는 특별한 비법들

임 상 빈

박영사

# 들어가며

PART

## 01

# 예술적 담론
**예술을 어떻게 이해하고 글 쓰며 대화할 수 있을까?**

예술방법론

# 들어가며

## 화자가 아름답게 느끼는 것은?

# 03
# 창작은 아름답다

난 어려서부터 그림을 그렸다. 미술, 재미있었다. 그래서 미술학원에 가는 걸 참 좋아했다. 당시부터 나의 꿈은 언제나 화가! 4,5살 무렵에 왕자와 공주를 많이 그렸다. 그런데 굳이 뭘 보고 그리는 적이 없었다. 그때부터 벌써 내 맘대로였던 거다. 여하튼, 그림을 즐겼다. 그리고 나면 참 뿌듯했고.

난 어려서부터 피아노를 쳤다. 피아노, 재미없었다. 그래서 피아노 학원에 가는 걸 별로 좋아하지 않았다. 사실 한 곡을 연주할 때 한 번이라도 틀리지 않고 치는 적이 거의 없었다. 간혹 제대로 치면 그걸 가지고 선생님께 칭찬을 받았을 정도였으니. 그때는 악보를 그대로 따라 연주하는 게 참 어려웠다. 결국, 초등학교 4학년 때 그만뒀다. 한편으론 후련했고, 한편으론 아쉬웠다.

초등학교 4학년 여름방학에는 단편소설을 썼다. 소설, 재미있었다. 공책 한 권 펼쳐 놓고는 몇 날 며칠에 걸쳐 손 글씨로 글을 써 내

려갔다. 통속적인 뻔한 연애소설이었는데 남자가 불치병에 걸리며 서로 간에 오해가 싹트고 관계가 어긋나는 내용이었다. 그때 컴퓨터를 알았더라면 스토리 전개를 더 복잡하게 했을 것만 같다. 지금 생각해보면 시간 순으로 너무 단순하게 썼다. 다시 쓰면 좀 낫지 않을까.

고등학교 시절에는 시를 썼다. 시, 재미있었다. 방식은 이랬다. 우선, 책상 위에 서류 종이 한 장을 놓고는 굵은 사인펜 하나를 종이에 딱 댄다. 다음, 불현듯 생각나는 첫 문장을 손 글씨로 정성껏 쓴다. 그리고는 생각의 흐름을 따라가며 막힘없이 줄줄 써내려 간다. 물론 그 당시 대부분의 시에는 사춘기 소년의 고독한 실존주의가 물씬 배어 있다. 그런데 지금 생각해보면, 일필휘지(一筆揮之)에 너무 집착했던 듯하다. 그리고 컴퓨터를 몰랐으니 이를 디지털 파일로 보관하지 못했다. 그래도 다행히 당시에 여러 개를 추려 시집(폐허, 그리고 현실에서 나다, 1995)을 출간했다. 그때는 참 뿌듯했다.

대학에 입학해서는 클래식 기타를 배웠다. 기타, 재미없었다. 마침집 앞에 기타 학원이 있어서 충동적으로 등록했다. 그런데 연주를 하다 보면 손톱이 아팠다. 아마도 악기 연주를 위한 최적의 손은 아니었던 모양이다. 하지만, 실상은 악보를 따라 그대로 연주하는게 정말 싫었다. 그래서 결국에는 그만뒀다. 한편으론 후련했고, 한편으론 아쉬웠다.

제대를 하고 대학에 복학해서는 미디 음악 작곡을 했다. 작곡, 재

미있었다. 내 마음대로 오케스트라를 좌지우지할 수 있다는 게 참 후련했다. 게다가, 현대음악 아닌가? 그래서인지 체계를 무시하며 막 나갔다. 피아노와 기타 연습 때 받았던 스트레스를 여기서 풀었던 모양이다. 물론 요즘도 심심하면 가끔씩 작곡을 한다. 언젠가는 엄청난 작곡가가 될 거라는 도취감에 취해.

대학원에 입학해서는 단편영화 3편을 제작했다. 영화, 재미있었다. 꼭 한 번 만들어보고 싶었다. 그래서 여러 학교 홈페이지에 광고를 내고는 배우 선발을 위한 오디션도 봤다. 그런데 재정적으로 벅찼다. 게다가, 공동작업도 좀 부담스러웠다. 그래도 영화를 찍어본 덕분에 유학을 준비하면서 순수미술뿐만 아니라 필름 분야로도 지원이 가능했다. 그래서 양쪽 모두로부터 입학 통지서를 받았다. 그리고는 꽤나 고민했었다. 하지만, 내가 결국 택한 건 순수미술! 죽이 되건, 밥이 되건 혼자 성공하거나 망하는 게 마음이 편할 거 같아서. 다르게 말하면 남에게 책임질 일 없이 혼자 다 해먹고 싶었다. 지금 생각하면 뭐, 잘한 거 같다.

예술은 즐기는 게 중요하다. 돌이켜보면, 나는 문화를 소비하기보다는 언제나 창작하는 쪽을 선호했다. 물론 뭐든지 전문분야가 있기에 다 잘할 순 없다. 예를 들어 나의 처, 알렉스가 바이올린을 켜면 여간해선 듣기 힘들다. 하지만, 알렉스는 자신의 연주를 충분히 즐긴다. 그러니 도무지 뭐라고 할 수가 없다. 혹시나 언젠가는 엄청난 연주를 들려줄 지도 모른다. 물론 못해도 그만이지만.

예술을 제대로 즐기려면 자기 고유의 성향을 아는 게 중요하다. 단 도직입적으로 내 성향은 프리 스타일이다. 예를 들어 연주 시 그대로 따라야 하는 악보보다 마음 가는 대로 그릴 수 있는 하얀 도화 지가 훨씬 좋다. 반면, 알렉스의 성향은 컨설팅이다. 내가 뭘 하고 있으면 참 정곡을 잘도 찌른다. 물론 도움이 많이 된다. 이 글에도 나오는 걸 보면 정말 뛰어난 칼잡이인 듯. 거의 예술의 경지다.

여하튼, 예술로 뿌듯해지려면 자기 고유의 성향에 잘 맞는 걸 찾아 적극적으로 밀어붙여야 한다. 종류는 많다. 그림 창작, 음악 작곡, 악기 연주, 노래, 무용, 연극, 영화, 글쓰기, 큐레이팅, 비평, 후원, 투자, 감상, 토론 등… 물론 이 외에도 예술과 관련된 활동은 끝이 없다. 즉, 예술은 나에게 맞는 게 도대체 뭔지를 찾는 데에서부터 비로소 시작된다.

물론 그럴 만한 내공이 갖춰져 있다면 마음먹기에 따라 뭐든지 예 술 담론으로 연결 가능하다. 예를 들어 내 교양수업을 듣는 학생들 의 전공은 천차만별이다. 한 번은 자신의 전공과 관련 있는 작품을 찾아 그 둘을 연결시켜 논하라는 과제를 주었다. 그랬더니 별의별 방식으로 말이 되는 답안, 참 많았다. 때로는 감동적이기도 했다. 알고 보면 그런 게 다 예술이다.

이와 같이 보는 방식에 따라, 어제의 비(非)예술은 오늘의 예술이 된다. 이는 마치 피히테(Johann Gottlieb Fichte, 1762-1814)가 말했 듯이 '자아'가 '비아'를 잡아 삼키며 끊임없이 자신을 확장해 나가

는 상황과도 비견된다. 물론 예술에는 신비로운 힘이 있으니 이는 충분히 가능하다. 게다가, 뿌듯함마저 느낀다면 더할 나위 없이 좋을 수밖에. 그게 바로 '창작의 만족감'이다. 내가 직접 해야 가장 극대화되는.

# 02
## 공헌은 아름답다

예술에는 뭔가 특별한 게 있다. 게다가, '**좋은 예술**'이라면 개인적으로만 의미가 있는 게 아니다. 사회문화적인 의의도 차고 넘치게 마련이다. 이는 애초에 작업하는 목표가 뚜렷했기 때문에 그런 게 아니다. 오히려, '**예술하기**' 자체가 곧 사회적인 공헌이기에 살다 보니 자연스럽게 그렇게 되는 거다.

그런데 아직까지도 밥 먹고 사는 데 예술이 별 도움이 안 된다고 생각하는 사람들이 있다. 물론 예술을 열심히 하는 만큼 꼭 돈이 비례하지는 않는다. 하지만, 그건 운동도 마찬가지이다. 그래도 건강하면 많은 걸 얻을 수 있다. 결과적으로는 돈도 아낄 수 있고. 결국, 예술로 건강하다면 어쩌면 더욱 엄청난 걸 얻게 될지도 모른다. 대표적인 '**미술의 공헌 사례**' 일곱 가지, 다음과 같다.

첫째, '**사업적인 요청**'! 예를 들어 요즘 대기업들도 예술 마케팅에 한창이다. 즉, 기호 가치를 높이기 위해서는 그 제품에 묘한 아우

라(aura)를 형성하는 게 중요하다. 기술력만으로 소비자의 인정을 받기에는 한계가 명확하기 때문이다. 물론 여기에는 확실한 판매의 목적이 있다. 그래서 종종 '예술의 도구화'가 문제시된다.

둘째, **'예술적인 문화생활'**! 예를 들어 미술관이나 갤러리에서의 미술 전시회는 이와 관련된 많은 이들의 문화생활을 풍요롭게 한다. 즉, 좋은 작품과 좋은 전시는 작가뿐만 아니라 큐레이터, 평론가, 후원자, 투자자, 열정적인 관람객, 혹은 잠재적인 관람객까지 많은 사람들을 즐겁게 한다. 하지만, 이런 종류의 예술은 특수한 소수 계층의 향유물일 뿐이다.

셋째, **'예술적인 도시'**! 예를 들어 대표적인 대중화의 시도로는 공공미술이 있다. 물론 공공미술의 이상은 참으로 아름답다. 일반 시민들을 대상으로 길거리를 전시장 삼아 아름다운 작품을 전시하며 도시의 품격을 한층 높인다. 하지만, 어떤 사람들은 몇몇 작품을 흉물이라고 여긴다. 한편으로, 많은 작품은 반영구 설치물이다. 이거 종종 부담스럽다. 그리고 보면 애초의 취지만큼 대중을 위한 효용성이 높은 경우, 의외로 많지 않다.

넷째, **'예술정신이 깃든 작품'**! 예를 들어 당대에 유의미한 의제를 던지는 미술작품이 보여주는 저항정신과 그 고귀한 이상은 사회에 큰 귀감이 된다. 관습을 그대로 수용하지 않고 이에 대해 의문을 제기함으로써 사람들의 감성을 동요하고 지성을 자극하는 작품, 정말 아름답다. 하지만, 그 이상이 실현되려면 아직 가야 할 길이

멀다.

다섯째, '**토론정신을 함양한 미술인들**'! 예를 들어 다양한 예술담론을 형성하며 사회적 공론화를 유발하는 추진력은 사실 작품 자체가 아니라 이를 논하는 사람들에게서 나온다. 즉, 미술은 명사적인 물건이 아니라 '예술하기', 즉 동사적인 행위이다. 미술계에 참여하는 사람들이 다양한 층위의 맥락을 적극적으로 형성하고 풍요로운 의미의 살을 붙이며 여러모로 이를 실천해 나가는. 물론 그들의 제언과 바람은 미술계 안으로만 국한되지 않는다. 결국, 그들도 생활인! 이를테면 미술품은 막상 전시장 안에 머무를지라도, 그들은 세상에 퍼져 나와 적극적으로 교류한다. 따라서 예술의 가치를 마치 바이러스처럼 전파하며 유의미한 사건을 일으키는 주범은 바로 미술인들이다.

여섯째, '**우주적 차원에서의 상호 연결성**'! 예를 들어 진실된 마음은 서로 통한다. 불교 철학의 '연기론(緣起論)'이나 아들러(Alfred Adler, 1870–1937)의 '개인심리학'에서 보듯이 많은 사람들의 마음은 서로 간에 활발한 교류를 도무지 멈출 줄 모른다. 미술을 포함한 여러 미디어를 통해, 그리고 역사적, 지역적, 종교적, 문화적 한계 등을 넘어. 이를테면 풀 한 포기 소중히 여기는 마음으로 내가 작업을 한다면 그 작품은 그런 마음을 가진 이들과 그렇게 교감한다. 마찬가지로, 내가 예술적으로 살면, 혹은 예술적으로 생각하면 역시나 그런 이들과 그렇게 교감한다. 결국, 우리가 연대하기 위해서는 꼭 물리적으로 집회에 참여해야만 되는 게 아니다. 각자의 자리에서

무언가를 절절하게 느끼다 보면 다 만나는 때와 장소가 있다. 그 이름은 곧 예술.

일곱째, **'존재 자체가 가지는 고마움'**! 예를 들어 그렇게 세상을 사신 그 분이 엄연히 우리와 함께 계시다는 사실, 몹시도 고맙다. 그렇다면 이는 존재 자체가 공헌인 경우다. 이를테면 나는 반 고흐 (Vincent van Gogh, 1853–1890)가 태어나줘서 참 고맙다. 혹시 그 분이 지금 번복할 수가 있어서 한 많은 세상, 스스로 태어나지 않기를 택한다면 못내 아쉬울 거다. 솔직히 속내는 잘 모르지만, 스스로는 고통 속에서 살았을 지라도 감정의 바닥을 치는 그 진정성 넘치는 모습은 다른 시대, 다른 장소에서 살고 있는 그와는 일면식도 없는 우리들의 심금을 한없이 울리며 귀감이 된다. 그리고 이건 분명히 허상이 아닌 실체다. 하지만, 그렇다고 해서 그와 내가 상호 간에 인격적으로 대화를 나누는 건 아니다. 오히려, 그의 예술을 통해 내가 내 안의 나를 비로소 대면하게 된다. 즉, 그의 예술은 내 마음의 거울.

이와 같이 예술은 다양한 방식의 사고와 표현을 통해 여러 가지로 공헌을 한다. 이상적으로 예술이 수단이라기보다는 그 자체로 목적일 때 더욱 세상은 살만한 곳이 된다. 주변을 돌아보면 참 다양한 종류의 사람들이 있다. 뛰어난 사람, 묵묵히 제 할 일을 다하는 사람, 소신 발언하는 사람, 아픈 사람, 대책 없는 사람 등. 결국, 그들이 누구이건 한 사람이 다른 사람에게 큰 의지가 된다면, 즉 감사함을 가지게 만든다면 그 사람이나 그렇게 느끼는 사람, 모두가

다 복되다. 그게 바로 '사회적 공헌감'이다. 여기서 바로 모두에게 진정한 울림을 주는 예술이 싹튼다.

# 01

## 일상은 아름답다

예술은 일상이다. 아니 그럴 수 있다. 이를 위해 나는 오늘도 예술
적으로 세상을 다시 보는 시도를 감행한다. 이 책에서 대표적으로
시도한 일곱 가지, 다음과 같다. 첫째, **'확장, 심화형 대화'**가 많다.
이를 통해 질서정연하게 닫힌 논리 구조의 한계를 넘어 무한한 상
상의 나래를 펼치며 열린 담화를 전개하기를 기대한다. 여기서는
나와 내 처인 알렉스, 그리고 내 딸인 린이가 등장한다. 비유컨대,
이 셋이 삼각형을 만든다면 그 중간에 위치한 독자는 맥락이다. 때
로는 셋을 골고루 바라보고, 때로는 하나로 빙의해보며 '우리'를 보
다 생생하게 느끼는. 물론 대화는 끝이 없다. 진정한 예술은 누군
가가 벌써 만들어 놓은 물질적인 결과로서의 예술작품이 아니다.
오히려, 우리가 지금 만들어가는 비물질적인 과정으로서의 예술적
인 대화, 그 자체다. 그게 깊이 스며 들어 있는 작품이 곧 좋은 작
품이고.

둘째, **'개인적인 일화'**가 많다. 솔직하고자 노력했다. 그러다 보니

때로는 부끄러웠다. 하지만, 예술의 일상화를 논하는 마당에 딱딱하게 사안을 기술하는 거리감 있는 화자는 싫다. 오히려, 책을 읽다 보면 자연스럽게 한 개인의 삶의 통찰을 엿보게 하고 싶다. 예술적인 마음을 탐구하며 삶을 예술로 만드는 행복한 상상을 공유하고 싶다.

셋째, **'다양한 미술작품'**을 다룬다. 이를 통해 작품의 감상, 기호의 해독, 비평적 글쓰기, 그리고 예술의 비전 등을 고찰하며 예술적인 마음을 보다 심화하는 풍부한 계기를 제공한다. 나아가, 과거에 주어진 지식이 아닌, 현재 만들어가는 지혜로 예술을 유희하는 방법을 자연스럽게 익힌다.

넷째, 창의적이고 비평적인 **'사고의 방법'**을 제시한다. 즉, 사상의 지형도를 그리며 예술적인 마음을 인문학적인 지평으로 자연스럽게 확장, 심화한다. 이를 통해 기술(미술美術)을 넘어 삶의 연구(미구美究)와 유희(미희美戲)로서의 예술적인 사고를 고민한다. 단언컨대, 예술은 직업이기 이전에 우리들의 사상이고 삶이다.

다섯째, **'여가창작'**에 주목한다. '여가소비'에만 국한되지 않는. 사실 창작은 쉬는 시간에만 하는 게 아니다. 업무 중에도, 식사 중에도, 대화 중에도, 그리고 꿈속에서도 해야 제 맛이다. 즉, 예술은 고리타분하고 무미건조한 일상을 창의적이고 흥미진진한 일상으로 변모시키는 강력한 마법이다. 이를테면 예술의 주 종목이 바로 손에 땀을 쥐게 하는 '의미 찾기' 여행이다. 그렇다면 도무지 우울할

일이 없다. 사람은 언제나 드라마를 원한다.

여섯째, **'즐기며 잘 살자'**고 주장한다. 물론 현실적으로 삶에 쪼들리지 않는 사람은 별로 없다. 하지만, 객관적인 조건이 풍족해져야지만 비로소 예술을 제대로 할 수 있는 건 결코 아니다. 중요한 건, '아, 그게 그런 거구나!'라는 삶에 대한 묘한 통찰력이다. 이를 통해 예술적인 마음의 여유가 생긴다면 결과적으로 '내 삶이 곧 예술'이 된다. 나아가, **'뿌듯함의 황홀경'**을 맛본다면 여기가 바로 천국이다.

일곱째, 우리는 모두 **'서로서로 예술가'**가 되자고 주장한다. 그게 우리가 함께, 진짜 잘 사는 길이다. 그렇다면 상대와의 냉혈한 관계로 출발하는 '경쟁'과 '구분', '비교의식' 같은 단어는 이제 저 멀리 던져버려야 한다. 그리고는 오롯이 내 안에 집중하여 예술적인 마음을 키우고, 나름의 방식으로 내 주변으로부터 예술적인 사건을 차근차근 만들어 나가야 한다. 이와 같이 나만 바라볼 때 진하게 샘솟는 '만족감', 뿌듯하다. 그리고 이걸 공유하며 얻는 '공헌감', 뿌듯하다. 물론 아직 가야 할 길이 멀다. 결국, '뿌듯함'이야말로 우리네 삶의 관건이다.

## 00
# 바람은 아름답다

이 글을 정리하면서 나 또한 참 많은 걸 배웠다. 예술은 실기와 이론, 삶과 사상, 나와 우리가 묘하게 얽혀 있을 때 비로소 생기가 돈다. 그 느낌적인 느낌을 도대체 어떻게 표현할까? 여러 단어 사이를 고심했다. 그렇게 한 단어, 한 단어를 뱉어내고, 연결하고, 조율하는 시간, 그야말로 속절없이 흘러갔다. 솔직히 바빴다. 그런데 참 좋았다.

오랫동안 나는 미술작품 제작에 전력투구했다. 특히, 20대 중반부터 30대까지는 말 그대로 작업, 작업, 작업이었다. 그러다 보니 30대 중반이 되자 드디어 몸이 망가지는 소리가 들렸다. 30대 후반이 되어서는 본격적으로 학생들을 가르치게 되었는데 그러면서 몸이 좀 쉴 수가 있었다. 더군다나 수업에 지각하지 않기 위해 일찍 잠자리에 드는 습관이 형성되니 예전의 활기가 조금씩 돌아왔다. 다행이었다.

40대에 들어서는 가족이 생기면서, 그리고 대학에서 교양수업을 맡으면서 그간의 여러 글들을 정리하자는 생각이 들었다. 그렇다! 작업만 하면 다친다. 즉, 다양한 방식으로 세상과 관계 맺기를 하는 게 필요하다. 내 경우에 이는 글쓰기로 나타났다. 글을 쓰다 보면 내 삶이 풍요로워지고 더욱 뿌듯해지는 느낌이 든다.

이 책에는 대화체가 많이 나온다. 내 애초의 계획은 다음과 같다. 우선, 설명의 형식을 취한 문어체로 초반부를 쌓아 나가며 논리적인 화두를 던진다. 즉, 기본적인 판을 깔아준다. 다음, 대화의 형식을 취한 구어체로 후반부를 흘려보내며 다양한 가능성을 제안한다. 즉, 토론의 장을 열어준다.

결과적으로 이 책은 문어체와 구어체의 양이 나름 균형이 잘 맞는다. 그런데 애초에는 지금처럼 대화체를 많이 넣을 생각이 없었다. 모름지기 책이라면 전통적으로 문어체가 정석이다. 그러나 대화체의 매력이 만만치 않았다. 이를테면 술술 풀어나가다 툭툭 던지는 말이 참 논리적이지 못하고 사방으로 튄다. 아귀가 꼼꼼하게 잘 안 맞기도 하고. 그렇다면 이런 속성을 때에 따라 잘만 활용해주면 행간을 넓히고 느낌을 생생하게 하며 상상력을 폭발시키는 묘한 강점이 발휘 가능하다. 결국, 나는 이 책을 통해 마치 성격이 다른 부부가 희한하게 잘 맞듯이 문어체와 구어체의 장점을 상호 의존적으로 극대화하고 싶었다. 아, 둘이 정말 잘 살아야 할 텐데.

퇴근 후 내 딸 린이를 재우면 드디어 자유시간이 시작된다. 그때부

터 나는 글을 쓴다. 예를 들어 글 속의 알렉스와 대화 삼매경에 빠져 자판을 두드린다. 그러다 보면 실제 내 처 알렉스가 말을 건다. 가끔씩은 호기심에 실제로도 비슷한 대화를 한 번 재현해본다. 그런데 이게 희한하게 잘 맞는다. 아마 실제계와 가상계의 모의실험(simulation) 싱크로율(synchronization)이 꽤나 높은 듯, 참 묘한 경험이다. 고 2때 한 선생님의 명언이 기억난다. '직접 그리지 않고도 머릿속으로 그리면서 느는 경지에 다다라야 진정한 고수가 되는 거야!' 그렇다면 '이제 나, 고수?' 실제와 글 속의 알렉스, 둘 다 지체 없이 바로 비웃는다.

참고로, 애초에는 글 속의 알렉스를 예술을 잘 모르는 사람이라고 설정해보려 했다. 그런데 시간이 갈수록 정곡을 찌르는 알렉스의 내공에 그만 탄복하고 말았다. 물론 내 머릿속 모의실험에서. 그러나 이게 실제 상황과도 진배없다. 그래서 결과적으로 글을 마무리하며 뒤돌아보니 결국에는 내가 알렉스고, 알렉스가 나더라. 뭐, 주관과 객관을 왔다 갔다 할 수 있는 사람이 바로 진정한 고수란다.

더불어, 애초에는 글 속의 린이를 빨리 자라게 하려 했다. 나중에는 린이와도 깊이 있는 대화를 많이 나누려고. 그런데 내 머릿속 모의실험에서 린이는 아직도 영아다. 이거 역시 실재 상황과 진배없다. 그래서 린이에 관한 분량은 적다. 하지만, 내 마음 안에서 린이의 존재감은 벌써 엄청나다. 아마도 큰 린이는 세월이 좀 지난 이후에나 만나볼 수 있을 듯. 여하튼, 알렉스에 이은 린이의 등장, 수평적인 삼각형 구도가 만들어내는 대서사의 시작이다.

나는 고수가 되고 싶다. 참다운 예술가의 마음을 고양시키고 싶다. 이를 통해 예술적으로 세상을 바라보며 일상 속에서 자연스럽게 '예술하기'를 바란다. 이 글에서 나는 다양한 일화를 들려주며 여러 소재에 관한 내 사상을 솔직하고 담백하게, 하지만 나름대로 넓고 깊게 드러내고자 했다. 그래서 결국에는 이 책이 나왔다. 자, 찌릿 찌릿 통하는 우리들, 고수되자!

# 예술적 담론

예술을 어떻게 이해하고 글 쓰며
대화할 수 있을까?

# 01
## 이야기(Story)의 제시
## : ART는 입장이다

1995년, 미술대학에 입학했다. 드디어 내가 그리고 싶은 걸 그리란
다. 입시 때는 그러지를 못했다. 그렇다면 이제 뭘 그려야 하나. 막
상 무한한 자유를 주니 나를 포함해서 많은 동기들, 적잖은 부담을
느꼈다. 게다가, 수업시간에는 내 그림과 관련해서 선생님의 질문
이 꼬리에 꼬리를 물었다. 도대체 무슨 말을 또 해야 할지 난감했
던 지난날의 기억들, 새록새록 난다.

막상 미술대학 입시를 준비했을 때는 훈련, 훈련, 또 훈련뿐이었
다. 그때는 소위 '말발'이 그렇게 중요하지 않았다. 이를테면 당시
에 학생들이 잘 못 그리면 선생님께서는 어김없이 바로 시범을 보
여주셨다. 그리고 학생들이 작품을 완성하면 항상 일방적으로 점
수를 매기며 평가하셨다. 따라서 유능한 입시 선생님으로 인정받
으려면 입시 그림을 그리는 데 도통해야 했다. 수직적인 평가에도
익숙해야 했고.

그런데 미술대학 실기 수업에 참여하니 갑자기 '말발'이 엄청나게 중요해졌다. 수업은 주로 대화로 진행되었기 때문이다. 이를테면 당시에 그림 시범을 보여주시는 선생님은 거의 없으셨다. 그저 학생들 자리를 하나씩 방문하시며 일정 시간 동안 대화를 주도하셨을 뿐이다. 마치 소크라테스(Socrates, BC 470-BC 399)가 대화법을 통해 스스로 깨우치는 통찰을 유도했듯이. 물론 선생님 입장에서 그게 결코 쉬운 일은 아니었다. 즉, 유능한 분으로 인정받으려면 '대화의 기술'이 필요했다. 어떤 작품 앞에서도 여러 유익한 '이야기'들을 쏟아내며 대화를 지속할 수 있어야 했으니.

결국, 선생님은 '말발'이 세야 했다. 그런데 당시에 서로 간에 내공의 차는 비교적 확연했다. '지도법'도 다 달랐고. 예를 들어 주먹으로 비유해 보면, 촌철살인의 정공법을 단박에 유감없이 발휘하는 **'한 방'**, 지속적으로 계속 추궁해서 궁지에 모는 **'여러 방'**, 유도심문을 통해 마침내 실토하게 만드는 **'유도 방'**, 애매모호하게 둘러서 더욱 미궁에 빠뜨리는 **'현혹 방'**, 그리고 도무지 도움이 되지 않는 **'헛방'** 등, 물론 이외에도 많다.

그런데 당시의 분위기상, 학생의 입장에서는 선생님과의 대화가 상당히 부담스러울 수밖에 없었다. 예컨대, 선생님께서 학생들과 대화를 진행하다가 어느 순간 잘 못한다고 일방적으로 혼내며 몰아붙이는 일이 빈번했다. 즉, 지금에 비해 '수평적인 대화'는 현저히 적었다. 따라서 어떠한 질문에 대해서도 심기를 건드리지 않고 잘 대답할 수 있어야 수업이 원만하게 진행되었다. 원치 않는 질책

을 피하기 위해서는 기본적으로 철저한 방어 태세가 필요했고.

결국, 선생님뿐만 아니라 학생들도 역시 '말발'이 세야 했다. 사실 미술대학의 실기평가는 보통 작품만으로 이루어지지 않는다. 오히려, 선생님께서 학생들과 여러 대화를 진행하고는 여러 요소를 종합적으로 고려하여 산정한다. 그래서 그런지 막상 대학에 입학하고 보니 입시 때와는 달리 소위 '말발'로 점수를 뒤집는 게 어느 정도 가능해 보였다. 예컨대, 선생님께서 우선 보시기에는 작품이 별로라도 학생이 마술적인 말발로 그의 심금을 울릴 수만 있다면. 물론 학생의 입장에서 그게 결코 쉬운 일은 아니다.

당시에 학생마다 내공의 차는 비교적 확연했다. 서로 간에 '발표법'도 다 달랐고. 예를 들어 작품을 통해 하고 싶은 말은 분명히 하는 **'명석형'**, 작품보다는 생각이 깊어 귀감이 되는 **'사상형'**, 감동은 없어도 논리적으로 이해를 잘 시키는 **'설명형'**, 지구를 구할 듯한 패기를 발산하는 **'긍정형'**, 세상에 대한 적개심과 비판의식을 잘 보여주는 **'부정형'**, 과거의 아픈 상처 등을 거론하며 감정에 호소하는 **'감정형'**, 알고 보면 평범한 걸 맛깔나게 잘도 표현하는 **'감각형'**, 사실은 별거 아닌데 청산유수로 말만 잘하는 **'허언형'**, 소신을 절대 굽히지 않아 도무지 말이 통하지 않는 **'독단형'**, 무슨 말을 하는 건지 우물쭈물하며 표현을 잘 못하는 **'애매형'**, 아무런 질문에도 도무지 대답을 못하는 **'답답형'** 등, 물론 이외에도 많다.

　선생님:　　　그러니까 이 작품을 통해서 네가 진짜로 하고

싶은 '이야기'가 뭐야?

학생: 자본주의의 욕망 속에서 방황하는 고독한 지식
인의 모습을 표현하고 싶었어요.

선생님: 네가 지식인이라 이거지?

학생: 그, 그렇게 볼 수가 있겠죠.

선생님: 하필이면 그런 모습을 왜 표현하고 싶었는데?

학생: 현실 속에서 고뇌하는 개인의 모습을 드러내고
싶어서요.

선생님: 어, 그건 '동어반복' 아니야? 너 지금 같은 말을
또 했는데, 마치 자가당착적인 순환논리 같아.

학생: 네?

선생님: 예를 들어 이런 거지. '저는 배고파서 밥을 먹고
싶었어요. 왜냐하면 먹은 게 없으면 밥으로 채
워야 하거든요.'

학생: (…)

선생님: 솔직히 말해봐. 네가 진정으로 원하는 게 뭔데?

학생: 그게 어려워요. 열심히 고민하고는 있는데 아직
은 뭔지 모를 벽에 딱 가로막혀 있는 거 같아요.

선생님: 그건 그냥 빙빙 돌리는 말일 뿐이야. 아직 아무
대답도 못 한 거라고. 예를 들어 이런 거지. '저
는 배고파서 밥을 먹고 싶었어요. 왜냐하면 빈
속은 밥으로 채워야 되거든요. 이에 대해 고민
은 정말 많이 하고 있는데 물론 쉽지는 않고요.
아직 다른 건 잘 모르겠네요.'

| | |
|---|---|
| 학생: | (…) |
| 선생님: | 넌 지금 네 '주장'만 반복했을 뿐이야. '방법'이나 '의미', '맥락'은 전혀 언급이 없고. 야, 작품은 그게 다가 아냐! 겉멋만 들거나 피상적이면 안 되지. |
| 학생: | 어렵네요. 그런데 그렇게 말씀하시는 건 너무 논리학적인 거 아닌 가요? 진실을 보자는 게 아 니라. 마치 논리의 전제만 참이면 구조적으로 참이라고 치부해버리는 식 같아요. 하지만, 예술 이란 논리만으로는 도무지 알 수가 없는, 즉 행 간에 숨어있는 불가해한 그 무언가가 아닐까요? |
| 선생님: | 그래, 무슨 뜻인지는 알겠다. 그런데 우선, 너 갑자기 오늘 왜 이렇게 말을 잘해? 뭐 먹었어? |
| 다른 학생들: | (키득키득) |
| 학생: | 말로 하는 게 다가 아니잖아요? 언어보다 작품 으로 하는 게 더 말이 되니까 예술로 표현하려 는 거구요. 제가 분명히 뭘 하고 있긴 하거든요. 그건 확실해요! 그걸 언어로 푸는 게 결코 쉽지 가 않은 거구요. 그래서 그 지점을 수업을 통해 서 좀 도움을 받고 싶은 마음이 커요! |
| 선생님: | 그래, 알겠다. 오늘 밤 한번 새워보자! |
| 다른 학생들: | (…) |

수업 시간에 대화의 질을 높이기 위해서는 선생님의 노력이 절실

하다. 대표적인 세 가지, 다음과 같다. 첫째, '**수평적인 대화 유도**'! 즉, 스스로 솔선수범하여 수평적인 대화를 잘 이끌어야 한다. 물론 결과적으로 손뼉은 함께 쳐야겠지만 아무래도 수업을 주도하는 입장이다 보니 그렇다. 학생에게 힘을 실어주지는 못할 망정 못한다고 윽박지르는 건 한계가 분명하다. 말도 많고 탈도 많고. 둘째, '**상호 토론 활성화**'! 즉, 학생들이 예술을 논하는 데 익숙해지도록 도와줘야 한다. 도무지 잘 몰라 길을 잃으면 이를 찾아가는 다양한 방식이 있다는 걸 오해 없이 잘 이해시킬 줄 알아야 한다. 셋째, '**자가 발전 능력 함양**' 즉, 학생이 스스로 자생력을 키울 수 있도록 잘 보살펴줘야 한다. 그저 무작정 부닥치며 다치게만 놔두다가는 자칫하면 자기연민이나 한풀이로 공회전하기 십상이다. 물론 똑똑한 학생은 위기 상황을 타계하며 스스로 배운다. 그러나 한편으로 많은 학생들은 흥미를 잃거나 포기하게 될 수도 있다. 기본적으로 교육은 많은 학생들을 위한 거다.

그래서 나는 예술을 논하는 데 유용한 특별한 방법론을 제안한다. 마냥 막연하기보다는 우선, 대화의 물꼬를 트는 게 중요하다. 이를 잘 활용하면 대화의 질이 한층 높아지지 않을까 자부한다. 물론 유의할 점! 이는 그저 방편일 뿐이다. 즉, 필요에 따라 언제나 바꿀 수 있다. 자칫 수단이 목적이 되면 창의력을 제한할 수 있기에. 결국, 가능한 만큼 흥미를 자극하고 논의를 증폭시키는 방향으로 잘 활용해야 한다.

내가 고안하여 자주 활용하는 방법론 중 하나는 바로 '**System of**

SFMC<도표 1>'이다. 여기서 'SFMC'는 작품의 구조 4가지(Story, Form, Meaning, Context)의 영어 단어 첫 글자를 순서대로 조합했다. 나는 이를 편의상 순서대로 '**1234번**'이라고도 부른다. 이는 '작품론'을 기술하는 4개의 단편적이지만 구체적인 시선을 의미한다. 더불어, 'System'은 말 그대로 'SFMC'의 구조다. 나는 이를 편의상 '**5번**'이라고도 부른다. 이는 '작품론'을 구성하는 총체적이면서 거시적인 바탕을 의미한다. 그동안 나는 다양한 방법론을 고안했다. 하지만, 작품 자체를 논할 때는 이 방법론이 가장 기초적이다.

이 방법론의 목표는 예술적인 '**도사 되기**'이며 누구나 활용 가능하다. 그리고 작가에게는 특히 이롭다. 자신을 객관적으로 보는 훈련이 절실하기에. 사실 '도사'란 주관적인 눈과 더불어, 객관적인 눈을 동시에 가진 사람이다. 예를 들어 칸트(Immanuel Kant, 1724-1804)는 영국의 경험주의(주관주의)와 대륙의 합리주의(객관주의)를 합쳐보고자 했다. 둘 간의 시너지(synergy)를 지향하며. 그런데 많은 작가들은 주관화(subjectification)의 능력이 뛰어난 편이다. 세상을 자기 식대로 보려는. 반면, 객관화(objectification)의 능력은 상대적으로 떨어지는 편이다. 세상을 자기 식대로만 보려다 보니. 물론 객관화의 능력을 함양하기란 결코 녹녹한 일이 아니다. 나름의 처지에 꼭 들어맞는 맞춤 수양이 필요하다.

예를 들어 작가가 자기 작품에 대해 쓴 '작가론(artist statement)'은 보통 너무 주관적으로 치우친 경향이 있다. 물론 예외적으로 뛰어난 경우도 있겠지만. 그래도 이는 제3자 미술이론가가 그 작가를

연구할 때 결코 빼놓을 수 없는 중요한 자료이다. 작가가 말하지 않으면 도무지 알 수 없는 비밀을 엿볼 수 있으니. 하지만, 종종 드러나는 작가의 자기애 과잉은 객관적인 분석을 어렵게 만드는 경우가 빈번하다.

반면, 책으로만 공부한 평론가의 '작품평론(art criticism)'은 보통 너무 객관적으로 치우친 경향이 있다. 물론 예외적으로 뛰어난 경우도 있겠지만. 그래도 직접 손맛을 느껴보지 못했다는 사실은 치명적인 단점이 될 수 있다. 형언할 수 있는 형태지식(explicit knowledge)은 알지만 형언할 수 없는 암묵지식(tacit knowledge)은 그렇지 못할 테니. 이를 테면 붓 끝이 튕길 때의 짜릿한 감촉과 붓대에 지긋이 전달되는 근육의 힘, 그리고 골격의 움직임과 방향을 언어로 풀어내기란 결코 쉽지 않다. 피겨스케이팅의 '세단뛰기(triple jump)'를 책으로만 읽고 스스로 훈련하는 게 불가능하듯이. 즉, 백문불여일견(百聞不如一見)이라 죽어라 공부만 하기보다는 그림 한 장 그리는 게 미술을 이해하는 데 한결 더 쉬울 수도 있다.

따라서 '미술 도사'가 되려면 어느 한 쪽으로만 치우치기보다는 창의적 실기(creative practice)와 비판적 이론(critical theory) 사이에서 균형을 맞출 줄 알아야 한다. 결국 중요한 건, 스스로 그리기와 제3의 눈으로 평가하기를 '예술하기'의 총체적인 과정 속에서 지속적으로 병행하는 습관이다.

만약에 작가가 주관화와 더불어 객관화에도 능해진다면 이거 굉장

한 일이다. 그러다 보면 좋은 작품을 제작할 수 있을 뿐만 아니라 좋은 평론도 할 수 있게 된다. 반대의 상황을 가정해 보면, 만약에 경영 마인드가 없는 디자이너가 갑자기 디자인 회사의 사장이 되거나, 악기만 연주해온 연주자가 갑자기 오케스트라의 지휘를 맡게 되면 아마도 별의별 문제가 끊이지 않을 거다.

한편으로, 만약에 평론가가 객관화와 더불어 주관화에도 능해진다면 이거 굉장한 일이다. 그러다 보면 좋은 평론을 할 수 있을 뿐만 아니라 좋은 작품도 제작할 수 있게 된다. 반대의 상황을 가정해 보면, 만약에 디자인을 해본 경험이 없는 사람이 갑자기 디자인 회사 사장이 되거나, 직접 악기 연주를 해보지 않은 사람이 갑자기 오케스트라의 지휘를 맡게 되면 아마도 별의별 문제가 끊이지 않을 거다.

이제 'System of SFMC<도표 1>'의 세계로 들어가 보자. 우선, 'SFMC'를 비유적으로 시각화 해보면 다음과 같다. 지금 내가 탄 배에는 내가 그린 미술작품이 실려 있다. 그 배는 바다 한가운데에 둥둥 한적하게 떠 있는데 주변을 둘러보니 저 멀리 '동서남북'으로 각각 작은 섬 4개가 보인다. 그리고 섬마다 등대가 있는데 밝은 빛을 뿜어내며 친절하게 방향을 알려준다. 나는 편의상 그 섬들을 '동섬('S' 영역)', '서섬('F' 영역)', '남섬('M' 영역)', '북섬('C' 영역)'이라고 부른다. 그리고는 하나도 빼먹지 않고 다 방문해 본다. 모든 섬 사람들에게 내 작품을 소개해 주고 싶어서.

## 도표 1 System of SFMC

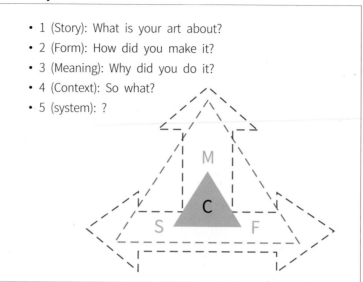

- 1 (Story): What is your art about?
- 2 (Form): How did you make it?
- 3 (Meaning): Why did you do it?
- 4 (Context): So what?
- 5 (system): ?

첫째, 'S' 영역! '동섬' 사람들은 내 작품의 '이야기(Story)'를 궁금해한다. 특히, 현대미술은 '나만의 새로운 이야기'를 지향한다. 여기서 받는 질문은 다음과 같다. '네 작품, 뭐에 관한 거야?(WHAT is your art about?)' 즉, 작품의 '이야기'나 작가의 주장을 물어본다. 그러면 보통 다음과 같이 대답하면 된다. 우선, 담겨 있는 '이야기(storytelling)', 즉 작품에 표현되어 있는 실화(non-fiction)나 소설(fiction)을 설명한다. 제대로 읽게 하려고. 혹은, 담겨 있는 '사상(thinking)', 즉 작품을 통해 작가가 전달하고 싶은 주장을 설명한다. 명확하게 알게 하려고.

둘째, 'F' 영역! '서섬' 사람들은 내 작품의 '형식(Form)'을 궁금해한다. 특히, 현대미술은 '나만의 새로운 방법론'을 지향한다. 여기서 받

는 질문은 다음과 같다. '네 작품, 어떻게 만든 거야?(HOW did you make it?)' 즉, 작품제작의 구체적인 방법을 물어본다. 그러면 보통 다음과 같이 대답하면 된다. 우선, 만들어진 '방법(method)', 즉 작품의 재질, 재료, 기법 등을 설명한다. 상세히 알려주려고. 혹은, 만들 때의 '감각(feeling)', 즉 조형적으로 표현하려는 느낌을 설명한다. 묘한 매력을 발산하려고. 아니면 만들어 생기는 '충격(shocking)', 즉 의미 있게 공론화하려는 사건을 설명한다. 확실하게 주목을 받으려고.

셋째, 'M' 영역! '남섬' 사람들은 내 작품의 '의미(Meaning)'를 궁금해한다. 특히, 현대미술은 '개인적인 의미'를 지향한다. 여기서 받는 질문은 다음과 같다: '네 작품, 왜 만든 거야?(WHY did you do it?)' 즉, 작품의 궁극적인 이유와 목표를 물어본다. 그러면 보통 다음과 같이 대답하면 된다. 우선, 이면의 '논리(reasoning)', 즉 작품에서 그 '이야기'를 할 수밖에 없었던 이유나 이를 통해 얻고자 하는 바를 개념적으로 설명한다. 그럴 만하지 않냐며. 혹은, 이면의 '경험(experience)', 즉 위와 같은 사항을 자신의 인생에 빗대어 느끼게 한다. 절절하다며. 아니면 이면의 '진정성(authenticity)', 즉 위와 같은 사항을 자신의 솔직함을 걸고 믿게 한다. 순도 100%라며. 나아가, 이면의 '욕망(desire)', 즉 위와 같은 사항을 자신의 응어리를 드러내며 수용하게 한다. 정말 어쩔 수 없다며.

넷째, 'C' 영역! '북섬' 사람들은 내 작품의 '맥락(Context)'을 궁금해한다. 특히, 현대미술은 '사회문화적인 의의'를 지향한다. 여기서 받

는 질문은 다음과 같다. '그래서 어쩌라고?(SO what?)' 즉, 작품의 상황과 맥락에 따라 달라지는 다양한 가치를 물어본다. 그러면 보통 다음과 같이 대답하면 된다. 우선, 사회문화적 '관련성(relevance)', 즉 작품이 작가 개인뿐만 아니라 우리에게도 중요한 의제가 되는 이유를 설명한다. 다들 그렇지 않냐며. 혹은, 사회문화적 '창의성(creativity)', 즉 작품에 드러난 창의성이 우리에게 얼마나 축복인지를 설명한다. 있어줘서 감사하지 않냐며. 아니면 사회문화적 '행위(action)', 즉 작품이 우리 삶에 실제로 끼치는 영향을 설명한다. 정말로 세상이 바뀐다며. 여기서는 특히 1인칭 관점보다는 '만약에' 식의 조건을 상정하고 3인칭 관점으로 빙의하여 예상되는 상황과 이해 가능한 맥락을 파악하는 것이 중요하다.

'SFMC'는 작품을 설명하는 효과적인 모델이다. 이는 '나만의 이야기(S)', '나만의 방법(F)', '개인적 의미(M)', '사회문화적 의의(C)'를 구체적으로 구조화한다. 이어지는 사유의 방법은 다음과 같다. 우선, 'SFMC'에서 각각 대표문장을 하나씩 뽑아낸다. 다음, 서로를 순서대로 연결해본다. 만약 서로가 연관관계가 부족하다면 더 잘 연관되는 문장들로 대치한다. 즉, 'S'에 연관된 'FMC', 'F'에 연관된 'SMC', 'M'에 연관된 'SFC', 마지막으로 'C'에 연관된 'SFM'과 같은 식으로. 그리고 이렇게 기계적으로 나뉘게 될 경우에 'SFMC'는 총 4세트가 된다. 물론 좋은 작품일수록 설명할 거리는 풍성하다. 즉, 'SFMC' 세트의 숫자는 훨씬 많을 수 있다.

특정 미술작품에 대해 자신이 생각하는 대표 'SFMC'를 뽑아보는

훈련은 중요하다. 생각을 명쾌하게 정리하고 이로부터 예술 담론을 확장, 심화할 수 있어서. 그런데 일반적으로는 'S' 영역에서 먼저 물꼬를 트는 게 중요하다. 순차적으로 'F', 'M', 'C'가 영향을 받으며 논리적으로 연결이 되기에. 따라서 처음 연습을 해본다면 우선, 'S'의 대표문장을 만들고 나서 나머지를 하나씩 순서대로 만들어가는 게 수월하다. 즉, 'S(이야기)'가 제시되면, 이를 효과적으로 표현하기 위한 구체적인 'F(방법)'를 활용하고, 이를 통해 개인적인 'M(의미)'을 찾으며, 그러다 보니 자연스럽게 사회문화적인 'C(맥락)'에 놓이게 되는 것이다.

예를 들어 기독교 예수님의 성화(Leonardo Da Vinci, 1452−1519, Salvator Mundi, 1500)를 'SFMC'로 풀어보면 다음과 같다. 'S'는 당대의 작가가 그 작품을 통해 말하고 싶었던 바다. 여러 가지 중에 'S'를 '예수님은 지존이시다'로 한 번 시작해보자. 그렇다면 이를 표현하기 위한 'F'는 '예수님을 화면 중간에 위치시키고 표정은 권위 있으며 신비롭게 만들고 시선은 우리를 똑바로 내려다보게 하였다'일 수 있다. 만약 작가가 독실한 신자였다면 이를 통해 찾는 개인적인 'M'은 '스스로 자신의 신앙심을 확인하고, 더불어 남에게도 인정받고 싶다'일

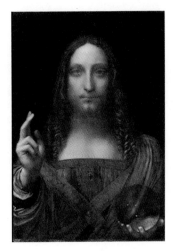

_ 레오나르도 다 빈치(1452-1519),
살바토르 문디, 1500

수 있다. 반면, 사회문화적 맥락으로 바라보는 'C'는 '작가가 스스로 인지하지는 못하였을지라도 그의 행위는 당대 기득권 세력의

힘을 유지, 강화하는데 일조했다'일 수 있다. 그런데 여기서 주의할 점은 같은 'S'로 시작했다 하더라도 논리의 흐름은 언제나 바뀔수 있다는 것이다. 이를테면 작가가 사실은 신자가 아니라 오로지생계를 위해 성화를 그리는 사람이었다면 당연히 'M'은 달라진다. 작가로서의 '나'의 입장과 시선이 바뀌기 때문에. 더불어, 'C'는 어떻게 외부 환경을 가정하느냐에 따라 확연히 그 내용이 달라진다. 관객으로서의 '남'의 입장과 시선은 무한하기 때문에.

'SFMC'는 **영어식 문장구조(명사, 동사, 목적어, 부사)**로 이해 가능하다. 예를 들어 '내가 바란다. 자유를'은 명사, 동사, 목적어이다. 이는 순서대로 'SFM'으로 비유 가능하다. 즉, 'S'는 명사로서 나라는 **주체(내용)**, 'F'는 동사로서 나의 **행위(실행)**, 그리고 'M'은 목적어로서 나의 **목적(의도)**'을 의미한다. 그렇다면 맨 뒤에 놓이는 부사는 'C'로 비유가 가능하다. 즉, 'C'는 부사로서 나의 **태도(입장)'**, 즉 **'이유(원인)'**나 **목적(효용)'** 등을 의미한다.

그런데 어떤 부사를 선택하느냐에 따라 전체 문장, '내가 바란다. 자유를'의 의미는 확연하게 달라진다. 예를 들어 우선, 첫 번째 경우의 'C'는 '뭘 몰라서', 혹은 '심심해서'이다. 그러면 화자 '나'는 순진하거나 바보스러워진다. 다음, 두 번째 경우의 'C'는 '절실해서', '참을 수 없어서', 혹은 '우리를 위해서'이다. 그러면 화자 '나'는 스스로에게 솔직하거나 이타적이 된다. 다음, 세 번째 경우의 'C'는 '면피하려고', '나만 위해서', 혹은 '폭력적으로'이다. 그러면 화자 '나'는 남에게 피해를 끼치거나 이기적이 된다. 이와 같이 어떤 부

사를 택하느냐에 따라 '나'의 성향은 확 바뀌게 마련이다.

'SFMC'는 **철학(존재론, 인식론, 가치론, 해석학)**으로도 이해 가능하다. 우선, 존재론은 'S', 즉 **'무엇(What)'**을 찾고자 한다. 다음, 인식론은 'F', 즉 **'어떻게(How)'**를 알고자 한다. 다음, 가치론은 'M', 즉 **'왜(Why)'**를 밝히고자 한다. 마지막으로 해석학은 'C', 즉 **'그래서(So)'**를 묻고자 한다. 이는 각각 동섬, 서섬, 남섬, 북섬에서 통상적으로 받는 질문이라고 간주 가능하다.

크게 보면 철학의 역사는 '존재론', '인식론', '가치론', '해석학' 순으로 발전해 왔다. 특히, '해석학'은 다양한 '맥락'에 주목하며 비판과 해체의 방법을 주로 활용하여 미시적이고 거시적인 안목을 포괄하는 유기적이고 입체적인 통찰을 추구한다. 이를테면 근대에 추구했던 단일한 '나'의 근원적이고 평면적인 환상을 깨고 내 안의 다양한 '나'들과 주변 환경에 골고루 관심을 가지는 식이다. 그리고는 위의 4가지 철학을 'SFMC' 체계로 총체적으로 구조화하는 건 바로 '논리학'이다. 진리냐 아니냐를 떠나 전제가 참이면 결과도 참이 되는. 이를테면 '아, 그게 그러니까 그럴 때 그렇게 해서 그렇게 되는 거구나!'라는 식이다. 앞으로 설명할 구조론, 즉 거시적인 이해의 바탕인 'System'은 이러한 '논리학'에 대한 이해와 직결된다.

'SFMC'는 나의 교양수업 주관식 시험문제로 종종 출제되었다. 방식은 이렇다. 우선, 한 작품을 아무런 정보 없이 그 이미지만 보여준다. 다음, 나름대로 'SFMC'에 해당하는 각각의 대표문장을 써보

라고 한다. 단, 작가와 작품에 관한 역사적인 사실관계는 평가요소
가 아니라는 조건을 단다. 결국, 여기서 중요한 건 주어진 이미지
에 대해 참신한 관점으로 명쾌하게 논리를 만들어보는 훈련이다.
객관적인 지식의 전달이거나 일률적인 설명의 재생이 아니라. 즉,
미술사적인 지식이 있으면 있는 대로, 혹은 없으면 없는 대로 비평
적이고 창의적으로 지어내다 보면 별의별 'SFMC'가 다 나오게 마
련이다. 그래서 채점하다 보면 가끔씩 큰 감동을 받는 경우가 있
다. 물론 황당하면서도 정곡을 찌르는 발상, 언제나 대환영이다.

'SFMC'는 스스로 통찰의 내공을 키워보는 훈련이다. 그 전제는 '보
는 사람이 주인'이라는 거다. 즉, 고기 잡는 연습은 남이 잡아주기
보다는 자발적으로 하는 게 중요하다. 대학 시절에 나는 여러 개의
미술사 교양 수업을 수강했다. 당시에는 시험을 보려면 작품의 제
작년도 등 세세한 정보를 달달 외워야만 했다. 그런데 지금 와서
보니 특히나 숫자는 다 까먹어 버렸다. 참 부질없다. 결국, 중요한
건 암기가 아니라 이해와 활용이다. 내가 진정한 감상의 주인이 되
기, 이게 바로 **'스스로 예술하기'**의 시작이다. 오로지 작가만 예술을
할 수 있는 건 아니다.

'System of SFMC<도표 1>'란 'SFMC'를 'System'으로 묶어서 고
찰하는 것이다. 예를 들어 하나의 미술작품에 대한 예술 담론을 상
호작용적 대화형 구조로 시각화 해보면 다음과 같다. 우선, 'SFM'
을 삼각형으로 간주한다. 즉, 'S', 'F', 'M'이 각각 삼각형 외곽의 꼭
짓점이 된다. 그리고 꼭짓점을 누르면 그 작품과 관련해서 위에서

언급된 영역('S', 'F', 'M')별 질문에 대한 대답이 들린다.

그런데 'SFM'에는 대표적으로 두 가지 관점이 있다. 첫째, **'1인칭 작가 시점'**! 이는 화자가 자신의 작품을 설명하는 경우를 말한다. 여기서는 작가 자신만의 이점을 살리는 게 중요하다. 이를테면 'S'는 도무지 남들은 알 수 없는 나만의 속마음, 'F'는 해보지 않으면 모르는 나만의 손맛, 그리고 'M'은 상처와 같은 나만의 내밀한 사연이 그것이다.

둘째, **'3인칭 해설가 시점'**! 이는 남의 작품을 설명하는 경우를 말한다. 여기서는 타자의 이점을 살리는 게 중요하다. 이를테면 'S'는 작가가 그렇게 말하지 않았어도 내가 느끼는 입장, 'F'는 작가가 그렇게 '의도'하지 않았어도 내게 드러나는 흔적, 그리고 'M'은 작가의 의중은 몰라도 내가 만들어가는 '의미'가 그것이다.

다음, 'C(context)'는 삼각형의 배꼽이다. 이를 누르면 위에서 언급된 영역(C)의 질문에 대한 대답이 들린다. 이를테면 자신의 작품이건, 혹은 남의 작품이건 상관없이 그 대답은 우리, 혹은 그들의 관점으로 이루어진다. 이 경우에는 기존 'SFM'의 논의를 다른 차원으로 확장하거나 한층 심화시킴으로써 다양한 '의미'를 창출하는 게 중요하다. 쉽게 말해, 'M'은 담론의 시발점으로서 단수의 화자에 주목하고, 'C'는 그 전개 과정에서 끊임없이 소환되는 복수의 화자들에 주목한다. 비유컨대, 'C'를 키우며 보관하는 창고에는 수많은 확장형, 혹은 심화형 'M+@'들이 개인, 집단, 지역, 사회문화, 시대

정신 등 다양한 기준에 의거하여 필요에 맞게 분류를 달리하며 설레는 마음으로 때에 맞는 출고를 기다리고 있다.

'C'가 활성화되면 곧 'SFM' 삼각형의 크기는 커진다. 'C'의 각 항목은 소화 가능한 만큼 많이 나와 활용 가능한 만큼 오랫동안 유통될 수 있고. 이를테면 한 작품이 특정 지역에서 뜨거운 예술담론을 촉발시킨다면 그 작품에 대한 삼각형의 크기는 자연스럽게 커진다. 반면, 동일한 작품인데 다른 지역에서는 전혀 무관심하다면 그곳에서는 그 작품에 대한 삼각형의 크기가 작아진다. 즉, 보편적인 시대정신과 지역적인 특성, 그리고 구체적인 이해관계 등에 따라 삼각형의 크기는 끊임없이 유동적으로 변한다. 이는 작가의 역량을 넘어서는, 한 사람이 어찌할 수 없는 초월적인 영역이다.

물론 크기뿐만 아니라 'SFM' 삼각형의 모양도 다 다르다. 그런데 정삼각형은 적고 보통은 한 쪽이 긴 직삼각형이다. 즉, 작품의 특성에 따라 긴 쪽이 달라진다. 예를 들어 첫째, '이야기적 예술작품(story-driven artwork)', 즉 성화와 같이 '이야기'가 중요한 작품은 삼각형에서 'S(story)'가 삐죽 솟는 모양이다. 둘째, '형태적 예술작품(form-driven artwork)', 즉 추상화와 같이 조형성이 강한 작품은 삼각형에서 'F(form)'가 삐죽 솟는 모양이다. 셋째, '의미적 예술작품(meaning-driven artwork)', 즉, 한풀이와 같이 자신을 쏟아 놓는 작품은 삼각형에서 'M(meaning)'이 삐죽 솟는 모양이다. 한편, 넷째, '맥락적 예술작품(context-driven artwork)', 즉 참여 예술과 같이 특정 지역에서 관객의 참여가 바탕이 되어야만 비로소 완성되

는 작품은 삼각형이 'C(context)' 때문에 비례적으로 커진 크기이다. 마지막으로 구조론, 즉 **'System'**은 거대한 빈 캔버스이자 총체적인 에너지이다. 이는 모든 'SFMC'를 구축, 유지, 관리하는 바탕이며 불가해한 우주(universe), 사람(human), 혹은 자연(nature)을 포괄하는 고차원적인 통찰과 관련된다. 이를 시각화하면 수많은 삼각형들이 부유하고 떠다니는 4차원 우주시공이다. 이 안에서 하나의 'SFMC'는 다른 'SFMC'들과 교차, 긴장하거나 따로 놀며 이합집산을 반복한다. 물론 한 작품은 여러 'SFMC'를 가진다. 다른 작품이 한 'SFMC'를 공유하기도 하고. 결국, 특정 한 작품만이 특정 한 'SFMC'와 유일무이한 관계로 **'상징적인 접착'**이 되어 있는 경우는 그리 흔하지 않다.

'System of SFMC<도표 1>'는 좋은 작품의 기준을 알려준다. 예를 들어 '나만의 이야기(story)'를 '나만의 방법(form)'으로 만들면 **'좋은 작품(good art)'**이 나온다. 또한, 그 작품에 '개인적인 의미(meaning)'가 있고, 나아가 '사회문화직인 의의(context)'도 생기면 **'정말 좋은 작품(great art)'**이 된다. 더불어, '총체적인 체질(system)'마저 심오한 힘을 실어주면 나무랄 대 없는 **'최고의 작품(masterpiece)'**이 된다. 우주의 기운을 받으니.

또한, 'System of SFMC'는 '작품론'의 균형을 잘 잡아준다. 동서남북, 어느 한쪽으로만 너무 치우치지 않게. 즉, 절름발이 설명을 방지한다. 이를테면 'S(story)'만 주야장천 말하거나, 'F(form)'를 경시해서 축소하거나, 'M(meaning)'만 다인 줄 알고 집착하거나, 아니면

사고를 전환하지 못해 'C(context)'를 간과하거나, 혹은 도무지 'System'이 뭔지 감도 못 잡거나 등.

'System of SFMC'는 보통 뒤로 갈수록 어려워진다. 이를테면 첫 번째, 'S(story)'는 입장이 명확해야 한다. 당연한 사실이나 피상적인 관찰에 머무르지 말고. 두 번째, 'F(form)'는 세세해야 한다. 'S'를 효과적이고 묘하게 잘 드러내는 방식으로. 세 번째, 'M(meaning)'은 'S(story)'와 'F(form)'의 궁극적인 이유가 되어야 한다. 당장은 드러나지 않더라도. 그런데 'M'의 위상은 상대적으로 결정되기에 이는 종종 또 다른 S(story)로서 다른 'SFMC' 세트의 출발점이 되기도 한다. 네 번째, 'C(context)'는 인식론적으로 남의 입장으로 생각할 줄 알아야 한다. 이를 위해서는 가정법(what if)을 통해 관점을 전환하는 훈련이 필요하다. 다른 이해관계에 입각하여 객관적으로 자신을 보는 식으로. 마지막으로 다섯 번째, 'System'은 인식론적으로 나와 남의 구분을 초월하며 아울러야 한다. 미시적이고 지엽적인 이해관계를 넘어 거시적이고 총체적으로 우주를 보는 식으로. 이를 위해서는 깨우친 바를 점진적으로 수행하는 '돈오점수(頓悟漸修)'처럼 순간적인 통찰과 지속적인 연구 수행이 필요하다. 그게 바로 진정으로 도사가 되는 길이다.

알렉스:        그러니까 'System of SFMC'의 각 항목이 'S', 'F', 'M', 'C', 'System' 순으로 점점 어려워진다는 거지? 그게 꼭 더 중요해진다는 건 아니고.

나:           물론 모두 다 중요하지! 난 학생들한테 말할 때

편의상 'System of SFMC'에서 'S'를 '1번', 'F'를 '2번', 'M'을 '3번', 'C'를 '4번', 'System'을 '5번'이라고 말해. 맨날 말해서 익숙해지면 다들 잘 알아들어.

알렉스: 언제 만들었는데?

나: 박사 논문이 2011년 2월에 나왔잖아? 대략 그즈음.

알렉스: 그러니까 '1~4번'은 한 작품 설명의 동서남북, '5번'은 동서남북이 그려져 있는 바탕, 즉 전체 영토라는 거지?

나: 응, 그런데 전체 영토를 2차원 평면이라고 보기보다는 4차원 복합 시공으로 생각하는 게 좋아.

알렉스: 그려 봐.

나: 이렇게 상상하면 쉬워. 편의상 한 작품에 대한 예술담론은 하나의 삼각형, 즉 하나의 '1234번' 세트만 가지고 있다고 가정해 봐. 사실은 여러 개를 가지고 있지만.

알렉스: 그래.

나: 우리는 지금 예술담론의 우주에 있어! 그리고 작품A의 '1234번', 즉 'A1234', 작품B의 '1234번', 즉 'B1234', 그리고 작품C의 '1234번', 즉 'C1234' 등이 둥둥 여기에 떠 있지. 그런데 각각의 삼각형 모양이나 크기, 그리고 떠 있는 기간이나 위치가 다 달라. 그러나 'A1234'랑 'B1234'는 비교

적 가까워. 보는 위치를 살짝 이동해서 각도를 조금만 틀어보면 두 삼각형의 면적이 약간 겹쳐 보일 정도야. 반면에 'C1234'는 꽤 멀어. 이런 식으로 'D1234', 'E1234', 'F1234', 'G1234'도 이리저리 사방에 흩어져 있어.

알렉스: 얘들이 지금 다 뭐야?

나: 다 별이라고 상상해 봐! 별은 생성과 소멸의 시간대가 다 다르잖아? 예를 들어 어떤 별은 벌써 운명이 다 했는데 이제야 우리한테 빛이 도달해. 즉, 아직도 빛나고 있는 것처럼 보여. 막 생긴 별은 아직 보이지도 않고.

알렉스: 막 생긴 별은 아직 젊은 작가의 작품에 관한 삼각형인가 보다!

나: 그런 듯!

알렉스: 별 얘기를 들으니까 4차원 시공이 잘 이해가 되네. 과거와 현재가 중첩되니까. 그런데 여기에는 아직 미래가 없으니까 불완전한 4차원 시공이라고 봐야 하나?

나: 글쎄… **'기계적 시간'**으로 보면 미래도 좀 있지.

알렉스: 뭔 말이야?

나: 예를 들어 태양을 2초 전에 봤다고 하면 지금도 아직 잔상이 남아 있잖아. 그게 바로 과거의 흔적 아니겠어?

알렉스: 그래.

| | |
|---|---|
| 나: | 즉, 우리는 현재를 본다고 생각하지만 우리의 몸은 사실 과거의 영향 하에 계속 놓여있잖아? 예를 들어 과거에 다친 자국이 지금도 있듯이. 따라서 과거는 현재를 따라다니는, 아니 현재의 다른 모습이라고 봐야 하지 않겠어? 딱 분리될 수는 없는. |
| 알렉스: | 같은 방식으로 현재는 미래를 따라다닌다? 현재는 미래의 다른 모습이라는. 예를 들어 건전지가 3분 후면 닳을 걸 지금 아는 거! |
| 나: | 맞네. |
| 알렉스: | 그러니까 '기계적 시간'으로 보면 과거는 현재를, 그리고 현재는 미래를 포함한다? 결국, 딱 분할(partition)이 안 되니 점진적(gradation)인 개념이네. 그래도 원한다면 과거, 현재, 미래를 상대적으로 나눠서 생각할 수는 있잖아? |
| 나: | 그럼 **'인식적 시간'**으로 보면 어떨까? 사람은 의식이라는 게 있잖아? 6감(sixth sense)! 예를 들어 의식은 과거의 흔적을 기억으로 번안하지. 그런데 그 기억이 도무지 정직하지가 않아. 고정관념이나 이해관계에 따라 의도적으로, 혹은 나도 모르게 자꾸만 변형, 왜곡되니까. 7감(seventh sense), 즉 무의식 때문에 말이야. 8감(eighth sense), 즉 집단원형질도 슬슬 영향을 미치고. |
| 알렉스: | 그러니까 5감(five senses)은 '기계적 시간'을 경 |

|       | 험하는데, 6,7,8감은 '인식적 시간'을 만들어낸다? |
| 나:   | 그렇지! 우리의 감각기관은 지금 이 순간을 보 |
|       | 고 듣고 느끼도록 디자인되어 있지만, 우리의 |
|       | 마음은 이리저리 다 섞이니까. 예를 들어 기계 |
|       | 적으로는 동시대를 살지만 인식적으로는 그렇 |
| 지    | 않은 경우, 많잖아? 이를 테면 극복할 수 없는 |
|       | 세대 간의 갈등 같은. 즉, 같은 공기를 마시고 |
|       | 살지라도 사실은 서로 간에 완전히 다른 시공을 |
|       | 영위하는 거지! |
| 알렉스: | 그러니까 모두의 시공을 단순히 선형적으로, 그 |
|       | 리고 일률적으로 표준화할 수는 없다? 그거 참 |
|       | 골치 아파지네! |
| 나:   | 왜? |
| 알렉스: | 그렇게 보면 누군가의 미래가 누군가의 과거가 |
|       | 되기도 할 거 아냐? 이게 더 섞이면서 대책 없 |
|       | 이 꼬이다 보면 어떨 때는 미래보다 과거가 나 |
|       | 중에 나오게 될 수도 있고. 결국, 족보가 마구 |
|       | 꼬이게 되는 거지! |
| 나:   | 뭐, 그렇게 된다고 꼭 나쁠 건 없잖아? 족보 만 |
|       | 들기야 말로 '상징적 폭력'의 대표적인 예니까. |
|       | 이를테면 연대순으로 선형적인 연대표(timeline) |
|       | 를 단순하게 만들고는 이를 정석이라고 강요하 |
|       | 는 거. |
| 알렉스: | 가끔 보면, 나이는 나보다 어린데 족보에서 항 |

렬로는 내 조상이라고 존댓말을 하라는 경우가 있잖아? 그러니까 족보도 4차원 시공의 속성이 있긴 하네!

나: 하하, 그래도 그건 규정적이잖아. 그렇게 인정하고 어린 분에게 존댓말을 하기 시작하면 계속해야만 할 거 같으니까. 그런데 **'물리적 시간'**으로 보면 생각이 더 복잡해져!

알렉스: 그러니까 넌 지금 기계는 기술, 물리는 과학?

나: 응, 요즘 과학! 아인슈타인(Albert Einstein, 1879 – 1955) 이후의 관점으로 보면 도무지 국제적인 표준화, 즉 단일한 기준으로 줄을 세워 과학의 족보를 완성하기가 만만치 않잖아? 뉴튼(Isaac Newton, 1643 – 1727)은 공식 하나로 다 된다고 믿었었는데.

알렉스: 세상 원리를 일원화해서 줄 세우는 건 이제는 불가능에 가까운 거 같아. 사람의 머리로는 어느 정도를 넘어서면 불가해지게 마련이니까. 여하튼, 요즘 과학을 보면 정말 복잡계 인정!

나: 뉴튼의 공식은 시대적 한계 속에서 가질 수 있었던 방편적인 논리로서 그저 당대의 능력으로 세상을 이해하려는 의지의 발로였을 뿐이지. 그런데 그걸 가지고 궁극적인 원리라고 착각하며 '그렇게 봐야만 해!' 하고 믿어버리면 별의별 문제가 다 생길 거야.

알렉스:   그래, 네 4차원 시공에다가 미래도 차별 말고
         포함해줄게. 요즘은 복잡계가 대세니까!

나:       (갑자기 하늘을 보며) 저 하늘을 봐. 4차원 시공에
         반짝이는 7개의 별들이 보이지?

알렉스:   (보이는 척) 응.

나:       이제 저 별들 사이로 하나씩 선을 연결해볼까?
         어? 찾았다. 북두칠성 별자리!

알렉스:   그런데 삼각형이 별이라면 그 모양이랑 크기는
         서로 다 다르다며?

나:       응, 그런데 다 멀고 빛은 세서 우리가 보기에는
         그냥 밝은 점으로 비슷하게 보여.

알렉스:   겹치는 별은 없고?

나:       그건 보는 각도에 따라 좀 달라! 이를테면 지구
         말고 안드로메다에서 볼 때 2개의 별이 좀 겹치긴 해.

알렉스:   네 비유를 따라가 보면 **우주**는 '5번', **별**은 한 작
         품에 대한 '1234번'. 그러면 그걸 보는 너는 도
         대체 뭐야?

나:       나름의 경로로 인생을 사는 한 사람? 살아생전
         에 자기 영화 찍고 가는, 그러니까 **영화 감독**!
         그런데 잘 찍으려면 좋은 배우를 섭외해야 하잖아?

알렉스:   그래서 지금 네가 북두칠성을 만들려고 별 7개
         를 섭외했다고?

나:       응! 그러니까 내가 하고 싶은 말은 별 7개가 태
         초부터 관련이 있었던 게 아니라, 한 감독의 발

탁으로 인해 비로소 관련이 생겼다는 거야. 아, 감독이 아니라면 7인전을 기획한 **큐레이터**라고 생각해 볼 수도 있겠다! 사실은 별 7개가 다 주연이니까.

알렉스: 오… 그러니까 인생은 큐레이터!

나: 맞아! 누구나 그렇잖아? 나름대로 가능한 만큼 이러저러한 전시를 열어보면서 자기 인생을 의미 있게 살려고 노력하지.

알렉스: 전시를 많이 열려면 별들을 선점하는 게 중요하겠네!

나: 꼭 그런 건 아니야. 예를 들어 갑자기 다른 큐레이터가 이번에는 북두칠성을 만들 때 쓰인 7개의 별 중에 3개를 선별해서 주변의 다른 별 2개랑 엮어 5인전을 열 수도 있잖아? 그렇게 되면 또 다른 별자리가 만들어지겠지.

알렉스: 그러면 별 3개는 같은 작품이 두 개의 전시회에 출품된 거네. 괜찮아? 소속사에서 뭐라고 안 해?

나: 홍보도 되고 좋지 뭐! 게다가, 전시회마다 기획 의도가 다 다르니까 같은 작품이라도 완전히 다르게 감상 가능해. 물론 당연히 그래야 좋은 전시인 거고. 즉, 전시의 성격에 맞는 선택과 집중! 결국, 작품이 바뀐 게 아니라 보는 색안경이 바뀐 거지.

알렉스: 오, 그러니까 작품의 가치란 '1234번' 안에서 딱

완결되어 결정되는 게 아니고, 그걸 어떻게 전시하느냐에 따라 계속 바뀔 수 있다? 즉, 작가뿐만 아니라 큐레이터도 '의미'를 만든다.

나:　　　맞아!

알렉스:　예를 들어 작품에 빨간색과 파란색이 다 칠해져 있는데 빨간 색안경을 쓰고 보면 빨간 색은 안 보이고 파란색이 좀 다른 색으로 보이고, 반대로 파란 색안경을 쓰고 보면 파란 색은 안 보이고 빨간색이 좀 다른 색으로 보이고… 뭐, 그런 거네?

나:　　　그렇네! 전시장마다 다른 색안경을 쓰고 들어가면 같은 작품이라도 당연히 다른 모습으로 보이겠지. 결국, **큐레이팅(curating)**! 그게 '6번'이야. 이를테면 물리적으로 만질 수 있는 예술작품뿐만 아니라 이를 새롭게 재편하는 사람의 일, 그 자체만으로도 예술이지.

알렉스:　그래도 명색이 '5번'이 우주인데, 크게 보면 '6번'도 '5번'에 포함될 수 있겠지?

나:　　　사람이나 자연도 알고 보면 다 우주의 일부분이니까 뭐, 그렇게 볼 수도 있겠지. 그런데 잘게 나누는 것도 중요해. 사실은 '7번'도 있어!

알렉스:　그건 뭔데?

나:　　　**관객**! 즉, 큐레이터가 애당초 색안경을 준다고 끝이 아니잖아? 알고 보면 관객의 색안경, 정말

엄청나지.

알렉스: 항상 큐레이터의 '의도'대로 되지는 않겠지. 그러고 보니 관객을 포함시키면 두말할 나위 없이 진정한 복잡계가 완성되겠네.

나: 생각해보면, 작가의 '의도'는 관객이 가질 수 있는 수많은 '의미' 중에 하나일 뿐, 모든 '의미'가 '의도'는 아니잖아? 그러니까 '의도'는 '1,2번', '의미'는 '3,4번'과 관련이 깊어.

알렉스: 복잡하네. 그런데 '7번'은 결국 '4번' 아냐?

나: 서로 닮았어. 하지만, '4번'은 시대정신, 즉 작품이 전시되는 해당 사회문화와 밀접하게 관련돼! 그러니까 예술적인 담론을 위해 가능한 모든 걸 다 고려해봐야 한다는 태도라기보다는 당장 현실적으로 당면한 게 중요한, 즉 무한보다는 유한에 집중하는 거야.

알렉스: 반면에 '7번'은 한 사람의 마음 속 우주이고? 그런데 사람마다 다 다른 우주를 가지고 있으니까 그야말로 '7번'은 무한×무한이네.

나: 그렇지!

알렉스: 정리해보면 **'1번'**이 '이야기', **'2번'**이 '미디어', **'3번'**이 '개인적인 의미', **'4번'**이 '사회문화적인 의의', 그렇게 **'1234번'**이 '한 작품에 대한 기초적인 예술담론'! 그리고 **'5번'**이 사람과 자연을 포함한 '우주 시공', 다음으로 **'6번'**이 기획의도

에 따라 여러 작품을 모으는 '큐레이팅', 마지막
으로 **'7번'**이 알 수 없는 무한한 마음을 가진
'관객'. 그렇게 **'1234567번'**이 '한 작품에 대한
고차원적인 예술담론'!

나:        와, 깔끔한 정리!

알렉스:    나름대로 이 공식, 말이 되긴 하는 거 같은데,
          '7번'이야말로 진짜 알기가 힘들겠다! 거의 뭐,
          그냥 공사상(空思想)으로 받아들여야 될 거 같아.
          그렇게 보면 결국은 뭐든지 다 되는 거니까! 극
          대주의(maximalism)는 극소주의(minimalism)랑 한
          몸이잖아.

나:        무슨 뜻이야?

알렉스:    너무 많으면 그건 곧 하나도 없는 거나 진배 없
          다고. 이것도 되고 저것도 되면 결국 아무것도
          안 되는 거 아냐?

나:        어, 다 되는 거 아냐?

알렉스:    다 되는, 즉 'become'이니까, 된다는 게 의미가
          없어지잖아? 그렇게 되면 결국은 그냥 있는, 즉
          'be'지! 예를 들어 'I am who I am(나는 나다)'
          이지 'I become who I become(나는 내가 되는
          거다)'이냐?

나:        와.

알렉스:    그건 순환논리의 오류, 즉 같은 말을 반복해서
          말만 길게 만든 거잖아? 사실 그냥 'I am', 아니

면 그냥 'I', 아니면 그냥 '…'로 가만히 있으면 어차피 다 될 걸.

나: 오, 드디어 현상에 대한 집착에서 벗어났구먼? 탈아의 경지가 느껴져.

알렉스: 키키, 다시 네 공식으로 돌아와서 '6번'의 경우에 만약 '큐레이팅'도 예술이라면 그것 자체로도 '1234번'이 만들어지겠네?

나: 맞아, '큐레이팅'은 총체적인 예술하기이니까.

알렉스: 그런데 큐레이터가 해당 전시에 출품된 작품을 만든 작가는 아니니까 '1,2,3번'을 말할 때 화자는 보통 제3자의 관점이겠네.

나: 작가가 화자면 '1,2,3번'은 1인칭, 관객이 화자면 '1,2,3번'은 3인칭이 통상적일 거야. 큐레이터도 개별 작품에 대해서는 관객이고. 하지만, 기획한 전시 전체를 작품이라고 간주하면 그 또한 작가가 맞지!

알렉스: 여하튼, 큐레이터의 입장에서 '3번'은 자신의 '개인적인 의미'인 거네? 개별 작품을 만든 작가의 '개인적인 의미'가 아니고.

나: 맞아, 화자의 '개인적인 의미'가 '3번'이니까. 반면에 '4번'은 더욱 풍요로운 예술담론을 위해서 그와는 다른 '의미'들을 소환해내거나, 혹은 다양한 '의미'들의 관계망을 폭넓게 이해하는 거고.

알렉스: 그러니까 개별 작품과는 별개로 하나의 큐레이

팅을 '1234번'으로 간주하면 그 자체로 새로운 별이 된다? 그야말로 작가들의 우주와는 살짝 다른 큐레이터들의 평행 우주(parallel universe)네. 이와 같이 곁가지 치며 담론을 확장하면 자연스럽게 5차원이 되겠는데? 결국, 작가들의 우주에서는 4차원이 '5번'이었는데, 큐레이터들의 우주에서는 5차원이 'meta(초월적으로 넘어간)－5번', 이렇게 확 복잡계로 터지는구나. 팡!

나:      그렇네. 여하튼, 나름대로 **'1234567번 패턴'**! 세상을 이해하기에 참 유용한 방식 같지 않아?

알렉스:  (…)

나:      그런데 이런 별자리 구조는 사실 벤야민(Walter Benjami, 1892－1940)이 먼저 언급을 했어!

알렉스:  '1234567번'을!?

나:      아니, 그건 내 거고. 벤야민은 역사학자들의 단선적인 연대기식 서술방식을 비판했어.

알렉스:  아까 말한 족보 얘기네?

나:      응, 예를 들어 옛날 드라마에서 잘못하면 호적에서 파낸다고 겁을 주는 장면 기억나? 이는 일종의 권력자, 승자, 혹은 선배의 이해관계에 따른 역사 드라마에서 누락시킨다는 협박이지. 벤야민은 여기에 반발했어. 비유컨대, 유일한 역사교과서를 만들려는 노력을 비판한 거야. 만약에 역사를 한 가지 시선으로만 읽어야 한다면 그건

엄청난 사상적 폭력이니까.

알렉스: 기억하고 생각하는 방식에 대한 통제라니 좀 그러네.

나: 벤야민에 따르면 역사는 훨씬 다양하고 창의적인 방식으로 인식될 수가 있어. 예를 들어 **'별자리 방법론'**!

알렉스: 큐레이팅!

나: 맞아, 한 작품을 한 시대에만 구속시킬 이유가 없지. 아까 말했듯이 별들 간에 거리가 가까워 보이는데 실제로는 엄청 멀 수도 있잖아? 반대로 멀어 보이는데 실제로는 꽤 가까울 수도 있고. 또한, 동시에 빛나는 것처럼 보이지만 어떤 별은 벌써 수명이 다한 별이야.

알렉스: 좋은 작품이라면 시대를 불문하고 공유하자?

나: 응, 예를 들어 저기 저 멀리 우주에서 허우적거리는 특정 별의 역사를 지구에 있는 우리가 어떻게 정확히 알겠어? 그저 추측해 볼 뿐, 그 속 사정은 아무도 모르지.

알렉스: 그런데 그래서 오히려 더욱 자유로운 큐레이팅이 가능하다? 이를테면 아는 게 독이다.

나: 예를 들어 임꺽정(林巪正, 1504–1562)과 나폴레옹(Napoleon Bonaparte, 1808–1873)은 연대기 순으로는 절대로 만날 수가 없잖아? 역사적으로 관련이 없는데다가 지역적으로도 머니까. 하지만,

|          |                                                                              |
|----------|------------------------------------------------------------------------------|
|          | 인식의 각도를 틀어서 면밀히 살펴보면 가깝게 보이는 구석도 좀 발견할 수 있지 않겠어? |
| 알렉스:   | 그러니까 둘이 같은 전시에 참여할 가능성을 애초부터 배제하지는 말자? |
| 나:       | 여기서 **'큐레이터의 내공'**이 중요해지지. 벤야민이 바란 게 바로 그런 거야. '새로운 해석의 가능성'! 개별적인 사건들을 꼭 연대순으로만 봐야겠어? |
| 알렉스:   | 주야장천 전시 하나만 선보이기보다는 다양한 전시들로 때에 따라 자유롭게 해쳐 모여 하는 게 보통 재미있겠지. 그러니까 이를 위해서는 '5번', 즉 단선적인 시간의 한계를 넘어서는 4차원 시공을 잘 이해하고 활용하는 소양을 키우는 게 중요하겠네. |
| 나:       | 맞아, 사실 시대적으로, 혹은 지리적으로 가깝다고 꼭 인과관계가 되는 것도 아니잖아? 예를 들어 어쩌다가 우연히 가까운 것일 뿐, 별것도 아닌 걸 굳이 침소봉대하면서 관련 없는 둘 사이에 **'상징적 접착'**을 자꾸 남발하면 오류 뜨지, 오류! |
| 알렉스:   | 경고 먹지 않으려면 큐레이팅이 대세다! |
| 나:       | 그러니 새로운 이야기가 계속 양산되는 예술이 정답이야. 19세기가 정치의 시대였다면 20세기는 경제의 시대, 21세기는 예술의 시대잖아? 화 |

이트 해드(Alfred North Whitehead, 1861-1947)가 '살기(to live)', '잘 살기(to live well)', '더 잘 살기(to live better)'를 말한 게 바로 정치, 경제, 예술의 순서인데, 이제는 정말 **'예술의 시간'**이지.

알렉스: 예술이는 참 좋겠어!

나: 이제 진짜로 잘 살려면 내가 스스로 큐레이팅을 해보고, 더불어 남의 큐레이팅을 감상하며 다양한 담론을 만드는 게 날이 갈수록 중요해.

알렉스: 큐레이팅을 잘 하려면?

나: 단편적이고 일률적인 **'상징적 인식'**을 지양해야지! 반면에 다차원적이고 복합적인 **'알레고리적 인식'**을 지향하고. 그런 인식의 자유가 바로 **'참 자유'**!

알렉스: 와, '참 자유'까지 나왔네. 앞으로의 트랜드는 초월과 해탈. 이제는 5차원도 가 볼까?

나: (…)

알렉스: 그런데 학생 때 네가 '말발'을 세우면 점수도 확실히 좋아졌어?

나: 몰라. 그때는 지금처럼 점수 산출 방식이 세분화되지 않았거든. 뭐, 열심히 했을 때는 그만큼 점수를 잘 받았고. 학생이었으니까.

알렉스: 그래도 효과가 좀 있었겠지?

나: 아마도. 아, 미국에서는 주변 학생들 사이에 묘한 고정관념이 있더라. 예를 들어 '유태인' 미술

작가라고 하면 손재주는 없는데 말발로 승부한다는 선입견! 그런데 개념미술가를 찾아보면 실제로 유태인이 많긴 해. 철학자도 많고.

알렉스: 한국인은?

나: 손재주는 좋은데 말발은 없다는 선입견? 즉, 예술과 사상보다는 기술과 장인 이미지에 가까워. 이게 고정관념인데…

알렉스: 영어가 네 모국어였으면 '말발'을 더 잘 세웠을 텐데 말이야. 다시 가!

나: (…) 말 잘하는 건 여러모로 중요하지. 물론 사상적인 내공이 그만큼 받쳐줘야 하겠지만, 그래도 자꾸 말을 하다 보면 여러모로 스스로 자극받잖아? 말과 작품 활동, 둘 간에 시너지(synergy) 효과가 분명히 있긴 해!

알렉스: '말만 잘해'라는 건 없다? 다만 말의 감옥에 갇히지 않을 '참 자유'가 있다면.

나: 하하, 나 오늘 뭔가 자유로운 느낌이야! 여하튼, '1234번'은 내가 미술작품을 분석하기 위해 체계를 만들어 본 거지만, 사실은 이게 예술 말고도 논문과 같은 글짓기 등 다른 분야에도 폭넓게 활용 가능해.

알렉스: 예를 들어?

나: 철학책을 보다가 멋있는 말이 나오면 밑줄을 딱 그어! 이를테면 영화 매트릭스(Matrix, 1999)에

보들리야르(Jean Baudrillard, 1927 – 2007)가 쓴 책이 잠깐 나왔잖아? 당시에 출현했던 여러 배우들에게 읽혔다는. 나도 유학 전에는 한글 책으로, 그리고 유학 가서는 영어 책으로도 읽었지. 거기서 엄청 유명했던 말이 '이제는 가짜가 진짜보다 더욱 진짜스럽다'는, 즉 '이미지가 실제보다 더 실제 같다'는 거야!

알렉스: 멋있네! 그거 '1번' 삼자. '나는 이미지가 실제보다 더 실제 같다고 생각합니다! 그게 제가 작품을 통해 하고 싶은 '이야기'예요'.

나: 좋아. 물론 실제로는 더 구체적이면 좋겠지만 우선 새롭다고 치고, 이제는 '2번'을 만들어보자. 그러면 바로 작품 하나가 탄생하겠지. 자, 뭐 할까?

알렉스: 으흠…

나: 그게 중요해. '2번'이 결국 직업을 결정하거든.

알렉스: 엉?

나: 예를 들어 '1번'을 음악으로 풀면 직업이 뭐야?

알렉스: 아하, 음악가! 그렇네. '1번'을 시로 풀면 시인, 정치로 풀면 정치가, 사회운동으로 풀면 사회운동가.

나: 예를 들어 '학교는 감옥이야'가 '1번'! 그렇다면 '2번'은 뭐가 있을까?

알렉스: 서태지(1972 –)의 교실 이데아(1994)! 됐어(됐어)

이제 됐어(됐어) 이제 그런 가르침은 됐어 그걸
로 족해(족해) 이젠 족해(족해)…

나:    나 고3때 노래인데 여하튼, 서태지의 '2번'은 가
       요잖아? 그래서 그는 대중가수야. 반면에 일본
       작가 테츠야 이시다(Tetsuya Ishida, 1973 – 2005)의
       경우에는 그림이 '2번'! 그래서 그는 미술작가야.

알렉스:  그 작가 작품이 어떤 건데?

나:    우선, 학교 건물이 몸이 되고, 한 학생의 머리와
       손이 한쪽에 크게 나와 있어. 다음, 운동장에서
       학생들이 같은 옷을 입고 행과 열을 맞춰 질서
       정연하게 서있어. 무슨 조회 시간인가 봐.

알렉스:  자기 경험인가 보다.

나:    그렇겠지! 그러고 보면 개인적인 의미', 즉 '3번'
       이 딱 보여. 그리고 '4번'도 드러나고! 예를 들
       어 일본이나 우리나 개성을 말살하는 옛날의 주
       입식 교육이 참 문제적이었잖아? 그러니까 '사회
       문화적인 공감대'가 딱 형성되지. 그저 나랑 관
       련 없는 먼 나라 남의 얘기가 아니라.

알렉스:  오, '1234번' 다 나왔네. 여하튼, '2번'이 중요하
       긴 하다. 자기 직업을 결정하는 거니까. 그리고
       '1234번' 전체를 보면 '2번'이야말로 '1번'과 '3,4
       번'을 이어주는 허리 역할을 담당하잖아?

나:    맞아! 그런데 학교에서 스튜디오 크리틱(studio
       critique)을 하다 보면 '1번'만 말하고 '2번'은 당

연하다는 듯이 넘어가는 학생들이 상당히 많아. '1번'이 '2번'으로 잘 연결되어야 비로소 '1번'이 빛날 텐데.

알렉스: '2번'이 부실하거나 '1번'과 '2번'이 도무지 관련이 없다면 좋은 작품이 아니니까?

나: 맞아, 사실 '1번'만 하는 건 좀 쉬워! 말뿐이니까. 예를 들어 평상시에 멋진 말을 잘 외워서 말해 놓고 그게 내 거라고 우기면 되잖아?

알렉스: 잠깐, 아까 '가짜가 더 진짜 같다'는 걸 아무리 말해본들 그게 네 얘기가 되지는 않잖아? 원작자가 예전에 벌써 말해버려서 그에 대한 인정 (credit)을 진작에 받아 놓았으니까.

나: 맞아! 특히, 현대미술에서는 '나만의 새로운 이야기'가 중요해. 그런데 진짜 내 글을 만드는 게 보통 내공으로 되겠어? 하지만, 무조건 '1번'이 새로워야만 좋은 작품이 되는 건 아니야. 오히려, '2번'만 새로워도 좋은 작품이 나올 수 있지. 사실 둘 다 새롭기는 진짜 어려워!

알렉스: 생각해보면, 자기가 속한 분야에서 제대로 인정을 받으려면 왠지 '2번'을 더 잘 해야 될 것만 같아. 예를 들어 '1번'이 '네 이웃을 사랑하라'야. 그러면 너무 당연하잖아? 추상적인 단어, 누군들 말 못하겠어? 그런데 자기 분야에서 이를 구체적이고 지속적이며 거국적으로 실행해내는 건

엄청 힘들지. 게다가, '1번'을 실행하는 '2번' 방법은 그야말로 천만 가지 아니겠어? 어떨 때는 방법 간에 서로 상충되기도 하고.

나: 맞아, '2번'이 있어야 진정한 '1번'의 완성! '2번'은 별의별 할 일이 많기도 하고, 나아가 내 거라고 주장하기도 비교적 쉬워.

알렉스: 말만은 공허하다? 그러고 보면 멋진 말은 벌써 세상에 너무 많아.

나: 그래도 '이미지가 이제는 진정한 초실제(hiperreality)야!'라는 '1번'은 뭔가 좀 심하게 간지나지 않아?

알렉스: 뭐야, 예전에 남이 말한 걸 이제 와서 끌리면 완전 뒷북 아냐? 그걸로 '2번' 한 사람, 벌써 많지 않아?

나: 대표적으로 마그리트(René Magritte, 1898-1967)가 떠오르네. 파이프(pipe) 이미지를 그리고는 아래에다가 'Ceci n'est pas une pipe'라고 쓴 작품!

알렉스: 파이프 이미지는 실제 파이프가 아니다?

나: 응, 만약에 실제 파이프를 앞에 놓고 그걸 사진으로 찍어 무보정으로 현상한 게 증명된다면 법정에서 증거사진의 효력을 가질 수도 있겠지. 하지만, 머릿속을 그린 거라면 그림을 그릴 당시에 이미지의 원본인 실제는 당장 내 눈 앞에 없었잖아? 이런 식의 생각은 플라톤(Plato, BC

427-BC 347)이랑은 결이 다르지.

알렉스: 왜?

나: 플라톤은 실제 파이프는 이데아(Idea) 파이프의 불완전한 모방이며, 이미지 파이프는 실제 파이프의 불완전한 모방이라고 했을 테니까! 예컨대, 칼라 사진을 질 나쁜 복사기로 한 번 복사하고는 그 복사물을 한 번 더 복사하면 화질이 어떻겠어?

알렉스: 아, 실제가 원본이고, 이미지가 모방이라고 가정하는 거네.

나: 그런데 실제로 없는 걸 그리면 상황이 좀 달라지잖아? 예컨대, 천사를 그린다고 해봐. 그건 실제를 모방하는 게 아니고 그 자체로 그냥 가상이야. 그런데 잘 그리면 진짜로 막 살아 움직이는 듯하겠지. 그리고 어떤 사람들 인생에서는 그 이미지가 무엇보다도 더 큰 영향을 미치잖아? 그게 바로 초실재, 즉 생생한 가상의 힘을 결코 만만하게 볼 수는 없지!

알렉스: 게임에 빠져 사는 사람들이 떠오르네.

나: 물론 종목은 다양하겠지만 요즘은 대부분의 사람들이 어느 정도는 가상에 이래저래 혹할 걸? 이를테면 미디어 사회에서는 아무래도 이미지가 권력이잖아? 그래서 연예인이나 정치인이건, 혹은 일반 시민이건 다들 나름대로 보다 나은 이

미지를 만들려고 부단히 노력해. 즉, 이미지가 불완전한 모사라는 플라톤의 전제는 전통적인 서양 사상사에 큰 족적을 남기긴 했지만 요즘은 상황이 많이 바뀐 거 같아.

알렉스: 플라톤의 '1번', '이미지는 실제의 불완전한 모방이다' '2번', '복사기로 사진 재복사를 천 번 해보자!'

나: 오, '1번'과 '2번'을 말이 되게 잘 맞췄네. 예술작품 한 점 탄생!

알렉스: 히히, 쉽구먼!

나: 생각은 쉽지. 직접 하는 건 어렵고.

알렉스: 내가 좀 바빠서 조수라도 고용해야지 어쩔 수 없네.

나: 그냥 '2번'은 조립설명서를 잘 만들어서 공장에 맡기는 걸로 하자. 개념미술가 모드로.

알렉스: 그래. 그런데 레오나르도 다 빈치(Leonardo da Vinci, 1452–1519)의 '1번'은 '자신만의 새로운 이야기'야?

나: 어떤 거 같아?

알렉스: 아니지 않아? 성서의 내용을 참조했으니까 '원래 있는 이야기' 같은데.

나: 맞아! 그게 시대적인 한계야. 성서나 신화 등, 원래부터 내려오는 문헌을 참조하는 경우. 물론 옛날에는 개인적인 개성을 보여주려는 욕구가

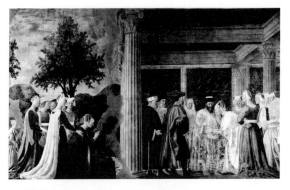

___ 피에로 델라 프란체스카(1415-1492),
시바의 여왕과 솔로몬 왕의 만남, 1452-1466

'2번'에 비해 상대적으로 '1번'에서는 적었어.

알렉스:     **'주문자의 시선'**으로 그렸으니까?

나:         맞아, 당시에 내용은 주문자가 선택하는 경우가
            많았잖아? 따라서 상대적으로 '1번'은 전달하기
            가 수월해. 대략적인 개념을 언어로 설명하면
            되니까. 반면에 '2번'은 세세한 실행의 영역이라
            일일이 말하기가 쉽지 않지.

알렉스:     요리사한테 주문하는 셈이네. 이를테면 '약간 매
            우면서도 살짝 단데 끝 맛을 조금 쓰쓰름하게
            만들어주세요'라는 식으로.

나:         그래도 그 정도면 나름 잘 묘사된 '2번' 아냐?
            하지만, 그 주문을 충족시키려고 택하는 방법은
            당연히 요리사마다 다를 거야. 거기서 개성이
            딱 나오겠지!

알렉스:     그러니까 옛날 작가들은 주문을 받는 요리사와

_ 피에로 델라 프란체스카
(1415-1492),
시바의 여왕과 솔로몬 왕의
만남, 1452-1466 (detail)

같았다?

나:      그렇게 볼 수도 있겠지만 그래도 작가 기질이
        어디 가겠어? 예를 들어 피에로 델라 프란체스
        카(Piero della Francesca, 1415-1492)의 작품을 보
        면, 가상의 풍경을 나름 창의적인 문법으로 그
        려냈어! 주문자의 시선과는 우선 별개로.

알렉스:   어떻게?

나:      작가는 사실 15세기 사람인데 그 옛날 솔로몬
        왕을 그리면서 마치 함께 있었던 양 자기도 그
        려 넣었어.

알렉스:   완전 장난꾸러기, 타임머신 타고 가서 인증 사
        진을 찍은 거네!

나:      시대적인 한계 속에서도 작가의 상상력이 꿈틀
        꿈틀 했지. 물론 혼자 독창적이었다기보다는 당
        대에 다른 작가들도 종종 그런 식의 표현을 했

어. 여하튼, 흥미로운 현상이야. 주문자의 요구에 반할 수도 있는 부가적인 이야기를 삽입하다니, 이는 작가가 주체가 되는 새로운 '1번'을 만드는 행위라고 간주할 수 있으니까.

알렉스:　오, 주문자의 시선을 벗어나는 새로운 '1234번'으로 가지치기! 하지만, 자기주장이 막 센 건 아니네. 은근슬쩍 들어갔으니까. 그렇다면 자기주장, 즉 '1번'이 센 예는?

나:　게릴라걸스(Guerrilla Girls, 1985-)처럼 페미니즘(feminism) 운동을 예술로 전개하는 경우에 아무래도 '1번'이 깔끔하고 명료하게 딱 떨어지겠지? '현실을 개혁하자!'라며 적극적으로 외치는 쪽이니까. '현실이 암울해'라고 수동적으로 받아들이기보다는.

알렉스:　'1번'의 극단은 도발이구먼!

나:　현대미술에서는 '1번'이 현학적인 경우도 많아! 예를 들어 아까 말한 마그리트는 인식의 문제를 곱씹어보게 하잖아? 다른 예로 에셔(M. C. Escher, 1898-1972)도 그래. 이를테면 '그리는 손(Drawing hands, 1948)'이라는 작품이 있는데, 종이 안에서 두 손이 서로의 손을 따라가며 그려. 손끝은 종이의 경계를 입체적으로 튀어나오고.

알렉스:　평면과 입체, 즉 이차원과 삼차원을 가지고 노는 거네. 뫼비우스(August Ferdinand Mobills, 1790-

1868)의 띠처럼 시작이 끝이고, 끝이 시작이고. 결국, 딱 뭐가 시작이라고 확정적이고 궁극적으로 말할 수는 없다. 혹은, 이미지가 이미지를 그리니까 어쩌면 플라톤을 비꼬는 걸 수도 있겠네. 아, 아니면 술이 술을 먹는 경지?

나: 하하, 다 맞을 듯해! 그 중에 네 마음에 드는 대표선수 '1번'을 선택하면 거기에 맞는 '234'번이 연이어 나오겠다. 아니면 대표선수 여러 명을 선택해서 여러 개의 '1234번' 세트를 만들어보는 것도 좋고. 세트가 많아야 보통 좋은 작품이니까!

알렉스: 네 수업에서 '1234번'을 많이 써?

나: 균형 잡힌 사고훈련을 위해 가끔씩. 코끼리 다리 하나만 만지고서 그게 전체라고 착각하면 안 되니까. 그런데 이것만 하는 건 아니고, 다른 방법론도 종종 활용해.

알렉스: 예술 교육인데 그렇게 체계적인 게 꼭 좋나?

나: 꼭 그래야만 하는 게 아니라 방편적으로 게임하듯이 해. 조건을 준 후에 이정표대로 한 번 가보자는 거지. 아니면 일종의 요가와도 같은 소위 뇌 스트레칭(stretching)? 여기서 중요한 건, 평상시에 자꾸 굽히는 근육은 일부러 펴고 펴는 근육은 일부러 굽히는 등, 익숙하지 않은 길로 가보며 유연성을 높이는 거야.

알렉스: 무서운 교관이네. 예술 교육이라면 한 번쯤 경

험해봐야 할 무슨 길 잃기 필수 코스야? 그렇다면 '1번'! '오늘 길 한번 제대로 잃어보겠다.'

나:　　　엉?

알렉스:　'2번' 해봐.

나:　　　음, 캔버스에 검은 드로잉 선으로 길을 많이 그려. 그걸 수없이 반복해. 그러다 보니 막 엉켜. 결국에는 멀리서 보면 그냥 검은 평면처럼 보여. 즉, 길을 너무 많이 그리다 보니까 제대로 길을 잃어버린 상황!

알렉스:　그래, 이제는 다른 길로 한 번 가 볼래?

나:　　　넓은 광장에서 눈을 가리고는 내가 생각하는 43m를 정면으로 앞으로 가. 그리고 돌아서 같은 거리, 즉 43m를 정확히 뒤로 가. 그렇게 150번을 반복해. 그러다 보면 점점 의구심이 증폭되겠지. '과연 내가 같은 선을 따라가고 있을까? 아니면, 완전히 다른 곳에 서 있는 것은 아닐까?' 혹은 '사람들이 키득키득 숨죽이며 비웃고 있을까?' 아니면 '나중에 눈을 떴을 때 결과적으로 제자리에 있음을 확인했다고 해서 과연 과정 중에서도 계속 제자리에 있었다고 할 수 있을까?'

알렉스:　현장 음향은 내가 내줄게! 유령 소리로.

나:　　　그, 그래.

알렉스:　이제 또 다른 길로 가봐. '2번', 빨리!

나:　　　뭐야, 천천히.

알렉스:　　　순간 강력 스트레칭이야.

나:　　　　　교관님!

알렉스:　　　케케케케.

# 02

# 형식(Form)의 제시
## : ART는 방법이다

막 태어난 내 딸 린이는 주먹 아니면 보자기만 겨우 할 수가 있었다. 잼, 잼. 어느 날, 자고 있는 모습이 너무 귀여워서 린이 손바닥에 내 손가락을 가만히 대었다. 그랬더니 조건반사적으로 내 손가락을 꼭 쥐었다. 신기했다.

그후로 린이의 손가락 소근육은 그야말로 일취월장(日就月將)했다. 스티븐 스필버그(Steven Spielberg, 1946 –)의 영화 이티(E.T. the Extra – Terrestrial, 1982)의 포스터에는 외계인과 아이가 집게손가락을 맞추는 인상 깊은 장면이 있다. 나도 린이와 해보고 싶어서 몇 번의 시도 끝에 결국에는 성공했다. 그 후로부터 린이의 집게손가락이 나의 집게손가락에 닿을 때면 난 '지지지지지직'하고 감전되는 소리를 내며 너스레를 떨었다. 그리고는 픽 쓰러졌다. 그러면 어김없이 '아빠, 아빠!'라며 나의 부활을 재촉하는 소리가 들렸다. 그러다가 시간이 좀 지나니까 자기도 따라 픽 쓰러졌다. 시간 맞춰 함께 부활하려고.

첫 돌이 지나니 린이의 손가락 소근육은 상당히 섬세해졌다. 우선, 주먹을 쥔 상태로 엄지손가락만 치켜드는 '엄지 척!'이 가능해졌다. 그 후로 나는 린이가 칭찬할 만한 일을 할 때면 양손 모두 엄지를 치켜들며 탄성을 질렀다. 그러면 린이도 따라 했다.

다음, 가위, 바위, 보가 가능해졌다. 물론 바위와 보는 일찌감치 해 냈다. 문제는 가위였다. 집게손가락으로 상대방을 가리키며 엄지손 가락을 치켜드는. 그런데 연습 끝에 이제는 많이 능숙해졌다. 그 후로 린이는 가끔씩 가위 모양으로 손가락을 펴고는 날 가리키며 '케케케케' 하는 소리를 냈다. 아무래도 알렉스를 닮은 듯.

나아가, 승리(victory)의 'V'도 가능해졌다. 손바닥을 상대방 쪽으로 향하며 집게손가락과 가운뎃손가락을 동시에 쭉 펴는. 평상시 나 는 'V'를 안 한다. 그런데 알렉스는 가끔씩 한다. 그래서 린이도 해 보라고 했더니 배시시 밝게 웃으며 신나서 하기 시작했다.

게다가, 'ㅠㅠ'도 가능해졌다. 이는 SNS(Social Networking Service)로 문자를 보낼 때 유행하던 이모티콘(emoticon)이다. 어느 날, 린이는 양손으로 승리의 'V'를 만들고는 손바닥을 자기 얼굴 쪽으로 향한 후에 눈 아래로 바짝 붙였다. 그리고는 우는 척 표정도 연출했다. 'ㅠㅠㅠㅠ' 소리도 냈고. 그 후로는 나도 종종 따라 했다.

요즘 들어 린이의 표현이 부쩍 다양해졌다. 특히 얼굴 표정을 보면 별의별 감정이 잘도 드러난다. 그야말로 솔직한 마음 그대로부터

그런 척하는 표현까지, 자기 표현의 층은 날이 갈수록 넓어지고 깊어지며 복잡해진다. 상대방의 반응도 잘 파악하고.

린이는 언어발달도 빠른 편이다. 태어난 지 대략 반년이 지나니 '아빠'라고 부르는 데 능숙해졌다. 돌이 지나서는 정말 별의별 말을 다 하기 시작했고. 그런데 나도 모르게 한 말을 린이가 따라 하니 참 가관이다. 예를 들어 후삼국을 통일하고 고려를 세운 태조 왕건(877-943)이 떠오르는 '왕건!'이라는 우스개 소리가 있다. 국에서 건더기를 뜨다가 '거대한 건더기'를 볼 경우에 쓰는. 이를 응용하면 생선 살을 파먹다가 살점이 크게 파진 경우에도 쓴다. 사실 그 말의 어원에 대해서는 잘 모르겠다. 어쩌면 '건수'라고 말할 때의 '건' 자 같기도 하다. '거대한 건수를 잡았다'는 의미에서. 여하튼, 아이 앞에서는 항상 바른 말, 고운 말을 써야 한다. 어느 날, 굴에다가 손톱으로 움푹 흠집을 내어 주자 린이가 직접 껍질을 까기 시작했다. 그런데 껍질이 꽤 크게 까졌다. 린이, 소리쳤다. '왕건, 왕건이다!'

이와 같이 린이는 몸으로, 얼굴로, 그리고 언어로 말을 한다. 이는 모두 소통을 원활하게 하려고 사용하는 도구이다. 이제는 꽤나 능숙하다. 갓 태어났을 때의 린이는 자기가 뭘 원하는지, 그리고 어떻게 표현하는지를 잘 몰랐지만.

그렇다! 누구나 말하고 싶은 게 있다. 그게 'S(story)', 즉 '내'가 하고 싶은 말이다. 또한, 누구나 표현하고 싶은 게 있다. 그게

'F(form)', 즉 '상대'에게 알려주고 싶은 말이다. 물론 'S'는 중요하다. 하지만, 'F'가 없이는 무용지물이다. 'F'는 'S'를 실현하기 때문이다. 이를테면 제대로 된 소통을 위해서는 발화자와 수신자 사이를 이어주는 미디어가 적합하고 효율적이어야 한다. 예컨대, 대화 중에 갑자기 핸드폰이 먹통이 되면 참 난감하다.

표현의 방식은 다양하다. 대표적인 세 가지, 다음과 같다. 첫째, **'방법론(method)'**! 이는 다양한 종류의 미디어와 그에 대한 숙련도를 말한다. 우선, **'미디어'**! 이는 A에서 B로 가고자 활용하는 도구를 말한다. 예를 들어 지하철은 이 역에서 저 역으로 가는 미디어, 전화기는 발화가 수신이 되는 미디어, 붓은 물감을 캔버스에 바르는 미디어다. 즉, 무언가를 성취하려면 그에 맞는 미디어를 통해야만 한다.

다음, **'미디어의 숙련도'**! 이는 기법의 수련, 기술의 발전, 복합매체의 활용 등을 말한다. 마샬 맥루한(Herbert Marshall McLuhan, 1911–1980)은 '미디어는 메시지다(the medium is the message)'라고 말했다. 새로운 미디어의 출현은 새로운 대화의 방식을 낳는다는 것이다. 미술의 경우, 사진을 프린트하면서 포토리얼리즘(photorealism)이 탄생했다. 시중에 캠코더가 나오면서 비디오아트(video art)가 탄생했다. TV 위성중계가 현실화되면서 이미지, 소리, 몸짓 등을 전파로 엮는 방송 총체예술(broadcasting total art)이 탄생했다. 그리고 인터넷이 보급되면서 상호 작용에 기반한 넷 아트(net art)와 꿈을 현실화하는 가상세계로서 메타버스(metaverse)가 탄생했다.

백남준(Nam June Paik, 1932-2006)은 특히 새로운 미디어가 가져올 변화에 대해 남다른 촉을 가지고 있었다. 그는 미국시간으로 1984년 1월 1일 미국 뉴욕과 프랑스 파리를 생방송으로 연결하는 TV 쇼, '굿모닝 미스터 오웰(Good Morning Mr. Orwell, 1984)'을 방영했으며 이는 한국, 일본, 독일 등에도 생중계되었다. 다양한 분야의 예술가들 약 100여 명이 참여한 이 야심 찬 기획은 조지 오웰(George Orwell, 1903~1950)이 쓴 소설, '1984년(1949)'에서 비롯되었다. 이 책은 독재자 '빅 브라더(Big Brother)'가 스크린으로 세상의 일거수일투족을 감시하는 암울한 미래상(dystopia)을 제시한다. 백남준은 조지 오웰의 비관적인 전망은 그저 절반만 맞았다고 생각했다. 그리고 이 쇼를 통해 그에게 아침 인사를 했다. '안녕?'

둘째, '**감정(shocking)**'! 이는 다양한 종류의 느낌을 말한다. 미디어를 통해 전달하는 건 그저 언어적으로 건조한 내용만이 아니다. 특히나 예술에서는 말로 형언할 수 없는 '느낌적인 느낌'을 전달하는 게 매우 중요하다. 그래야 속 깊은 대화가 수월해지니. 이를 위해 미술에서는 형태, 색체, 질감, 구성 등 다양한 조형요소를 적절히 활용한다. 예를 들어 뭔가 고귀한데 구슬프며 동시에 짜릿한, 그리고 있을 수 없는 일이 눈 앞에 펼쳐지는 마법 같은 상황을 그리기 위해서는 말로는 형언할 수 없는 고차원적인 방법이 필요하다. 그렇다면 사람들의 마음을 자유자재로 녹이는 '느낌 제조기'라도 있어야만 할 거 같다.

셋째, '**충격(shocking)**'! 이는 다양한 종류의 쟁점을 말한다. 물론

보다 많은 사람들이 관심을 가지려면 '주목의 에너지'가 필수적이다. 특히, 예술 분야는 당장 먹고 사는 결핍의 문제를 해결하기보다는 잉여의 에너지를 발산하는 데 보통 적합하다. 이를 위해서는 호기심의 욕구를 충족시키는 특별한 그 무엇이 요구된다. 그래야 속 깊은 대화가 수월해지니. 이를테면 축제와 같은 이벤트, 충격적인 새로움, 역사적인 사건 등을 확실하게 제공하여 사람들을 혹하거나 들끓게 해야 한다. 그렇다면 그들의 마음을 마구잡이로 뒤흔드는 '폭탄 제조기'라도 있어야만 할 거 같다.

알렉스:　결국, '1번'은 '하고 싶은 말', '2번'은 '알려주고 싶은 말'이네? 이를테면 '1번'은 내가 하기만 하면 되니까 '나'만 중요한 거고, '2번'은 누구에게는 알려줘야 하기에, 즉 대상이 필요하니까 '나'와 '너'가 다 중요하잖아.

나:　그렇겠다. '1번'은 '내가 하는 말', '2번'은 '너에게 보이는 행동'!

알렉스:　그러면 '2번'이 더 고차원적이겠다! 더 섬세해야 되잖아? 상대방에 대한 이해가 선행되어야 전달이 원활해질 테니까.

나:　그런데 '2번'을 잘 하려면 결국에는 '1번'을 잘 포함해야 하지 않겠어? '2번'은 A를 B로 가게 해주는 미디어니까. 만약에 내가 지금 어디로, 그리고 왜 가고 있는지를 모르면 좀 황당하잖아. 결국, '1번'을 모르면 '2번'은 그저 속 빈 강정이

거나 시간 낭비가 될 수도 있어.

알렉스: '2번'이 기차라면 '1번'은 출장가는 회사원인가? 기차를 타고 출장을 가서 업무를 처리해야 하는.

나: 어쩌면 '2번'이 바로 업무 그 자체일 수도 있겠지. 맥루한도 미디어가 그 자체로 내용이랬잖아? 내용이 따로 있는 게 아니라.

알렉스: 그러면 예컨대, 기차와 비행기가 업무 자체에 차이를 발생시킨다는 말인데, 정말 그럴까? 음… 아마도 상황에 따라 권위의 아우라가 다르게 느껴질 수는 있겠다. 일등석과 이코노미석을 보는 시선이 좀 다르듯이. 다른 예로, 같은 사람이지만 외국에 출장을 갈 때 직급이 높아 보이는 게 유리해서 이사 직급으로 가는 경우도 있잖아? 분위기나 직위가 사람 자체를 다르게 보게 하니까.

나: 예가 좀 이상해.

알렉스: 그럼 작품으로 말해봐.

나: 옛날 로마 때의 동전이나 메달을 보면 종종 인물의 옆모습이 새겨져 있거든? 그걸 프로파일(Profile) 형식이라고 해. 그런데 그 방식이 초기 르네상스 초상화에서 다시 유행했어.

알렉스: 옆모습이라니 권위 있어 보이겠네. 절대 지존!

나: 맞아, 객관적으로 이상화된 미인 양, 좀 딴 세상 사람 같아 보이기도 하고. 이를테면 눈을 맞추지 않으니 상호 교감이 안 되잖아?

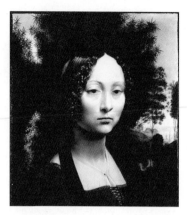

_ 레오나르도 다 빈치(1452-1519),
지네브라 데 벤치, 1474

알렉스: 　결국, 그런 형식을 따르면 그 자체로 내용도 슬
　　　　슬 묻어난다? 그렇다면 '2번' 안에 '1번'이 딱 포
　　　　함된 거네. 당장 나도 프로파일 형식으로 그려줘!

나: 　그런데 그 형식이 한창 유행할 때 레오나르도
　　　다 빈치(Leonardo da Vinci, 1452–1519) 같은 작
　　　가들이 얼굴을 반 측면으로 싹 돌려서 자연스럽
　　　게 그리기 시작했어!

알렉스: 　그때는 그게 그렇게 힘들었나? 그간 목이 많이
　　　　굳었었나봐?

나: 　르네상스 사람들, 과학적인 거 좋아했잖아? 미술
　　　에서는 그게 환영주의에 대한 집착으로 나왔고.
　　　그래서 목 좀 돌려봤더니 내 눈 앞의 실제 모델
　　　이 우리랑 친근하게 눈을 맞추는 느낌이랄까?
　　　뭔가 흡족하고 좋았던 거야! 그래서 새로운 유
　　　행이 시작되었어.

알렉스:　딱딱한 남에서 따듯한 이웃사촌으로. 그런데 예전에 그려준 나는 뭔가 옆집 사람 같았잖아? 이번엔 좀 딱딱하게 그려줘! 유행은 돌고 도니까.

나:　그, 그래.

알렉스:　레오나르도 다빈치로 '1234번' 생각났어.

나:　해봐.

알렉스:　우선, '1번'! '나는 인물 초상화를 내 눈 앞에 있듯이 생생하게 그리겠다'. 다음, '2번'! '그렇게 표현하고자 살짝 고개를 돌려 관객과 눈을 맞추는 모습으로 그리겠다' 그리고 '3번'! '그렇게 그리니까 환영주의가 더욱 극대화되는 게 내가 진정한 르네상스인(Renaissance man)이 된 듯하여 매우 뿌듯하다'. 마지막 '4번'! '그는 그렇게 그리는 게 과학적인 태도의 일환이라고 생각했다. 하지만, 당대의 여러 지식인들은 그걸 몽환적이고 애매모호한 가상이라고 받아들였다. 따라서 그의 인물 초상화는 물리적인 현실을 왜곡한다며 비판을 받기도 했다'.

나:　(짝짝짝) 내가 논문 주제를 잡기 전에 학생들한테 먼저 연습해보라고 주는 구조표<도표 2>가 몇 개 있거든?

알렉스:　말해 봐.

나:　우선, 'System of Story'는 서사를 파악하는 기초적인 훈련인데 이는 4가지, 즉 '문제론', '문답

도표 2 구조표

| SYSTEM of STORY |
|---|
| • 문제론　• 문답론　• 주장론　• 방법론 |
| **SYSTEM of LOGIC(ABCDEFG)** |
| • 논리론 |
| • 작품론I: A(작가) / B(관객) / C(학자) |
| • 작품론II: 긍정/부정 표　• 작품론III: 다분법 표　• 작품론IV: 복수 D표 |
| **SYSTEM of SFMC** |
| ART STRUCTURE<br>• 비평론I(기본형)　• 비평론II(심화형)<br>SYSTEM of ART<br>• 비평론III(연구형) |
| **SYSTEM of CONTEXT** |
| **SYSTEM of THESIS** |
| • 논문론I(이론형)　• 논문론II(실기형) |

도표 3 문제론 (System of Story)

| 문제론 | 나의 배고픔에 대응하는 방안에 대한 연구 |
|---|---|
| 관심사 | 배의 웰빙 |
| 문제의식 | 나는 배가 고프다. |
| 해결방안 | 고로 밥을 먹겠다. |

론', '주장론', 그리고 '방법론'으로 구분돼. 순서대로 보자면 우선, '좋은 문제 설정하기', 즉 '**문제론<도표 3>**'! 문제가 좋아야 답이 좋으니까. 여기서는 먼저 자기가 주목하는 'X', 즉 '관심사'를 잡아! 그리고는 그에 따른 '문제의식'과 '해결방안'을 한 문장씩 써봐. 예컨대, '문제의식'은 이런 식이야. 예를 들어 'X가 우리한테 진짜 중요한데 현재 이런 문제가 있어! 와, 심각하다.

이거 어떻게 해?'

알렉스:  참 큰일이군!

나:  그러면 해당 문제에 대한 좋은 '해결방안'을 제
시해야 되잖아? 예를 들어 '그렇다면 어떻게 X
의 문제를 해결할 수 있을지 적극적으로 해결방
안을 모색해보자'와 같은. 네가 한 번 해봐!

알렉스:  우선, 문제! '나 배고파 미쳐버릴 거 같아!' 다
음, 해답! '당장 뛰쳐나가 밥 먹을래.'

나:  '관심사'는?

알렉스:  '관심사' 빼먹었네. 다시 정리해보면 우선, '관심
사'! '배의 웰빙(well-being)'. 다음, '문제의식'!
'나는 배가 고프다'. 그래서 '해결방안'! '고로 밥
을 먹겠다'.

나:  와, 깔끔해! '논문 제목'은 이렇게 가자. '나의
배고픔에 대응하는 방안에 대한 연구'!

알렉스:  결국, '문제론'이란 바로 '1번'을 만들어보는 연
습이네? 또 다른 표 없어?

나:  보통 그 다음에 주는 표가 바로 '좋은 문답 설정
하기', 즉 **'문답론<도표 4>'**! 그러니까 좋은 문제
에 좋은 답이 따라온다고 해서 그걸로 바로 사
건이 깔끔하게 종결되는 건 아니잖아? 그 답은
또다시 다음 답을 위한 문제가 되니까.

알렉스:  문제, 답, 문제, 답, 문제 답… 그러니까 답, 답,
답, 답 하며 더 깊이 있게 발전하는 거네? 결국,

도표 4 문답론 (System of Story)

| 관심사 | 문제의식 | 해결방안 | 문제의식 | 해결방안 | 문제의식 | 해결방안 | 과제 |
|---|---|---|---|---|---|---|---|
| 몸의 평안 | 불편해서 싫다<br>1) 배고파<br>2) 졸려<br>3) 심심해<br>4) 지쳐<br>5) 아파 | 편하게 하겠다<br>1) 먹자<br>2) 자자<br>3) 놀자<br>4) 쉬자<br>5) 낫자 | 그랬더니<br><br>1) 허하다<br>2) 미봉책 | 했다 안 했다 하겠다<br>1) 재미<br>2) 순환 | 근원적 해결책X | 도사가 되겠다<br>1) 관심 돌리기<br>2) 탈아 | 어 떻 게 ? |
| 마음의 평안 | 많아서 싫다<br>1) 일<br>2) 공부<br>3) 그림<br>4) 가족<br>5) 남자 | 안 하겠다<br>1) 일<br>2) 공부<br>3) 그림<br>4) 가족<br>5) 남자 | | | | | |
| 제3의 소리 | 더 큰 문제는 없는가? | 너무 당연한 거 아닌가? | 다른 방안은 뭔가? | 궁극적 해결책은 없는가? | 관심 자체를 전환해야 하지 않는가? | 다른 방안은 없는가? | 과연 할 수 있는가? |

답은 또 다른 문제다!

나:　　　그런 셈이지. '문답론'은 '관심사' 다음에 '문제의
　　　　　식', '해결방안', '문제의식', '해결방안', '문제의식',
　　　　　'해결방안', '과제'… 이런 식으로 칸이 나누어져
　　　　　있어!

알렉스:　문제와 해결이 세 번 반복되니까, **'3단 문답법'**
　　　　　이구먼! 뭐, 단수는 계속 늘어날 수도 있겠네.

나:　　　응.

알렉스:　자, '관심사'는 '몸의 평안'! '문제의식'은 '불편해
　　　　　서 싫다.'

| | |
|---|---|
| 나: | 뭐가? |
| 알렉스: | '배고파서', '졸려서', '심심해서', '지쳐서', '아파서'. |
| 나: | 와, 문제가 무려 5개! 내가 **'제3의 소리'**를 좀 내<br>볼게! '더 큰 문제는 없니, 없니, 없니?' |
| 알렉스: | 없어. 여기서 '해결방안'! '편하게 하겠다.' 세부<br>적으로는 5개로. 그러니까 '먹자', '자자', '놀자',<br>'쉬자', '낫자'! |
| 나: | 여기서도 '제3의 소리'! '너무 당연한 거 아냐,<br>아냐, 아냐?' 즉, 답을 그렇게 내리니까 생기는<br>'문제의식'은? |
| 알렉스: | 엉? 그게 바로 사건 종결, 즉 최종 해법인데? 그<br>래도 연습이니까 아직 문제가 있다고 가정해보<br>면… 자, 이어지는 '문제의식'! '그랬더니 허하다'<br>즉, '미봉책이고 그게 영원할 순 없어서.' 그러니<br>까 맨날 먹고 자고 놀면 뭔가 재미가 없다는 거지! |
| 나: | 여기서도 '제3의 소리'! '그러면 다른 방안은 뭐<br>야, 뭐야, 뭐야?' |
| 알렉스: | '해결방안'! '했다 안 했다 하겠다.' 즉, 돌고 돌<br>며 순환해! 최대한 재미 보면서. |
| 나: | 이어지는 '제3의 소리'! '좀 궁극적인 해결책은<br>없니, 없니, 없니?' |
| 알렉스: | 그래서 뒤따르는 '문제의식'! '이건 근원적 해결<br>책이 아니다.' |
| 나: | 이어지는 '제3의 소리'! '관심 자체를 전환해야 |

하는 거 아냐, 아냐, 아냐?'

알렉스:　　결국, 뒤따르는 '해결방안'! '도사가 되겠다.' 즉, '탈아(脫我)의 경지'랄까 '우주, 인류, 자연에 관심'을 돌리는 거야. 그럼 앞으로의 '과제'로는 '그걸 어떻게 해?'가 남게 되지.

나:　　뭐야, '어떻게'를 말해줘야지. 여기서 '제3의 소리'! '다른 방안은 없니, 없니, 없니?' 아니면, '과연 할 수 있겠니, 니, 니?'

알렉스:　　히히, 나중에 말해줄게! 그런데 그렇게 말하면 또 새로운 '문답론'이 시작하겠는데? 관심사는 '도사가 되는 방안'.

나:　　맞아, 그런 방식으로 꼬리에 꼬리를 물고 새로운 '문답론'이 계속 연결, 분화되며 나올 수가 있겠지. 여하튼, '몸의 평안'을 가지고 탁구(ping pong)를 쳐보니 기본적인 '3단 문답법'이 완성되었네.

알렉스:　　만약에 마지막 답이 처음 문제랑 같아지면 뫼비우스(August Ferdinand Mobills, 1790‒1868)의 띠가 되겠다! 그렇게 되면 영원히 도는 순환논리의 오류에 빠져버리나?

나:　　글쎄? 살다 보면 그런 경우 많을 듯해! 그런데 그것도 예술적인 경험 아니겠어? 인생은 논문이 아니니까.

알렉스:　　'답이 문제고, 문제가 답이다!' 뭐 있어 보이긴

### 도표 5 주장론 (System of Story)

| 주장론 | 논문주장 |
|---|---|
| 논문제목 | 나의 배고픔에 밥으로 대처하는 방안의 타당성 연구 |
| 관심사 | 배의 웰빙 |
| 문제의식 | 나는 배가 고프다. |
| 해결방안 | 고로 밥을 먹겠다. |
| 왜냐하면(효용) | 왜냐하면 밥을 먹으면 힘이 나기 때문이다. |
| 왜냐하면(인과) | 왜냐하면 밥을 참으면 몸이 삭기 때문이다. |

하네.

나: 그렇네. 여하튼, 그 다음 표는 '좋은 주장 설정 하기', 즉 **'주장론<도표 5>'**! 여기까지 하면 '1번' 은 우선 완성이 돼. 문제에 대한 답을 자꾸 내 다보면 '2번'을 포함하는 연습도 자연스럽게 될 거고! 결국, 답을 내려면 행동이 필요하니까.

알렉스: 그래.

나: 아까 논문이 '나의 배고픔에 밥으로 대처하는 방안의 타당성 연구'였지? 우선, '논문제목', 그리 고 '관심사', '문제의식', '해결방안'은 '문제론'과 같아. 그리고 거기에 덧붙여지는 게 '이유' 두 개, 즉 '왜냐하면'이야. 하나는 '효용', 다른 하나 는 '원인'!

알렉스 '효용'과 '원인'이라… '효용'은 그걸 하니까 이게 좋은 거고, '인과'는 이것 때문에 그걸 안 할 수 가 없는 거고. 즉, '효용'은 후행성, '원인'은 선 행성이라 순서가 다르네.

나: 이제 해보자. '관심사'는 '배의 웰빙', '문제의식'

은 '나는 배가 고프다'. '해결방안'은 '고로 밥을 먹겠다'. 자, 이제 **'효용의 왜냐하면'**은?

알렉스: '왜냐하면 밥을 먹으면 힘이 나기 때문이다.'

나: 그러면 **'원인의 왜냐하면'**은?

알렉스: '왜냐하면 밥을 참으면 몸이 삭기 때문이다.'

나: 깔끔하다!

알렉스: '1번'이 완성되었으니 이제 남은 건 '2번'! 즉, 먹는 거. '뭘 어떻게 먹을까' 하는 방안을 쭉 내놓으면 되겠네.

나: 맞아! '1번'을 알아야 결국에는 '2번'이 공허해지지 않아. 마찬가지로, '2번'을 해야 결국에는 '1번'이 의미가 있고.

알렉스: '2번'이 직업을 결정하잖아? 그러면 이 논문의 연구자 직업은 '밥순이'?

나: 크크. 여하튼, '2번', 즉 작가 자신이 주로 사용하는 미디어의 속성을 잘 이해하는 건 정말 중요해. 그런데 근대 '모더니즘(modernism)' 시대에는 '순수예술 지상주의'를 지향했거든? 미디어 각자의 고유성을 드러내려 하면서. 예를 들어 회화는 캔버스 위에 발려진 물감이며, 조각은 좌대 위에 놓여있는 입체물이라는 식으로. 하지만, '포스트모더니즘(post-modernism)' 시대가 되면서 예전에는 독자적인 미디어로 간주되던 것들이 비로소 막 섞이기 시작했어! 따라서 이제

주세페 아르침볼도(1526/1527-1593),
야채가 있는 초상화(청과물 상인), 1590

는 복수의 미디어를 제대로 이해하고 자유자재
로 구사하기를 요구하는 시대야.

알렉스: '다원주의', 즉 다양성이 존중되는 융합의 시대
니까! 즉, 시간이 흐를수록 끊임없이 분화, 확장
되면서 이리저리 섞이고 나니 더 이상 족보가
의미 없는 거지.

나: 맞아! 족보 섞기. 예를 들어 아르침볼도(Giuseppe
Arcimboldo, 1526/1527 – 1593)가 정물로 인물화를
그렸잖아? 그걸 보면 이게 순수 정물화 혈통도,
혹은 순수 인물화 혈통도 아닌 소위 잡종이야.
그런데 작품은 참 좋아.

알렉스: 그야말로 다른 가문끼리 결혼했네. 그래도 성씨

는 인물화를 따른 거 같은데? 결국, 전체로 보면 인물을 그린 셈이니까.

나: 그렇네. 그런데 놀라운 건 이게 벌써 400년도 전이라는 사실이야. 장르가 융합되는 요즘 예를 보면, 알렉사 미드(Alexa Meade, 1986-)의 작품이 대표적이야. 이게 얼핏 보면 회화를 사진으로 찍은 듯한데 사실은 여기에 반전이 있어. 즉, 작업 과정을 보면, 실제 인물과 입체공간 배경에다가 직접 물감을 칠해서 남긴 흔적을 사진으로 찍는 걸 알 수 있어. 즉, 회화, 설치, 퍼포먼스, 사진이 막 섞여!

알렉스: 이건 두 가문이 결혼해서 성씨 두 개인 사람을 낳은 후에 그 사람이 같은 처지의 성씨 두 개인 사람과 결혼해서 낳은 자식이네? 즉, 성씨가 네 개!

나: 크크, 사실 네 개만이 아니지. 조각도 있고, 드로잉도 있으니까! 여하튼, 완전 잡종(hybrid)!

알렉스: 그렇게 심하게 섞이니까 아이러니하게도 오히려 미디어의 미디어성이 더 잘 느껴진다.

나: 맞아, '2번'이 아주 뾰쪽한 삼각형이 되는 거지! 미디어 자체가 바로 내용이 되는 경지랄까. 결국, 내용이 형식이고, 형식이 내용이 되며 서로 간에 딱 달라붙는 게 좋은 작업이야.

알렉스: '1번'과 '2번'이 이분법적으로 따로 놀면, 즉 굳이 연관 없어 보이면 '저걸 하필이면 뭐 하러 저

렇게 그렸어?'라며 비판받겠네? 결국, 둘을 잘 붙여 놓으려면 '효용'과 '원인'의 '왜냐하면'을 잘 잡아야겠다! 그게 바로 '1번'과 '2번'을 딱 붙여 놓는 접착제 역할을 할 테니까.

나: 맞아, 좋은 작품을 만들려면 '1번'과 '2번'을 연결시키는 게 엄청 중요하지! 그런데 '1번'을 무시하고 '2번'만 보려는 선생님도 가끔 있더라.

알렉스: 왜? 재료, 재질, 기법, 이런 거만 얘기해? '1번'은 생각이 잘 안 나나?

나: 아마도 자신이 익숙하게 관심을 가지는 것만 보려는 거지! 요즘 젊은 애들은 무슨 아이디어로만 그림을 그리려 한다며. 즉, 작품을 설명할 때 '1번'을 강조하면 '말로 작업하냐?'라며 면박을 주는 식이야. 시각적으로 그려진 부분만을 가지고 자기 할 얘기만 하고. 이를테면 '1번'은 그냥 언어유희일 뿐, 예술이 아니라고 손쉽게 치부하고 거기에는 그냥 눈을 감아 버리는 것, 그게 바로 편향된 사고의 예야.

알렉스: '잔말 말고 그냥 열심히 그려!'라는 느낌이네. 고리타분하고 고압적인 태도가 느껴지는 걸? 그런데 요즘도 그런 선생님이 있나? 마치 '2번'만이 따로 존재하거나, '1번'은 '2번'의 부분일 뿐이라며 '2번'을 우선시하는 거 같은데, 막상 그 둘을 나누려 해도 결국에는 칼로 물베기 아니야?

나: 응, 그런데 사람마다 작업하는 성향이 다르긴 해. 예를 들어 '1번'에서부터 작품을 시작하는 작가가 있는가 하면, 왠지 좋아서 '2번'을 하다 보니까 '1번'을 떠올리는 작가도 있어. 물론 다 존중받을 가치가 있지.

알렉스: 극단적으로 '2번'만 하면 그냥 '기술자' 되고, '1번'만 하면 그냥 '사상가' 되지 않아? 결국, **'좋은 미술작가'**가 되려면 좋은 '1번'으로 좋은 '2번'을 해야지!

나: 맞아.

알렉스: 그래도 작가마다 강점에 따라 한 쪽이 더 튀긴 하겠다. 예컨대, 방법이 튀는 작품은 보통 '2번'을 열심히 파다 보니 '1번'이 따라 나오는 경우가 대부분이겠지. 그런데 생각해보면, 뭔가를 막 표현하고 싶은 게 벌써 '1번'이 있다는 걸 증명하는 게 아닐까? 의식적으로, 단어로 딱 떠올릴 수 없을 뿐이지. 그렇다면 무의식적인 단계에선 '1번'이 '2번'에 선행하는 경우가 많겠는데?

나: 혹은, 애초에 작품을 시작할 때는 '1번'으로 '2번'을 만들었는데, 막상 작업을 하다 보니 '2번'에 하도 몰입해서 결과적으로 '1번'이 확 업그레이드(upgrade)가 되기도 하겠지! 그런데 한편으로, '2번'이 '1번'에 선행하는 경우도 종종 있어. 예를 들어 무심결에 '2번'을 하다 보니까 정말 의도치

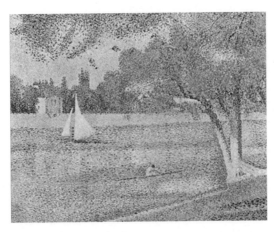

\_ 조르주 쇠라(1859~1891),
그랑드자트섬의 일요일 오후, 1888

않게 실수로 뜻밖의 기쁜 사건(happy accident)이
팡 터지는 경우! 그러면 바로 '아하!' 하면서 '1
번'이 짠하고 만들어지지.

알렉스:  결국, '1번'과 '2번'의 시너지(synergy)를 잘 활용
하는 게 중요하다? 닭이 먼저냐, 달걀이 먼저냐
가 중요한 게 아니라.

나:  지금 달걀이 '1번'이고, 닭이 '2번'인 거야?

알렉스:  닭 머리가 '1번'이고 낳는 달걀이 '2번' 아니야?

나:  오, 그게 결국은 상대적인 거네. 여하튼, 2번이
닭이건, 달걀이건 간에 방법이 튀는 작품, 참 많
아. 방법 자체가 거의 주장이 되어 버리는 경지
랄까. 알고 보면 방법 자체가 주장을 포함하는
경우도 많으니 어디 둘이 이분법적으로 항상 깔
끔하게 나누어지겠어?

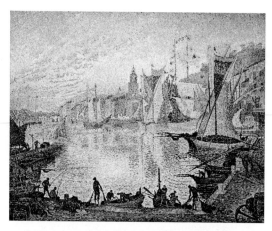

_ 폴 시냐크(1863~1935), 셍뜨호뻬의 선착장, 1901

알렉스:    방법 안에 주장?

나:        응, 예를 들어 서양 미술사에서 신인상주의(Néo-
          Impressionsm)로 분류되는 쇠라(Georges Seurat,
          1859–1891)와 시냐크(Paul Signac, 1863–1935)의
          작품 알지?

알렉스:    점을 촘촘히 찍어서 표현하는 점묘법(pointillism)!
          그런데 직접 보니 점이 꽤 커서 해상도는 많이
          낮더라.

나:        맞아, 이론적으로 점이 엄청 작아지면 사진적인
          해상도도 가능하지. 하지만, 그들의 목적은 이미
          지의 해상도보다는 '물감의 색'을 '빛의 색'처럼
          표현하려는 방향이잖아? 물감은 섞을수록 탁해
          지는 감산혼합의 숙명적인 조건을 가지고 있지
          만, 빛은 반대로 밝아지는 가산혼합이라 색감이
          훨씬 생생하니까.

알렉스:      모니터와 같은 라이트 박스(light box)나 다른 여
            러 인공 조명장치, 혹은 스테인드글라스(stained glass)
            같이 실제 햇빛을 사용하지 않고 어떻게 물감이
            빛과 같이 될 수가 있어? 엄청난 기술 혁신이
            필요하겠는데?

나:          불가능을 가능케 하려는 목적, 예술적이잖아?

알렉스:      그런데 그건 '1번' 같아.

나:          응, 그러나 그걸 동전의 뒷면으로서 '2번'이라고
            간주할 수도 있어. 즉, '2번'이 '1번'을 표현하려
            고 뒤따라 나오는 게 아니라 '2번'이 사실은 '1
            번'의 또 다른 모습이라는 거지.

알렉스:      설명해 봐.

나:          '빛의 색'의 경지를 표현하는 게 그들의 목적이
            잖아? 그걸 '광색주의(chromoluminarism)'라고 해.
            이를 위해 그들이 고안해 낸 '2번'이 바로 '분할
            주의(divisionism)'야. 이는 여러 색을 물리적으로
            섞지 않고 개별적으로 분할해서 번갈아 가며 촘
            촘히 칠하는 방식이야. 예를 들어 빨간 색과 파
            란 색을 팔레트에서 섞어 보라색을 만든 후에
            그걸 화면에 칠하는 게 아니라, 빨간 색과 파란
            색을 촘촘히 병치해서 나열해. 그렇게 하면 작
            품을 그릴 때가 아니라 작품을 볼 때에 비로소
            우리 망막에서 색이 섞여 총체적으로 인식됨으
            로써 색이 탁해지는 물리적인 감산혼합의 단점

|     |                |
| --- | -------------- |
|     | 을 피할 수 있어. 이를 '병치혼합'이라 그래. |
| 알렉스: | 그게 바로 '점묘법(pointillism)'의 효과잖아? |
| 나: | 그런데 그들은 그 용어를 싫어했어. |
| 알렉스: | 왜? |
| 나: | 사실 인상주의(Impressionism)나 입체파(Cubism), 그리고 야수파(Fauvism)라는 용어도 이를 선도한 작가가 지은 게 아니라 이에 대해 비아냥거리며 비판했던 사람들이 붙인 이름이잖아? |
| 알렉스: | 그리고 보니 '점묘법'이라 그러면 결과론적으로 드러나는 현상만을 가지고 기술적으로 서술하는 느낌이 드네. |
| 나: | 응, 그들은 '기술자'라고 치부되기 싫었던 거야. 생각해보면, '점묘법'이란 그 자체로 목적이라기 보다는 그저 '분할주의'를 표현하려는 방편이었을 뿐이잖아? 마찬가지로 '분할주의'도 결국에는 '광색주의'를 지향하는 방편이었고. 따라서 그들의 입장에서 '2번', 즉 **방법론<도표 6>**은 크게 보면 '병치혼합'이었어. 이걸 '방법론' 3단계로 나누어 보면 우선, 지향하는 **목적**은 '광색주의'! 다음, 전략으로서의 **해결**은 '분할주의'! 나아가, |

**도표 6 방법론 (System of Story)**

| 방법론 | 병치혼합 | 밥 |
| --- | --- | --- |
| 목적 | 광색주의(chromoluminarism) | 심신의 건강 |
| 해결 | 분할주의(divisionism) | 음식을 제때 적절히 먹기 |
| 방안 | 점묘법(pointillism) | 배달서비스를 이용하기 |

전술로서의 **'방안'**은 '점묘법'!

알렉스: 오, 그렇게 구체화하면 꽤나 섬세한 이해가 가능해지네. 그냥 '해결방안'이라고 뭉뚱그리는 것보다는.

나: 물론 '방법론'에서 '목적'은 자신의 '관심사'에서 '문제의식'을 파악한 후에 이를 해결하고자 피력하게 된 '주장', 즉 '1번'이라고 볼 수도 있겠지만. 그래도 이와 같이 3단계로 '방법론'을 파악해보는 훈련, 중요하지! '2번'을 단순하게 독립된 기술적인 도구라고만 치부하는 건 너무 납작한 사고잖아? 모든 게 다 예술적인 지형도 안에서 사방으로 촘촘하게 연결된 마당에.

알렉스: 그들에게 중요한 건 '수단'이 아니라 '목적'이었다는 거지? 정리하면, 그들에게는 '빛의 색'이 '관심사'였는데, 기존의 미술 기법으로는 그 광도를 도무지 표현할 수 없다는 '문제의식'에 봉착했다. 따라서 자연스럽게 다른 기법으로 이를 표현하려는 '목적'을 가지게 되었다. 그래서 그 고민의 일환으로 그들이 제창한 게 '분할주의'인데, 사람들은 드러나는 현상만 보고 '점묘법'이라고 불렀다. 그런데 그 단어에는 기법만 보이고 사상은 보이지 않아 막상 그들이 별로 안 좋아했다.

나: 깔끔하네.

알렉스: 그렇다면 애초에 그들은 '1번'이 강한 작가들이

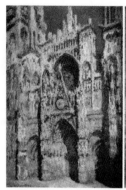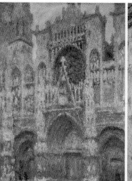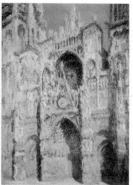

＿ 클로드 모네(1840-1926), 루앙대성당, 1892-1894

라고 간주 가능하겠다. 그런데 결과적으로는 '2
번'이 튀기 시작했어. '1번'이 '2번'과 꽤나 밀착
된 게, 한편으로는 '2번' 안에 '1번'이 있다는 느
낌이 들 정도니까. 결국, 이렇게 보면 '1번', 저
렇게 보면 '2번'!

나:     그런 작가, 꽤 많아. 그런데 '2번'이 강해지다 보
면 그게 바로 '1번'의 또 다른 모습이 되거나,
아니면 '1번'을 포함하는 걸 넘어 아예 단독 주
인공의 아우라를 풍기는 경우도 있어. 이를테면
'뭘 그렸느냐'와 같이 보여주는 소재나 이야기보
다는 '어떻게 그렸느냐'와 같이 드러내는 방법이
나 태도가 훨씬 중요해지는 경우! 예를 들어 모
네(Claude Monet, 1840 – 1926)는 같은 성당(Rouen
Cathedral)을 꾸준히 연작으로 그렸잖아? 그러다
보니까 이제 그 건물 자체는 더 이상 안 중요해
지고, 오히려 자신의 망막에 비치는 빛을 어떻

게 그리느냐가 더 중요해졌어. 그렇다면 여기서
는 '어떻게', 즉 '2번'이 주인공이 된 경우라고
볼 수 있지. 반면에 건물은 뭐, 꼭두각시랄까?
건물을 빙자해서 사실 그가 드러내고자 했던 건
바로 '2번'이었으니까.

알렉스: 방법 스스로가 내용이고 주인공이 되는구나.

나: 잭슨 폴록(Jackson Pollock, 1912-1956)의 경우에
는 캔버스를 바닥에 눕히고는 붓을 대지 않고
물감을 흘려 그렸잖아? 그의 작품에서도 역시
방법 자체가 주인공이 되었어. 그리고 막스 에
른스트(Max Ernst, 1891-1976)의 경우에도 붓 대
신 다른 방식으로 그림을 많이 그렸지. 이를테
면 데칼코마니(décalcomanie)나 프로타주(frottage)
같은 기법을 활용해서. 어릴 때 미술시간 생각
나지?

알렉스: 방법의 즐거움이라니 그 속에 한동안 빠지다 보
면 그야말로 내용도 슬슬 흘러나오네.

나: 방법이 튀면 여러모로 좋지! 신인배우 발굴이랄
까? 예를 들어 프랭크 스텔라(Frank Stella, 1936-)
는 일부러 변형 캔버스를 만들고 그 틀을 따라
기하학적인 선을 그렸어. 따라서 여기서는 전체
형태가 주인공이 되었지. 보통은 틀에 주목을
잘 안 하잖아?

알렉스: 특이하게도 틀에 주목하니까 그게 바로 내용도

된다?

나:      응, 남들은 안 하는데 내가 하는 차이가 결국에는 내용을 만들어. 마찬가지로, 충격적인(shocking) 사건도 그 자체로 내용이 되는 거고. 예를 들어 크리스 버든(Chris Burden, 1946–2015)은 그동안 직접 총 맞는 게 예술로서 작품화가 된 적이 없다며 갤러리에서 친구가 쏜 총에 자기가 직접 맞았잖아? 이게 바로 처음 해보는 새로움의 충격이랄까.

알렉스:    뭐야, 정신 나간 거 아냐?

나:      그래도 예술이긴 해! 길거리 으슥한 데서 아무도 모르게 진행했다기보다는 미술계 안에서 공론화시켜 예술담론을 촉발시키는 쪽으로 활용했으니까. 작가 스스로 별의별 철학적인 말도 많이 했고.

알렉스:    자기 정당화? 사고 치는 걸로 작가활동에 아주 열심이셨구먼. 아마도 관심 종자인가 보다!

나:      한편으로, 가만히 있어도 관람객들이 알아서 주목해주는 작가도 있어. 예를 들어 호시노 미치오(Michio Hoshino, 1952–1996)의 마지막 사진! 혼자 야영하는데 불쑥 곰이 들어왔잖아? 그런데 도망치기는커녕 사진을 찍었지. 직업정신이 뭐길래, 대단하지 않아?

알렉스:    와, 죽었어? 사진계에서 완전 영웅이겠다.

나:　　　　응, 물론 그 작가는 유명을 달리했으니 더 이상
　　　　　　말이 없지만. 사실 그 작가가 예전에 찍은 다른
　　　　　　동물 사진들을 보면 계획해서 엄청 잘 찍었거든?
　　　　　　그런데 아이러니하게도 갑자기 찍어서인지 잘
　　　　　　못 찍은 마지막 사진이 압도적으로 유명해! 하
　　　　　　물며 사건은 실제지만 그 사진은 위작이래. 잘
　　　　　　찍은 유작들, 섭섭하겠어.

알렉스:　　그러고 보니 조형적인 형식보다 사건 그 자체가
　　　　　　훨씬 더 강력하네!

나:　　　　맞아! 그게 바로 미디어도 되고 내용도 되었어.

알렉스:　　넌 사고 치지 마라.

나:　　　　넵.

# 03

## 의미(Meaning)의 제시
## : ART는 관점이다

미술대학 실기 수업을 하다 보면, 학생들이 작품에 대해 말할 때 '동기', '의도', '이야기', '의미', '가치', 그리고 '해석'과 같은 단어를 혼동하는 경우가 종종 있다. 물론 명확하게 이들을 구분하기가 쉬운 일은 아니다.

하지만, 이들이 지향하는 바는 엄연히 다르다. 예를 들어 **'동기'**는 보통 화자가 말해주지 않으면 은폐되어 있다. 이를 드러내면 **'의도'**가 된다. 이를 표현하면 **'이야기'**가 된다. 이를 숙고하면 여러 **'의미'**가 생성된다. 이를 일괄하면 모종의 **'가치'**가 도출된다. 그리고 이 모든 걸 규정하면 일종의 **'해석'**이 확립된다.

이들을 정의하면 다음과 같다. **'동기'**는 작품을 만들게 된 배경적인 '이유'이다. **'의도'**는 작품을 통해 드러내고자 하는 이면의 '목적'이다. **'이야기'**는 작품에 표면적으로 드러나는 '내용'이다. **'의미'**는 작품을 통해 토론해볼 만한 '담론'이다. **'가치'**는 작품을 통해 가질 수

있는 '의의'이다. 마지막으로 **'해석'**은 위의 요소들을 종합적으로 구조화하여 나름대로 이해하려는 '판단'이다. 결국, 한 작가의 '동기'는 구체적인 '의도'로 발전하고, 이는 특정 '이야기'로 표현되며, 이에 대한 다양한 '의미'가 생성되면, 서서히 그 '가치'가 정립된다. 그리고 이 모든 걸 파악하는 특정 방식을 '해석'이라 한다.

물론 이들의 관계는 상황과 맥락에 따라 상대적이다. 해당 작품을 논할 때마다 다르게 구조화되려는 경향이 있기에. 이를테면 '동기(A)'와 '의도(B)', '의도(A)'와 '이야기(B)', '의도(A)'와 '의미(B)'의 관계는 종종 아리송하다. 이는 같은 문장이 한 작품을 논할 때는 'A'인데, 다른 작품을 논할 때는 'B'가 되는 경우가 빈번해서 그렇다. 따라서 항목 별로 외우는 게 답이 될 수는 없다. 다음은 미술대학 실기시간에 볼 수 있는 선생님과 학생 간의 한 대화 장면이다.

선생님:　작품을 통해서 네가 진정으로 말하고 싶은 게 뭐야?

학생:　미디어 문화 속에서 갈수록 우울해지는 사람들의 모습을 그려내고 싶었어요.

선생님:　왜 하필이면 그런 모습을 그리고 싶었는데?

학생:　미디어 문화가 계속적으로 비교의식과 경쟁심을 조장하잖아요? 누구는 항상 잘 되는 거 같고. 그런데 알고 보면 다 이미지 놀음 때문이죠! 사람들의 우울증상이 갈수록 심각해지는데, 이거 정말 사회적인 문제예요.

| 선생님: | 뱅뱅 돌리면서 같은 얘기를 자꾸 하는 거 같은데? 주장에 대한 이유를 얘기해야지. |
|---|---|
| 학생: | 요즘 제가 마음이 좀 심란하거든요. 집안 사정 때문에요. 그래서 TV도 잘 안 보는데 가끔씩 TV를 틀면 그냥 다 싫더라고요. |
| 선생님: | 그래서 이런 작업을 하게 되었구나. 그래, 듣고 보니 네 관심사는 알겠다. 그런데 사실 작품에서 그게 딱 느껴지진 않아. 그러니까 네가 한 말은 기껏해야 '동기'일 뿐이야! 그런데 '동기'가 다 '의도'인 건 아니거든? '의도'가 바로 '의미'가 되는 게 아니듯이. 결국 작품 스스로 말하지 않으면 '동기'는 그저 작가가 그 작품을 제작하게 된 참고할 만한 배경 설명일 뿐이야. 따라서 '동기'가 다라고 생각하면 안 돼! 동기는 애초의 자극일 뿐, 결과가 아니거든. |
| 학생: | (…) |
| 선생님: | 정리하면 우선, 미디어 문화가 사람의 가치를 순위 매기는 폭력성을 비판하고 싶다고? |
| 학생: | 네. |
| 선생님: | 그리고 미디어 문화가 만들어내는 허상에 집착하는 사람들을 비판하고 싶고? |
| 학생: | 그렇죠. |
| 선생님: | 비판만 하는 거야? 그럼 신문 사설로 하는 게 더 효과적일 수도 있겠다? |

| 학생: | 비판만은 아니고, 요즘 시대를 사는 불쌍한 우리들의 자화상을 그려내고 싶었어요. |
|---|---|
| 선생님: | 아, 그러면 사회 구조 탓도 하면서 개인적으로는 사람의 부조리함이나 나약함을 연민하겠네? |
| 학생: | 그런 거 같아요. |
| 선생님: | 사회를 비판하고 개인을 연민하고 싶어서라니 공감이 가긴 해. 그런데 네 작품을 잘 보면 비판과 연민뿐만 아니라 참을 수 없는 충동이나 나름대로의 제안도 있을 법한데. 예를 들어 파편적으로 구성해서 화면이 흔들리는 느낌에 비슷한 색의 톤을 배합하다가 한쪽을 무너뜨리고 저런 방식으로 붓 자국을 남기다 말았는데, 혹시 뭔가 마음 깊은 곳에서 적극적으로 원하는 거 없어? |
| 학생: | 그리고 싶은 무의식적인 욕망이 있는지는 잘 모르겠어요. 제가 좀 담백한 사람이라… |
| 학생들: | (하하하) |
| 선생님: | 혹시 그렇다면 의식적으로, 미래를 바라보는 작가로서 사회나 개인에 대한 새로운 기대나 앞으로의 가능성을 제시하려는 생각은 없나? |
| 학생: | 사실 그건 별로 생각해보지 않았어요. 그런데 교수님께서는 제가 미디어 문화 속에서 갈수록 우울해지는 우리들의 모습을 그려내고 싶다고 했을 때 도무지 그것만으로 이유가 충족된다고 |

생각되지는 않으시나 봐요? 저는 그 자체로도 충분히 이유가 될 거 같은데요. 꼭 다른 이유가 있어야 하나요? 이유의 양보다 질이 더 중요한 게 아닌가요?

선생님: 그래, 네 작품이 그냥 생각 없이 그린 걸로 보이진 않아. 그리고 네 작품을 화두 삼아서 여러 가지 예술 담론을 진행할 수 있을 거 같아. 그래서 나는 몇몇 관점, 즉 '사회 비판', '개인 연민', '본능적 충동', '앞으로의 기대' 등으로 다양한 의미를 만들어보고 싶었는데 그게 문제가 된다고 생각하나?

학생: 그렇다기보다는 말씀을 들어보면 뭐, 그럴 수도 있겠지만 그건 원래의 제 '의도'가 아닌 거 같아서요.

선생님: 너무 계획적인 거 아니야? 그러면 그림을 시작할 때부터 원래의 '의도'가 꼭 선행되어야 하고 이는 나중에라도 바뀌면 절대로 안 돼?

학생: 물론 좀 발전할 수도 있겠지만, 기본적으로 작가의 '의도'는 중요한 거 아닌가요?

선생님: '의도'는 중요하지. 그런데 애초의 '의도'가 앞으로 생산될 모든 '의미'는 아니야. 네 작품이 여러 전시에서 관객을 만나게 되면 어차피 사람마다 다양한 방식으로 다르게 '의미'를 느낄 거거든.

학생: 그래도 결국에는 작가의 '의도'를 알아야 제대로

|         |                                                         |
|---------|---------------------------------------------------------|
|         | 된 감상이 이루어지는 게 아닌가요?                          |
| 선생님:  | 연인이 사귀는 걸 한 번 생각해 봐. 내 '의도'가 정말로 순수했다고 해서 상대방이 상처받은 걸 상대방 탓으로 돌려야 하나? |
| 학생:    | 의도가 잘 전달이 안 돼서 그렇겠죠.                        |
| 학생들:  | (키득키득)                                              |
| 선생님:  | 그건 너 중심적인 생각이야. 우선, 어떤 대화에서도 완벽히 '의도'가 전달되는 경우는 별로 없어. 특히나 예술이라면 더더욱. 다음, 작가 안에서도 '의도'는 단선적으로 명확하게 뽑혀 나오기가 거의 불가능해. 실상은 이러 저리 뭉뚱그려져서 다 뒤섞여 있게 마련이지. |
| 학생:    | 그래서 더더욱 '의도'를 명확하게 말하다 보면 스스로 다듬어지며 소통도 잘 되겠지요. |
| 선생님:  | 작가 입장에서는 그렇지. 그런데 작품은 '의도'가 다가 아니야. 관객은 작가의 숨은 '의도'를 찾아야만 하는 게 아니라 스스로에게 중요한 '의미'를 만들 수도 있거든. 그들에겐 그게 진짜 살아있는 거잖아. 기본적으로 의미의 바다는 사방으로 엄청 넓고 깊어, 항상 현재 진행형으로 변화무쌍하고. 그리고 다양한 '의미'와 만나면서 '의도'도 결국에는 영향을 받게 마련이야. |
| 학생:    | 그러니까 선생님과의 대화를 통해 여러 가지 '의미'의 바다 속에 빠져 허우적대면서 이해력을 |

|       |                                                                 |
|-------|-----------------------------------------------------------------|
|       | 키워 더 책임 있게 판단하고, 더 고양된 '의도'를 가지자는 말씀이시죠? |
| 선생님: | 응, 내가 생각하지 못했던 '의미'를 만나는 순간에도 당황하지 말고 더욱 관대해지면 좋겠어. 사실 네 작품이 언어적인 비판만 있는 건 아니거든? 그리고 비판을 할 때는 그러고 싶은 너의 아픔이나 꿈과 희망도 있을 거 아니야? 한편으로 네가 비판만 '의도'라고 말할 때는 벌써 토론과 논쟁, 즉 반박 가능성의 상황 자체를 피하고 싶은 거야. 하고 싶은 말한 딱 던지고 빠지려는 심리잖아? |
| 학생:  | 드디어 딱 맞는 이유를 찾았어요!                                  |
| 선생님: | 뭔데?                                                           |
| 학생:  | 우선, 주장은 '사람들의 우울증을 조장하는 미디어 문화, 문제가 있다!' 다음, 그런 주장을 하는 이유는 '그렇게만 비판하고 빠지고 싶어서! 다른 말들과 섞여버리면 골치 아프다. 내가 말발이 좀…' |
| 학생들: | (하하하)                                                         |
| 선생님: | 작품 크리틱(critique)을 하는 이 수업 환경을 전체 미술계라고 가정하면 그 이유도 괜찮네! 여하튼, 미술계를 물로 보는 건데, 물론 그 이유는 네가 지금 면피의 목적을 네 주장으로 위장해서 그런 거 알지? 그럼 비판력이 크게 떨어지잖아. |

학생:　　　　선생님, 진짜 천재신 거 같아요.

선생님:　　　(고개를 떨구며) 이건 또 뭐지.

이와 같이 '동기', '의도', 그리고 '의미'는 그 속성이 서로 다르다. 마찬가지로 '이야기(story)'와 '의미(meaning)'도 그렇다. 우선, '이야기'는 속으로 숨겨진 내면이라기보다는 겉으로 드러나는 외부 표면이다. 즉, 인지 가능한 소재와 주제, 그리고 내용과 주장이다. 이는 진정한 대화를 시작하기 위한 화두의 기능을 한다. 그 자체로 바로 궁극적인 '의미(meaning)'가 되는 게 아니라. 반면에 '의미'는 내포될 뿐만 아니라 외부적으로도 새롭게 발굴, 생산되는 거다. 즉, '이야기'를 나 홀로, 혹은 함께 곱씹어보는 심화의 과정 속에서 지속적인 생산이 가능하다.

물론 '이야기'와 '의미'의 구분은 보통 모호하고 매우 상대적이다. 이를테면 어떤 작품에서는 '이야기'인데, 같은 '이야기'가 다른 작품에서는 '의미'일 수도 있다. 만약에 '이야기'를 '주장'이라고 보면, '의미'는 '이면', 즉 그 '이유'와 '효과'이다. 하지만, 그 '이면'도 또 다른 '주장'이 될 수가 있다. 그러면 그 '주장'의 '이면'이 또 다른 '의미'가 된다. 이와 같이 '이야기'와 '의미'는 순서대로 '주장', '이면', 그 '이면'이 곧 새로운 '주장', 다음 '이면', 그 '이면'이 곧 새로운 '주장', 다음 '이면'이 되면서 굴비 엮듯이 이어지는 관계다.

하지만, '이야기' 스스로 '의미'가 되는 경우도 있다. 이를테면 문제가 답이고 답이 문제라면. 예를 들어 '자화상(self-portrait)'은 참 특

별한 장르이다. 굳이 특별한 '이야기'가 없어도 스스로 '의미'가 다가와서 착 달라붙기에. 역사적으로 수많은 작가들이 자화상을 그렸다. 그리고 요즘 미술대학에도 꾸준히 자화상이 생산된다. 예를 들어 미술대학 학부 4년의 꽃은 아무래도 '졸업전시회'! 좋은 작품을 전시하고자 다들 열심이다. 특히나 날짜가 임박하면 평상시에 학교생활을 게을리하던 학생들도 싹 다 그렇다. 이를테면 어떤 '이야기'를 어떻게 그려서 어떤 '의미'를 찾을까'에 대해 고민한다. 그런데 '이야기'와 '의미'에 대한 고민이 상대적으로 적은 장르가 바로 자화상이다. 너무나도 당연한 나머지 '왜 굳이 자화상을 그리는데?'라는 식의 질문이 별로 없는 것이다. 물론 뭐라도 질문하면 '의미'는 계속 생기겠지만. 개인적인 경험상, 매년 한두 명 이상은 졸업전시회를 자화상으로 꾸리는 학생들을 본다. 그렇다면 길을 잃으면, 혹은 잃기 싫으면 우선 자화상을 그려보자! 그게 아니라면 '이야기'와 '의미'에 대한 질문에서 벗어나기란 도무지 쉽지 않다.

크게 보면 '의미'는 '의도'를 포괄한다. 즉, 개별 '의도'는 수많은 '의미' 중에 하나일 뿐이다. 작품의 '의미'를 논하는 대표적인 두 가지 방식, 다음과 같다. 첫째, **작가의 뜻**! 즉, '의미'는 '이야기'의 행간에 숨어 있다. 따라서 굳이 이런 종류의 '이야기'를 꺼낼 때에는 우선, 그럴 수밖에 없는 이면의 '이유'와, 이를 통해 기대하는 '효과'를 파악해야 한다. 이는 작가의 소극적인 '입장'이나 적극적인 '의도'와 깊은 관련이 있다. 예를 들어 **입장**! 어린 시절의 상처가 너무 아파서 수동적으로 그렇게 반응할 수밖에 없는 경우다. 혹은, **의도**! 앞으로 더 이상의 상처를 입지 않기 위해 능동적으로 싹을

자를 수밖에 없는 경우다.

둘째, **'관객의 기여'**! 즉, '의미'는 관객이 채우는 거다. 이 경우에
관객은 작가의 '입장'이나 '의도'를 고려해줄 수도, 혹은 아닐 수도
있다. 따라서 작가와 직접적으로 관련된 영역은 수많은 '의미' 중에
한 갈래일 뿐이다. 오히려, 관객의 '입장'이나 '의도'에 따라 작품은
다양한 뜻으로 해석 가능하다. 작품을 화두 삼아 관객이 주체적으
로 자신의 인생을 대입하면 오만 가지 뜻이 다 나오기에. 즉, 그렇
게 느끼는 각 개인에게는 절실한 만큼 모두 다 '의미'가 있다. 물론
그렇다고 모든 '의미'가 동질한 건 아니다. 통계적으로 더 대표성을
띠는 '의미'와, 사회문화적으로 더 가치 있는 '의미', 그리고 예술적
으로 더 시사적인 '의미'는 언제라도 논할 수가 있으니.

관객이 만드는 의미는 다양하다. 예를 들어 이솝 우화, '토끼와 거
북이'의 '이야기'는 다음과 같다. '토끼는 빠르지만 게으르고, 거북
이는 느리지만 근면 성실하다. 결국, 게임에서의 최종 승자는 거북
이이다.' 그런데 이는 겉으로 드러난 사건일 뿐, 이를 곱씹다 보면
다양한 '의미'가 나오게 된다. 그 중에 대표적인 두 개의 '의미', 다
음과 같다. 첫째, '재능이 뛰어나도 방심을 하면 재능이 부족해도
목표 의식이 뚜렷한 사람에게 져서 결국에는 인생의 패배자가 될
수 있다.' 이는 재능이 뛰어난 사람이 보통 받아들일 법한 '의미'이
다. 둘째, '재능이 부족해도 목표 의식이 뚜렷하면 재능이 뛰어나
도 방심을 하는 사람을 이겨서 결국에는 인생의 승리자가 될 수
있다.' 이는 재능이 부족한 사람이 보통 받아들일 법한 '의미'이다.

이 둘을 합치면 결국에는 다음과 같이 하나의 공통된 '의미'가 된다. '재능이 뛰어나건, 부족하건 상관없이 열심히 노력해야 한다.' 하지만, 이 외에도 수많은 '의미'들이 있다. 그 중에 냉소적인 몇 개, 다음과 같다. 우선, '재능이 뛰어난데 노력까지 하는 사람은 아무도 이길 수 없다'라는 절대우위론. 혹은, '재능이 부족한 사람은 죽어라 노력하는 수밖에 방법이 없다'라는 배수진론. 나아가, '거북이의 승리는 이솝우화에서나 가능할 뿐 현실에서는 환상에 가깝다'라는 비관론. 아니면, '인생은 결국 이겨야 가치가 있다'거나 '노동은 좋고, 놀고먹고 자고 쉬는 건 나쁘다'라는 이분법.

그런데 요즘 많은 작가들은 보통 자신의 '의도(intention)'에 집착하려는 경향이 있다. 그렇게 된 대표적인 두 가지 이유, 다음과 같다. 첫째, 좋게 말하면 **진심 어린 애착**! 이는 자신이 만드는 작품을 땅이라고 보는 경우다. 비유컨대, 땀을 흘리며 밭을 갈고 씨를 뿌리는 농부의 마음. 이는 부디 계획된 대로 무리 없이 씨앗이 잘 자라나기를 바라는 심리이다. 둘째, 나쁘게 말하면 **과도한 집착**! 이는 자식의 앞길을 사사건건 간섭하는 경우다. 비유컨대, 뭐든지 대신 계획하고 조종하려는 부담스러운 부모의 마음. 이는 자식이 부모 뜻대로 되지 않으면 세상 망할 거 같은 심리이다.

사실 르네상스 시대 이전에는 상대적으로 작가의 자의식이 별로 크지 않았다. 또한, 작가의 '의도'는 곧잘 무시되곤 했다. 당시에는 문화를 누리는 기득권 세력의 '의도'대로 작품이 제작되어야 했기 때문에. 즉, 주문자가 왕이었다. 작가는 주문을 받아 업무를 처리

하는 제작자였을 뿐이고.

하지만, 르네상스 시대 이후로는 작가들의 자의식이 커졌다. 시대적으로 많은 사람들의 세계관이 신본주의에서 인본주의로 이행했기에. 더불어, 중상주의 경제구조의 발달로 여러 작가들이 자립했기에. 즉, 신이 아니라 이제는 내가 내 인생의 주체가 되었다. 이와 같이 '개인주의' 시대가 활짝 열리고 보니 작가의 '의도'는 더욱 중요하게 취급될 수밖에 없었다. 작가를 바라보는 시선이 수동적이고 기계적인 기술자에서 능동적이고 의식적인 창작자로 변한 것이다.

물론 '작가'의 '의도'는 중요하다. 작품 탄생의 기원을 창작자의 시선으로 잘 설명해주기에 작품 감상에 큰 도움이 된다. 더불어, 연구를 위한 좋은 자료도 되고. 예를 들어 작가가 입을 다물어 버리면 굳이 숨겨놓은 '의도'는 비밀에 부쳐지게 마련이다. 즉, 남들은 도무지 알 수가 없다. 그렇게 되면 작품 스스로가 말하는 수밖에 없다. 결국, 온갖 추측과 가설만이 난무할 뿐.

하지만, 자신만의 '의도'가 시작부터 끝까지 100% 완벽하게 달성되기란 거의 불가능하다. 예측 불가한 수많은 변수가 언제 터져 나올지 모르는 게 인생이기에. 우선, 땅을 경작하다 보면, 그리고 자식을 키우다 보면 애초의 생각은 자꾸 바뀌게 마련이다. 다음, 내가 원하는 대로 어차피 다른 사람들이 나를 봐주지도 않는다. 즉, 다들 어긋나며 살 뿐이다. 나름대로의 수많은 시선이 얽히고설키며. 그렇기에 작가들, '의도'에만 너무 집착하면 마음 다친다. 그저 상

처받을 뿐.

20세기에 들어서는 지구촌 시대가 본격적으로 개막되면서 지역적
이고 개별적인 '개인주의'는 국제적이고 보편적인 '다원주의'로 연
결, 확장되었다. 각 개인의 존엄을 보존하기 위해 획일화와 차별을
넘어 다양성과 차이를 존중하려는. 결국, 이제는 다수의 '우리'가
가지는 다양한 '의미'들이 한층 더 중요해졌다. 한 개인으로서 '나'
의 '의도'만이 아니라.

예술이란 바로 이러한 토양에서 영양분을 섭취하며 쑥쑥 자란다.
사실 진정한 예술은 예술품이 아니라 거기에 스며들어 있는 '예술
하기'다. 하이데거(Martin Heidegger, 1889-1976)는 '존재자'보다는
'존재' 자체에 주목하고자 했다. 마찬가지로, 우리는 명사적 결과로
서의 예술품보다는 동사적 과정으로서의 '예술하기'에 주목해야 한
다. 그런데 '예술하기'의 핵심적인 요소 중 하나가 바로 '의미 찾기'
다. 그래서 '예술담론'이 필요하다. 이는 '의미'를 끊임없이 생산해
내는 공장이며 예술에 생명력을 불어넣어주는 비옥한 토양이다.

'의미'를 생산하는 방식은 다양하다. 대표적인 네 가지, 다음과 같
다. 첫째, '합리적 접근'! 그런 '주장'을 할 수밖에 없게 된 '이면'의
숨은 뜻이 얼마나 말이 되는지, 즉 정당한지를 이성적인 탄탄한 논
리로 세세하게 설명을 해 준다. 이는 결국 이해하는 거다. 둘째,
'경험적 접근'! 그런 '이야기'를 할 수밖에 없는 '이면'의 속사정이
얼마나 그럴 법한지, 즉 인생역정과 인간관계, 혹은 일상적인 경험

을 자연스럽게 보여준다. 이는 결국 느끼는 거다. 셋째, **'진정성 접근'**! 그런 식으로 될 수밖에 없는 '이면'의 솔직함이 얼마나 그럴듯한지, 즉 감동과 연민의 정, 그리고 명상의 소중함을 절절하게 알게 해준다. 이는 결국 공감하는 거다. 넷째, **'욕망적 접근'**! 그런 식으로 갈 수밖에 없는 '이면'의 절실함이 얼마나 그럴 만한지, 즉 개인적인 결핍과 필요, 혹은 창조적 열망에 불타오르는 걸 화끈하게 보여준다. 이는 결국 수용하는 거다. 물론 이 밖에도 사용되는 방식은 많다. 새로운 방식에 대한 실험도 계속되고 있고.

알렉스:     **'의미의 4가지 생산 방식'**, 미술로 예를 들어봐!
나:         리히터(Gerhard Richter, 1932-)! 동독과 서독의 분단 경험에 아파했던 작가인데, 삼촌이 독일 나치(Nazis)였고, 숙모는 정신병으로 고생하다가 나중에는 독일 나치의 우생학 정책 때문에 안락사로 희생되었어. 리히터의 장인이 당시에 나치 안락사 프로그램을 실행하는 데 참여했고.
알렉스:     와, 이건 '경험적 접근' 방식인 건가?
나:         리히터 작품 시리즈 중에 우선, 인물을 흑백으로 그린 다음에 유화가 마르기 전에 전면을 비벼서 흐릿하게 뭉개진 작품들이 있어. 이런 방식으로 나치 복장을 하고 있는 삼촌도 그랬고, 어린 자기 자신을 안고 있는 숙모도 그렸어!
알렉스:     개인사를 듣고 보니까 작품이 더 절절하게 다가오네. 그렇다면 이건 '진정성 접근' 방식으로 볼

수도 있겠는데?

나: 둘 다 관련되지. 그런데 난 사실 '합리적 접근' 방식이 제일 강하게 느껴져! 예를 들어 **'지우는 방법론'**이 엄청 흥미롭지 않아? 마치 치밀하게 계산된 게임과도 같아.

알렉스: 물론 막 하다 보니까 나도 모르게 그렇게 되었다기보다는, 좀 계산되고 조율된 과정 같긴 해. 그래도 결국에는 보는 관점의 차이인 거 같은데? 예를 들어 너는 작가가 상대적으로 머리를 많이 쓰면 '합리적 접근' 방식을 활용한다고 보려는 거 아니야? 리히터의 입장에서 '의도'한 강한 개념에 가치를 두고 싶어서.

나: 인정! 그런데 관객이 그렇게 보고자 의도하면 막상 작가는 아무 생각 없이 그렸더라도 결과적으로 '합리적 접근' 방식으로 작품을 감상하게도 되겠다. 이를테면 개인 성향에 따라 어떤 사람은 작품을 먼저 느끼려고 하고 다른 사람은 먼저 읽으려고 하잖아?

알렉스: 맞아, 아마도 평균적으로 느끼려는 사람이 더 많을 거 같긴 하지만. 결국, 어떤 작품이건, 혹은 그 사람이 작가이건 관객이건 '합리적 접근' 방식으로 해당 작품의 의미를 만들 수 있는 거지?

나: 응, '합리적 접근' 방식은 강하게 화자의 의도가 부각되는 태도인 거 같아. 보통은 느끼기보다

읽기에 더 주체적인 에너지가 필요하잖아. 따라서 이 방식을 심화하려면 무학의 경지보다는 사상적인 내공과 논리적인 독해력을 키워야지.

알렉스: 공부 좀 해야겠는데?

나: 예를 들어 '지우는 방법론'은 철학적으로 독해가 가능해. 하이데거(Martin Heidegger, 1889 – 1976)와 데리다(Jacques Derrida, 1930 – 2004)가 '말소(sous rapture, under erasure)'라는 개념을 언급했거든? 이는 지우고 싶지만 완전히 그럴 수는 없기에 우선은 방편적으로라도 표시하는 행위인데, 한 예로 단어에 'X'자를 치거나 중간 높이로 '='줄을 찍 긋기.

알렉스: 그러고 보니 등기부등본에 말소등기가 표시되네. 그게 바로 한 번 벌어졌던 상황은 막상 해소되어도 기록으로는 계속 남는 경우잖아?

나: 그렇네, 지웠어도 남아있고, 남아있어도 지워졌고.

알렉스: 어떤 병은 다 치료된 후에도 바이러스가 흔적으로 남잖아? 마치 병원 진료 기록처럼. 여하튼, 리히터의 경우에는 나름대로 절절한 경험이 있었으니까 개인사가 비옥한 땅이라면 그가 활용한 '지우는 방법론'은 경작 방식이라고 비유 가능하겠다.

나: 맞네!

알렉스: 그런데 리히터의 작품이 네 생각에는 개인사도

<table>
<tr><td></td><td>개인사지만 경작 방식이 진짜 좋았고, 그래서 작품을 보면 네 마음엔 '합리적 접근' 방식이 제일 부각된다는 거지?</td></tr>
<tr><td>나:</td><td>응.</td></tr>
<tr><td>알렉스:</td><td>'지운다'는 행위는 아마도 자신의 트라우마(trauma)를 치유하려는 의지의 발로겠네? 그런데 현실에서는 잘 안 지워져. 잘 때마다 악몽을 꾸고는 식은땀을 흘리며 일어나는 게 일상이야. 그래도 자꾸 그리고 지우기를 반복하니 차츰 트라우마를 대면하는 게 좀 익숙해져. 게다가, 미술작가는 해당 이미지를 만들어내는 권력 당사자잖아? 즉, 자신의 힘을 충분히 누리면서 그리다 보니 어느 순간 트라우마 극복의 용기도 생겨.</td></tr>
<tr><td>나:</td><td>오, '시각적 방법론'이 논리적으로 딱 정리되는데?</td></tr>
<tr><td>알렉스:</td><td>결국, '3번'을 하고 싶어서 '2번'을 찾은 거니까 '3번'이 더 강하긴 하겠지만, 그래도 잘 찾았으니까 '2번'도 꽤 강한 거 아니야? 그렇다면 삼각형으로 시각화하면 '3번'이 제일 삐쭉하고 '2번'도 약간 삐쭉한 모양이겠네. 그런데 생각해보면, '1번'도 만만치가 않잖아? 와, 결과적으로 이 작품에 대한 삼각형, 엄청나게 자라나는데? 그래서 좋은 작품인가 봐.</td></tr>
<tr><td>나:</td><td>기념으로 '1234번' 해봐!</td></tr>
<tr><td>알렉스:</td><td>'1번'! '나는 삼촌이나 숙모에 얽힌 나의 상처를</td></tr>
</table>

지우려고 하지만, 완전히 지울 수는 없는 내 인생의 처연한 자화상을 연민의 감정으로 표현하겠다.'

나:　내 삶의 아이러니를 드러내겠다? 좋다! 그런데 벌써 '1번'이 적당히 '3번'을 포함하고 있어서 '3번'이 좀 힘들겠다.

알렉스:　어떤 '3번'을 포함한 거지?

나:　예를 들어 "1번'을 말하려고 '2번'으로 표현하다 보니까 결국에는 내 인생이 아이러니라는 걸 깨달았다'라고 하면 아이러니는 '3번'이 되잖아? 그런데 '의미'를 '이야기'에서 먼저 다 말해버리면 이를 설명하는 또 다른 '이면'의 '의미'가 필요해지니까 더 난해하잖아. 그래도 넌 거뜬할 거야!

알렉스:　으흠, '2번'! '이를 표현하고자 아련한 흑백사진처럼 흑백으로 그리고 난 후, 마르기 전에 비벼서 살짝 지워버림으로써 있는 듯 없는 듯한 느낌을 전달하겠다.'

나:　와.

알렉스:　음, 이제 '3번'! '열심히 그리다 보니 이제는 해당 이미지에 많이 익숙해지면서 자연스럽게 트라우마를 극복하는 연습이 되었다. 그래서 결국에는 극복했다. 따라서 이제 이런 건 더 이상 안 그린다.'

나:　그건 아까 내 얘기랑 비슷하잖아?

| 알렉스: | 그러면 다른 '3번'! '그러지 않아도 뜨고 싶었는데, 나의 굴곡진 개인사를 잘 활용하면 좋을 듯하다. 그런데 너무 표현주의적으로 분출하거나 감상주의에 절은 방식은 뻔하다. 음, 난 머리가 좋다. 내 강점은 회화의 맛을 개념적인 과정으로 잘 버무려 풀어내는 거다. 이거 뜰 거 같다. 와, 뛰었다. 나 떴다.' |
|---|---|
| 나: | 아하하하, 재미있네. 원래는 짧은 문장으로 간략하게 기대했지만 여하튼, 신선한 관점이다. 미술 평론가 해라! |
| 알렉스: | 쿠쿠, '4번'! 어떤 사람은 '저 작가, 떠보려고 잔머리 엄청 굴린 거야.' 다른 사람은 '그래도 머리 좋아. 인정!' 또 다른 사람은 '잘 그리는데 왜 지워?' 그리고 또 다른 사람은 '못 그려서 지우나 보다.' |
| 나: | 하하하. 이제야 문장이 짧아졌네. 그런데 마지막 사람은 리히터의 다른 시리즈를 못 봤나 보다. |
| 알렉스: | 왜? |
| 나: | 그는 작업의 경향이 꽤 다양한 편이야! 사용하는 미디어도 그렇고. 아마도 동독과 서독의 체제를 두루 경험한 삶이 관련되겠지. 게다가, 똑똑해서인지 프로젝트 별로 의식적으로 깔끔하게 세분화했어. 이를테면 회화의 경우에는 대표적으로 세 가지야! 우선, 재현적으로 잘 그린 작 |

품(Betty, 1988)! 이건 세세한 재현에 치중했던 예전의 동독 스타일을 이어받은 셈이지. 다음, 추상적으로 팍 그린 작품(Abstract image, 1994)! 이건 광포한 표현에 치중했던 예전의 서독 스타일이고. 마지막으로 재현하다가 표현해버린 작품! 아까 말한 삼촌이나 숙모 인물화가 바로 여기에 해당되지. 이건 동독과 서독 스타일의 창의적인 융합이랄까?

알렉스: 시대적으로 두 개의 다른 에너지가 한 사람 안에서 여러모로 충돌하네. 여하튼, 내 얼굴은 그냥 재현으로 일관해줘!

나: (…) 캐이티 패터슨(Katie Paterson, 1981 – ) 알아?

알렉스: 말해 봐.

나: 드뷔시(Claude Debussy, 1862 – 1918)의 달빛 소나타(Moonlight Sonata)를 활용한 작품(Earth Moon Earth, morse – code received from the moon, 2014)이 있거든? 우선, 그 악보를 모르스 부호(morse – code)로 바꾸어서 달에다가 전파로 송신을 해. 그러면 전파가 달 표면에 닿고는 반사되어 다시 지구로 수신돼!

알렉스: 오, 기발한 걸?

나: 그런데 달 표면은 분화구 등으로 거칠어서 그대로 깔끔하게 원본이 수신되기보다는 부분적으로 왜곡이나 변형이 된데! 즉, 악보가 살짝 변조되

|  |  |
|---|---|
| | 는 거지. 그걸 원본 악보와 함께 전시해. |
| 알렉스: | 똑똑한 작품이네. 재미있다. 지구와 달 사이가 생생하게 딱 느껴지는데? |
| 나: | 백남준(Nam June Paik, 1932－2006)이 70년대에 'TV 부처'를 여러 점 만들었잖아? |
| 알렉스: | 알아, 불상이 가부좌 틀고 TV를 보고 있는데, TV 뒤에 캠코더가 불상 얼굴을 찍어서 실시간으로 화면에 띄우는 작품! 자기가 자기 얼굴을 바라보는 나르시즘, 혹은 명상하는 광경을 재미있게 표현했잖아? 요즘 식으로 하면 SNS 일인방송국 같아. |
| 나: | 정말 좋은 작품이지! 완전 설치 미술의 교과서야. |
| 알렉스: | 교과서? A to Z(A부터 Z까지)라고? |
| 나: | 예를 들어 조각에서는 특정 공간에 놓인 조각품이 작품이라면 설치미술은 공간 자체가 작품이잖아? 즉, 불상이나 TV가 아니라 그 사이에 장악된 공간이 바로 작품인 셈이지. |
| 알렉스: | 달빛소나타 모르스 부호는 지구와 달 사이를 작품화했네? |
| 나: | 작품 참 크지? |
| 알렉스: | 멋지구먼! '1234번' 해볼래. '1번'! '달빛소나타로 우주적 공간을 느끼게 하겠다.' 그리고 '2번'! '달빛소나타를 모르스 부호로 달 표면에 쏘고 받겠다.' |
| 나: | 오. |

알렉스: '3번'! '받고 보니 깨지는 현상이 보여 몹시 흥미롭다. 우주적 공간을 가상이 아닌 만질 수 있는 실제인 양 묘하게 체감하는 듯해서. 생각해보면, 사람의 인식이란 어차피 환영에 기반한 거다.' 그런데 '의미'는 자꾸 여러 문장이 되네?

나: 네가 생각이 많아서 그렇지 뭐. 물론 '의미'는 지극히 많은 게 정상이야. '그냥'이 어디 있겠어? 예를 들어 미니멀리즘(minimalism) 작품을 보면 그저 아무 '의미'도 없는 척해도 아이러니하게도 파면 팔수록 계속 나오잖아? 여하튼, 네가 방금 말한 '3번'은 '효용의 왜냐하면'인 거 같아! '원인의 왜냐하면'도 한 번 해봐.

알렉스: 음, 그러면 다른 '3번'! '그림을 그리기가 싫었는데 모르스 부호 엔지니어랑 사귀다보니 딱 이런 걸 시키고 싶은 생각이 들었다. 이와 같이 주변을 잘 활용해야 좋은 작가다.'

나: 아하하하, 그건 '동기'잖아? '동기'가 꼭 작품의 '의도'가 되는 건 아니지! 애초의 아이디어 도출에 대한 흥미로운 '배경설명'은 될 수 있겠지만. 아, 그런데 진짜 사귄다는 거야?

알렉스: 나 그 작가 모르는데?

나: (…) '동기'보다 좀 더 직접적인 '이유'는 없을까?

알렉스: 으흠, 다시 '3번'! '달빛소나타는 매우 낭만주의적이다. 물론 자의적인 방식일지라도 그런 식으

로 그 낭만을 우주에 알리는 게 묘하게 내 욕망을 충족시킨다. 다음에 기회가 되면 우주 사방으로도 쏘아보고 싶다.'

나: 오, 좋다.

알렉스: 이어서 '4번'! 우선, 이걸 싫어하는 사람은 '예술이 너무 과학적으로 건조한 거 아니야?'라고 할 거 같은데? 다음, 이걸 좋아하는 사람은 '야, 새 시대의 미술은 공간을 적극적으로 활용하거나 과학과 융합되는구나'라고 할 거 같아. 다음, 이에 대해 비판적인 사람은 '사람이 그저 자기가 제일 잘났다고 한풀이하는 거 같은데? 우주는 그냥 무심할 뿐인데 말이야'라고 할 듯. 다음, 이걸 귀엽게 보는 사람은 '어쩌다 저런 귀여운 생각을 했을까?'라고 하지 않을까? 다음, 이걸 만든 작가를 똑똑하게 보는 사람은 '와, 천재! 창의성의 영역은 정말 무궁무진하구나'라고 할 거 같아!

나: 와, 정말 끝이 없겠는 걸? 그런데 다 개인으로만 파생할 필요는 없어. 그렇게 하니까 좀 개인적인 '의미', 즉 '3번' 같은 걸?

알렉스: 잠깐만! '작가 개인의 의미'는 '3번', 그리고 '남들이 받아들이는 의미'가 '4번' 아냐?

나: 아니, '개인적인 의미'가 '3번'이야! 그건 꼭 **'작가 개인'** 한 사람에게만 국한해서 말하는 게 아

니고. 즉, 남들도 다 개인이잖아? 물론 작가가 화자가 되어 '1,2,3번'을 말하는 경우에는 작가 개인의 관점에 국한되겠지만.

알렉스: 그러니까 '1,2,3번'을 관객의 입장에서 말하면 '3번'은 '관객 개인'의 '의미'가 된다?

나: 그렇지!

알렉스: 그러면 '4번'은 한 개인이 아니라 여러 개인을 아울러서 보는 거고?

나: 응, '4번'은 수없이 많은 다양한 시선을 이해하려는 통 큰 시도야. 거시적으로 보면, 집단이나 문화, 시대정신 등 묶는 방식이나 입장에 따라 관점은 여러 가지가 되겠지. 미시적으로 보면, 물론 너처럼 수많은 개인들의 개별 의견들을 다양하게 묶어서 맥락을 골고루, 그리고 풍성하게 볼 수도 있겠고. 어찌 되었건 서로를 함께 놓고 비교하며 말하는 경지에 이르게 되면 '의미'는 결국 '맥락'으로 발전할 거야!

알렉스: 시대정신으로 풀려면 해당 시대에 도통해야겠지. 그러려면 공부가 필요하잖아? 따라서 보통은 개인의 입장에서 푸는 게 제일 편한 거 같아. 살다 보니 자연스럽게 알게 되는 '경험적 접근' 방식에 기반해서.

나: 음, 모딜리아니(Amedeo Modigliani, 1884-1920)가 자기 부인을 열심히 그렸잖아? 한 90점 그렸데.

_ 아메데오 모딜리아니(1884-1920),
스카프를 두른 잔 에뷔테른, 1919

알렉스:   넌 한참 멀었네. 모딜리아니 좀 본받아라.

나:      그런데 요절했어. 몇 시간 있다가 부인도 아파
        트 창문에서 뛰어내렸고. 임신 중에.

알렉스:   불멸의 사랑? 슬프다. 그저 뮤즈(muse) 이상으로
        단 둘이 딱 연결된 듯한 이 느낌. 그 정도면 작
        품을 감상할 때 부부의 인생 얘기를 빼놓을 수
        가 없겠다.

_ 오노레 도미에(1808-1879), 삼등열차, 1862-1864

나:          알고 보면 나도 모르게 그쪽으로 많이 의미화
            하겠지! 여하튼, 모딜리아니가 자신만의 개인적
            인 삶에 예술적인 관심을 기울인 건 주지의 사
            실이야. 한편으로, 여러 사실주의 작가들은 자신
            이 속한 사회문화, 즉 주변 일상에도 지대한 관
            심을 기울였어. 따라서 그들의 작품을 보면 한
            시대의 자화상을 생생하게 느끼게 되지.

알렉스:      따로 공부하지 않아도 자연스럽게 시대정신을
            경험한다?

나:          예를 들어 서민들의 대중교통을 그린 도미에
            (Honoré Daumier, 1808 – 1879)! 아니면, 쿠르베
            (Jean – Désiré Gustave Courbet, 1819 – 1877)와 같은
            작가! 즉, 남의 인생을 훔쳐본다기보다는 자기

_ 귀스타브 쿠르베(1819-1877), 송어, 1871

에게 주어진 인생에 진실된 태도를 가졌던 작가
들, 다 '진정성'이 넘치지. 이와 같이 '경험적 접
근' 방식을 진지하게 고수하면 결국에는 '진정성
접근' 방식과 통할 수밖에 없어.

알렉스:  그런데 넌 예술에서 '진정성'이라는 얘기를 꼭
하고 싶었나 봐? '경험적 접근' 방식에 포함시키
지 않고 굳이 그걸 나눈 걸 보면.

나:  물론 '경험적 접근'과 '진정성 접근', 둘 다에 해
당되는 작품, 많아. 그런데 모든 '진정성 접근'
방식이 '경험적 접근' 방식인 건 아니야!

알레스:  헷갈리는데? 실제로 경험하지 않고도 '진정성'이
있을 수 있다? 한 예로, 가상을 창조하는 것도
'진정성' 있게 할 수 있다?

나:  '진정성', 참 어려운 말이야. 이를테면 면접 때
발목 잡는 말이 '인성'이잖아? '저 사람은 능력은

있는데 인성이 안 좋아'라는 식으로. 마찬가지로, 작가의 발목을 잡는 말이 '진정성'이야. '저 작가는 잘 그리긴 하는데 작품에 진정성이 없어'라는 식으로. 그런데 만약에 '진정성'을 '진실된 마음을 품고 매사에 솔직하며, 나아가 착하게, 그리고 열심히 살아야지만 그게 그대로 작품에 드러난다'라는 의미로 엄격하게 규정한다면 많은 작가들, 소위 넘어지지.

알렉스:　잠깐, 그건 '진정성'을 구수하고 착하게 본 건데 그거보다는 처연하고 애통하지 않나? 이를테면 그건 '가슴이 부서지는 절절한 아픔'을 표현하려고 쓰는 말 아니야? '무너질 대로 무너져서 내 속마음을 다 까발려놓게 되어버린 처절함'과 같은 식으로.

나:　네 '진정성'은 좀 감상주의적인 느낌이네.

알렉스:　사람이 불쌍해서 연민의 감정이 팍 드는 경우! 예를 들어 달리(Salvador Dalí, 1904–1989)나 앤디 워홀(Andy Warhol, 1928–1987), 그리고 제프 쿤스(Jeff Koons, 1955–), 아니면 데미안 허스트(Damien Hirst, 1965–) 같이 미술시장에 자기 홍보를 잘하는 쇼맨십(showmanship)이 강한 작가들은 보통 '진정성' 계열은 아닌 느낌이잖아?

나:　쇼맨십에 '진정성'이 느껴지는데?

알렉스:　그건 그렇네. 넓게 보면. 하지만, 쇼(show)는 기

_ 빈센트 반 고흐(1853-1890),
폴 고갱에게 바치는 자화상, 1888년 9월

_ 폴 고갱(1848-1903),
광륜과 뱀이 있는 자화상, 1889

|         | 본적으로 진정하자는 게 아니라, 끓어오르자는 거잖아? 즉, 진정하지 말자는 거지. 잠깐, 너 영화 보면서 맨날 울잖아? 그런 감정이 네가 말하려는 '진정성'이야? 평상시에 네가 굳이 착하지 않더라도 울 때만큼은 그 감정에 몰입하는 태도. |

나:      나 착하거든?

알렉스:   내 말은 네가 말하는 '진정성'이랑 진짜로 도덕적으로 착한 거랑은 별 관련이 없다는 거야. 즉, 거짓말탐지기를 해도 걸리지 않을 정도로 확신에 찬 그런 느낌 있잖아? 예를 들어 범인도 '진정성'이 있을 수 있으니까! 자기 자신도 속여버리는 그 철저한 맹신 하에서는.

나:      맞아, 그렇게 보면 도덕적으로 나쁜 작가도 당

_에곤 실레(1890-1918),
 고개를 숙인 자화상, 1912

_미켈란젤로 메리시 다 카라바지오
 (1571-1610), 골리앗의 머리를 가진
 다윗, 1609–1610

연히 '진정성'이 넘치는 작품을 만들 수 있겠지!
예술이 바로 도덕은 아니니까. 예를 들어 반 고
흐(Vincent van Gogh, 1853–1890)나 고갱(Paul
Gauguin, 1848–1903), 혹은 에곤 쉴레(Egon Schiele,
1890–1918)를 내가 직접 만나보진 못했지만 알
고 보면 도덕적으로 착하지만은 않았을 듯. 하
지만, 뭔지 모를 '진정성', 확 느껴지지 않아? 한
술 더 떠서 카라바지오(Michelangelo Merisi da
Caravaggio, 1571–1610)는 정말로 살인을 저지른
후에 도망치고는 자기를 정당화하는 작품을 막
그렸잖아? 그런데 작품은 참 좋아.

알렉스: 그래도 작가의 부도덕함을 인지하고 작품을 보
면 좀 꺼림직할 거야. '진정성'이 넘친다고 꼭

|        |                                                                                                 |
|--------|-------------------------------------------------------------------------------------------------|
|        | 용서해주는 건 아니니까. 그리고 그건 최소한 피해자가 원한다면 그런 방식으로 거기에 넘쳐야겠지. 편하게 다른 데 가서 자신의 스트레스만 해소하려는 이기심을 좋게 봐주긴 쉽지 않잖아. |
| 나:    | 맞아, '진정성'과 도덕성은 별개의 문제야. 그리고 최소한 어떠한 경우에도 도덕의 잣대로 가치를 파악하려는 사람들에게는 예술이라고 해서 면책특권이 될 수는 없어. |
| 알렉스: | 아마도 세월이 한참 지나 주변에 생생했던 공공의 도덕적 압력이 흐려지는 등, 해당 세대나 당대의 시대정신이 바뀌어 오로지 예술적 가치만 평가하는 경우가 아니라면 예술과 도덕을 완전히 구분하긴 어렵겠지. |
| 나:    | 결국, '진정성'이란 '정확성'보다는 '일관성'이랑 잘 통하는 거 같아. 예를 들어 온도계가 두 개 있어. |
| 알렉스: | 설명해봐.                                                                                        |
| 나:    | 우선, '온도계A'는 물이 끓을 때 약 100도를 가리켜. 그런데 실험을 여러 번 해보니 앞, 뒤로 자꾸 3도 가까이 오차가 발생해. 반면, '온도계B'는 물이 끓을 때 딱 95도를 가리켜. 즉, 실제로는 100도인데 95도래. 그런데 아무리 실험해봐도 정확히 95도야! 즉, 오차가 전혀 없어. 그러면 어떤 온도계가 좋은 거야? |

| 알렉스: | '온도계A'? 그래도 비슷하게 정답을 맞추니까. |
|---|---|
| 나: | 완벽하진 않지. 오차가 앞뒤로 6도나 되는 걸? 뭐, 운 좋게 가끔씩 정답이 맞기도 하지만, 마구잡이로 객관식을 찍다 보면 종종 그런 건 당연하잖아. |
| 알렉스: | 그런데 '온도계B'는 계속 오답이잖아. 아, 그런데 만약에 5도 차이를 인지하는 경우에는 이를 더해서 이해하면 되니까 그때부턴 쓸 수 있겠다! 물론 그러려면 우선은 정통한 누군가의 도움을 좀 받아야겠는데? 완벽한 '온도계C' 오라 그래. |
| 나: | 여하튼, 둘 다 장단점이 있지. 예를 들어 '온도계A'는 '정확성(validity, accuracy)'은 높은데 '일관성(reliability, reproducibility)'이 부족해. 반면에 '온도계B'는 '정확성'은 낮은데 '일관성'이 완벽해. 따라서 대충 보려면 '온도계A'를 쓰고, 확실하려면 '온도계B'를 써야지. 물론 네 말대로 '온도계C'한테 먼저 도움 받고. |
| 알렉스: | 그러니까 '정확성'이 '진리'라면 '일관성'은 '진정성'을 말하는 거네? |
| 나: | 응, 가치의 관점으로는 '정확성'이 '도덕', '일관성'은 '믿음'이라고 간주할 수도 있겠다. 에곤 쉴레의 작품 중에 '싸움꾼(Fighter, 1913)'이라고 있어. 자기 자신이 곧 싸움꾼이라 이거지. |
| 알렉스: | 맞네, 격투기 선수가 꼭 착해야 이기는 건 아니 |

_ 에곤 실레(1890-1918), 투사, 1913

잖아. 때로는 비열해야지. 중요한 건, '일관된 진
정성'이네! 언제나 확실하게 몰입해서 싸움에
충실할 수 있는. 즉, 거기에 훅 빠져야지. 그래
야 관객 입장에서도 그 사람이 출전하면 믿고
볼 수 있잖아. 그 몰입도가 예측 가능하니 승패
여부를 떠나서 결코 우리를 실망시키지 않을 테
니까.

나: **'용사의 심장'**! 이게 '작가정신'이랑 통하네. 항상
일관되다니 '진정성' 하면 그게 제 맛이지!

알렉스: 그렇게 말하니까 달리나 앤디 워홀도 '진정성'이
강하네! 초현실주의(surrealism) '작가정신', 팝아
트(pop art) '작가정신'. 그런데 '작가정신'을 '진정
성'이라고만 보면 열심히 사는 괜찮은 작가가

몽땅 다 해당되니까 너무 넓지 않아? 그러니 '진
정성'을 그냥 좁은 의미로 원래의 네 말처럼 **'담
백해서 믿을 수 있는 솔직함'**과 원래의 내 말처럼
**'연민의 감정이 드는 처연함'**으로 한정하면 어때?
이를테면 순도 100%의 순수함! 예컨대, 정치적
인 성향이나 경제적인 상술은 과감히 제하자고.

나:　　　'일관성' 중에 '진정성'에 부합하는 항목을 제한
하자는 거지? 그렇게 보면 달리는 **'진정성 클럽'**
에서 퇴출이네? 솔직하거나 불쌍해 보이지는 않
으니까. 순수하기보다는 영악한 시합 참가자(game
player)라고 봐야지.

알렉스:　 너무 판을 잘 알아서 정치경제적으로만 행동하
면 얄밉잖아. 그건 '진정성'이 아니고 '영민성'?

나:　　　하하, 그렇게 보니까 '진정성'은 좀 덜 똑똑해
보이네. 뭐, 미술이 지성으로만 승부하는 건 아
니니까. 한편으로, 겉으로 뻔히 드러나는 정치적
전략보다 길게 보면 오히려 '진정성'이 더 강력
한 정치력을 발휘할 수도 있겠지만.

알렉스:　 미술사에서 '진정성 접근' 방식을 활용한 대표적
인 작품이 뭐지?

나:　　　귀 자른 반 고흐의 자화상이 유력한 후보 아니
겠어? 물론 크게 보면 '경험적 접근' 방식도 되
겠지만, 소위 '자기애 과잉'의 절절함이나 과도
함이 심하게 팍 드러나잖아?

_ 빈센트 반 고흐(1853-1890), 자화상, 1889

알렉스:    유별나긴 해. 정말 제대로 막 나갔어. 스트레스 받는다고 다 그렇게 행동하진 않지. 설사 그렇게 행동한다 한들 그걸 다 작업으로 남기지도 않고.

나:    반 고흐의 '진정성' 수치, 거의 100%에 육박하지 않을까? 그건 다분히 주관적인 기준으로 자기가 진짜로 그러냐의 문제이니까.

알렉스:    예를 들어 물 끓는 온도가 항상 95도라고 고집 부리면 대책 없지! 하지만, 객관적으로 제일 아픈 것도 아닌데 세상에서 자기가 제일 아프다고 철썩 같이 믿어버리면 그 순간만큼은 누구보다도 아픈 게 맞긴 해. 그리고 보면 반 고흐의 '일관성'을 높이 사줄 수밖에 없겠네. 그런데 '진정

_ 케테 콜비츠(1867-1945), 어머니들, 1922

성'이라고 하면 뭔가 진득한 상호 작용이 있어
야 마음이 짠할 거 같은데. 결국에는 공감이 핵
심 아니야?

나:　　　다들 반 고흐 공감하잖아? 꼭 정신상태가 같아
서가 아니더라도 사람 마음의 밑바닥을 깊고 세
게 건드리니까. 물론 이건 **'보편적 공감'**의 영역
이지. 나와는 처지가 다른 사람이지만 묘하게
공감되는 경우. 반면에 네가 말한 건 **'구체적 공
감'**의 영역이야. 나와 처지가 비슷해서 확 공감
되는 경우. 예를 들어 케테 콜비츠(Käthe Kollwitz,
1867 – 1945)! 어머니들께서 부둥켜안고 우시는
작품(Mothers, 1922) 알아?

알렉스:　다들 왜 우시는데?

나:　　　아들이 전사해서. 실제로 1,2차 세계대전을 겪
으면서 콜비츠의 아들과 손자가 순서대로 전사했

을걸?

알렉스: 가슴 찢어지네. 그런데 그런 비극은 혼자만 경험하는 게 아니라는 거지? 결국, 가족을 가진 수많은 사람들이 이래저래 다 마찬가지다!

나: 그래서 이 작품에는 '사회문화적 의의'가 충만해. 공감하는 사람들이 많으니까! 이를테면 프리다 칼로(Frida Kahlo, 1907-1954)는 디에고 리베라(Diego Rivera, 1886-1957)의 부인이었는데, 둘 다 유명한 작가야. 아마 당대에는 디에고 리베라가 더 유명했는데 지금은 프리다 칼로가 좀 더 유명할걸?

알렉스: 부인이 승리했네?

나: 원래는 남편한테 폭행과 이혼 등으로 엄청 시달렸지. 남편이 심하게 가부장적이었던 거 같아. 게다가, 부인은 여러 사고와 병으로 허구한 날 병상에 누워지냈어. 그 스트레스가 그냥 그림에다 드러나는데 특히 가부장제에 염증을 느끼는 사람들에게는 공감 백배일걸?

알렉스: 나한테는 '구체적 공감'이라기보다는 '보편적 공감'쪽이네.

나: 왜?

알렉스: 내가 가부장이니까.

나: 응, '구체적 공감'이란 비슷한 처지에 있는 사람들이 가슴 짠하게 연대하며 서로를 위로하고,

_ 클로드 모네(1840-1926), 수련, 1920

           나아가 세력화하며 기존의 폭력에 대항하는 등의 힘을 내는 원동력이 되지. 다른 예로 연로하신 분들에게 공감이 잘 되는 경우가 바로 모네(Claude Monet, 1840 – 1926)야. 그는 나이가 들며 백내장 때문에 점차 시력을 잃고 색도 잘 분간 못하게 되었어. 그런데도 불구하고 쉬지 않고 계속 그림을 그렸지.

알렉스:    점점 뒤죽박죽 못 그렸겠네.

나:    응, 그런데 그게 진한 '진정성'으로 다가오기도 해! 예를 들어 눈이 나빠지면 옛날의 명성에 먹칠하지 않도록 그림을 그만 그렸어야지. 하지만, 예전과 같이 그릴 수 없었음에도 불구하고 계속 그리려고 노력했잖아? 그런 의지가 바로 무한한 감동을 선사해.

알렉스:    그리기에 대한 모네의 지치지 않는 욕구에 주목하면 그의 작품을 '욕망적 접근' 방식으로 볼 수

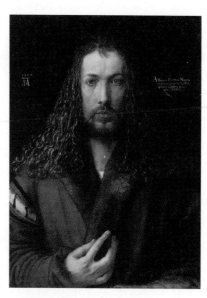

알브레히트 뒤러(1471-1528),
28세의 자화상, 1500

도 있겠다!

나:          맞아, 욕망하는 게 없으면 어디 작가 하겠어?

알렉스:      누구나 욕망은 하지. 요즘은 특히 자본주의가
            사람들의 욕망을 얼마나 부추기는데. 예를 들어
            구멍가게 사장님이나 영세기업 사장님은 거대한
            기업의 총수를 꿈꾸잖아. 길거리 음악가는 권위
            있는 거대한 연주장에서 연주하기를 꿈꾸고.

나:          성공의 욕망, 물론 중요하지. 분명한 목적이 있
            어야 더욱 열정도 타오를 거고, 그러다 보면 자
            연스럽게 '진정성' 수치가 높아질 거야.

알렉스:      너도 이제는 구겐하임 미술관(The Solomon R.
            Guggenheim Museum)에서 회고전 한 번 해야 하

지 않겠어? 아직까지 한국 작가, 몇 명 안 했잖아?

나:　　　　백남준(Nam June Paik, 1932－2006), 그리고 이우
환(Lee Ufan, 1936－)…

알렉스:　　잘 해.

나:　　　　있어봐. 여하튼, 작가들의 욕망, 대단하지! 뒤러
(Albrecht Dürer, 1471－1528)는 28살의 자기를 예
수님처럼 그렸잖아? 마치 '나는 작가다', 혹은 '나
는 창조주다!'라고 소리치듯이.

알렉스:　　그 작품 알아. 물론 패기는 높이 사줘야지. 그런
데 나르시즘적인 미화의 방법론으로 그렸을 게
뻔하니 원래의 얼굴은 훨씬 못생겼을 거 같아!
그렇게 보면 원하는 대로 일이 잘 풀리지만은
못했을 작가의 비애도 좀 느껴지는데? 이를테면
자기가 바라는 것처럼 주변에서 자기를 존경해
주지는 않았겠지? 실물은 못생겼다고 뒤에서 수
근대고 말이야. 혹은, 어린 게 버릇없다고 쏘아
보거나 욕하고. 그러니까 한편으론 잘난 체, 한
편으론 자격지심으로 스트레스를 많이 받았을
듯. 어쩌면 원래부터 남모를 결핍감에 시달리다
가 이제는 이를 극복하겠다는 결연한 마음을 먹
고 마침내 완성한 그림일 수도 있겠다.

나:　　　　관객, 즉 3인칭의 관점으로 파악한 흥미로운 심
리 분석이네! '경험적 접근' 방식을 바탕으로 '합
리적 접근' 방식을 적절히 활용했고. 정말 개인

적인 의미, 즉 '3번'을 제대로 읽었는데?

알렉스:  혹시 알아? 뒤러도 속으로 똑같이 느꼈을지. 그
런데 만약에 그렇다면 작가의 '3번'과 관객의 '3
번'이 암묵적으로 딱 통하네! 그러니까 작가는
굳이 말하고 싶지 않았는데 관객이 딱 알아채버
린 상황. 작가, 식은 땀 나겠다!

나:  한편으로, 대놓고 뻔하게 알아차리라고 의도하
는 작품도 있어! 예를 들어 피에르와 질(Pierre
Commoy, 1950- & Gilles Blanchard, 1953-)! 이
두 명의 작가는 공동 작업을 하는데 서로 동성
연인이야. 둘이 가진 판타지를 투영하는 예쁜
남자를 연출해서 사진으로 남기는 작업을 많이
해. 딱 보면 한마디로 그냥 욕망이 이글이글해!

알렉스:  넌 욕망하는 거 안 그려?

나:  그려. 자본주의의 매혹 같은, 그런데 알고 보면
부질없고 처연한, 그래도 끌리는 양가감정(兩價
感情, ambivalence)!

알렉스:  그려!

나:  (…)

# 04

## 맥락(Context)의 제시
## : ART는 토론이다

2003년 1월, 처음 미국에 가 봤다. 예일대학원 미술대학 석사과정 '회화와 판화과' 면접을 위해서다. 이를 위해 뉴욕 JFK 공항에 내려 차를 렌트해서는 곧장 학교가 위치한 뉴 헤이븐으로 차를 몰았다. 그때는 참 겁도 없었다. 차량 내비게이션도 없던 시절, 달랑 지도 한 장 옆에 끼고 미지의 세계에 아무것도 모르고 부닥친 그 기분, 아직도 생생하다. 특별한 여행 계획도 없었다. 여하튼, 잘도 찾아 갔다.

마침내 학교에 도착해서는 안내를 받아 면접장에 들어갔고 면접관 선생님들을 기다렸다. 한 사람당 면접 시간은 30분으로 배정되었다. 그런데 내 경우에는 대략 50분이 소요되었다. 내 앞의 지원자 는 엄청 빨리 끝났고. 나중에 알고 보니 합격한 친구들의 면접 시 간은 대부분 길었다. 여하튼, 그때는 무슨 할 말이 그렇게 많았는 지 시시콜콜 별의별 이야기를 다 했다. 버벅버벅, 주절주절.

당시에는 구체적인 면접 진행 방식에 대한 정보를 찾을 수가 없었다. 그래서 혹시나 하는 마음에 예상답안이 빼곡히 적힌 종이를 들고 들어갔다. 그런데 면접관 선생님들은 시작하자마자 다가오셔서 내 앞에 밀착해 서시더니 막 질문 공세를 퍼부으셨다. 준비한 종이, 무용지물이었다. 바로 주머니 안에 쏙 들어갔다.

막상 입학을 하고 보니 나와 같은 과 입학 동기들은 대부분 미국 국적이었다. 두 명만 아니었는데, 한국국적인 나 말고 다른 한 명은 캐나다 국적이었다. 즉, 나만 영어가 서툴렀다. 특히 첫 학기에는 다들 무슨 말을 하는 건지 도무지 종잡을 수가 없었다. 말 그대로 시간이 그냥 훅 지나갔다. 면접이 끝나면서 나눈 대화가 기억난다.

> 선생님:    그런데 너 입학하기 전에 뭐 할거야?
>
> 나:    영어 공부 열심히 하려고요!
>
> 선생님:    좋은 생각이야. 정말 열심히 해야 돼. 여기 입학 하면 작품에 대한 토론을 엄청나게 많이 할 거거든.
>
> 나:    네, 걱정 마세요!

물론 약속은 잘 지키지 못했다. 영어 시험 공부는 혼자 그럭저럭 잘 했다. 하지만, 일상 회화는 차원이 달랐다. 단어를 많이 알고 언어가 유창해야 생각도 심화된다. 그런데 갑자기 영어로 대화를 하니 지적 연령이 뚝 떨어지는 느낌을 받았다. 유치한 논리로 이상한

말만 하니 말 그대로 다시 어린이가 된 느낌.

2003년 9월, 드디어 입학을 했다. 영어 회화가 잘 준비되지 않은 상태로. 그런데 역시나 들었던 대로 작품에 대한 토론, 끝도 없었다. 다들 말은 왜 그렇게 빠른지. 게다가, 몇몇은 왜 그렇게 발음을 굴리는지. 여하튼, 쉴 새 없이 쏟아져 들어오는 익숙하지 않은 언어 정보를 꾸물꾸물 처리하다 보니 머리가 뜨거워지며 과부하가 걸리는 건 매일같이 겪는 일상이 되었다. 물론 우리말을 썼다면 훨씬 토론이 수월했을 거다. 나도 모국어로는 한 말발 하는데.

그런데 다행이다. 2004년 8월, 알렉스를 만났기에. 그때까지만 해도 친구들이 내 영어 발음을 이해하기는 쉽지 않았다. 그런데 알렉스의 영어는 완벽했다. 우리말도 곧잘 했고. 물론 단 둘이 있으면 우리말만 썼다. 내가 영어를 쓰면 웃긴다며. 하지만, 가끔가다 발음 교정을 해주었다. 물론 숱한 놀림과 함께.

함께 쇼핑을 할 때면 종종 발음 교정 레슨이 진행되었다. 알렉스 입장에서는 내가 그만 가자며 투덜거리는 게 싫어서. 이를테면 내가 명확하게 발음 못하는 특정 단어를 계속 반복해서 소리 내게 했다. 그러면 한동안 아무 불평 없이 기계적으로 알렉스를 따라다녔다. 그러다가 투덜거릴 시간이 임박해오면 알렉스는 또 다른 단어의 발음 교정을 해줬다. 그걸 반복하면 시간은 또 훌쩍 지나갔고.

예는 많다. 대표적으로 기억나는 세 가지가 있다. 첫째, 'burberry

(버버리)'! 이는 내가 'r' 발음을 완성하도록 도와준 고마운 단어다. 둘째, 'world(세계)'! 'r'과 'l'이 붙으면 혀가 뒤 끝으로 말렸다가 앞 위 천장에 살짝 붙으며 참 바쁘다. 여기 좀 익숙해지니 바로 'pearl'과 같은 변형단어가 주어졌던 기억이 난다. 셋째, 'clothes(옷들)'! 'th' 발음, 한동안 쉽지 않았다. 물론 이 외에도 여러 단어들이 오랜 시간의 쇼핑을 통해 체화되었다.

새로운 언어의 활용과 더불어 새로운 문화의 경험 또한 유학생활에서 가질 수 있는 매우 중요한 자산이다. 예를 들어 미국은 다양한 문화적 배경을 가진 여러 인종이 섞여 사는 다원주의 사회이다. 하지만, 내가 유학할 때 예일대학교 미술대학에는 백인의 숫자가 상대적으로 훨씬 많았다. 그래도 우리나라에 비하면 문화적 다양성, 과히 비할 바는 아니었지만. 뉴욕에서 온 한 미국인 친구와의 대화가 기억난다.

친구:    뉴욕은 미국이 아니야. 뉴욕은 뉴욕이야. 난 사실 미국이 싫어! 그런데 뉴욕은 사랑해.
나:      나도 뉴욕이 좋아! 그런데 미국은 왜 싫어?
친구:    한쪽으로 편향되어 있어! 다들 답답하고.
나:      정치적으로 보면, 뉴욕은 민주당으로 편향되지 않았어? 전반적으로 나름 젊은 영혼 같은 느낌이 드는데.
친구:    그건 필연적인 건 아니야. 물론 다원주의가 당연한 삶의 조건이다 보니까 자연스럽게 사람들

의 의식이 젊어 보일 수도 있겠지만.

나:      도시마다 풍토는 다 다르겠지. 여하튼, 나도 뉴
         욕의 자유로운 느낌이 좋아! 24시간 잠들지 않
         는 에너지도 좋고, 볼거리도 진짜 많잖아?

친구:    맞아.

나:      그런데 넌 또 어느 도시가 좋아?

친구:    LA도 좋긴 한데 뉴욕이랑 비할 바는 아니지.

나:      유럽은?

친구:    안 가봤어.

나:      어디 가보고 싶은데?

친구:    꼭 가볼 필요는 없지.

나:      왜?

친구:    여기 있으면 다 오잖아?

나:      (…)

친구:    우리 학교도 봐! 말 그대로 다른 문화권 사람들
         다 모였잖아? 그러니 예술교육의 수준이 높을
         수밖에 없지. 같은 문화권 사람들끼리만 있으면
         넘지 못하는 선이 참 많잖아?

나:      주변을 보면 그렇긴 하네. 국적이 미국이라도
         보즈니아에서 온 친구, 이란에서 온 친구, 쿠바
         에서 온 친구, 엄마가 중국인인 친구. 부모님이
         한국인인데 한국말을 잘 못하는 친구. 난 부모
         님이 한국인이라 영어를 잘 못하는 친구.

친구:    그것 봐. 아무리 봐도 공통된 배경을 가진 친구

가 없잖아? 정말 다 달라! 아마 신입생 면접 볼 때 이런 것도 고려해서 뽑나 봐. 학생 선발인원이 적으니까 이 안에서 최대한 다양성을 확보하려고.

나:       그런가? 뭐 일부러 그러지 않아도 무의식적으로 그럴 수도 있겠지. 잘 활용하면 엄청 장점이 크니까! 그런데 너도 다른 나라, 다른 도시도 가 보고 싶지?

친구:    뭐, 기회가 되면.

나:       여행은 좋은 거야!

친구:    (⋯)

예술은 다양하다. 예술의 세계에서는 유일무이한 하나의 정답만 있을 수는 없다. 따라서 문화적으로 다른 배경을 가진 사람들이 모여 예술에 대해 토론하기란 흥미로울 뿐만 아니라 배울 점도 많다. 이를테면 다양한 시선들이 만나고 긴장하며 충돌하면 서로 간에 공통점과 차이점은 더욱 명확해진다. 나아가, 나름대로 수많은 변주를 통해 자연스럽게 확장과 심화를 꾀하게 된다.

'우물 안 개구리'가 되어서는 안 된다. 이를테면 뉴욕만이 예술의 중심일 수는 없다. 물론 위의 친구 말마따나 나도 유학생활로 어느 정도는 뉴욕의 문화적 다양성에 기여했다. 하지만, 그렇다고 해서 뉴욕에서의 경험이 전 세계의 경험을 대변할 수는 없다. 왜냐하면 뉴욕은 뉴욕이라는 장소적 특성, 즉 '맥락'과, 뉴욕을 선택한 사람

들, 즉 '상황', 그리고 그들이 공유하는 가치관, 즉 '시선'에 의해 한계 지워지기 때문이다.

우선, **'맥락'**! 뉴욕은 특정 장소다. 즉, 다른 장소를 대변할 수는 없다. 이를테면 뉴욕 타임스퀘어와 북경 천안문에 얽힌 사회문화적인 의미는 달라도 너무 다르다. 예컨대, 똑같은 모양의 조형물을 세운다고 해서 그게 똑같은 의미를 지닐 수는 없다. 이와 같이 특정 지역에 깊이 배어 있는 역사적인 '맥락'은 내가 생각하는 관점에 큰 영향을 끼친다.

다음, **'상황'**! 뉴욕에 거주하는 사람들은 소수이다. 즉, 다른 사람들을 대변할 수는 없다. 이를테면 중국 연변에 거주하는 사람들은 그들만의 이유가 있다. 마찬가지로, 똑같은 작품이라 하더라도 보는 사람이 어느 지역 출신이냐에 따라 그에 대한 이해관계는 다 다를 수밖에 없다. 더불어, '어디에서 왔는가' 이상으로 중요한 건 '어디로 갔는가'이다. 이와 같이 당장 내가 처하거나 선택한 현실적인 '상황'은 내 생각이 전개되는 흐름에 큰 영향을 끼친다.

나아가, **'시선'**! 뉴욕에 거주하는 사람들이 공유하는 가치관은 일부이다. 즉, 다른 가치관을 대변할 수는 없다. 이를테면 미국계 이란인과 나누는 뉴욕에서의 대화는 이란의 수도 테헤란에서 이란 현지인과 나누는 대화와 다를 수밖에 없다. 마찬가지로, 전 세계의 음식을 뉴욕에서 다 먹을 수 있다고 해서 그게 현지에서 먹는 음식과 같을 수는 없다. 결국, 서울의 중국집 짜장면처럼 이는 지역

별로 토착화된 하나의 방식일 뿐이다. 이와 같이 오랫동안 내면화된 자신만의 '시선'은 내가 내리는 판단에 큰 영향을 끼친다.

나는 '맥락'과 '상황'과 '시선'을 광의로는 모두 **'맥락'**이라고 칭한다. 여기서 중요한 건, **'맥락의 다양성'**이다. **'다양성 그 자체'**가 아니라. 즉, '다양성'이 또 다른 도그마(dogma)가 되어서는 안 된다. 이를테면 뉴욕은 다양한 상품을 품목별로 골고루 진열한 백화점과 같다. 하지만, 그곳은 재래시장이 아니다. 같은 상품을 판매할 지라도 경험과 의미화의 '맥락'이 완전 다르기에. 결국, '맥락의 다양성'을 제대로 이해하려면 많이 돌아다녀야 한다. 모든 걸 다 가진 **'독점적 지역'**, 즉 '만능(all in one)'은 없다.

'맥락'은 '거시적 맥락'과 '미시적 맥락'으로 구분된다. 우선, **'거시적 맥락'**은 집단이나 지역, 종교, 역사 등, 사회문화적인 입장이나 우리가 상상할 만한 유구한 우주적인 입장을 말한다. 즉, 상호적이거나 초월적인 이해관계에 기반한다. 반면, **'미시적 맥락'**은 개인이 처한 고유한 입장이나 특정 순간, 혹은 장소에서 잠시 유효한 한시적인 입장을 말한다. 즉, 개별적이거나 찰나적인 이해관계에 기반한다. 물론 두 가지 '맥락' 모두는 알게 모르게 사람들의 대화에 여러 방식으로 영향을 미친다.

'맥락'은 다양한 층위의 '의견'들이 수없이 많이 자라나는 바탕이다. 비유컨대, '맥락'이 대지라면 '의견'은 새싹이다. 즉, 땅이 비옥하면 식물이 튼실하고, 반대로 땅이 척박하면 식물이 부실하게 마

련이다. 결국, 한 개인이 자기 '의견'의 씨앗을 잘 키우려면 자신이 처한 '맥락'을 먼저 이해해야 한다. 즉, 처음부터 비옥한 맥락을 찾든지 척박하다면 이를 잘 개간해야 한다.

물론 '맥락'뿐만 아니라 '의견'의 씨앗을 경작하는 방식도 중요하다. 모름지기 씨앗은 자라라고 뿌린다. 그리고 개별 씨앗은 독립적으로 홀로 태어나 성장하고 운명을 다한다. 그렇다면 씨앗은 마치 태초부터 영원까지 하나의 영혼을 가진 개별자, 혹은 딱 고정된 단수로서 고유명사적 실체로 비유 가능하다. 하지만, '의견'은 속성이 좀 다르다. 상호 간에 끊임없이 얽히고 섞이며 융합과 분열, 전이를 반복해 나가기에. 따라서 한 번 '의견'을 내었다고 그게 다가 아니다. 오히려, 수정과 번복은 언제나 가능하다. 결국, 어떤 영향 관계에서도 단절된, 영원히 나에게만 고유한 배타적인 영역은 없다. 앞으로 서로 간에 어떻게 상황이 전개될지는 그저 아무도 모를 뿐.

작품 감상을 예로 들면, **'의견 생산'**의 대표적인 여덟 가지 방식, 다음과 같다. 첫째, **'의견 무(無)'**! 이는 혼자서 아무리 작품을 쳐다봐도 도무지 뭐가 뭔지 갈피를 못 잡는 경우다. 비유컨대, 숫자 '0'이다. 즉, 1도 없다. 둘째, **'의견 유(有)'**! 이는 혼자서 작품을 보니 그래도 뭔가 생각이 떠오르는 경우다. 비유컨대, 숫자 '1'이다. 즉, 1이 생겼다. 셋째, **'의견 호환'**! 이는 작품을 보다가 떠오른 각자의 생각을 교환하니 서로 잘 맞는 경우다. 비유컨대, 사칙계산 중 '+'이다. 즉, 확장 가능하다. 넷째, **'의견 충돌'**! 이는 각자의 생각을 교환하니 서로 부딪치는 경우다. 비유컨대, 사칙계산 중 '−'이다. 즉,

경계가 필요하다. 다섯째, **'의견 개진'**! 이는 각자의 생각이 다르다 보니 애초의 생각을 서로 발전시키는 경우다. 비유컨대, 사칙계산 중 'X'이다. 즉, 정반합(正反合)을 지향한다. 여섯째, **'초(超)의견'**! 이는 생각을 발전시키니 원래의 모습이 지향하던 핵심을 발견하는 경우다. 비유컨대, 사칙계산 중 '÷'이다. 즉, 축약 가능하다. 일곱째, **'탈(脫)의견'**! 이는 생각을 발전시키니 원래의 모습을 탈피하여 그 모습 자체가 없어져 버리는 경우다. 비유컨대, 함수 'X'이다. 즉, 뭐든지 다 적용 가능하다. 여덟째, **'본(本)의견'**! 이는 생각을 발전시키니 원래의 모습이 아직 그대로이기도, 혹은 더 이상 아니기도 한 경우다. 비유컨대, 기호 '='이다. 즉, 이게 저거고, 저게 이거다.

의견의 속성은 '엔트로피(entropy)'적이다. 처음에는 단순했던 질서가 시간이 지나면서 점점 복잡한 무질서가 되어버려 이제는 더 이상 원래의 상태로 되돌아갈 수가 없어지는. 마찬가지로, 위에서 말한 '의견 생산'의 여덟 가지 방식을 보면 그 순서가 뒤로 갈수록, 그리고 참여자의 수가 늘어날수록 점점 복잡계가 된다. 즉, 애초에 하나의 의견이 시작되면 이는 멈추지 않고 무섭게 굴러가는 눈덩이처럼 계속 불어나려는 속성이 있다. 마침내 '판도라(pandora)의 상자'가 열려버려 이제는 걷잡을 수가 없게 된 듯이.

그렇다면 수면 위로 떠오른 의견을 아무런 변화 없이 그 자리에 공회전시키기란 결코 쉽지가 않다. 예컨대, '의견 생산'의 두 번째 방식인 '의견 유'에서 세 번째 방식인 '의견 호환'으로 가지 않는 방법은 다음과 같다. 우선, 상대를 안 만나면 된다. 그런데 문제는 시

도표 7-1 논리론 (System of Logic)

| 논리론 | 논문제목: 운동의 효용성과 적합성에 대한 연구 |
|---|---|
| 주장 | **주장A:** 나는 누구나 평소에 열심히 운동을 해야 한다고 생각해. |
| 왜냐하면 | **이유B:** 운동을 해야 몸이 건강해지니까. |
| 예를 들어 | **사례C:** 이를테면 내가 몸이 안 좋아져서 운동으로 체력을 회복했잖아. |
| 하지만 | **반박D:** 1. 그런데 너무 과하면 활성산소로 노화가 촉진된데. <br> 2. 그러다 오히려 다쳐서 더 문제가 될 수도 있지. |
| 따라서 | **주장(개선)E:** 그러니 무리하지 말고 도움될 만큼만 적당히 하는 것이 중요해. |
| 결국 | **의의(심화)F:** 맞아, 몸에 좋은 것도 무리하면 독이 될 수 있다는 걸 유념하자. |
| 나아가 | **기대(확장)G:** 앞으로 몸에 좋은 운동과 방식을 잘 찾아 보자. (연구방향) |

간이 지나면서 혼자서도 생각이 바뀐다는 것이다. 이를테면 지금의 내가 옛날의 나와 만나는 경우를 가정해볼 수 있다. 결국, 이를 방지하려면 의견을 한 번 가진 후에는 뒤도 돌아보지 말아야 한다. 아마도 망각만이 답이다.

'의견 생산'의 방법은 다양하다. 이를 위해 내가 고안한 대표적인 **'사상의 구조표'**는 바로 **'System of Logic'**이다. 줄여서 **'SLT'**라고도 말한다. 여기서 T는 'template'의 영문 앞글자이다. 여기에는 일반적인 '논리론<도표 7-1>'과 예술을 논하는 '작품론'이 해당한다. 우선, **'논리론<도표 7-1>'**은 7가지의 항목으로 구성되어 있다. 순서대로 **'주장(A)'**, **'왜냐하면(B)'**, **'예를 들어(C)'**, **'하지만(D)'**, **'따라서(E)'**, **'결국(F)'**, **'나아가(G)'**로 진행된다. 나는 이를 편의상 **'ABCDEFG'**라고 부른다. 물론 개별 단어는 다른 단어들로 변주 가능하다. 이 방식은 긴 논문이건, 어떤 글의 작은 문단이건 간에 크

고 작은 생각을 정리하고 발전시키는 좋은 훈련이다. 내 생각에는 이 방식이야말로 논리를 구성하는 가장 기초가 되는 방법적인 체계이다.

'System of Logic'의 전반적인 구성은 다음과 같다. 우선, 위에서 말한 7가지 항목으로 구성된 'ABCDEFG' 1세트는 **'큰 논리'**이다. 이는 **'큰 의견'**이나 **'SL large'**, 혹은 **'의견ABCDEFG'**라고도 부른다. 그런데 'ABCDEFG'는 구조적으로 'D'를 기점으로 'ABC'와 'EFG'로 분류된다. 따라서 '큰 논리'는 서로 특성이 다른 '작은 논리' 3개의 세트, 'ABC', 'D', 'EFG'로 구성된다. **'작은 논리'**는 **'작은 의견'**이나 **'SL small'**, 혹은 개별적으로는 **'의견ABC'**, **'의견D'**, **'의견EFG'**라고도 부른다. '의견ABC'는 **'원래 의견'**, '의견D'는 **'다른 의견'**, '의견EFG'는 **'다음 의견'**, 혹은 **'최종 의견'**이라고도 부르고. 여기서 'D'의 중요성은 아무리 강조해도 지나치지 않다. 'D'는 바로 'ABC'와 'EFG'를 나누는 분수령의 역할을 하기에. 다시 말해, 'ABC'는 'D'라는 변수로 인해 'EFG'로 변모하게 된다. 즉, 다시 태어난다. 결국, 'D'가 좋아야 논리가 강력해진다. 'D'가 있음에도 불구하고 'EFG'를 택하게 되는 정당화의 작업이 요구되기에. 아마도 'D'가 없다면 'ABC'는 원래의 자리에 그대로 머물며 안주하게 마련이다. 그래서 나는 'System of Logic'을 'D'의 역할에 주목하여 **'하지만의 철학'**, 혹은 'D'를 통해 변모된 'EFG'에 주목하여 **'그래도의 철학'**이라고 부른다.

우선, 첫 번째 '작은 논리' 세트는 **'기본형'**이다. **'주장(a)'**, **'이유(b)'**,

'사례(c)' 순으로 구성되는. 나는 이를 **'작은 의견-기본형'**이나 **'SL small basic'**, 혹은 단순히 **abc**라고 부른다. 그런데 '기본형'은 개념적으로 최초의 논리에 대한 **'반박(d)'**을 또 다른 **'주장(a)'**으로 포함한다. 즉, 서로 의견이 대치되는 '작은 논리' 2개의 세트, 즉 'ABC'와 'D'로 구성된다. 우선, 'ABC'의 경우, '주장(a)'이 A, '이유(b)'가 B, '사례(c)'가 C이다. 반면에 'D'의 경우, 기존의 '주장(a)'인 A에 정면으로 반대되는 '반박 주장(a)'인 D만 보인다. '이유(b)'와 '사례(c)'로의 가지치기는 생략되어 있고. 왜냐하면 해당 'ABCDEFG'에서는 A라는 '주장(a)'을 주인공으로 이야기를 전개하기 때문이다. 하지만, 원한다면 그 'ABCDEFG'에서 또 다른 주장(a)인 D도 숨겨진 '이유(b)'와 '사례(c)'를 펼칠 수 있다. 예컨대, 상호작용 인터페이스라면 그 'ABCDEFG'에서 컴퓨터 마우스로 D를 클릭하면 당장 '이유(b)'와 '사례(c)'가 하위 항목으로 아래에 펼쳐진다.

반면, 두 번째 '작은 논리' 세트는 **'심화형'**이다. **'주장(e)'**, **'의의(f)'**, **'기대(g)'** 순으로 구성되어 있는. 나는 이를 **'작은 의견-심화형'**이나 **'SL small applied'**, 혹은 단순히 **efg**라고 부른다. 'ABCDEFG'에서 'EFG'가 바로 여기에 속한다. 즉, 'EFG'의 경우, '주장(e)'이 E, '의의(f)'가 F, '기대(g)'가 G이다. 이는 'ABC'가 'D'라는 장애물을 만나면서 보다 고도화된 견해이다. 물론 'SL small applied'에서의 '주장(e)'은 'SL small basic'에서의 '주장(a)'과 기본적인 속성은 같다. 하지만, 'ABCDEFG'에서 볼 때, A보다 E가 상대적으로 한 단계 발전한 '주장'이라는 의미를 강조하고자 편의상 a 대신에 e로 명명

했다. 결국, 발전의 e도 반박의 d와 마찬가지로 크게 보면 다 주장의 a다. 그런데 논리를 심화하다 보면 E, F, G 모두가 다 또 다른 '주장(a)'이 되어 또 다른 abc로 가지치기가 가능하다. 결국, 'EFG'는 'ABCDEFG'의 구조에서는 순차적으로 연결되는 'SL small applied', 즉 efg 1세트가 되지만, 한편으로는 개별적으로 자가 발전적인 'SL small basic', 즉 abc 3세트가 모였다고 간주 가능하다. 예컨대, 상호작용 인터페이스라면 모든 알파벳은 컴퓨터 마우스로 클릭하여 무한한 가지치기가 가능하다. abc는 각자 또 다른 a가 되고 거기서 파생되어 나온 abc는 각자 또 다른 a가 되는 식으로.

'System of Logic'을 상호작용 인터페이스로 비유해 볼 경우, 대표적인 특징 두 가지, 다음과 같다. 첫 번째, 'ABCDEFG'는 **'무한 확장형'**이다. A뿐만 아니라 다른 알파벳 모두가 다 또 다른 abc로 가지치기가 가능하기에. 예를 들어 B의 '이유(b)'나 C의 '사례(c)', 그리고 F의 '의의(f)나 G의 '기대(g)'도 또 다른 주장(a)이 될 수 있다. 그렇다면 가정컨대, 'ABCDEFG'에서 개별 알파벳을 컴퓨터 마우스로 한 번 클릭하면 abc가 하위 항목으로 펼쳐지지만, 두 번 연속 클릭(double click)하면 abcd가, 그리고 세 번 연속 클릭(triple click)하면 abcdefg가 펼쳐진다. 물론 그렇게 펼쳐진 개별 알파벳도 계속 클릭이 가능하다. 나아가 컴퓨터 마우스를 오른 클릭(right click)하면 논리의 다른 흐름도 선택 가능하다. 예컨대, ABC에 이어 나온 D가 마음에 들지 않는다면, D를 오른 클릭해서 다른 내용으로 바꿀 수 있다. 마치 애초에 고른 단어가 마음에 들지 않는다면 유사한 단어 묶음을 열어서

적합한 다른 단어를 선택하듯이. 그리고 만약에 D를 바꾼다면 이어 나오는 EFG가 있을 경우에 이 또한 자동으로 바뀐다. 물론 원한다면 D뿐만 아니라 다른 알파벳도 이와 같이 언제나 대체 가능하다.

두 번째, 'ABCDEFG'는 **'무한 분절형'**이다. 이는 '복수 설정' 기능 때문이다. 예를 들어 D를 오른 클릭 후, '복수' 항목을 선택하면 앞으로 D는 원하는 수만큼 동시에 여러 개가 표시 가능하다. 즉, 애초에 하나의 기둥이었던 'ABCDEFG'는 이러한 방식으로 여러 갈래로 가지치기를 하며 동시에 사방으로 분화가 이루어진다. 마치 이리 저리 엮이고 꼬이는 그물망처럼. 물론 원한다면 다른 알파벳에서도 마음껏 이 기능을 활용할 수 있다. 그렇다면 만약에 'ABCDEFG'를 세상 끝까지 변주한다면, 사상의 나뭇가지는 그야말로 무한대로 확장, 분절되며 거의 무한대의 경지에 다다를 거다.

이와 같이 '의견 생산'을 위한 논리의 흐름은 무한하다. 예컨대, 컴퓨터 스크린에는 텅 빈 하얀 화면이 덩그러니 떠있다. 아무 데나 컴퓨터 마우스를 올려놓고 한 번 클릭하니 A가 떠오른다. 물론 마음에 들지 않으면 언제라도 컴퓨터 마우스의 오른 클릭으로 바꿀 수 있다. A를 정하고 난 후에는 A에 컴퓨터 마우스를 올려놓고 클릭을 세 번 해서 'ABCDEFG'를 도출한다. 그런데 D가 하나보다는 둘이 낫겠다는 생각에 D를 오른 클릭하여 적합해 보이는 두 개로 분화한다. 그런데 그렇게 나온 E 하나가 괜찮아 보인다. 그래서 그 E를 한 번 클릭해 또 다른 abc를 펼쳐본다. 그런데 그렇게 나온 c

하나가 좀 이상해 보인다. 그래서 이를 오른 클릭해 더 나은 c 세 개를 선택해서 교체, 분화한다. 그런데 그 중 하나가 a가 되기에 괜찮아 보인다. 하지만, 조금 애매하다. 그래서 이를 오른 클릭해 더 나은 a로 다듬는다. 그리고는 이를 한 번 클릭해 또 다른 abc를 펼친다. (중략) 이런 방식으로 상호작용 인터페이스의 '확장형'과 '분절형' 기능을 십분 활용하여 끝까지 논리를 밀어붙이다 보면 결국 하얀 화면은 새까매지게 마련이다. 마치 불가해한 블랙홀인 양. 여기서 길을 잃지 않으려면 줌인(zoom in)이나 줌아웃(zoom out)을 포함한 내비게이션(navigation) 기능을 잘 사용해야 한다. 그리고 선택과 집중을 잘 하다가 어느 시점에서 절묘하게 멈춰야 한다.

'System of Logic<도표 7-2>'을 구성하는 일곱 개의 항목, 다음과 같다. 첫째, '주장(A)'! 나의 의견을 명확한 '주장'으로 제시한다. 이를테면 '나는 A를 주장한다.' 즉, 두괄식으로 먼저 던진다. 물론 사용할 수 있는 단어는 '주장' 말고도 다양하다. 이야기, 표현, 주목, 음미, 생각, 토론 등. 뭐가 되었든 이는 앞으로 있을 담론의 화두로서 '큰 주장'이다. 자신의 존재감과 입장을 알리며 상대방의 동의를 요구하는 식으로. 결국, '주장(A)'은 무언가에 대해 크게 소리치며 '판도라의 상자'를 불쑥 열어버린다. 주목할 수밖에 없게 만들려고.

둘째, '왜냐하면(B)!' 그 주장에 대한 합당한 '이유'를 든다. 이를테면 '왜냐하면 B 때문이다.' 즉, 논리적으로 설득한다. 여기에는 구체적으로 '효용의 왜냐하면'과 '원인의 왜냐하면'이 있다. 나는 이들을 각각 '효용B'와 '원인B'라고 부른다. 뭉뚱그리면 '이유B'라고 부

도표 7-2 논리론 (System of Logic)

| 논리론 | 논문제목: 제언의 정당성과 가능성에 대한 연구 |
|---|---|
| 주장 | 나는 A를 이야기·주장·표현한다/하고자 한다/하고 싶다:<br>나는 A를 주목하고/보여주고/이야기하고/주장하고/표현하고 싶다 |
| 왜냐하면 | B를 보면 나의 주장이 필요(1. 효용성)하기 or 무엇(2. 인과성) 때문이다:<br>1. 효용B: A가 있어야 비로소 B가 좋아/멋져지기/건강해지기/의미 있어지기 때문이다<br>2. 원인B: B(문제의식)를 고려하면 A를 추구(해결)하지 않을 수 없다 |
| 예를<br>들어 | C를 보면 나의 주장/이유(A←B)를 보다 명확히 이해할 수 있다:<br>1. 나의C: 나의 경험/사건/기억 중에 C를 언급하면 AB의 파악에 도움이 된다<br>2. 사회문화C: 사회문화적인 현상/문제/이슈/사태/담론 중에 C를 언급해주면… (상동) |
| 하지만 | D(다른 경우/입장/관점/의견/주장)를 보면 A를 무조건 주장할 수는 없다:<br>1. 희석D: A←B←C로 보지 않고 D(←D'←D'')로 보는 것도 충분히 가능 or 더 낫다<br>2. 부정D: A로 보면 이러저러한 문제가 많아 D의 관점에서 비판받을 수밖에 없다 |
| 따라서 | A/D를 고려하여 볼 때 E를 주장하는 것이 좋다/낫다/맞다:<br>1. 고려E: D도 참조해줄 수 있다<br>2. 회유E: D는 부드러워질 수 있다<br>3. 포섭E: D 또한 A다(별반 다르지 않다)<br>4. 도출E: AD를 모으면 나온다<br>5. 부정E: D는 틀렸다-고려X |
| 결국 | E를 따르면 F를 보게(주목)/하게(행동)/말하게(주장)/의미(맥락)하게 된다:<br>1. 주목F: F를 볼/생각할 수밖에 없다<br>2. 행동F: F를 할 수 밖에 없다<br>3. 주장F: F를 말할/토론할 수밖에 없다<br>4. 맥락F: F를 의미/예상할 수밖에 없다 |

| 논리론 | 논문제목: 제언의 정당성과 가능성에 대한 연구 |
|--------|------------------------------------------------|
| 나아가 | G 또한 고려할/바라볼/기대할 수 있을 것이다<br>1. 고려G: G를 염두하게 된다<br>2. 바람G: G를 기대하게 된다<br>3. 비전G: G의 가능성(청사진)을 보게 된다<br>4. 제언G: G를 제안/논의하게 된다.<br>5. 여운G: G의 향기가 난다 |

르고. 우선, **'효용B'**! 후행적인 필요를 밝힌다. 이를테면 'A가 있어야 비로소 B가 좋아지기 때문이다.' 다음, **'원인B'**! 선행적인 문제를 밝힌다. 이를테면 'B가 있으니 결국 A를 하지 않을 수가 없다.' 그렇다면 과연 '효용B'와 '원인B'의 '이유B'는 타당할까? 이는 B를 또 다른 주장 a로 만든다. 그렇다면 '왜냐하면(B)'은 **'작은 주장'**으로서 또 다른 '이유b'를 필요로 한다. 이와 같이 B는 새로운 a로서 다른 abc로의 가지치기가 가능하다. 결국, '왜냐하면(B)'은 '판도라의 상자'를 열었다고 항의하는 사람들에게 변명한다. 내 편으로 만들려고.

셋째, **'예를 들어(C)'**! 그 주장과 이유의 관계(AB)를 구체화하는 알맞은 '예'를 든다. 이를테면 'C를 보면 그걸 잘 알 수가 있다.' 즉, 논리적인 설득에 생생한 이해를 보탠다. 여기에는 구체적으로 **'개인적인 예를 들어'**와 **'사회문화적인 예를 들어'**가 있다. 나는 이들을 각각 '개인C'와 '사회문화C'라고 부른다. 뭉뚱그리면 **'근거C'**라고 부르고. 우선, **'개인C'**! 개인적인 경험, 사건, 기억 등을 고백한다. 이를테면 '나의 일화를 들어보면 AB를 이해하지 않을 수가 없다' 다음, **'사회문화C'**! 사회문화적인 현상, 사태, 담론 등과 관련 짓는

다. 이를테면 '거기 그 문제를 들여다보면 AB를 이해하지 않을 수가 없다.' 그렇다면 과연 '개인C'와 '사회문화C'의 '근거C'는 타당할까? 이는 C를 또 다른 주장 a로 만든다. 그렇다면 '예를 들어(C)'는 **'더 작은 주장'**으로서 또 다른 '이유b'와 '근거c'를 필요로 한다. 이와 같이 C는 새로운 a로서 다른 abc로의 가지치기가 가능하다. 결국, '예를 들어(C)'는 나의 언어적인 변명을 경험적인 무게로 정당화한다. 한 술 더 떠 확실히 내 편으로 만들려고.

넷째, **'하지만(D)'!** 나의 '의견ABC'에 반하는 '의견D'를 초대한다. 이를테면 '하지만, D를 보면 ABC가 틀릴 수도 있다.' 즉, 'ABC'에 혹시나 치명적인 약점이 없는지를 검증한다. 물론 A가 'ABC'의 논리체계를 구축하듯이 D는 A와 대립되는 또 다른 **'큰 주장(A′)'**으로서 자신만의 'A′B′C′'를 구축할 수 있다. 여기에는 구체적으로 **'희석의 하지만'**과 **'부정의 하지만'**이 있다. 나는 이들을 각각 '희석D'와 '부정D'라고 부른다. 뭉뚱그리면 **'반대D'**라고 부르고. 우선, **'희석 D'!** 내 의견만 타당한 건 아니라고 한다. 이를테면 'ABC로 보지 않고 D(A′B′C′)로 보는 게 충분히 가능하다. 혹은, 더 낫다.' 다음, **'부정D'!** 내 의견을 전면 부정한다. 'ABC는 문제가 많아 비판받아 마땅하며, 결국 D(A′B′C′)가 대안이다.' 물론 전자보다 후자가 더 막 나간 '하지만'이다. 여기서 중요한 건 내 '의견ABC', 즉 **'원래 의견(ABC)'**에 상충되며 나름대로 설득력 있는 '의견D', 즉 **'다른 의견(A′B′C′)'**을 전면에 내세우는 것이다. '의견ABC'의 화자, 즉 나를 확 긴장시켜 방어태세를 갖추게 함으로써 자신의 의견을 더욱 다질 기회를 제공하고자. 결국, '하지만(D)'은 내가 스스로 적과 대립

함으로써 연단의 기회를 갖는다. 어떤 위험에도 굴하지 않는 내공을 쌓으려고.

다섯째, **'따라서(E)'**! 나의 '의견ABC'에 반하는 '의견D'를 해결하는 E를 제시한다. 이를테면 'D를 보면 E가 중요하다.' 즉, D의 공격을 극복하는 대안을 제시한다. A는 D 이전의 초기 주장이라면 E는 D 이후의 후기 주장이다. 그래서 더욱 책임감이 요구된다. 여기에는 구체적으로 **'고려의 따라서'**, **'회유의 따라서'**, **'포섭의 따라서'**, **'도출의 따라서'**, 그리고 **'부정의 따라서'**가 있다. 나는 이들을 각각 '고려E', '회유E', '포섭E', '도출E', 그리고 '부정E'라고 부른다. 뭉뚱그리면 **'개선E'**라고 부르고. 우선, **'고려E'**! D를 존중해준다. 이를테면 'D도 참조해줄 수 있다.' 다음, **'회유E'**! D에 은근슬쩍 접근한다. 이를테면 'D는 부드러워질 수 있다.' 다음, **'포섭E'**! D를 헷갈리게 한다. 이를테면 'D 또한 A다.' 다음, **'도출E'**! D와 협업하려 한다. 이를테면 'AD가 모이면 뭔가 나온다.' 그리고 **'부정E'**! D를 전면 부정한다. 이를테면 'D는 틀렸다.' 물론 뒤로 갈수록 강대 강으로 가며 A의 논조는 더욱 세진다. 여기서 중요한 건 더욱 생산적인 논의가 가능하도록 원래의 내 의견을 극복하는 **'새로운 큰 주장'**을 도출하는 것이다. 결국, '따라서(E)'는 나의 애초의 시선과 상대되는 시선을 십분 활용하여 더욱 촘촘하고 고양된 의미를 만들어낸다. 강력한 상대와의 직면을 통해 더욱 성장하려고.

여섯째, **'결국(F)'**! 새롭게 도출된 시선, 즉 E로부터 세상을 이해한다. 이를테면 'E를 따르면 F를 가지게 된다.' 우선, A는 아직 날 것

같은 추상적이고 기초적인 주장이다. 반면, E는 더욱 고양되고 개선된 구체화된 주장이다. 나아가, F는 E의 효용성을 여실히 보여준다. 여기에는 구체적으로 **'주목의 결국'**, **'행동의 결국'**, **'주장의 결국'**, 그리고 **'맥락의 결국'**이 있다. 나는 이들을 각각 '주목F', '행동F', '주장F', 그리고 '맥락F'라고 부른다. 뭉뚱그리면 **'심화F'**라고 부르고. 이들은 모두 다 E의 청사진이다. 우선, **'주목F'**! F에 자꾸 눈길이 간다. 이를테면 'F를 주목할 수밖에 없다.' 다음, **'행동F'**! F의 시급한 도입을 원한다. 이를테면 'F를 할 수밖에 없다.' 다음, **'주장F'**! F에 대해 계속 말한다. 이를테면 'F를 토론할 수밖에 없다.' 그리고 **'맥락F'**! F를 예상할 수밖에 없다. 이를테면 'F를 의미할 수밖에 없다.' 물론 주목(보다), 행동(하다), 주장(논하다), 맥락(느끼다)의 방식은 참으로 다양하다. 더불어, 개별 F는 각각의 abc로 파생 가능하다. 여기서 중요한 건 E의 '큰 주장'이 수많은 F의 '작은 주장'들로 세분화되는 것이다. 결국, '결국(F)'은 새로운 대안의 도출에서 멈추기보다는 이를 화두로 삼아 더욱 풍부하게 논의를 전개한다. 마치 '판도라의 상자'에서 나온 뱀들이 또 다른 '판도라의 상자'들을 여는 식으로.

일곱째, **'나아가(G)'**! 새로운 이해를 바탕으로 미래를 바라본다. 이를테면 'F로 가면 G를 기대하게 된다.' 즉, '개선E'와 '심화F'를 누리며 장밋빛 미래를 꿈꾼다. 여기에는 구체적으로 **'고려의 나아가'**, **'바람의 나아가'**, **'비전(vision)의 나아가'**, **'제언의 나아가'**, **'여운의 나아가'**가 있다. 나는 이들을 각각 '고려G', '바람G', '비전G', '제언G', 그리고 '여운G'라고 부른다. 뭉뚱그리면 **'확장G'**라고 부르고. 이들

은 모두 아직 할 일이 남았기에 앞을 바라보자는 희망찬 시선이다. 우선, '**고려G**'! G가 당연히 대두될 거라고 예상한다. 이를테면 'G를 염두한다.' 다음, '**바람G**'! G가 도래하기를 엄청 바란다. 이를테면 'G를 기대한다.' 다음, '**비전G**'! G와 관련된 찬란한 미래에 주목한다. 이를테면 'G의 가능성을 본다.' 다음, '**제언G**'! G가 내포한 여러 화두를 던진다. 이를테면 'G를 논의한다.' 그리고 '**여운G**'! G의 매력에 여러모로 취한다. 이를테면 'G의 향기가 난다.' 이는 논문에서 결론의 후반부에 해당한다. 애초의 이야기를 마치면서도 담론의 장을 계속 열어놓는 시도로서. 여기서 중요한 건 F의 '작은 주장'들이 나 자신과 다른 사람들을 통해 계속 다양한 '여러 주장'들로 이어지는 것이다. 결국, '나아가(G)'는 열린 지속성을 지향한다. 이를테면 A의 주장은 E로 개선되고 F로 심화되며 G로 확장된다. 마치 '판도라의 상자'에서 나온 뱀들이 알을 까는 식으로.

논문은 연구자가 문헌을 연구하고 실제 데이터를 모아 이를 분석, 해석하며 유의미한 논의를 끌어내는 학술 활동이다. 그렇다면 'System of Logic'은 한편의 작은 논문으로서 논리적인 글쓰기 연습에 효과적이다. 이와 관련해서 논문의 구성을 미술전시로 비유하면 다음과 같다. 우선, 서론은 A이다. 즉, 논문 전반을 소개하는 도슨트(docent)로서 전시의 기획의도를 설명하며 흥미를 북돋는다. 다음, 본론은 BCDE이다. 즉, 논문의 주요내용에 해당하는 전시작품으로서 상세한 감상을 통해 여러 생각을 유발한다. 나아가, 결론은 FG이다. 이는 초반부와 후반부로 나뉜다. 초반부는 F이다. 즉, 논문의 '목적'과 통한다. 이 전시를 통해 얻은 최종적인 성과를 정

리하기에. 그리고 후반부는 G이다. 즉, 논문의 '의의'와 통한다. 해당 전시의 한계와 앞으로의 전시 방향을 제시하기에. 더불어, 이 전시에서 얻은 통찰을 바탕으로 미래를 진단하며 여운을 남기기에. 물론 논문의 형식은 다양하다. 즉, 언제나 기계적으로 'ABCDEFG'와 아귀가 맞지는 않는다. 그래도 이는 방편적으로 쉽게 감을 잡는 데 꽤나 유용한 훈련이다.

**'좋은 논문'**을 쓰려면 다음과 같다. 우선, A! 참신한 주장이 필요하다. 그렇지 않으면 시큰둥해진다. 다음, BC! 상대방을 설득하는 체계적인 방법론이 필요하다. 그렇지 않으면 붕 떠버린다. 다음, D! 반박 가능해야 한다. 마치 기존의 'ABC'에 찬 물을 확 끼얹는 식으로. 분명한 건, 논문은 독단이 아니다. 그런데 어떤 연구자는 일부러 D를 약화시키려 한다. 물론 그러면 자기 논문의 정당성도 함께 약화된다. 결국, 강력한 논문을 쓰려면 강력한 D가 필요하다. 예컨대, 반박을 이겨내는 용기와 인내력, 그리고 통찰력이 뒷받침된다면 마치 비타민C처럼 아무리 먹어도 D는 결코 몸에 해롭지 않다. 다음, EF! 성과가 알차야 한다. 말만 그럴싸한 용두사미가 되기보다는 실질적인 이득을 줘야 한다. 마지막으로 G! 끝을 몰라야 한다. 일찌감치 상황을 종결하고 그만 끝내기보다는 앞으로 계속 나아가는 열정과 각오가 넘쳐야 한다. 만약에 이 모든 게 다 충족된다면 그게 바로 '좋은 논문'이다.

'System of Logic'은 누구나 활용 가능한 **'사상의 구조표'**다. 애초의 'ABCDEFG'는 얼핏 보면 단순 명료해 보인다. 하지만, 결코 쉽지만

은 않다. 끊임없이 분화하는 세포처럼 개별 항목은 수많은 다른 항목을 잉태한다. 따라서 이는 생각을 정리하거나 확장하며 틈새와 가능성을 확인하는 식으로 내게 필요한 만큼만 쓰는 게 건강에 좋다. 어차피 가다 보면 밑도 끝도 없이 이어지기에.

예술담론의 경우, 나는 'System of Logic'을 **'작품론'**으로 활용한다. '작품론'은 I, II, III, IV로 분류되며, 이 중에 **'작품론I'**은 '작품론A', '작품론B', '작품론C'로 분류된다. 그리고 '작품론A'는 작가의 입장, '작품론B'는 관객의 입장, 그리고 '작품론C'는 학자의 입장에서 기술한다. 이들은 모두 '논리론'의 다른 양태이다. 반 고흐(Vincent van Gogh, 1853–1890)를 예로 들면 다음과 같다. 우선, **'작품론A(작가)<도표 8-1>'**! 여기서는 반 고흐로 빙의해서 A를 시작한다. '나는 나의 고뇌와 욕망을 분출하고 싶다'라는 식으로. 물론 훨씬 구체적일 수도 있다. 그리고 A의 내용에 따라 논리의 흐름은 그야말로

도표 8-1 작품론 I -작가 (System of Logic)

| 작품론 I | 작품론A(작가) |
|---|---|
| 주장 | 나는 나의 고뇌와 욕망을 분출하고 싶다. |
| 왜냐하면 | 그러지 않으면 미쳐버릴 것 같기 때문이다. |
| 예를 들어 | 고갱과 결별한 후 작업 안하고 술집에만 있었는데 더욱 힘들었다. |
| 하지만 | 그런 상황에서는 작업보다는 요양이 결과적으로 더 좋을 수도 있다. (희석) |
| 따라서 | 작업만이 능사라 생각하고 그것만 매달려 무리하는 건 지양해야겠다. (고려) |
| 결국 | 작업으로 나를 표현하는 게 너무 좋으니 문제 없이 오래 즐기고 싶다. (행동) |
| 나아가 | 내가 한번 삐긋하면 막 나가는 성격인데 작업이 나를 치유해 줄 것이다. (비전) |

### 도표 8-2 작품론Ⅰ-관객 (System of Logic)

| 작품론Ⅰ | 작품론B(관객) |
|---|---|
| 주장 | 나는 작가의 고뇌와 욕망을 분출하는 미술작품이 정말 좋다. |
| 왜냐하면 | 미술작품이야 말로 개인의 영혼을 표현하는 가장 강력한 매체이기 때문이다. |
| 예를 들어 | 귀 자른 자화상을 보고 나와 관련 없는 인생/사건인데도 진한 감동을 받았다. |
| 하지만 | 그건 그저 내 생각이고 반 고흐는 막상 내 감상법을 싫어할지도 모른다. (부정) |
| 따라서 | 내가 그의 작품을 좋아하는 이유는 내(우리) 안에서 찾아야 한다. (도출) |
| 결국 | 한 개인이 인생의 바닥을 칠 때 나(사람)는 그에 공감하지 않을 수 없다. (주장) |
| 나아가 | 인간의 본성/욕망/좌절/아집에 대한 다양한 고민/반성을 할 수 있다. (고려) |

각양각색이다. 다음, '**작품론B(관객)<도표 8-2>**'! 여기서는 반 고흐의 예술을 좋아하는 관객으로 빙의해서 A를 시작한다. '나는 작가의 고뇌와 욕망을 분출하는 미술작품이 정말 좋다'라는 식으로. 나아가, '**작품론C(학자)<도표 8-3>**'! 여기서는 반 고흐의 예술을 연구하는 학자로 빙의해서 A를 시작한다. '나는 반 고흐를 미술교육에 활용하면 학생들 정신건강에 좋다고 생각한다'라는 식으로.

나는 수업에서 종종 자기 객관화 훈련을 한다. 물론 이를 위한 브레인스토밍(brainstorming) 방식은 다양하다. 내가 활용하는 대표적인 두 가지, 다음과 같다. 첫째, '**천사와 악마 크리틱(critique)**'! 평상시 나와는 다른 입장을 연기하는 훈련이다. 이는 여러 토론 수업에서 활용되는 '악마의 지지자(devil's advocate)' 기법과 통한다. 일부러 특정 사안에 대해 반대의견을 내는 활동인데 내 수업에서는

### 도표 8-3 작품론 I -학자 (System of Logic)

| 작품론 I | 작품론C(학자) |
|---|---|
| 주장 | 나는 반 고흐를 미술교육에 활용하면 학생들 정신건강에 좋다고 생각한다. |
| 왜냐하면 | 그의 '욕망의 분출'을 보며 학생들이 '스트레스'를 풀 수 있기 때문이다. |
| 예를 들어 | 귀 자른 자화상에 대한 '토론'을 하다 보니 '특정' 학생들이 눈물을 흘렸다. |
| 하지만 | 몇몇 학생들은 거부 반응을 나타냈다. (부정) |
| 따라서 | 그를 활용할 때는 부정적 측면이 드러나지 않도록 유의해야 한다. (고려)<br>거부 반응이 정말로 비교육적인지는 검증해 봐야 한다. (회유)<br>거부 반응을 생산적으로 잘 활용하는 방안을 찾아봐야 한다. (포섭) |
| 결국 | 나만 질풍노도의 시기가 아님을 자각하고 타인과 연민의 감정을 공유하고 공감을 통해 타자를 이해하고 신뢰하게 유도하는 교육이 중요하다. (주장) |
| 나아가 | 활발한 토론을 통해 본성/욕망/좌절/아집 등 인간의 여러 측면에 대한 보다 깊은 이해를 도모함으로써 전인적 인격을 성숙시키는 교육을 바란다. (바람) |

이를 다음과 같이 활용한다. 우선, 한 학생의 작품을 두 명의 다른 학생이 평가한다. 즉, 임의의 학생 3명과 진행자(나)가 참여한 4인 조를 결성한다. 3명의 학생은 처음에 제비뽑기를 한 순서(작가, 천사, 악마)대로 이동하며 계속 바뀐다. 물론 명수는 조정 가능하며 선별 방식은 다양하다. 지켜야 할 규칙은 다음과 같다. 우선, '천사'는 무조건 작품을 찬양한다. 반면, '악마'는 무조건 작품을 비난한다. 나아가, '작가'는 적극적으로 찬양과 비난에 대응한다. 즉, 어떠한 발언에 대해서도 탄탄한 논리로 상대방을 설득한다.

둘째, **'다분법 크리틱'**! 이는 '천사와 악마 크리틱'의 이분법에 익숙해지면 차차 삼분법, 사분법으로 입장을 세분화하는 훈련이다. 이

는 심리학자 에드워드 드 보노(Edward de Bono, 1933–)가 고안한 육색사고모(six thinking hats) 기법과 통한다. 이 기법은 말 그대로 여섯 색깔의 모자를 돌려쓰며 다른 입장을 가진 사람으로 각각, 혹은 순서대로 빙의하는 활동이다. 내 수업에서는 이를 다음과 같이 활용한다. 우선, 한 학생의 작품을 보통 세 명의 다른 학생이 평가한다. 즉, 임의의 학생 4명과 진행자(나)가 참여한 5인 조를 결성한다. 4명의 학생은 처음에 제비뽑기를 한 순서(비평가, 작가, 큐레이터, 작품 수집가)대로 이동하며 계속 바뀐다. 물론 명수는 조정 가능하며 선별 방식은 다양하다. 지켜야 할 규칙은 다음과 같다. 한 조의 학생을 편의상 1,2,3,4번이라고 명명한다면 우선, 2번 학생이 1번 학생으로 빙의해서 1번 학생의 작품을 마치 자신의 작품인 양 설명한다. 반면, 1번 학생은 비평가가 되어 자신의 작품을 마치 남의 작품인 양 평가한다. 더불어, 3번 학생은 큐레이터, 그리고 4번 학생은 작품 수집가로 빙의하여 토론에 참여한다. 즉, 진행자의 진행에 따라 각자 맡은 역할극 연기에 충실하며 논의를 진행한다. 이를 테면 1번 학생은 사실 자신의 작품임에도 불구하고 남의 작품인 양 비판을 퍼붓는다. 그리고 2번 학생은 사실 자신의 작품이 아님에도 불구하고 자기 작품인 양 원래 원작자의 의도를 무시하고는 순전히 자기 생각대로만 작품을 설명하고 변호한다.

기대하기로는 '천사와 악마 크리틱', 그리고 '다분법 크리틱' 방식은 평상시의 내 소신을 유보하고 배제하는 기회를 제공한다. 그리고 이를 통해 새로운 의견을 피력하고 이에 따른 논리를 체계화하도록 독려한다. 따라서 결과적으로 사상의 유연성을 높이고 창의

적이고 비평적인 사고력을 증진하는 데 일조한다.

실제로 이 방식들은 예술가에게 유용한 훈련이다. 그들은 보통 '자기 주관화(subjectification)'에는 강하지만 상대적으로 '자기 객관화(objectification)'에는 약하다. 그런데 자기 주관에만 너무 매몰되면 나도 모르게 다른 생각의 가능성 자체를 막는 독단에 빠져버릴 위험이 있다. 따라서 이 방식들을 잘 활용하면 마치 창작과 비평의 축을 골고루 왕복 운동하는 일종의 요가 스트레칭 효과를 볼 수 있다. 과도하게 한 쪽으로 굳지 않는 자유롭고 건강한 사상의 근육을 소지하는 것이다. 물론 그 효과는 예술 분야에만 국한되지 않는다. 예컨대, 이는 논문주제를 잡을 때도 유용한 훈련이다.

그런데 이 훈련은 '작품론I'과 더불어 '작품론II, III, IV'를 잘 활용한다면 집단을 형성하지 않고도 충분히 단독으로 가능하다. 첫째, **'작품론II'**! 즉, **'긍정/부정 표<도표 9>'**는 특히 주장을 구체화하는 데 일조한다. 이를테면 한 사안에 대한 A의 입장을 찬성과 반대로 이분화하여 양 옆에 쓰고 각각의 논리를 전개하여 서로 비교한다. 둘째, **'작품론III'**! 즉, **'다분법 표<도표 10>'**는 특히 방법론을 검증하는 데 일조한다. 이를테면 한 사안에 대한 A의 입장을 여럿으로 세분화하여 각각의 논리를 전개하여 서로 비교한다. 셋째, **'작품론IV'**! 즉, **'복수 D표<도표 11>'**는 특히 결론을 공고화하는 데 일조한다. 이를테면 한 사안에 대한 A의 입장에 대응하는 여러 'D'를 세분화하여 각각의 논리를 전개하여 서로 비교한다.

도표 9 작품론Ⅱ-긍정/부정 표 (System of Logic)

| 작품론Ⅱ | 긍정(찬성) | 부정(반대) |
|---|---|---|
| 주장 | 나는 0세 때부터 체계적인 미술교육을 시켜야 한다고 생각한다. | 나는 0세 때부터 체계적인 미술교육을 시키는 것은 안 된다고 생각한다. |
| 왜냐하면 | 미술교육은 지능과 인지 발달에 큰 도움을 주기 때문이다. | 과목의 분리와 교육의 강요는 득보다 해가 많기 때문이다. |
| 예를 들어 | 0세부터 미술교육에 노출된 영아들을 보니 놀라운 작품이 나왔다. | 0세에게 교육을 시켰더니 흥미를 잃고 트라우마가 생기는 문제점이 있었다. |
| 하지만 | 소위 미술영재를 만드는 것은 기성세대의 기준으로 폭력적인 교육이다. | 그런 경우는 교육방식의 문제점 때문이며 좋은 교육으로 극복할 수 있다. |
| 따라서 | 영재에 주목하는 것이 아니라 미술활동의 좋은 경험에 주목해야 한다. (포섭) | 그러나 0세에게 교육방식으로 접근하는 발상 자체가 문제일 수 있다. (반론) |
| 결국 | 자연스럽게 미술에 노출될 수 있는 분위기 형성이 중요하다. (대안) | 독립된 과목교육이 아닌 통합적 인성 발달 환경을 조성해야 한다. (대안) |
| 나아가 | 각자의 특성에 맞게 자극을 할 수 있는 맞춤 교육이 필요하다. (제언) | 과목의 분리와 체계적인 교육을 해야 할 시점에 대한 논의가 필요하다. (제언) |

내가 고안한 **‘사상의 구조표<도표 2(p.80)>’**는 ‘System of Story’나 ‘System of Logic’ 외에도 ‘Art Structure’와 ‘System of Art’가 대표적이다. 이 둘은 모두 ‘SFMC<도표 1(p.32)>’의 좌표에서 파생되었는데 모두 **‘비평론’**이라고 부르며 총 3가지, 즉 ‘비평론Ⅰ,Ⅱ,Ⅲ’으로 구분된다. 여기서 ‘Art Structure’는 ‘비평론Ⅰ,Ⅱ’, 그리고 ‘System of Art’는 ‘비평론Ⅲ’에 해당한다.

우선, **‘Art Structure’**! 줄여서 **‘AST’**라고도 말한다. T는 ‘template’의 영문 앞글자이다. 여기에는 두 종류가 있는데 첫째, **‘비평론Ⅰ<도**

### 도표 10 작품론III-다분법 표 (System of Logic)

| 작품론 II | 주장 A | 주장 B | 주장 C |
|---|---|---|---|
| 주장 | 나는 아침을 먹지 않겠다. | 나는 점심을 먹지 않겠다. | 나는 저녁을 먹지 않겠다. |
| 왜냐하면 | 아침을 먹으면 언제나 속이 더부룩하다. | 점심을 먹으면 식곤증이 몰려온다. | 저녁을 먹으면 잠이 잘 안 오고 몸이 붓는다. |
| 예를 들어 | 그저께 아침을 과하게 먹고 출근하는데 복통이 왔다. | 그저께 이른 오후에 식곤증으로 인해 회의 시간에 꾸벅꾸벅 졸았다. | 그저께 저녁을 과하게 먹었더니 소화가 안되어 고생했다. |
| 하지만 | 아침을 먹지 않으면 이러저러한 식으로 건강을 해칠 수 있다 | 점심을 먹지 않으면 이러저러한 식으로 건강을 해칠 수 있다. | 저녁을 먹지 않으면 이러저러한 식으로 건강을 해칠 수 있다. |
| 따라서 | 음식의 양, 종류, 그리고 식사시간 등을 바꾸며 내게 맞는 식단을 찾아보겠다. | 음식의 양, 종류, 그리고 식사시간 등을 바꾸며 내게 맞는 식단을 찾아보겠다. | 음식의 양, 종류, 그리고 식사시간 등을 바꾸며 내게 맞는 식단을 찾아보겠다. |
| 결국 | 아침 여부보다는 건강한 삶을 영위하는 것이 중요하다. | 점심 여부보다는 건강한 삶을 영위하는 것이 중요하다. | 저녁 여부보다는 건강한 삶을 영위하는 것이 중요하다. |
| 나아가 | 아침과 관련된 여러 가지 효과적인 방안을 제안하겠다. | 점심과 관련된 여러 가지 효과적인 방안을 제안하겠다. | 저녁과 관련된 여러 가지 효과적인 방안을 제안하겠다. |

표 12-1>'은 앞에서도 다뤘듯이 기본형으로서 4개의 영역, 즉 이야기(Story), 방법론(Form), 개인적 의미(Meaning), 사회문화적 의의(Context)로 구분된다. 이들의 앞 글자를 따면 바로 'SFMC'가 된다. 둘째, '비평론II<도표 12-2>'는 심화형으로서 더욱 항목이 세부화된다. 우선, '이야기(Story)'는 '서사(Storytelling)'와 '사상(Thinking)'으로 나뉜다. 다음, '방법론(Form)'은 '방식(Method)', '느낌(Feeling)', '충격(Shocking)'으로 나뉜다. 다음, '개인적인 의미(Meaning)'는 '논리(Reasoning)', '경험(Experience)', '진정성(Authenticity)', 그리고 '욕

### 도표 11 작품론IV-복수 D표 (System of Logic)

| 작품론 II | 주장 A | | |
|---|---|---|---|
| 주장 | 나는 배가 고플 때는 밥을 먹겠다. | | |
| 왜냐하면 | 왜냐하면 밥을 먹으면 힘이 나기 때문이다. | | |
| 예를 들어 | 그저께 배가 너무 고파 밥을 먹었더니 다행히 업무를 잘 마칠 수 있었다. | | |
| 하지만 | 허기질 때 막 먹으면 몸에 부담이 와서 건강을 해칠 수 있다. | 밥심에만 의존하면 편식을 하게 되어 영양분의 공급이 불균형해질 수 있다. | 사무실에서 밥을 먹으며 업무에 매진하니 사방이 더러워졌다. |
| 따라서 | 배가 고픈 상황이나 막 먹는 상황을 최소화하며 건강을 유지하겠다. | 밥만 먹을 것이 아니라 다양한 음식을 골고루 섭취하겠다. | 업무에 몰입하다 분위기를 망치지 않도록 청결에 주의하고 주변을 배려하겠다. |
| 결국 | 필요한 에너지는 업무의 효율성을 높인다. | 다양한 음식은 업무의 피로를 푸는데 일조한다. | 청결한 환경은 업무의 생산성을 높이는데 일조한다. |
| 나아가 | 적정 에너지를 유지하며 활기찬 삶을 살고 싶다. | 즐거운 식사를 통해 행복한 삶을 살고 싶다. | 정도를 지키며 동료와 상생하는 삶을 살고 싶다. |

### 도표 12-1 비평론I-기본형(Art Structure ⊂ System of SFMC)

| 비평론 I | 비평론 구축 |
|---|---|
| Story (이야기) | 배고프니 김밥을 사 먹고 힘을 내겠다. |
| Form (방법론) | 바로 앞 매점에서 땡초 김밥 한 줄을 사서 은박 포장을 싹 까 먹으며 신선한 자극을 느끼겠다. |
| Meaning (개인적 의미) | 배가 고프면 먹어야 하는데 때마다 김밥이 나를 도와주었으며, 이젠 내 삶의 일부로서 나름의 즐거움이 되었다. |
| Context (사회문화적 의의) | 나 같은 사람 많은데 기왕이면 개인적으로는 언제나 새롭게 즐기는 방법을 찾으며 사회적으로는 여러모로 김밥계의 발전에 도움을 주겠다. |

망(Desire)'으로 나뉜다. 그리고 '사회문화적 의의(Context)'는 '관련성(Relevance)', '창의성(Creativity)', 그리고 '행동(Action)'으로 나뉜

### 도표 12-2 비평론I-기본형 (Art Structure ⊂ System of SFMC)

| 비평론 I | | 비평론 구축 |
|---|---|---|
| Story<br>(이야기) | Storytelling | 난 지금 작업을 하기에는 너무 배고파서 김밥을 사 먹겠다. |
| | Thinking | 김밥은 경험 상, 지금 나에게 딱 필요한 힘을 줄 것이다. |
| Form<br>(방법론) | Method | 바로 앞 매점에서 땡초 김밥 한 줄을 사겠다. |
| | Feeling | 오른손으로 쥐고 왼손으로 은박 포장을 싹 까는 맛이 좋다. |
| | Shocking | 씹을 때 땡초의 매운 맛은 나에게 신선한 자극이 된다. |
| Meaning<br>(개인적 의미) | Reasoning | 열량 부족, 손이 떨리니 김밥으로 즉각적 에너지 공급한다. |
| | Experience | 이맘때 이런 상황에서 항상 출출했고 김밥이 딱이었다. |
| | Authenticity | 한 번의 시도가 아니라 나의 삶의 당연한 일부가 되었다. |
| | Desire | 김밥을 사러 작업실 계단을 내려갈 때의 흥분을 즐긴다. |
| Context<br>(사회문화적<br>의의) | Relevance | 나만 독특한 게 아니다. 나와 같은 사람들이 많을 것이다. |
| | Creativity | 같은 음식에 질리지 않으려면 여러 방법/기법이 필요하다. |
| | Action | 여러 상황의 김밥 재료/기법/가격/양/경로를 제안하겠다. |

다. 물론 이와 같은 분류방식은 필요에 따라 수정하거나 더욱 세부화가 가능하다.

다음, 'System of ART'! 줄여서 'SAT(template)'라고도 말한다. T는 'template'의 영문 앞글자이다. 이는 '비평론Ⅲ<도표 13>'에 해당한다. 그런데 이 구조표의 상단을 보면 분류방식이 'Art

## 도표 13 비평론III-연구형 (System of Art ⊂ System of SFMC)

| 나 | | | | | | 우 리 |
|---|---|---|---|---|---|---|
| 작 품 | | | | | 미 술 계 | |
| 해설가:<br>단수(3인칭) | | | | | 자기 고백:<br>단수(1인칭) | 가치판단:<br>복수(1,3인칭) |
| STORY:<br>(what) | | | FORM<br>(how) | | MEANING<br>(why) | CONTEXT<br>(so what) |
| 주장하는 사람 | | | 방법론(전술) | | 의미화(전략) | 토론 |
| 소재 | 문제<br>의식 | 해결<br>방안 | 매체<br>(요소) | 배경<br>(이유/효과) | 정당화/공감 | 영향/시사 |
| 내 삶:<br><br>문제없이<br>잘 살아가<br>야(수업을<br>해야) 한<br>다! | 내 배:<br><br>근데 배가<br>상당히 고<br>픈 문제에<br>봉착했다! | 주변 음식:<br><br>무언가<br>빨리 사서<br>먹음으로<br>써 이<br>문제를<br>해결하겠<br>다! | 파는 김밥:<br>사서 먹다<br><br># 여러 방식 중:<br><br>* 재료: 밥, 김,<br>소시지,<br>단무지 등<br><br>* 기법: 두 개씩<br>한꺼번에 쏙<br><br>* 조형/구성:<br>왼손으로 든<br>안정된 자세<br><br>* 작품: 김밥을<br>먹고 있는<br>나의 모습 | # 구체적 방식:<br>학생식당<br><br>배경:<br>많이 가 봐서<br>익숙하다<br><br>이유:<br>바로 앞에 있어<br>사기 쉽고 먹기<br>간편하다<br><br>효과:<br>먹자마자 즉각<br>적으로 배부르<br>다 | 개인적 의미(한풀이)<br>9시부터 6시까지<br>3개의 수업을 연이어<br>했던 학기:<br>* 김밥이 참 맛있었다!<br>* 먹을 때마다 그때의<br>행복이!<br>2. 사회문화적 의의<br>(효용성)<br>* 김밥은 에너지를<br>즉각적으로 공급하는<br>대단한 음식으로 종종<br>먹어줘야 한다!<br>* 김밥에의 의지는<br>세상을 살아가는<br>놀라운 힘이다.<br>* '김밥 먹는 나'는<br>생의 약동, 아름다움의<br>표상이다! | 1. 우리(그들)의 경험<br>나의 김밥 먹는<br>모습을 체하는/<br>불쌍한 느낌으로<br>받아들이는 사람:<br>어떻게 말을<br>해주어야?<br>2. 우리(그들)에게<br>시사점<br>김밥만 먹으면 몸에<br>에너지의 불균형을<br>초래하는 등 여러<br>가지 문제를 야기할<br>소지가 많다고<br>생각하는 사람:<br>어떻게 말을<br>해주어야? |

Structure'와는 좀 다르다. 우선, 가장 큰 항목은 두 개로 나뉜다. **'나'**와 **'우리'**! 이는 개인과 사회문화의 구분이다. 다음, '나'의 항목은 두 개로 나뉜다. **'해설가'**와 **'자기고백'**! 이는 3인칭과 1인칭의 구분이다. 다음, **'해설가'**는 **'작품'**과 관련되며 두 개로 나뉜다. 'Story(What)'와 'Form(How)'! 이는 내용과 조형의 구분이다. 다음, '작품'에 대치되는 **'미술계'**는 두 개로 나뉜다. **'자기고백'**과 **'가치판단'**! 이는 가장 상위 항목에서 나와 우리의 구분처럼 단수와 복수, 혹은 1인칭과 3인칭의 구분이다. 그러나 이 구조표의 하단을 보면

이와 같은 분류방식 또한 'SFMC<도표 1(p.32)>'로 귀결된다. 이에 대한 설명은 다음과 같다.

첫째, 'Story(What)'는 '주장하는 사람'이다. 이는 해당 작품을 통해 전달하는 주장을 말하며 세 개로 나뉜다. '소재', '문제의식', '해결방안'! '소재'는 주목하는 관심사를, '문제의식'은 비판해 마땅한 고민거리를, 그리고 '해결방안'은 이를 해결하는 구체적인 대안을 말한다. 이는 'System of Story'의 '문제론<도표 3(p.80)>'과 통한다. 그렇다면 '문제론'을 적용하여 만약에 '소재'와 '문제의식', 그리고 '해결방안'이 개연성 있게 연결된다면 이는 바로 '좋은 작품(good art)'이나 '좋은 비평(good criticism)'의 반증이다.

둘째, 'Form(How)'은 '방법론(전술)'이다. 이는 해당 작품이 자신의 주장을 구체적으로 가시화하는 방식을 말하며 두 개로 나뉜다. '매체(요소)'와 '배경(이유/효과)'! '매체'는 '재질', '재료', '기법', '조형', '구성' 등 미술작품이 전시되는 다양한 '요소'를, 그리고 '배경'은 그러한 미디어를 사용할 수밖에 없는 '이유', 즉 '필연성'과 이를 통해 바라는 '효과', 즉 '효용성'을 말한다. 물론 필요에 따라 개별 '요소'와 '이유'나 '효과'를 연결하는 세부 구조표도 가능하다. 예컨대, 해당 '요소'를 활용하는 '이유'와 '효과'가 분명하다. 이와 같이 만약에 '매체'와 '배경'이 개연성 있게 연결된다면 이는 바로 '좋은 작품'이나 '좋은 비평'의 반증이다.

셋째, '자기고백', 즉 'Meaning(Why)'은 '의미화(전략)'이다. 이는

보통 1인칭 단수, 즉 '나'의 관점으로 해당 작품과 관련된 자기 속 마음이나 세상을 향한 제안을 말하며 두 개로 나뉜다. **'개인적 의미 (한풀이)'**, 그리고 **'사회문화적 의의(효용성)'**! 우선, '개인적 의미'는 **'고백'**이다. 이를테면 특별한 일화를 들거나, 혹은 숨은 의도나 속사정 등 특정 욕구나 인생사를 고백하거나, 아니면 나름의 깨달음과 번뜩이는 통찰을 공유함으로써 해당작품의 가치를 정당화하며 공감을 시도한다. 다음, '사회문화적 의의'는 **'부탁'**이다. 이를테면 세상에 대한 가열찬 기대와 획기적인 대안, 그리고 남다른 각오와 진한 여운 등을 공유함으로써 해당작품의 가치를 정당화하며 공감을 시도한다. 물론 필요에 따라 '개인적 의미'와 '사회문화적 의의'를 연결하는 세부 구조표도 가능하다. 예컨대, 내 '고백'이 곧 너에 대한 '부탁'이다. 이와 같이 만약에 '개인적 의미'와 '사회문화적 의의'가 개연성 있게 연결된다면 이는 바로 '좋은 작품'이나 '좋은 비평'의 반증이다.

넷째, **'가치판단'**, 즉 **'Context(So What)'**는 **'토론'**이다. 이는 보통 1인칭 복수, 즉 '우리'나 3인칭 복수, 즉 '그들'의 관점으로 해당 작품에 대해 얽히고설킨 다양한 시선을 말하며 두 개로 나뉜다. **'우리(그들)의 경험'**, 그리고 **'우리(그들)에게 시사점'**! 여기서 '우리'나 '그들'은 사람이나 상황 등을 의미하며 광의적으로 '우리'는 '그들'을 포함한다. 우선, '우리의 경험'은 현상적인 **'수용'**이다. 이를테면 해당작품을 도대체 어떻게 느끼고 따라서 무엇을 보며 결국 그게 얼마나 좋은지를 자연스럽게 보여준다. 여기서는 '가정법(what if)'을 활용하면 도움이 된다. 예컨대, '내 작품을 좋아하는 사람', '싫

어하는 사람', '특정 유형의 사람', '특정 유형의 사회'와 같은 식으로 이해관계가 다른 집단이나 상황을 가정해본다. 다음, '우리에게 시사점'은 당위적인 **'대응'**이다. 이를테면 해당작품을 도대체 어떻게 받아들여야 하고 따라서 무엇을 봐야 하며 결국 그게 얼마나 중요한지를 적극적으로 보여준다. 여기서도 역시 '가정법(what if)'이 수월하다. 예컨대, '북한이라면', '미국이라면', '자본주의 사회에서는', '2100년이라면'과 같은 식으로 이해관계가 다른 집단이나 상황을 가정해 본다. 물론 필요에 따라 '우리의 경험'과 '우리에게 시사점'을 연결하는 세부 구조표도 가능하다. 예컨대, 우리의 자연스런 '반응'이 곧 당위적인 시대적 '요청'이다. 이와 같이 만약에 '우리의 경험'과 '우리에게 시사점'이 개연성 있게 연결된다면 이는 바로 '좋은 작품'이나 '좋은 비평'의 반증이다.

그런데 셋째, **'자기고백'**에 포함되는 '개인적 의미'와 '사회문화적 의의', 그리고 넷째, **'가치판단'**에 포함되는 '우리의 경험'과 '우리에게 시사점', 이렇게 총 4개 항목은 종종 구분하기 어려우며 관점에 따라서는 겹칠 수도 있다. 하지만, 개념적인 차이는 분명하다. 예를 들어 '개인적 의미(한풀이)'는 내가 해당 작품에 가치를 부여하는 내적 원인에 주목하고, '사회문화적 의의(효용성)'는 내가 해당 작품을 통해 노리는 외적 효과에 주목한다. 반면, '우리의 경험'은 한 집단이 해당 작품에 가치를 부여하는 상황에 주목하고, '우리에게 시사점'은 한 집단이 해당 작품을 통해 끌어내는 시사점에 주목한다. 즉, '개인적 의미(한풀이)'와 '사회문화적 의의(효용성)'는 '개인의 입장'에서, 그리고 '우리의 경험'과 '우리에게 시사점'은 '집단의

입장'에서 생각한다.

그런데 'System of Art'의 화자는 고정적이지 않다. 예컨대, 이를 작가가 아니라 관객이 활용한다면, '개인적 의미(한풀이)'와 '사회문화적 의의(효용성)', 그리고 앞의 'Story(What)'와 'Form(How)'은 모두 관객 한 개인이 추정하는 작가의 입장이 된다. 하지만, 상관없다. 화자가 누구든지 간에 만약 특정 작품에 대한 'Story(What)', 'Form(How)', 'Meaning(Why)', 그리고 'Context(so what)'가 세부 항목별로 서로 간에 단단하고 촘촘하게 유기적으로 연결된다면 이는 바로 **'대단한 작품(great art)'**이나 **'대단한 비평(great criticism)'**의 반증이다.

'Art Structure'와 'System of Art'는 특정 예술작품에 대한 사상의 지형도를 총체적이고 거시적으로 조망하는 데 상당히 유용하다. 이를테면 구조표의 각 영역을 채우며 혹시 내가 한 쪽으로 편향된 건 아닌지 생각의 균형을 찬찬히 저울질할 수 있다. 물론 작품의 특성에 따라 모든 영역이 언제나 똑같은 무게일 수는 없다. 하지만, 모두 다 일종의 가치로운 예술담론이다. 따라서 이 기회에 평상시 등한시했던 영역에 주목하면 어쩌면 새로운 의미가 갑자기 봇물처럼 터져 나올지도 모른다. 그렇다면 이들은 수많은 예술담론을 촉발시키는 특별하고 소중한 '판도라의 상자'들이다. 물론 구조표는 예술 담론의 전체 지형도를 알기 쉽게 방편적으로 단순화하는 시도이므로 필요에 따라 언제나 생략이나 추가, 혹은 보완이나 확장이 가능하다.

이를 통해 지향하는 건 바로 내 주장과 논리, 그리고 '맥락'을 파악하는 모종의 '통찰'이다. 이를테면 'System of Story'는 생각의 방향을 잡아준다. 'System of Logic'은 생각의 흐름을 끌어준다. 'System of SFMC'는 생각의 구조를 엮어준다. 그리고 '천사와 악마 크리틱'과 '다분법 크리틱'은 생각의 유연성을 고양시킨다. 이와 같은 사상적인 훈련은 음미와 고찰에 유용하다. 즉, 내가 자신의 관점에만 사로잡히기보다는 다양한 관점을 왕복 운동하며 거시적이면서도 미시적으로 세상을 이해하도록 돕는다. 다양한 의제를 '맥락'화하며 책임 있는 가치판단을 내릴 수 있도록. 그러다 보면 자연스럽게 주체적으로 생각하고 행동하는 법을 터득하게 마련이다. 그리고 나 홀로, 혹은 서로 간에 다양한 토론으로 예술담론을 확장, 심화하도록 돕는다. 비유컨대, 고기를 잡아주기보다는 고기 잡는 법을 연습시킨다.

2011년부터 나는 각종 '사상의 구조표'를 때에 따라 수업에 활용했다. 그런데 여러 학생들이 가장 힘들어하는 영역이 바로 '맥락'이다. 이는 내게 마침내 스스로를 벗어날 용기와 사상 전환의 기지를 요구한다. 예컨대, 갑자기 화성에서 온 '외계인'으로 빙의하라면 그저 막연하다. 도무지 어떤 식으로 생각할지 감이 잡히질 않는다. 그럴 때는 영화나 드라마의 구체적이고 생생한 배역을 떠올리는 훈련이 도움이 된다. 분명한 건, 잠시 나를 떠나보는 훈련으로서 '빙의'라는 단어는 기존의 생각을 확장, 심화하는 데 상당히 유용한 개념이다.

'**의견**'은 작고 '**맥락**'은 크다. 우선, '의견'은 특정 주장을 논리적으로 제시한다. 반면, '맥락'은 수많은 '의견'들을 포함하는 보다 넓은 바탕이다. 즉, 단일 '의견'이 '개인지성'이라면 '맥락'은 '집단지성'이다. 이를테면 내 '의견'은 최소한 내게는 특별하다. 하지만, 통계적으로 보면 이는 그저 가능한 수많은 데이터 중에 하나일 뿐이다. 즉, 수많은 '의견'들은 마치 인공지능(AI)이 생산하는 무한 변수와도 같다. 그런데 생각해보면, 한 사람이 곧 인공지능이다. 예컨대, 한 사람당 '의견' 하나씩만 있는 경우는 없다. 오늘도 우리는 따로, 혹은 함께 수많은 '의견'들을 생산해낸다. 결국, 이들을 제대로 처리하기 위해서는 '맥락'에 대한 이해가 선행되어야 한다.

크게 보면 '맥락'은 광활한 '바다'다. 비유컨대, 개인적인 '의미'가 모여 때로는 공존하거나 상충되는 총천연색 의미항의 스펙트럼이다. 그리고 이리저리 얽힌 넝쿨이나 꼬인 실타래다. 혹은, 애초의 작가 의도와 이에 대한 반응으로 생산되는 관객의 의미가 더해진 다양한 층위로서 일종의 알록달록한 색상환이다. 아니면, 집단지성을 가지고 상호작용이 가능한 만물 백과사전, 즉 다재다능한 인공지능(AI)이다. 어떤 질문에도 대답 가능하며 어떤 관점으로도 설명 가능한.

작게 보면 '맥락'은 거대한 '파도'다. 비유컨대, 원하건 말건 해당 구간에서는 한 방향으로 몰아치는 대세로서 일종의 시대정신이다. 그리고 어디서도 엄청 튀기에 관심을 가지는 강력한 색깔이다. 혹은, 이해관계가 얽힌 사람들 사이에서 직면하는 반발, 즉 정치 공

세다. 아니면, 어둠 속에서 강력한 조명을 비추기에 주목하는 주인 공이다.

중간치로 보면 '맥락'은 '소용돌이'다. 비유컨대, 도무지 어느 방향에 장단을 맞출지 모를 춘추전국시대다. 그리고 끝도 없이 빠져드는 미궁이다. 혹은, 여기서 저기로 몰아치는 파도와 저기서 여기로 몰아치는 파도가 충돌하며 생기는 충격파, 즉 파벌 논쟁과도 같은 격전의 장이다. 아니면, 뭔가 많은데 아직은 드러나지 않은 폭풍 속의 고요, 즉 집단 무의식의 호수이다.

'맥락'은 무수히 다양한 계열로 도출 가능하다. 예술작품에 관한 대표적인 세 가지, 다음과 같다. 첫째, **'관련성'**! 즉, 특정 예술작품이 특정 집단과 어떤 관련이 있으며 얼마나 긴밀한지를 알아본다. 여기서는 '당파적인 이해관계'가 핵심이다. 이를테면 그 작품이 그들과 사회문화적으로, 혹은 정치경제적으로 연결된다면 내 이득과 관련없이 예의 주시하지 않을 수가 없다.

둘째, **'창의성'**! 즉, 특정 예술작품이 역사적으로 어떤 시사점을 제공하며 얼마나 대단한 업적인지를 알아본다. 여기서는 '예술적인 경외심'이 핵심이다. 이를테면 그 작품이 인류를 위한 놀라운 예술적 업적이라면 내 취향과 관련 없이 존중하지 않을 수가 없다.

셋째, **'행동주의'**! 즉, 특정 예술작품이 역사적으로 어떤 변화를 초래하며 얼마나 중요한 목소리인지를 알아본다. 여기서는 '사고의

전환'이 핵심이다. 이를테면 그 작품이 특정 사회의 문제점을 지적하고 개선을 위해 노력하는 그들의 마음에 불을 지핀다면 내 입장과 관련없이 인정하지 않을 수가 없다.

알렉스: 참 별의별 구조표를 다 만들었구먼! 이거 하나씩 다 해보려면 학생들 고생 좀 하겠어.

나: 맨날 하는 건 아니고 자극이 필요할 때 가끔씩. 방편적인 거니까.

알렉스: 그러니까 '맥락'에 대한 이해가 진짜 힘들다는 거지? 다른 사람이나 특정 집단의 입장이 되어 보기가 말처럼 쉽지는 않으니까.

나: 응, 자기주장과 논리로 '의견'을 내는 것도 어렵지만, 그게 속할 '맥락'을 모른다면 그건 그저 자기 인식의 감옥 속 환상일 수도 있어. 결국에는 땅이 있어야 씨앗이 자라잖아.

알렉스: 바다가 있어야 배가 항해하고. 그렇다면 'System of SFMC'에서 '4번', 즉 '맥락'이 곧 땅이고 바다다? 그러면 대자연(Mother Nature)이네!

나: 맞아, 그런데 '4번'은 특정 작품과 관련된 영역이잖아? 즉, 대자연 정도면 '4번'뿐만 아니라 그 이상의 유구하고 거대한 '5번', 즉 '구조(System)' 전체도 포함해서 설명할 수 있을 듯.

알렉스: '4번'과 '5번'에 대한 이해가 있어야 비로소 자기 '의견'을 잘 확립할 수 있다는 거지? 책임질 수

있는 자세도 되고.

나:        응!

알렉스:    '좋은 의견'을 내기 위해서는 '구조표' 연습을 추
          천한다?

나:        정리하면 <도표 2(p.80)>, 예전에 언급한
          'System of Story'는 '문제론', '문답론', '주장론',
          '방법론', 그 다음에 'System of Logic'은 '논리론'
          과 '작품론I, II, III, IV' 그 다음에 'System of
          SFMC'는 'Art Structure'와 'System of Art'로 구
          분되는데, 'Art Structure'는 기본형과 심화형인
          '비평론I, II'. 그리고 'System of Art'는 연구형인
          '비평론III'. 그리고 앞에서 언급하지는 않았지만,
          'System of Context'는 '맥락론<도표 14>', 마지막으
          로, 'System of Thesis'는 일반적인 '논문론I<도표
          15-1>'과 미술실기 분야의 '논문론II<도표 15-2>'

알렉스:    순서가 다 있구먼.

나:        'System of Logic'은 '주장', '왜냐하면', '예를 들
          어', '하지만', '따라서', '결국', '나아가'로 구성되
          잖아? 그래서 중간 단어의 앞 글자 몇 개를 따
          서 쉽게 '왜하따결의 법칙'이라고도 불러.

알렉스:    뭐야, 이름 웃기다. 난 그냥 'SLT'라고 부를게.
          T는 templet.

나:        'SLT'는 'SFMC'와 마찬가지로 내 교양수업에서의
          주관식 시험 문제였어. 특정 작품 이미지를 보

**도표 14 맥락론 (System of Context)**

| |
|---|
| **우리의 문맥:** "있어줘서 고마워." <br> (가치로운가? 인정받는가? 도움이 되는가? 세상이 필요로 하는가?) |
| **경험 가치** – 이 작가의 작품을 경험하는 것이 좋은가? 그렇다면 왜? |
| **긍정:** 멋있다 Ⅰ 뭐 있어 보인다 Ⅰ 어떻게 만들었어? Ⅰ 오, 기발하다 Ⅰ 아우라가… Ⅰ 새롭다 Ⅰ 흐음… Ⅰ 와… |
| **부정:** 뭐 그냥… Ⅰ 그냥 그런데… Ⅰ 별거 아니잖아? Ⅰ 평범한 걸… Ⅰ 누구나 Ⅰ 많지 않아? Ⅰ 어쩌자고? Ⅰ 츠! |
| **문화 가치** – 이 시대, 이 작가의 작품이 우리에게 시사하는 것이 있는가? 우리에게 도움이 되는가? 무엇이? |
| **긍정:** 이런 거 필요해 Ⅰ 세상을 다시 보게… Ⅰ 이런 표현도 가능하구나 Ⅰ 그렇구나 Ⅰ 요즘 유행할 만… Ⅰ 키야, 그치! |
| **부정:** 너무 가벼워… Ⅰ 공감이 안 가 Ⅰ 뻔한 표현 아냐? Ⅰ 그래서 뭐? Ⅰ 철 지난 거 재탕이네 Ⅰ 끌끌끌… |
| **논쟁 가치** – 이 작가의 작품과 관련한 다양한 이견들에 대한 논의가 과연 생산적인가? 뭘 위해? |
| **긍정:** 다양한 이슈가… Ⅰ 하는 말 맞네! Ⅰ 그건 아니지 않아?! Ⅰ 여러 가지로 볼 수 있네! Ⅰ 그렇게까지?! Ⅰ 왓?! |
| **부정:** 별로 말할게… Ⅰ 뭔 말을 하던지… Ⅰ 그게 무슨 상관? Ⅰ 결국 뻔하지 않아? Ⅰ 도움이 안돼… Ⅰ 싸… |
| **사료 가치** – 이 작가의 작품을 보고 보관하고 연구할 가치가 있는가? 뭐가 중요하길래? |
| **긍정:** 이런 건 중요하지 Ⅰ 대표작품이다, 이건! Ⅰ 새롭다! Ⅰ 시사하는 게 많아! Ⅰ 이게 진짜지 Ⅰ 후세에 길이… Ⅰ 사건! |
| **부정:** 결국 그게 그거야… Ⅰ 아류지, 뭐 Ⅰ 별로네… Ⅰ 정말 부질없다. Ⅰ 관심 없어… Ⅰ 필요 없어… Ⅰ 무관심 |
| **투자 가치** – 이 작가의 작품에 투자할 가치가 있는가? 과연? |
| **긍정:** 이건 뜬다! Ⅰ 좋다! Ⅰ 갖고 싶다! Ⅰ 지속적 후원 필요! Ⅰ 이런 거 띄워야지! Ⅰ 길이 남지! Ⅰ 이 작가! Ⅰ 찜! |
| **부정:** 말도 안 돼… Ⅰ 별로… Ⅰ 뭐야, 줘도 안 가져. Ⅰ 하나마나… Ⅰ 이건 아니지… Ⅰ 반짝 유행… Ⅰ 그냥… Ⅰ 패스! |

**도표 15-1 논문론I-이론형 (System of Thesis)**

| |
|---|
| 논문 제목: _____ |
| **I. 서론:** "지금 정말 중요한 거 있는데 내 말 좀 들어볼래?" |
| 1. 연구의 필요성과 목적: <br> 2. 연구의 방법과 구성: <br> 3. 연구의 제한점: |
| **II. 문헌조사:** "@가 우리한테 진짜 중요한데 현재 이런 문제가 있어. 와… 심각. 어떡하지?" |
| 1. @의 의의와 이해: <br> 2. @의 필요성: <br> 3. @의 문제점: |
| **III. 방법론:** "그렇다면 어떻게 @ 의 문제를 해결할지 한번 적극적으로 해결 방안을 모색해보자" |
| 1. 위의 문제를 해결/개선하는 방안: <br> 2. 구체적인 실행방법: |
| **IV. 자료수집과 분석:** "자, 이제 위의 해결방안을 적용 후 도출된 안건들을 상세히 파악해보자" |
| 1. A와 관련된 이슈/현상/근거들: <br> 2. B와 관련된 이슈/현상/근거들: <br> 3. C와 관련된 이슈/현상/근거들: |
| **V. 심도 깊은 해석과 통찰력 있는 주장:** "음… 이제 위에 도출된 근거를 바탕으로 나의 주관적인 주장/의견/제안/가치판단/견해를 피력해보자" |
| 1. A를 개선하기 위한 주장: <br> 2. B의 이상을 지향하기 위한 제안: <br> 3. C의 문제점을 지양하기 위한 방안 모색: |
| **VI. 결론:** "다시 말하면 이것들은 제발 이렇게 하자. 이거 앞으로도 지속적으로 연구해보자" |
| 1. 연구를 마치며 요약정리: <br> 2. 앞으로의 비전과 기대, 제안: |

여주고 작가나 관객, 혹은 학자 입장으로 '작가론'을 써보라는.

알렉스:　　하나의 공통된 이미지를 세 가지의 다른 유형으로 써보면 서로 비교되긴 하겠다.

**도표 15-2 논문론Ⅱ-실기형 (System of Thesis)**

| |
|---|
| **Ⅰ. 서론:** "최근에 내가 중요한/절실한 이야기들을 내 예술로 풀어냈다. 내 말 좀 들어봐" |
| 1. 연구의 필요성과 목적: "내가 풀어내고자 하는 게 왜 중요하냐 하면 말야. 결국 내가 뭘 하려고 하는가 하면…" <br> 2. 연구의 방법과 구성: "나중에 상세히 말하겠지만 내가 그걸 어떻게 풀고 있냐 하면은… 그리고 이 논문의 구성은…" <br> 3. 연구의 의의/제한점: "이건 문제삼고 저건 문제삼지 않고 그건 해결하고자 하고 요걸 해결하는 데는 이 논문이 관련은 없어" |
| **Ⅱ. 문제의식(내용적 전개 – 제작배경 + 나의 주장):** <br> "요즘 @는 요런 문제가 있어. 결국 내가 예술로 하고픈 이야기는!" |
| 1. @의 필요성(제작배경): "@는 이러저러한 측면에서 한 인간(나)에게, 혹은 우리 사회에서 이 시점에 참 중요하단 말야." <br> 2. @의 문제점(제작배경): "근데 뭔가 이상해. @는 현재 크게 A, B, C의 측면에서 참 문제가 있다고 보여." <br> 3. 나의 주장: "@의 문제 해결을 위해 A', B', C'를 해야(가 되야) 한다고 생각해. 결국 내가 작품에서 하고픈 이야기는 고것이야" |
| **Ⅲ. 방법론 (조형적 전개 – 자료 수집 & 분석):** <br> "구체적으로 내가 정확히 어떻게 내 이야기를 시각화해 왔는지 알려줄게" |
| 1. 구체적인 조형표현 방법: "A'를 잘 이야기하고자 나는 A"적으로 가능한 표현 방법을 이러저러하게 사용하지. <br> 2. 구체적인 조형표현 방법: "B'가 되고자 나는 B"로 할 수 있는 표현 방법을 이러저러하게 사용하지." <br> 3. 구체적인 조형표현 방법: "C'를 하고자 나는 C"가 될 수 있는 표현 방법을 이러저러하게 사용하지." |
| **Ⅳ. 작품설명 (자료 해석 & 주장):** <br> "자, 다 까놓고 말해서… 이게 진짜 왜 중요한지, 그 의미가 뭔지, 어쩌자는 건지 다 터놓을게" |
| 1. A를 A'적으로 가기 위해 A"로 만든 작품이 갖는 A"'의 중요성: "솔직히 이게 중요한 진짜 이유는 말이야. <br> 2. B가 B'가 되기 위해 B"로 한 작품이 갖는 B"'의 의미: "이게 개인적 의미만 있는 게 아니고 사회문화적 의의가 있거든." <br> 3. C를 C'로 하기 위해 C"가 된 작품이 갖는 C"'의 가능성: "이게 우리들에게 통찰력이 있는 제안으로 다가오는 이유는…" |

**V. 결론:**
"다시 말하면 나는 이런 이야기를 이렇게 시각화해서 작품을 만들었고 이것은 개인적으로 이런 의미가 있고 사회문화적으로 이런 의의가 있어. 앞으로의 연구방향은…"

1. 연구를 마치며 요약 정리: "초록"의 확장 – ① 문제의식 & 연구목적, ② 방법론 & 자료수집/분석 ③ 해석/주장 & 맺음말
2. 앞으로의 비전과 기대, 제안: "이게 이렇게 중요한데, 요런 점이 앞으로 과제다. 요런 거 내가/너가 쭈욱 잘 해보자!"

나: 　　　너도 'SLT<도표 7－1(p.151)>' 한 번 해봐.

알렉스: 　운동으로 해볼게!

나: 　　　그럼 **'주장A'**!

알렉스: 　'나는 누구나 평소에 열심히 운동을 해야 한다고 생각해!'

나: 　　　**'왜냐하면 B'**!

알렉스: 　'운동을 해야 몸이 건강해지니까.'

나: 　　　**'예를 들어 C'**!

알렉스: 　'이를테면 내가 몸이 안 좋아져서 운동으로 체력을 회복했잖아.'

나: 　　　두두두둥, **'하지만 D'**!

알렉스: 　음. D는 두 개 해볼게! 첫 번째, '그런데 너무 과(over)하면 활성산소로 노화가 촉진된데.' 두 번째, '그러다 오히려 다쳐서 더 문제가 될 수도 있지.'

나: 　　　좋다, **'따라서 E'**!

알렉스: 　'그러니 무리하지 말고 도움될 만큼 적당히 하는 것이 중요해.'

| | |
|---|---|
| 나: | 노화되거나 다치면 문제니까. 그러면 '**결국 F**'! |
| 알렉스: | '맞아, 몸에 좋은 것도 무리하면 독이 될 수 있다는 걸 유념하자!' |
| 나: | 마지막, '**나아가 G**'! |
| 알렉스: | '앞으로 몸에 좋은 운동과 방식을 잘 찾아보자. |
| 나: | 오, 연구방향까지. 역시 공학도라 확실한 걸로 안전하게 갔는걸? |
| 알렉스: | 이번에는 네가 'Art Structure', 즉 '**AST<도표 12-2(p.172)>**' 해봐! 쉬운 걸로. |
| 나: | 우선, '**이야기**'에서 두 개, 첫 번째, '**Storytelling**'! '난 지금 작업을 하기에는 너무 배고파서 김밥을 사먹겠다.' 두 번째, '**Thinking**'! '김밥은 경험상, 지금 나에게 딱 필요한 힘을 줄 것이다' |
| 알렉스: | 단순하네. |
| 나: | 다음, '**방법론**'에서 세 개! 첫 번째, '**Method**'! '바로 앞 매점에서 땡초 김밥 한 줄을 사겠다.' 두 번째, '**Feeling**'! '오른손으로 쥐고 왼손으로 은박 포장을 싹 까는 느낌, 참 좋다!' 세 번째, '**Shocking**'! '씹을 때 땡초의 매운 맛은 나에게 신선한 자극이 된다.' |
| 알렉스: | 일을 만드시는구만. |
| 나: | 다음, '**개인적 의미**'에서 네 개! 첫 번째, '**Reasoning**'! '열량이 부족하다! 손이 떨리니 김밥으로 즉각적인 에너지를 공급해야겠다.' 두 번째, '**Experience**'! |

'이맘 때 이런 상황이 닥치면 항상 출출했다. 그럴 때면 언제나 김밥이 딱이었다.' 세 번째, **'Authenticity'**! '이제 김밥은 당면한 상황을 타개하기 위해 단 한 번 해본 시도가 아니라 나의 삶의 당연한 일부가 되었다. 없으면 정말 못산다.' 네 번째, **'Desire'**! '나는 김밥을 사러 작업실 계단을 내려갈 때의 흥분을 은근히 즐긴다.'

알렉스: 귀가 가벼워지는 느낌이야.

나: 마지막, **'사회문화적 의의'**에서 세 개! 첫 번째, **'Relevance'**! '나만 독특한 게 아니다. 나와 같은 사람들이 주변에 꽤나 많이 있을 것이다' 두 번째, **'Creativity'**! '매일같이 같은 음식을 먹어도 질리지 않으려면 여러 방법과 기법을 활용하는 게 필요하다.' 세 번째, **'Action'**! '소극적인 소비자로 그치지 않고 여러 상황과 '맥락'에 맞는 김밥의 재료, 기법, 가격, 양, 경로(route) 등을 적극 제안하겠다.'

알렉스: 'Action'이 너무 사적이고 너 중심적인 거 아니야? '김밥론'이 어떻게 사회에 공헌할 수 있을지를 더 크게 밝혀야지!

나: 히히, '김밥론'으로 'System of Art', 즉 **'SAT<도표 13(p.173)>'**도 해볼게! 우선, **'주장하는 사람'**에서 세 개! 첫 번째, **'관심사'**! '내 삶, 즉 문제 없이 수업을 잘 해야 한다.' 두 번째, **'문제의식'**!

'내 배, 즉 배가 너무 고파 큰일났다.' 세 번째, **'해결방안'**! '뭐든지 빨리 사서 먹음으로써 이 문제를 해결하겠다!'

알렉스: 빨리 해결하자!

나: 다음, **'방법론'**, 즉 **'전술'**에서 두 개! 첫 번째는 **'매체'**, 즉 '재료', '기법', '조형', '구성' 등. 그리고 두 번째는 **'배경'**, 즉 '이유'와 '효과'! 여기서는 두 개가 잘 연결되어야 해. 물론 앞의 '주장하는 사람'의 항목과도 잘 연결되어야 하고. 예를 들어 **'매체'**는 '바로 앞 매점의 김밥'. **'재료'**는 '아귀가 잘 맞게 뭉쳐져 있는 밥, 김, 소시지, 단무지 등'. **'기법'**은 '두 개씩 한꺼번에 쏙 입 속에 털어 넣기'. **'조형과 구성'**은 '왼손으로 든 안정된 자세'. 따라서 **'작품'**은 바로 '김밥을 먹고 있는 사랑스러운 내 모습'.

알렉스: '이유'와 '효과'로 연결해서 설명을 보충해봐!

나: 여러 식당 중에 하필이면 바로 앞 매점을 고른 **'배경'**은 '많이 가 봐서 익숙해서', **'이유'**는 '바로 앞에 있어 사기 쉽고 먹기 편해서.' 그리고 **'효과'**는 '먹자마자 즉각적으로 배불러져서.'

알렉스: 주장이 단순하니까 결국 연결도 단순하고 뻔해지네.

나: 히히, **'자기고백'**, 그러니까 '의미화' 즉, **'전략'**에서 두 개 해볼게! 첫 번째, **'개인적 의미'**, 즉 '한

풀이'! '막 학교에 임용되고 보니 어쩔 수 없이 9시부터 6시까지 3개의 수업을 연이어 했어야 했다. 참 힘들었다. 한 수업을 끝내고 다음 수업에 가면서 먹는 김밥이 그렇게 맛있을 수가 없었다.'

알렉스: 두 번째, '**사회문화적인 의의**', 즉 '**효용성**'은?

나: 우선, '**주목**'! '김밥은 즉각적으로 에너지를 공급하는 대단한 음식으로 종종 먹어줘야 한다.' 그리고 '**비전**'! '김밥에의 의지는 세상을 살아가는 놀라운 힘을 잘 보여준다.' 다음으로 '**여운**'! '김밥 먹는 나의 모습에서는 아름다운 향기가 난다.'

알렉스: 할 말이 없다.

나: 마지막으로 '**가치판단**', 그러니까 '**토론**'에서 두 개! 첫 번째, '**우리의 경험**'! '나는 맛있게 먹었다지만 보는 학생들이 보기에는 체하는 느낌이었다. 여기에는 어떻게 반응해야 할까?'

알렉스: 이해관계가 엇갈리는구만!

나: 두 번째, '**우리에게 시사점**'! 맨날 김밥만 먹고 수업하다 보니 눈 밑에 만성적으로 다크서클(dark circle)이 생겼다. 이걸 보고 학생들이 가지게 되는 시사점으로 한 번 설정해보면, '김밥만 먹으면 몸에 에너지의 불균형을 초래하는 등 여러 가지 문제를 야기할 소지가 많다고 생각하는 학생들이 많다. 여기에는 어떻게 대응해야 하나.'

이와 같이 예술담론을 만들 때는 '그들'의 생각을 아는 것에서만 끝나지 말고 끊임없이 거기에 반응하며 논의를 확장해야 해. 그러다 보면 자연스럽게 '맥락'은 풍부해질 거야! 온갖 맛이 다 나고 온갖 향취가 진동하기 시작하면서.

알렉스: 그래도 '김밥론'은 좀… 여하튼, '맥락'을 제대로 파악하려면 '우리의 문맥'을 이해하는 게 제일 중요하다 이거지? 결국, 작품을 보며 '어찌 되었건 여기 이렇게 있어줘서 너무 고마워'라고 해야 세상에서 가치가 있는 거잖아?

나: 사람들에게 인정받고 그들에게 도움이 되어 계속 세상이 필요로 하면 그 예술작품은 역사에 남는 명화가 되겠지! 이는 'System of Context <도표 14(p.183)>', 즉 **'맥락론'**으로 파악 가능해.

알렉스: 말해 봐.

나: '우리의 문맥'은 대표적으로 5가지로 나눌 수 있어. '경험 가치', '문화 가치', '논쟁 가치', '사료 가치', '투자 가치'! 첫째, **'경험 가치'**! 여기서는 '이 작가의 작품을 경험하는 것이 좋은가? 그렇다면 왜?'라는 질문에 대답해. 우선, **'긍정의 입장'**! 이를테면 '멋있다', '뭐 있어 보인다', '어떻게 만들었어?', '오, 기발하다', '아우라가…', '새롭다', '흐음…', '와…'라는 식으로. 반면, **'부정의 입장'**! 이를테면 '뭐 그냥…', '그냥 그런데…',

'별거 아니잖아?', '평범한 걸…', '누구나…', '많지 않아?', '어쩌자고?', '츠!'라는 식으로.

알렉스:   감탄사 좋네.

나:   둘째, **'문화 가치'**! 여기서는 '이 시대, 이 작가의 작품이 우리에게 시사하는 것이 있는가? 우리에게 도움이 되는가? 무엇이?'라는 질문에 대답해. 우선, '긍정의 입장'! 이를테면 '이런 거 필요해', '세상을 다시 보게…', '이런 표현도 가능하구나', '그렇구나', '요즘 유행할 만…', '키야, 그치!'라는 식으로. 반면, '부정의 입장'! 이를테면 '너무 가벼워…', '공감이 안가', '뻔한 표현 아냐?', '그래서 뭐?', '철 지난 거 재탕이네', '끌끌끌…'이라는 식으로.

알렉스:   쭉 해봐!

나:   셋째, **'논쟁 가치'**! 여기서는 '이 작가의 작품과 관련된 다양한 이견들에 대한 논의가 과연 생산적인가? 도대체 뭘 위해?'라는 질문에 대답해. 우선, '긍정의 입장'! 이를테면 '다양한 이슈가…', '하는 말 맞네!', '그건 아니지 않아?!', '여러 가지로 볼 수 있네!', '그렇게까지?!', '왓(what)?!'이라는 식으로. 반면, '부정의 입장'! 이를테면 '별로 말할게…', '뭘 말을 하던지…', '그게 무슨 상관?', '결국 뻔하지 않아? ', '도움이 안돼…', '싸…'라는 식으로.

| 알렉스: | 크크크. |
|---|---|
| 나: | 넷째, **'사료 가치'**! 여기서는 '이 작가의 작품을 보고 보관하고 연구할 가치가 있는가? 뭐가 중요하길래?'라는 질문에 대답해. 우선, '긍정의 입장'! 이를테면 '이런 건 중요하지', '대표작품이다, 이건!', '새롭다!', '시사하는 게 많아!', '이게 진짜지', '후세에 길이…', '사건!'이라는 식으로. 반면, '부정의 입장'! '결국 그게 그거야…', '아류지, 뭐', '별로네…', '정말 부질없다.', '관심 없어…', '필요 없어…', '무관심'이라는 식으로. 그리고 마지막으로 다섯째, **'투자 가치'**! 여기서는 '이 작가의 작품에 투자할 가치가 있는가? 과연?'이라는 질문에 대답해. 우선, '긍정의 입장'! 이를테면 '이건 뜬다!', '좋다!', '갖고 싶다!', '지속적 후원 필요!', '이런 거 띄워야지!', '길이 남지!', '이 작가!', '찜!'이라는 식으로. 반면, '부정'! '말도 안 돼…', '별로…', '뭐야, 줘도 안 가져.', '하나마나…', '이건 아니지…', '반짝 유행…', '그냥…', '패스!' |
| 알렉스: | 뭐, 나름 감탄사라 서로 종종 겹치긴 하는데, 여하튼 느낌은 오네! |
| 나: | 이런 걸 주지하면 힘 있고 균형 잡힌 **'작가론 (artist statement)<도표 15-2(p.185)>'**을 쓰는데 큰 도움이 돼! 모르면 자칫 일방적이고 파편적 |

으로 한쪽으로만 치우치기 쉽거든. 그렇게 우물 안 개구리의 독단이 되기보다는 책임 있는 판단 하에 영향력 있는 논점을 튼튼한 논리로 밝힐 줄 알아야지.

알렉스: 써야 될 항목이 뭔데?

나: 'System of SFMC'에 따르면 먼저 'S(이야기)'는 '제목', '관심사', '주제', 그리고 'F(방법)'는 '방법론', '이유', '효과', 그리고 'M(의미)'은 '개인적 의미', 즉 '욕구', '경험', '고백', '비전'! 그리고 'C(맥락)' 는 '사회문화적 의의', 즉 '관점', '토론', '현실', '제언', '기대', '비전', '의미'! 더불어, 방금 말한 '태어나줘서 고마워'라는 '우리의 문맥', 즉 '경험 가치', '문화 가치', '논쟁 가치', '사료 가치', '투자 가치'!

알렉스: 작품으로 '맥락'의 예를 말해 봐.

나: 고야(Francisco de Goya, 1746–1828)의 작품 중에 프랑스군이 스페인을 침공해서 민중을 학살하는 장면을 그린 게 있거든? 당하는 사람들의 얼굴 은 애처로워 보이는 반면에 총 쏘는 사람들의 얼굴은 안 보이니 좀 비인간적인 느낌이야. 참 고로, 고야는 스페인 사람이야.

알렉스: 기억나.

나: 그 작품이 얼마나 강렬했는지 많은 작가들이 그 형식을 차용했잖아. 시대상황을 바꾸어서.

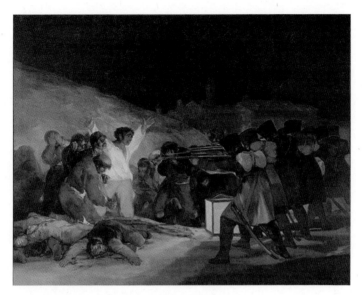
_ 프란시스코 고야(1746-1828), 1808년 5월 3일, 1814

알렉스:    말해 봐.

나:        이를테면 마네(Édouard Manet, 1832–1883)의 한
          작품은 대략 반 세기 후의 사건이고, 피카소
          (Pablo Picasso, 1881–1973)의 한 작품(Massacre
          in Korea, 1951)은 6.25전쟁을 그렸으니 한 백 몇
          십 년 후의 사건이고, 20세기 말, 유에 민쥔(Yue
          Minjun, 1962–)은 한 작품(Execution, 1995)에서 천
          안문 사태를 빗대어 화면에 나오는 모든 인물들
          을 어색하게 웃는 자화상으로 그렸어. 그런데
          피해자도, 가해자도 다 자기 자신으로.

알렉스:    고야가 시도한 구성법이 다른 시대 사람들에게
          도 상당히 활용가치가 높았나 봐?

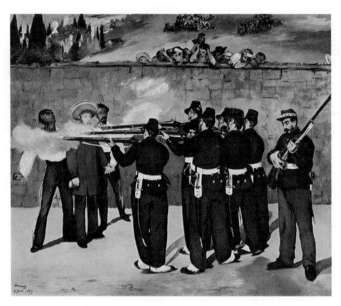

_ 에두아르 마네(1832-1883), 막시밀리안 황제의 처형, 1868-1869

나:          공감이 팍 갔던 거지. 우리나라도 역사적으로
            외침이나 공권력으로 인권이 짓밟힌 사례가 꽤
            있잖아? 그런데 고야는 그 사건을 직접 목격하
            긴 했지만, 사건이 있은 후에 대략 6년이 지나
            서야 이를 그렸어. 즉, 프랑스 군이 다시 퇴진한
            후에.

알렉스:      프랑스 군이 점령했을 때는 무서워서 소신 발언
            을 못했었나?

나:          엄청난 애국열사는 아니었던 거 같아. 점령 전
            에 궁중화가였는데, 프랑스 군 점령 후에는 프
            랑스 군 장교 초상화도 그려주며 먹고 살았으니까.

알렉스:      뭐야, 참회록인가?

나:       글쎄, 최소한 그때 그 사건은 아마도 일종의 개
         인적인 트라우마(trauma)로 남았겠지. 그렇다면
         나름대로 피해자들에게 마음의 빚이 있지 않았
         을까? 그런데 고야의 그 작품을 스페인 왕가는
         별로 좋아하지 않았데.

알렉스:   왜?

나:       불쌍한 민중이 주인공이거든! 실제로 스페인이
         해방되는 데 그들의 봉기가 큰 도움이 되었지.

알렉스:   왕가 입장에서는 그렇게 회자되는 게 좀 부담스
         러웠나 보다!

나:       맞아, 그래도 그 구성법은 그때부터 일종의 X
         함수로서 역사적으로 크게 공명했어. 왕가에게
         는 내키지 않았더라도 정작 막을 방도가 없었던
         '맥락'의 쓰나미(tsunami)였다고나 할까?

알렉스:   작가의 인성이나 엄청난 애국심이라기보다는,
         당대의 복합적인 감성이 어우러져 절묘하게 표
         현된 형식 자체가 우리들의 공감을 팍 불러일으
         킨 거네?

나:       작가의 태도와 작품의 질이 단순한 등식 관계는
         아니니까. 예술이 한 개인의 도덕에만 국한되진
         않잖아.

알렉스:   '맥락'이란 '개인지성'보다는 '집단지성'이니까.
         그렇다면 만약에 작가가 저질이라도 작품은 고
         질일 수 있겠구먼?

나:     그럴 수도. 따라서 작가가 저질이라고 그의 작품까지 싸잡아 깔보면 안 돼지. 반대의 경우도 마찬가지이고. 작품의 가치는 다채로운 '맥락'으로 다양하게 형성되잖아?

알렉스:  결국, '맥락'이란 내가 원하는 데로 조정하기 어렵다?

나:     응! 예컨대, 어떤 사회에서는 한 작품이 100점인데, 다른 사회에서는 −100점인 경우도 종종 있지.

알렉스:  그게 예측 가능하다면 작가들, 자기 작품이 인정되는 지역으로 다들 이동하겠네. 그런데 그걸 어떻게 알겠어! 아마도 아티스트 레지던시(artist residency)에 참여해서 맛보기 테스트를 해보는 경우가 일반적이겠지? 하지만, 결국은 운발이 대부분일 듯.

나:     맞아, 그런데 시대상황 때문에 좀 뻔한 경우도 있어. 이를테면 냉전시대! 즉, 민주주의와 공산주의의 대립이 첨예한 상황일 때. 여기서는 잭슨 폴록(Jackson Pollock, 1912−1956)의 추상화 작품이 대표적인 예야. 실제로 미국에서는 그 작품을 자유와 모험의 이상이라고 엄청 띄웠고, 러시아에서는 자본주의의 방종과 타락이라고 극렬히 비난했거든!

알렉스:  그건 다 선명한 이유가 있으니까. 이념의 색안

경을 쓰고 보면 뭐 어쩌겠어? 바로 주홍글씨 박히게 마련이지. 천상 잭슨 폴록은 미국에 살아야겠다.

나: 아마도 러시아 이민을 생각하지는 않았겠지. 그런데 모든 작가가 반드시 자신의 작품이 인정받는 지역을 주거지로 선호하는 건 아니야.

알렉스: 그래? 소신이 있거나, 아니면 벌써 자기 주거지에 너무 익숙해져서? 가족도 다 있고, 정도 붙고.

나: 여러 이유가 복합적이겠지. 예를 들어 리정성(Li Zhensheng, 1940-)은 중국 문화대혁명 등, 여러 사태를 사진으로 기록했던 작가야. 언제나 그의 필름은 공산당에게 압수 대상이었고 실제로 복역 생활도 했어. 그런데 복역 이전에 꽁꽁 숨겨두어 아직 압수되지 않은 필름이 있었어. 그걸 뉴욕 갤러리에 전시하니 인기를 끌며 고가에 판매되기 시작했지.

알렉스: 얼핏 보면 아이러니한데, 생각해보면 말이 된다! 즉, 중국에서 압박했기 때문에 그만큼 미국에서 원했던 거 아니야? 서로의 이해관계가 달랐으니까.

나: 맞아! 여하튼, 그 작가는 계속 중국에 살아. 아, 2012년에 뉴욕 첼시의 한 갤러리에서 아이 웨이웨이(Ai Weiwei, 1957-)의 작품 본 거 기억나지?

알렉스: 카펫처럼 바닥에 크게 깔려 있던 설치 작품! 엄

청 비쌌잖아? 제목이 해바라기 씨앗(Sunflower Seeds, 2012)' 맞지? 가까이서 보면 진짜 씨앗이 아니라 하나하나 색칠한 돌이었지.

나:  중국의 최저임금? 여하튼, 값싼 노동력으로 외주를 주고는 미술계 안에서 자기 작품으로 둔갑시켜 비싸게 파는 마법을 부렸잖아. 같은 노동력을 투입해도 중국에서는 싸고 미국에서는 비싼 현대미술의 아이러니랄까? 그러고 보면 작가가 참 머리는 좋아. 두 체제의 긴장도 잘 보여주고.

알렉스:  너도 좀 해봐.

나:  (…) 그런데 반드시 당대의 사회문화적인 소재와 구체적으로 관련되어야만 '맥락'이 형성되는 건 아니야. 보편적으로 창의성이 폭발하면 사람들, 다 공감하고 존중하지.

알렉스:  네 작품?

나:  대지미술 작가인 앤디 골드워시(Andy Goldsworthy, 1956-)의 낙엽을 모아 만든 작품! 낙엽 색깔은 노랑부터 주황, 붉은색, 그리고 어두운 자주색 등 다양하잖아. 그는 원 중앙을 노랑으로 시작해서 바깥쪽으로 원을 키우며 주황, 붉은색, 어두운 색 등으로 단계적 차이(gradation)를 드러내며 낙엽을 배치해.

알렉스:  시간이 지나며 바람에 날려 이동하거나 제자리에서 썩어 문드러지며 변하는 작업이네?

나:          진짜 창의적이지 않아? 다른 예로, 2013년에 제
            임스 터렐(James Turrell, 1943 - )의 구겐하임 미
            술관(Solomon R. Guggenheim Museum) 개인전,
            기억나지?

알렉스:       건물 공간 자체를 빛으로 작품화했잖아. 일층
            바닥에 놓인 쿠션에 누워 천장을 올려보며 감상
            할 수도 있고. 그때 너도 꾸벅꾸벅 졸았지?

나:          그게 아니라 변화하는 천장의 빛을 보며 황홀경
            에 빠졌지.

알렉스:       그런데 그런 유형의 작품은 고요하게 네 안으로
            침잠하며 명상을 유도하는 식이고, 반면에 자기
            가 바라는 방향으로 사회적인 영향을 끼치려는
            행동주의적인 작품도 많잖아?

나:          맞아, 그건 바로 특정 '맥락'을 스스로 형성하려
            는 적극적인 태도야. 한 예로, 페미니즘(feminism)
            미술운동! 뉴욕 현대미술관(MoMA)에 전시된 마
            사 로즐러(Martha Rosler, 1943 - )의 영상 작품 기
            억나지? '부엌의 기호학(Semiotics of the kitchen,
            1975)'!

알렉스:       홈쇼핑 부엌도구를 판매하는 호스트처럼 앞에
            서서는 엄청 무뚝뚝하고 냉소적인 태도로 부엌
            도구를 하나씩 들어 명칭을 말해주며 사용법을
            알려주던 작품! 부엌에 대해 생판 무식한 남자
            들을 조소하려는 의도가 다분했잖아?

| 나: | 맞아, 2010년에 뉴욕 현대미술관에서 개인전했 |
| | 던 마리나 아브라모비치(Marina Abramović, 1946 − ) |
| | 기억나지? 1977년에 했던 유명한 퍼포먼스 작품 |
| | (Imponderabilia, 1977)도 재현했잖아? |
| 알렉스: | 뭐였더라? |
| 나: | 마리나 아브라모비치가 당시 연인이었던 울레이 |
| | (Ulay, 1943 − 2020)와 함께 좁은 문 사이에 나체 |
| | 로 마주보고 서 있고, 관객이 그 사이를 통과하 |
| | 는 참여형 퍼포먼스. 당시에 큰 화제를 불러일으 |
| | 켰지. 대부분의 관객들이 남자보다는 여자 쪽을 |
| | 향했잖아. |
| 알렉스: | 여자는 만만하고 남자는 부담스러워서? 여하튼, |
| | 흥미로운 방식으로 남녀불평등에 주목했네. 한 |
| | 편으로, '민중미술'은 빈부격차와 같은 사회구조 |
| | 의 불평등에 주목하고. |
| 나: | 페미니즘과 민중미술이라, 사뭇 다르지만 통하 |
| | 는 구석도 분명히 있지! 특히 역사적으로 자신 |
| | 을 압제해온 기득권에 대한 저항의 측면에서는. |
| 알렉스: | 좀 소소한 개인적인 얘기를 다루면서도 팍 공감 |
| | 가는 작가는 어디 없나? 난 그런 게 재미있을 |
| | 거 같은데. |
| 나: | 소피 칼(Sophie Calle(1953 − ) 작품(Take Care of |
| | Yourself, 2007)! 2004년에 당시 남자친구한테 이 |
| | 메일로 이별통보를 받았거든? 정말 황당한 거야. |

자기는 진짜 괜찮은 사람인데.

알렉스:　나르시즘(narcissism), 좋지. 작업의 시작!

나:　그래서 그 이메일을 다양한 직업을 가진 여성들에게 보내.

알렉스:　하하하, 사생활 침해? 맨 밑에 경고문을 첨부했어야 하나? 외부에 이걸 공개할 시에는 법적 조치를 하겠다는 등.

나:　정말 남자가 어떻게 반응했을지 궁금하긴 하다. 그런 것도 알아야 작품의 '맥락'을 더욱 풍성하게 파악할 수 있을 텐데. 여하튼, 알려진 사실은 총 107명에게 편지에 대한 여러 의견을 받았다는 거야. 그래서 그걸 2007년에 베니스 비엔날레(Venice Biennale)에서 전시해! 예컨대, 한 명은 영어 선생님이었는데 그 남자의 이메일에서 잘못된 문법이나 어색한 문장 등을 열심히 교정해 줘.

알렉스:　하하하, 많이 틀렸어?

나:　엄청!

알렉스:　통쾌했겠네. 그런데 그 남자 좀 불쌍하다. 하필이면 유명한 작가를 만나서 미술사에 남았네. 아니, 뿌듯했을까?

나:　너까지 참여했으면 108명인데. 108번뇌!

알렉스:　아마도 통쾌하려고 번뇌 한 끗 차로 멈췄나 보다! 어쩌면 '나머지 한 명은 관객'이라면서.

| | |
|---|---|
| 나: | 오, 그럴 수도! '당첨! 번뇌는 관객이 먹어주세요'라는 식으로. 그런데 실상은 그저 우연히 자료를 준 사람들이 그 숫자였을 수도 있지. 그래도 108이 워낙 상징적인 숫자라서 거기서 '의미'가 막 나오긴 해. |
| 알렉스: | 소소하긴 하지만, 많은 사람들이 공감 백배 했겠다. |
| 나: | 우리들에게 시사점을 팍 주었다면 그것은 바로 여기가 작품과 찰떡궁합인 '맥락'이 살아 숨쉬는 곳이라는 반증이지. |
| 알렉스: | '의미'가 개별적으로 생성된다면, 그게 모이면 결국 전체로서 '맥락'의 바다가 되잖아? 그런데 바다라고 다 똑같은 바다가 아니지. 이를테면 해변 한 쪽은 지정학적으로 파도가 세서 서핑(surfing)하기에 좋고, 다른 한 쪽은 파도가 고요해서 낚시하기에 좋고. 결국, 내가 파도를 바꿀 수는 없을 테니까, 분위기 파악을 잘 하고 알아서 찾아가는 게 중요하겠다. |
| 나: | 어디서 뜰지 고민하는 건 좀 장삿속(business mind) 같은 느낌도 들지만, 그래도 '맥락'의 지형도를 잘 읽어낸다면 그만큼 책임 있는 판단이 가능하니 선택과 주장에 더 힘이 실릴 거야. |
| 알렉스: | 결국, 아는 만큼 보인다는 가정이네? |
| 나: | 물론 원래는 몰랐기 때문에 오히려 결과적으로 |

더 잘 보는 경우도 있겠지! 그런데 어차피 '맥락'의 바다를 속속들이 아는 사람이 세상에 몇 명이나 있겠어? 이를테면 모든 파도를 다 타보고 나서야 서핑을 즐기려면 평생 못 즐겨! 오히려, 좀 익숙해지고 감을 잡으면 그냥 해봐야지. 그러면서 또 배우는 거고.

알렉스:   영화 매트릭스(Matrix, 1999)처럼 사람들은 다 인공지능(AI) 같은 구석이 있잖아? 비유컨대, 매트릭스가 '맥락'이라면 그 속에 별의별 사람들이 들어와서 각자의 인생을 살아. 그런데 매트릭스 입장에서 보면, 다 작은 예비 시험(pilot test)일 뿐이야. 시스템이 잘 구동되는지를 검증하는 통계자료, 즉 빅 데이터(big data)로 활용되는.

나:   거기 나오는 주인공, 네오가 아마 6번째 네오였지?

알렉스:   맞아, 매트릭스 프로그램이 계속 오류(bug)가 생겨서 마치 외장하드를 포맷(format)하고 컴퓨터 운영체제를 다시 설치하듯이 6번 다시 깔았잖아. 그리고는 주인공, 네오 바이러스를 주입해서 운영체제의 호환성과 안정성을 테스트했지. 네오랑 싸우는 스미스 요원이 백신 프로그램이었던가?

나:   그러니까 네 말은 우리들은 각자의 의견을 내며 세상을 살아가는 주인공, 네오이다. 반면, 매트

릭스는 '맥락', 즉 우리들이 사는 세상이다. 그렇
다면 우리가 어떤 의견을 내든지 세상은 곧이곧
대로 이를 받아들이지 않는다. 결국에는 다 시
스템을 위해 활용할 뿐.

알렉스:　　맞아.

나:　　　　그리고 보니 암울한 미래상을 그리는 디스토피
아(dystopia)가 딱 느껴지네. 그런데 그건 결국
장밋빛 미래를 그리는 유토피아(utopia)와 한 끝
차이로 갈리는 거 아니겠어? 다 바라보기 나름
이지.

알렉스:　　예컨대, '맥락'은 활용하기에 따라서는 **'통제형
매트릭스'**처럼 우리를 잡아먹는 괴물이 될 수도
있고, 아니면 우리가 즐겁게 노니는 **'게임형 메
타버스(metaverse)'**가 될 수도 있으니까?

나:　　　　그렇지, 언제나 자유롭게 갈아탈 수 있고, 잠시
나마 머무는 시간이 의미가 있다면 그게 바로
유토피아야! 그렇지 못하다면 디스토피아고.

알렉스:　　그렇다면 중요한 건 구속되기보다는 '맥락'에서
자유로울 수 있는 능력을 키우는 것!

나:　　　　맞아, 내가 만든 여러 가지 구조표 또한 궁극적
인 목적이 아니라 방편적인 수단이야. 즉, '맥락'
을 거시적으로, 또 미시적으로 보면서 새로운
가능성을 모색하려는 훈련의 일환이지. 생각해
보면, '맥락'도 다 만들기 나름 아니겠어? 그런데

실상은 세상에 잠재적인 좋은 작품은 엄청 많지만 그게 다 빛을 보지는 못한다는 엄연한 현실.

알렉스: '맥락'이 받쳐주지 않아서? 그래서 안타까워? 그렇게 되면 결국은 그게 디스토피아네. 그런데 사람들은 이래저래 다들 조금씩은 억울해 하잖아? 현실이 잘 도와주지를 않아서.

나: 그건 **'불운한 맥락'**의 시각이고, 내가 바라는 건 **'맥락의 가능성'**이야! 즉, '맥락'의 속성을 잘 이해하고 나면 특정 작품이 지금, 여기의 '맥락'에서 당장은 주목되지 않을지라도 우리가 그걸 무조건 폄하할 수는 없다는 사실을 알게 되잖아?

알렉스: 같은 세상인데, 이를 '불운한 맥락'으로 보면 세상은 디스토피아, '맥락의 가능성'으로 보면 유토피아가 된다니 멋진 말이네!

나: 어떤 작품은 운 때가 맞지 않아서 당대에는 그 진가가 빛나지 못할 수도 있겠지. 그런데 모든 '맥락'이 항상 100% 가동되는 건 현실적으로 불가능해. 예컨대, 특정 시대정신이 원하는 게 있고, 아닌 게 있잖아? 결국, 좋은 작품이라고 다 뜰 수는 없어!

알렉스: 그렇다면 네가 추구하는 **'좋은 작품'**이란 당대에 딱 뜨는 작품이라기보다는, 오히려 적당한 '맥락'과 맞으면 언제라도 진가를 발휘할 수 있는 잠재력이 충만한 작품?

| 나: | 맞아! 막상 당대에 'SFMC' 삼각형이 크다고 다는 아니야. 물론 당장 크면 뭐, 좋아! 운이 좋았는지 해당 '맥락'에 잘 맞아서 적시에 부풀어올랐으니까. 그러나 어쩌면 내실 찬 게 결과적으로 더 진할 수도 있어. 인생, 알 수 없잖아? 세상에 도사들은 있으니 그래도 누군가는 알아볼 거고. |
|---|---|
| 알렉스: | 그러니까 에스프레소를 무시하지 말라는 거지? 고농축액, 즉 미량이라도 확 정신 들게 할 수 있다! |
| 나: | 좋은 예다! |
| 알렉스: | 정리하면, 운이 안 좋아서 삼각형이 작을 수도 있다. 즉, 크기가 꼭 작품의 가치는 아니다. 마치 세상에서 성공한 사람만 가치 있는 사람이 아니듯이. |
| 나: | 맞아, 단순하게 뜨면 유토피아, 못 뜨면 디스토피아라는 식이 아닌 **'도사의 미소'**가 중요해. 생각해보면, '맥락'에 대한 이해는 결국 자신의 통찰을 키움으로써 쓸데없는 고민을 가볍게 하는데 일조하지 않겠어? 뜨는 게 꼭 중요한 건 아니지! |
| 알렉스: | 고차원적인 '도사'가 많으면 '맥락'도 공평해질 텐데. |
| 나: | 이론적으론 그런데… |

| 알렉스: | 여하튼, '맥락'에 대해 이해하면 최소한 심리적으로는 꽤 도움이 되겠다. 보통 사람들은 세상이 자기 뜻대로 안 되면 당장 난감해 하잖아. 막상 '맥락'은 내 뜻대로 되고 안 되는 범위를 훨씬 뛰어넘는데. |
| 나: | 우주적인 수용이나 체념? 그렇다면 결국에는 우주적으로 길들여지는 건가? |
| 알렉스: | '길들여진다'라는 단어를 쓰니까 뭔가 나빠 보이네. 하지만, 자기 상처에 아파하며 막 저항하는 사람들의 에너지 또한 '맥락'을 형성하는 데 중요하잖아? 그러니까 저항정신을 약화시키는 게 무조건 좋은 건 아닐 거구, 오히려 이런 거 아닐까? 비교의식이나 남들 눈치 때문에 행동에 제약 받는 우를 범하지 않는 거! |
| 나: | 무슨 말이야? |
| 알렉스: | 그러니까 '내 의도!' 하고 눈을 부릅뜨는 게 결국에는 '옆 사람이 날 어떻게 볼까'를 무시하는 게 아니고, 오히려 더 신경 쓰는 태도라는 거지. |
| 나: | 아, '맥락'에 대한 진정한 이해란 비교의식이나 타자의 시선에 신경을 쓰는 단순한 차원을 넘어 내 스스로 허심탄회할 때 비로소 가능하다? 그렇게 보면 '맥락'이란 **'우주적인 이해'**가 맞네. |
| 알렉스: | 맞아! 옆 사람이 어떻게 보느냐에 따라 내 행동이 바뀐다면 아직도 내가 많이 가볍고 흔들린다 |

는 거잖아? 만약에 거시적이면서도 미시적인 '우주적 시선'을 다면적으로 이해한다면 내가 뭘 조정(control)하고 있으며, 더 이상 뭘 붙잡지 말고 놓아주어야 할지, 그리고 그게 어떻게 의미화 될지를 훨씬 명확하게 알게 되겠지. 그게 바로 진정한 '도사'! 무슨 희한한 초능력을 부려야만 꼭 도사는 아니잖아?

나:       (…) 감동! 정말 맞는 말이야. '도사'란 바로 **'맥락을 아는 사람'**!

알렉스:   그런데 말이야, 그래도 넌 뜰 거지? 요즘 '맥락' 상황이 좀 어때?

나:       만약에 그걸 다 안다면 경제학 박사가 투자를 제일 잘 해야지?

알렉스:   네가 경제학 박사야?

나:       아니, 그런데 듣고 싶은 말만 들으려 하면 '참 자유'가 없는 게 아닐까?

알렉스:   다행이다!

나:       (…)

# 예술적 비전

앞으로의 예술은 어떤 모습이며
우리는 어떻게 살아야 할까?

# 01
## 창조(Creativity)의 설렘
## : ART는 새로움이다

중학교 시절, 봄이면 어김없이 교내에서 미전이 열렸다. 2학년이던 나는 미전을 위해 유화로 교내 풍경을 그렸다. 그리고 마지막 평가 날이 임박했다. 그런데 보면 볼수록 그림 한쪽이 좀 허전했다. 이를 어떻게 처리할까 고심하던 중에 불현듯 길쭉한 실제 나뭇가지를 붙이자는 생각이 들었다. 그래서 해봤더니 웬걸 작품의 균형이 맞고 선택과 집중이 되며 재료적 이질성도 흥미로우니 딱 좋았다. 흐뭇했다.

평가 날, 미술과장 선생님을 비롯해서 여러 선생님들과 미술과 같은 학년 학생들이 모두 다 한 자리에 모였다. 그리고는 앞으로 한 명씩 작품을 가지고 나와 평가를 받았다. 드디어 내 차례가 되었다. 칭찬을 많이 받았다. 그런데 마지막으로 미술과장 선생님, 작품 앞에 딱 서시더니 이렇게 말씀하셨다.

선생님:　　상빈아, 참 잘 그렸어. 하나만 고치면 되겠다!

| 나: | 어떤 거요? |
|---|---|
| 선생님: | 이 나뭇가지! 진짜 웃기지? |
| 모두들: | (하하하하) |
| 선생님: | 자, 이건 어떨까? (아직 채 마르지 않은 유화물감으로 그림에 고정되어 있던 나뭇가지를 잡아떼시며) 정말 좋지? 드디어 명작이 탄생했어. 박수! |
| 모두들: | (짝짝짝) |
| 나: | (…) |

당시의 대화, 아직도 생생하다. 좀 부끄러웠다. 왜 그럴까? 아마도 내가 나름대로 시도했던 새로운 표현이 너무도 쉽게 묵살되어서 그랬을 거다. 분위기상 다들 이에 동조하는 느낌도 아쉬웠고. 즉, 보이는 대로 그리는 '재현'만 조장하는 미술교육이 괜히 싫었다. 그때 난 중2병에 사춘기였다.

표현은 존중되어야 한다. 예술에는 한 가지 답만 있는 게 아니다. 오히려, 오만 가지 답이 있다. 물론 모든 표현이 같은 가치를 지닐 수는 없다. 상황과 맥락에 따라 다 다르기에. 그리고 당연히 첫 시도에 배부를 순 없다. 하지만, 그렇다고 해서 실험을 피하면 새로움은 없다. 항상 안전하게 갈 수만은 없는 일이다.

예술 중고등학교를 다니면서 나는 '재현의 요구'와 '표현의 욕구' 사이에서 크게 갈등했다. 우선, '재현'은 내가 따라야 할 객관적인, 즉 남의 기준이었다. 반면, '표현'은 내가 하고 싶은 주관적인, 즉 나의

기준이었다. 그런데 입시에서는 기본적인 '재현' 능력이 안 되면 대학에 갈 수가 없었다. 따라서 입시 수업 시간에는 하라는 대로 '재현'을 잘 하면 칭찬을 받았고, 마음대로 '표현'을 하면 우려의 눈길이 돌아왔다. 물론 입시에서 어느 정도의 '표현'은 중요했다. 하지만, '재현'이 뒷받침된 후에야 비로소.

아직도 그렇지만, 특히나 당시의 대학 입시에서는 확실한 '재현' 능력을 바탕으로 묘한 '표현' 능력까지 더해져야 최고의 점수를 받을 수가 있었다. 예컨대, '표현'이 과도하게 앞설 경우, 미술대학 입시 심사에서는 다음과 같은 일이 종종 벌어진다.

> 심사위원:　와, 여기 이 그림 좀 봐요! 완전 마티스(Henri Matisse, 1869–1954)가 따로 없네. 어떻게 여기에 이런 색을 쓰냐? 진짜 세다!
>
> 나:　하하. 정말 표현적이네요. 여하튼, 심지 있는데요?
>
> 심사위원:　진짜 이렇게 막 나가는 걸 보면 분명히 근성도 있고, 아마 나중에 좋은 작가가 되겠어요.
>
> 나:　그러게요!
>
> 심사위원:　(운영위원에게) 이거 D로 내려주세요!
>
> 나:　(…)

종종 '재현'은 **'보수'**, 그리고 '표현'은 **'진보'**로 간주된다. 우리나라 미대입시의 경우, 특히 '재현'에 대한 보수적인 편향이 매우 두드러진다. 이거 문제적이다. 물론 우리나라 몇몇 미술대학에서 '표현'을

중시하는 진보적인 시도도 있긴 하지만 아직은 충분치 않다. 결국, 현실적으로 마티스 같이 그려서는 우리나라 대학입시를 통과하기가 매우 어렵다. 마티스, 불쌍하다.

역사적으로 '보수'와 '진보'는 돌고 돈다. 우선, '보수'는 **'과거형 안전지향주의'**이다. 대세로서의 흐름을 지키며 예측 가능한 구조적 안정성과 지속성, 그리고 이에 따른 이윤을 최대한 추구하는 방어적인 기득권 수호 성향. 반면, '진보'는 **'미래형 변화지향주의'**이다. 대세에 반발하며 다시 판을 짜고자 과감하게 실험하고, 성공하지 못할 경우에는 이에 따른 불안과 위험, 그리고 피해도 기꺼이 감수하는 공격적인 피기득권 저항 성향.

'보수'와 '진보'는 세계관의 대립이다. '보수'는 보수적인 세계관을 신봉하고, '진보'는 진보적인 세계관을 신봉한다. 물론 이는 믿음일 뿐, 뭐 하나가 다른 하나보다 무조건 절대적으로 나은 건 아니다. 보수가 득세하다 보면 어느 순간 진보로 바뀌고, 진보가 득세하다 보면 어느 순간 보수로 바뀌는 게 역사의 유구한 흐름이다. 어차피 돌고 돈다. 결국, 각자의 가치는 평가 주체에 따라, 그리고 당면한 맥락에 따라 다르게 평가된다. 물론 정체되기보다는 잘 도는 게 보통 건강한 사회이다.

예술작품으로 보면, '보수'와 '진보'의 네 가지 예, 다음과 같다. 첫째, '주정주의(主情主義)'와 '주동주의(主動主義)'! 당연히 감상자에 따라 선호도는 다 다르다. 우선, **'주정주의'**는 고정된 상태를 선호

한다. 정의된 '명사', 스스로 충족되는 '자동사', 완결된 '총체', 결론을 낸 '완성', 절대적인 '이상', 확실한 '진리', 정해진 '법칙', 주어진 '지식', 예측 가능한 '안정', 구조적인 '균형', 명쾌한 '질서', 체계적인 '학습'이라는 식으로. 한 예로, 얀 브뤼헬(Jan Brueghel the Elder, 1568-1625)의 꽃 그림을 보면 꽃병에 꽂혀 있는 모든 꽃이 다 만개한 꽃이다. 즉, 만개한 정도가 100점! 그림의 이미지는 감사하게도 '고정의 항구성'을 영원히 보장하는 듯하다.

_ 대 얀 브뤼헬(1568-1625), 파란색 꽃병에 꽃다발, 1608

반면, **'주동주의'**는 변화의 상태를 선호한다. 즉, 움직이는 '동사', 스스로 충족될 수 없는 '타동사', 파편적인 '부분', 과정 중의 '미완', 융통성 있는 '현실', 애매모호한 '상태', 알 수 없는 '변화', 만들어가는 '경험', 예측 불가한 '불안', 구조적인 '불균형', 묘한 '무질서', 스쳐 지나가는 '느낌'이라는 식으로. 한 예로, 반 고흐(Vincent van Gogh, 1853-1890)의 해바라기 그림을 보면 꽃병에 꽂혀 있는 꽃 중에 만개한 꽃은 없다. 즉, 모든 꽃이 다 피고 싶은 꽃이다. 그런데 실상은 다 시들고 있다. 해를 바라보는 마음만은

_ 빈센트 반 고흐(1853-1890), 해바라기, 1888

아직도 타오르지만. 즉, 피고 싶은 애달픔이 100점! 그림의 이미지는 감사하게도 '변화의 지속성'을 영원히 보장하는 듯하다.

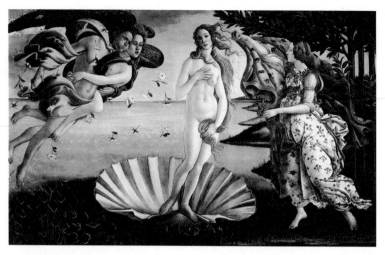
_산드로 보티첼리(1445-1510), 비너스의 탄생, 1485

둘째, '객체주의'와 '주체주의'! 당연히 감상자에 따라 선호도는 다 다르다. 우선, **'객체주의'**는 객체, 즉 나를 벗어난 이데아(Idea)적인 상태를 선호한다. 즉, 여기가 아닌 '저기', 내가 아닌 '그', 능동이 아닌 '수동', 주관이 아닌 '객관', 개인이 아닌 '구조', 자생이 아닌 '전달', 표현이 아닌 '재현', 맥락이 아닌 '지점'이라는 식으로. 한 예로, 보티첼리(Sandro Botticelli, 1445−1510)가 그린 '비너스의 탄생'을 보면 자신이 생각하는 최고의 미의 여신, 비너스를 열심히 그렸다. 하지만, 완벽할 순 없다. 즉, 이데아 전문가인 플라톤(Plato, BC 427−BC 347)의 심사평이 필요할 법하다. 그래도 보티첼리는 보이지 않는 '숭고한 절대미'를 그리고자 했다. 눈앞에 보이는 여인이 아니라.

반면, **'주체주의'**는 주체, 즉 내 안의 일상적인 상태를 선호한다. 즉, 저기가 아닌 '여기', 그가 아닌 '나', 수동이 아닌 '능동', 객관이

아닌 '주관', 구조가 아닌 '개인', 전달이 아닌 '자생', 재현이 아닌 '표현', 지점이 아닌 '맥락'이라는 식으로. 한 예로, 모딜리아니(Amedeo Modigliani, 1884–1920)가 자신의 실제 부인을 모델로 그린 작품을 보면, 자신의 눈에는 가장 예쁜 내 여자를 그렸다. 즉, 콩깍지 한 번 제대로 씌었다. 그래도 모딜리아니는 눈앞에 보이는 자신의 인생이 절절하게 투영되는 '내 여인'을 그리고자 했다. 누구나 공감하는 조형적인 절대미가 아니라.

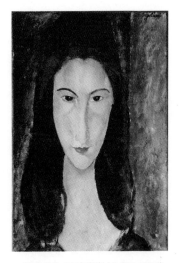

_ 아메데오 모딜리아니(1884-1920), 잔 에뷔테른의 초상, 1919

셋째, '고전주의'와 '낭만주의'! 당연히 감상자에 따라 선호도는 다 다르다. 우선, **'고전주의'**는 안정을 추구하는 닫힌 상태를 선호한다. 즉, 확실한 '규율', 드높은 '지성', 따르는 '집단', 정해진 '질서', 폐쇄적인 '고요', 따라야 하는 '의미', 체계적인 '구성', 과학적인 '지식', 주어진 '훈련', 절대적인 '완성', 고귀한 '형이상', 안전한 '정형태'라는 식으로. 한 예로, 다비드(Jacques–Louis David, 1748–1825)의 작품을 보면 소묘와 선, 형태, 덩어리가 조각이라고 느껴질 만큼 확실하게 완결되어 있다. 구도도 마치 괄호 열고 사물 배치하고 괄호 닫고 종결 진 양, 매우 안정적이다. 마치 거기

_ 자크루이 다비드(1748-1825), 소크라테스의 죽음, 1787

_ 외젠 들라크루아(1798-1863), 민중을 이끄는 자유의 여신, 1830

그 자리에 언제나 그렇게 배치되어 있을 듯.

반면, **'낭만주의'**는 변혁을 추구하는 열린 상태를 선호한다. 즉, 모호한 '불안', 끓어오르는 '감성', 내 멋대로 사는 '개인', 예측 불가한 '변화', 개방적인 '생기', 스스로 추구하는 '자유', 분출되는 '표현', 경험적인 '감각', 스스로 '깨달음', 개인적인 '경험', 비속한 '형이하', 불안한 '변형태'라는 식으로. 한 예로, 들라크루아(Eugène Delacroix, 1798-1863)의 작품을 보면 색체는 선과 형태, 덩어리를 흐리면서 강하게 부각된다. 또한, 붓질은 과정 자체를 그대로 드러내면서 날 것 같은 느낌을 준다. 나아가, 구도는 괄호와 괄호 안에 차마 머물지 못하고, 그 밖으로 막 튕겨져 나갈 듯이 상당히 불안하다. 마치 그 찰나의 순간이 지나가면 다시는 돌아오지 않을 듯.

넷째, '모더니즘'과 '포스트모더니즘'! 당연히 감상자에 따라 선호도는 다 다르다. 우선, **'모더니즘'**은 거대서사의 절대적인 완성을 선호한다. 즉, 확실한 '절대', 더 나은 '차별', 명쾌한 '구조', 발전하는 '역

_ 카지미르 말레비치(1878-1935), _ 히에로니무스 보스(1450-1516), 세속적인 쾌락의 동산, 1504
검은 정사각형, 1915

사', 수렴되는 '단일', 목적론적 '완성', 수직적인 '발전', 답을 찾는 '긍정', 대세적인 '주류', 관성적인 '상승', 심정적인 '순수'라는 식으로. 한 예로, 말레비치(Kazimir Malevich, 1878-1935)의 한 작품을 보면 하얀 사각형 안에 검은 사각형이 중간에 정확하게 들어차 깔끔하게 칠해져 있다. 이는 한 눈에 명쾌하게 드러난다. 마치 모든 게 절대적으로 완결되어 결국에는 단일한 형식으로 수렴되는 느낌이다.

반면, **'포스트모더니즘'**은 다양한 작은 이야기들의 공존을 선호한다. 즉, 애매한 '상대', 다른 '차이', 묘한 '해체', 다양하게 전개되는 '탈역사', 얽히고설키는 '혼성', 과정론적 '미완', 수평적인 '확장', 답을 비껴가는 '부정', 여러 가지 '비주류', 관성적인 '눌림', 심정적인 '퇴폐'라는 식으로. 한 예로, 히에로니무스 보스(Hieronymus Bosch, 1450-1516)의 작품을 보면 삼면화 안에 온갖 종류의 작은 생명체들이 이곳저곳에서 바글거리며 여러 이야기를 전개한다. 물론 이는 옛날 작품이다. 하지만, 도무지 모든 게 한 눈에 명쾌하게 묶여서 드러나지 않는 게 '포스트모더니즘'의 좋은 선례가 된다. 마치 작은 집단들이 다분히 복합적이고 애매모호하며 이질적인 형식으로 계속 확장되는 느낌이다.

이와 같이 '보수'와 '진보'의 에너지는 다르다. 하지만, '보수'와 '진보'는 서로를 자극하며 함께 가는 상호 보완적인 관계다. 이는 대립항의 긴장을 유발하는 '흐름'과 '반발'의 충돌로 비유할 수 있다. 만약에 서로 간의 무게 균형이 엇비슷하게 맞는다면 엎치락뒤치락

기운생동(氣韻生動)의 정도는 극점에 달하곤 한다. 반면, 견제의 균형이 깨지고 한 목소리 일색이 되면 통상적으로 건강하지 않다. 예컨대, 정치권이 좌파나 우파 중에 어느 한 쪽으로만 편향되어 전혀 다른 목소리가 들리지 않는다면 정체된 고인 물이 되기 쉽다. 즉, 아무리 옳은 목소리라도 홀로 존재하면 자기 독단적인 도그마(dogma)에 빠지게 마련이다. 결국, 다양한 층위의 맥락 속에서 이리저리 충돌할 때 비로소 살아있음을 느낀다. 서로 간에, 나아가 한 개인 안에서도.

그런데 '보수'와 '진보'는 상대적으로 유동적인 개념이다. 예를 들어 '보수'가 기존의 규범(Canon)을 고수하는 클래식(classic) 음악이라면, '진보'는 필요에 따라 기존의 규범을 일탈하며 변주하는 재즈(jazz)와 같은 현대음악이다. 하지만, 클래식 음악 안에서 보면 '낭만주의(Romanticism)'는 그 이전에 비해 상대적으로 '진보' 계열이다. 또한, '모더니즘' 미술은 그 이전에 비해 상대적으로 '진보' 계열이지만, '포스트모더니즘' 미술에 비해서는 상대적으로 '보수' 계열이다. 그런데 이러한 경향도 태동기에, 혹은 크게 볼 경우에나 그렇지 세세한 경우를 면밀하게 살펴보면 '보수'와 '진보'가 반대로 역전되는 현상도 잦다. 따라서 역사적으로 그래왔듯이 오늘의 '보수'는 내일의 '진보', 오늘의 '진보'는 내일의 '보수'다.

나는 시대의 흐름을 크게 3가지로 구분한다. 대세로서의 **'흐름'**, 저항으로서의 **'반발'**, 그리고 바람으로서의 **'상생'**! 예를 들어 '보수'가 **'제1의 물결'**, 즉 왼쪽에서 오른쪽으로 밀어부치는 파도의 흐름이라

면, '진보'는 **'제2의 물결'**, 즉 오른쪽에서 왼쪽으로 밀어 부치는 파도의 저항이다. 그러면 소용돌이 충격파가 발생하며 **'제3의 물결'**이 형성된다. 나는 '제1의 물결'과 '제2의 물결'뿐만 아니라 '제3의 물결'에도 같은, 혹은 그 이상의 무게로 관심을 기울인다. 보다 희망차고 생산적인 미래를 바라기에. 즉, 충돌만이 세상의 끝일 수는 없다. 사려 깊은 '보수'와 '진보'도 궁극적으로는 나름대로 '상생'을 지향한다. 서로 간에, 나아가 한 개인 안에서 다양한 이해관계를 인지하고 이를 통해 책임 있는 결정을 내리고자 하기에.

**'세 개의 물결'**은 '정반합(正反合)'의 에너지로 구조화가 가능하다. 나는 '흐름'을 그대로 있으려는 관성을 지닌 **'시대정신X'**, '반발'을 바꾸려는 관성을 지닌 **'시대정신Y'**, 그리고 '상생'을 조율하려는 관성을 지닌 **'시대정신Z'**라고 부른다. 이를 짧게 줄이면 각각 'X', 'Y', 'Z'가 되며 이들은 여러 계열의 '3단 논법(syllogism, 三段論法)'으로 연결 가능하다. 예를 들어 "주장(X)'이 있으면 이에 '의문(Y)'을 갖게 되고, 따라서 '수정(Z)'이 필요해진다.', "품격(X)'을 추구하면 어느 순간 '격파(Y)'가 뒤따르고, 그러다 보면 '파격(Z)'이 나온다.', "일치(X)'를 요구하면 '불일치(Y)'가 생기고, 이를 가만히 보면 세상 돌아가는 '이치(Z)'를 파악한다.', '관행대로 '집행(X)'하면 개선을 '요구(Y)'하는 목소리가 나오고, 그러다 보면 '협의(Z)'에 도달한다.', '전쟁을 하면 '방어(X)'를 하는 편과 '공격(Y)'을 하는 편이 있고, 이는 정전 '협정(Z)'으로 이어지기도 한다.', "여당(X)'이 있으면 '야당(Y)'이 있고, 그러다 보면 '신당(Z)'도 나온다.'라는 식으로.

2013년에 나는 'Trinitism(삼위론)'을 체계화했다. 'Trinitism'은 세 개의 개념 축을 활용하여 다방면으로 생각의 흐름을 전개하여 풍성한 담화를 이끌어내는 사고체계이다. 사실 'System of Story', 'System of Logic', 그리고 'System of SFMC'와 같은 '사상의 구조표'는 모두 이 체계와 관련이 깊다.

그 기원은 1999년에 한동안 고민했던 '신자연주의(Neo-Naturalism)'로 거슬러 올라간다. 이는 죽음이 더 이상 죽음이 아닌 세상을 꿈꾸는 사고체계이다. 여기서는 '죽음'의 '이분법'을 넘어서는 '삼분법', 즉 자아 해체와 초월의 관점으로 삶과 죽음을 고찰했다. 예컨대, 삶(X)'이 있으면 '죽음(Y)'이 있고, 그러다 보면 '자연'일 뿐인, 그런데 그게 인간 이전이 아니라 이후의 자연, 즉 '신자연(Z)'이라는 식으로.

나는 'Trinitism'적 사고와 토론에 익숙한 사람을 '신인류'라고 생각한다. 그는 '면인(Face Man)', 아니면 '입체인(Volume Man)', 혹은 '호모트리니티엔스(Homo Trinitiens)'라고도 부를 수 있다. 물론 굳이 이 단어로 지칭되지 않더라도 역사적으로, 혹은 주변의 슬기로운 많은 사람들이 벌써 여기에 다 해당될 것이다. 쉽게 말하면, 이는 통찰력이 남다르고 풍성한 담론을 이끌어내며 효과적으로 공생하는 슬기로운 사람을 지칭한다. 그들의 특징은 대결을 위한 '점(dot)적인 입장(a point)'에만 머무르지 않고, 대화를 위한 '면(face)적인 사고(a spectrum)'와 '입체(volume)적인 토론(spectra)'을 지향하는 데 있다. 그들처럼 되는 4단계의 방법은 다음과 같다.

1단계, **'점적인 입장의 방편적인 유보'**! 특정 사안을 파악할 때, 단수 입장만을 우선적으로 정하고 이를 단순히 고집하지 않는다. 한 개인의 마음 안에는 보통 복수의 입장들이 공생한다. 따라서 하나만 살리고 나머지는 가차 없이 버리기보다는 이들 간의 관계를 잘 활용하여 **'사상 증폭 에너지'**를 자가 발전시킬 줄 알아야 한다. 결국, 'System of Logic'이 우선 입장을 정하고 논리를 훈련하는 방식이라면, 'Trinitism'은 우선 입장을 보류하고 논리를 훈련하는 방식이다. 물론 뒤로 가면 그 지향점은 다 통한다. 이 모든 게 다 나와 세상을 통찰하는 사상의 여정이기에.

2단계, **'세 개의 개념 축의 등장'**! 다양한 관점들을 복수의 축($X \cdot Y \cdot Z$)으로 설정한다. 우선, 'X'는 '위치(position)'! 하나의 입장이 홀로 '점'이 되어 자신만의 입장을 고집한다. 다음, 'Y'는 '장소(location)'! 다른 입장(점)이 등장, '선'이 되어 기존의 점에 의문을 품고 반증을 꾀한다. 나아가, 'Z'는 '맥락(context)'! 또 다른 입장(점)이 등장, '면'이 되어 담론을 확장한다. 나는 Z를 'Z action'이라고도 부른다. 이러한 '제3요소'의 등장은 일반적으로 기존의 판도를 뒤집고 새로운 정세를 마련하는 힘이 있기에. 결국, 나는 'X'보다 'X와 Y'를, 그리고 'X와 Y'보다 'X, Y, Z'를 아울러야 보다 가치있는 담론체계라고 생각한다. 또한, 'Z'야 말로 담론의 성격을 규정하는 가장 핵심 사안이라고 간주한다. 물론 세 개의 축은 궁극적이라기보다는 방편적이다. 더불어, 보다 높은 다차원의 세계로 진입하려면 언제나 축의 개수는 확장 가능하다.

'X · Y · Z축'은 다양하게 설정될 수 있다. 예를 들어 'X'가 '맞다'는 '입장의 축'이라면, 'Y'는 '틀리다'는 '반증의 축'이다. 나아가, 이에 동반하는 'Z'는 여러 갈래로 설정이 가능하다. 물론 'Z'를 어떻게 설정하냐에 따라 전체 흐름이 지향하는 바는 확연히 달라진다. 예를 들어 우선, '가치의 축'! 이를테면 '중요하다', '뻔하다', '좋다', '나쁘다'. 다음, '판단의 축'! 이를테면 '둘 다 맞다', '틀리다', '애매하다'. 다음, '유보의 축'! 이를테면 '모르겠다', '돌고 돈다'. 다음, '모순의 축'! 이를테면 '아이러니', '이율배반'. 다음, '공통의 축'! 이를테면 '같다', '공유한다'. 다음, '초월의 축'! 이를테면 '관련 없다', '넘어가다'. 다음, '전개의 축'! 이를테면 '그래서', '결국'. 다음, '관점의 축'! 이를테면 '다르다'. 다음 '강조의 축'! 이를테면 '주목하다'. 다음, '관계의 축'! 이를테면 '사칙연산'. 다음, '감정의 축'! 이를테면 '큰일이다', '꿈만 같다'. 물론 이 외에도 예는 많다.

그런데 'X·Y·Z축'에서 'Z' 대신에 'Y'의 설정을 바꾸는 경우도 종종 있다. 예를 들어 'Y'를 '틀리다'의 '반증의 축'이 아니라, '진짜 맞다'의 '재차(double) 긍정의 축'으로 설정해보자. 그러면 Z는 '과연 맞을까?'라는 '의문의 축', '왜?', '어떻게'라는 '분석의 축', 혹은 '계속?'이라는 '전망의 축' 등으로 다르게 설정 가능하다. 결국, X로 시작하고 Y로 길을 만들며 Z로 세상을 보면서 담론의 성격은 점차 명확해진다. 그야말로 가능한 길은 무한하다.

3단계, '세 개의 구체적인 입장(점)으로 삼각형(면) 도출'! 우선, 개념의 영역을 정하고 난 후에 'X·Y·Z축'에 해당 개념어를 넣으며 의

미의 관계항이 삼방으로 잘 형성되는 구체적인 삼각형 묶음을 여러 개 도출한다. 그 중 하나의 묶음을 나는 **'T삼각형(T-triangle)'**, 아니면, **'X-Y-Z'**, 혹은 **'삼위소(T-unit)'**라고 부른다. 만약에 그냥 '삼각형'이라고 부르면 'System of SFMC'와 혼동의 여지가 있어서. 또한, 이를 만들어내는 방식을 **'삼각술(T-strategy)'**이라고 부른다. 그런데 기하학적인 원리로 볼 때, 삼각형은 180도로 언제나 내각의 합이 일치한다. 따라서 '삼각술'이란 입장 간의 관념적인 균형을 맞춰보는 훈련이다. 이렇게 형성된 'T삼각형'은 최초의 면으로서 더 복잡한 형태의 다각형으로 발전 가능하다. 또한 수많은 다른 'T삼각형', 혹은 다각형과 만나며 입체로도 발전 가능하고. 즉, 삼각형은 다면과 입체의 출발점으로서 마치 사고의 원형질과도 같다.

그런데 여기서 주의할 점! 그리스 수학자인 유클리드(Eucild, BC 330?~BC 275?)가 정립한 유클리드기하학(Euclidean geometry)에 반하는 비유클리드기하학(non-Euclidean geometry, 非—幾何學)은 직선을 그릴 수 없는 공간을 상정한다. 예를 들어 지구 위에 그린 직선은 사실 곡선이다. 마찬가지로, 볼록렌즈 위에 삼각형을 그리면 내각의 합은 180도가 넘는다. 반면, 오목렌즈 위에 그리면 180도가 안 된다. 즉, 평면이 아닌 곡면인데도 불구하고 삼각형의 각도를 180도로 맞추다가는 예측한 대로 삼각형이 닫힐 수가 없다. 생각해보면, 이는 당연한 일이다. 사실 시공을 초월하는 완벽한 평면은 환상이다. 완벽한 삼각형도 마찬가지이고. 따라서 내가 상정하는 삼각형이 개념적으로 완벽하게 아귀가 맞지 않더라도, 즉 생각처럼 딱 떨어지지 않더라도 너무 걱정할 필요가 없다. 사는 건 애초에

절대적으로 완벽하지 않다. 그저 마음 가는 대로 잘 흘러가다 보면 어느 순간 모든 게 합력하여 흐뭇해질 수도.

'T삼각형'의 예는 다양하다. 나는 가끔씩 'T삼각형'의 착상이 떠오를 때면 'X−Y−Z' 형식으로 노트를 한다. 우선, 씨를 뿌리고 보자는 살짝 대책 없는 농부의 마음으로. 물론 바빠서 노트를 생략했던 수없이 많은 'T삼각형'은 말 그대로 홀연히 사라졌다. 그 중 여럿은 때가 되면 다시금 떠오르겠지만. 2013년에 스마트폰을 교체하기 전에 그동안 모아 놓았던 'T삼각형' 노트, 다음과 같다.

'관심−문제−해결', '규범−반대−자유', '소재−실행−결과', '문제−해결−의의', '주어−동사−목적어' '이야기−방법−목적', 'What−How−Why', '흐름−저항−상생', '대세−반발−자기만족', '보수−진보−탈진영', '네 바람−내 바람−만족', '네 이득−내 이득−공헌', '해설가(3인칭)−자기고백(1인칭)−가치판단(다인칭)', '개인적 의미−사회문화적 의의−다양한 맥락', '모더니즘−포스트모더니즘−동시대주의', '나−작품−미술계', '작품−시장−미술사', '재현−표현−창의', '평면−입체−미디어', '구상−추상−복합', '재료−매체−발상', '회화−사진−미디어', '만든다−찍는다−생산한다', '실제−조작−인식', '드러냄(probable)−나타냄(plausible)−나타남(possible)', '균형−역동−생동', '미−추−무', '완전−불완−생성', '신−개인−자연', '객관−주관−무관', '관념−변화−가치', '진리−진상−진실', '실상−허상−상상', '성부−성자−성령', '무유(無有)−유유(有有)−무무(無無)', '유유−유무−무무' '명사−동사−문

장', '본체−실상−현상', '형상−질료−추상', '구상−추상−무상', '실체−양태−표현', '점−선−면', '평면−공간−시간', '이차원−삼차원−사차원', '사유−연장−삶', '천(天)−지(地)−인(人)', '존재론−인식론−가치론', '고립−연결−해체', '형이상학−형이하학−이율배반', '본성−기질−자연', '예지−의지−무지', '일원론−이원론−다원론', '이원론−다원론−일원론' '필연−우연−운명', '질적 연구−양적 연구−예술적 연구', '토대주의−반증주의−정합주의', '과거−현재−미래', '근대−현대−탈현대', '풍경−나−공존', '자본주의−양가감정−아이러니', '나−너−우리', '나−너−무생물', '의도−의미−맥락', '객체−주체−해체', '전체−단편−관계', '객체−주체−탈체', '주체−분열−재구성', '주체−구조−맥락', '보편−구체−관계', '타자−자아−무아', '아트만(ātman)−의식−무의식', '의식−마나식−아뢰야식', '도심−인심−무심', '삶−죽음−무생(無生)', '영웅−천재−스타', '위상−당위−무위', '당위−인위−자위', '선험−경험−후험', '명령−판단−가치', '종교−과학−예술', '정치−경제−예술', '관습−법−윤리', '품격−파격−격', '법−불법−탈법', '당연−필연−우연', '이다(being)−하다(doing)−되다(becoming)', '입다−먹다−자다', '믿음−소망−사랑', '차별−차이−차연(Différance)', '차별−차이−가치', '진−선−미', '지−덕−체', '앎−판단−깨달음', '지배−반역−모험', '신학−과학−예술', '실체론−유명론−유식사상', '원인−지식−효과', '법칙−믿음−습관', '감성−오성−이성', '고정−유동−지속', '절대−상대−무대', '분석(의사)−해석(변호사)−진단(작가, 철학자)', '목적−수단−과정', '역사−전설−신화', '글−말−행동', '텍스트−이미지−멀티미디어', '6근

(六根)―6경(六境)―6식(六識)', '도시―인간―자연', '조부모―부모
―자식'

그런데 지금 다시 보니 몇 개의 관계는 좀 아리송하다. 그때의 심
상이 도무지 기억이 안 나는 건지. 또한, 가만 보니 지속적으로 비
슷한 관심사가 출현한다. 조금씩 그 어휘와 모양을 달리하며. 여하
튼, 면적인 체험을 여러 계열로 진행하고 이를 일괄하니 뭔가 느껴
진다. 아마 이를 바탕으로 자꾸 변주하며 계속 가지치기를 하면 어
느새 내 관심은 더욱 풍요롭고 명확해질 것이다.

위와 같이 나열하면, 'XYZ의 축'을 엮는 여러 개의 공통된 패턴이
드러난다. 예를 들어 **'관심-문제-해결'**은 'X'를 'Y'로 문제시하며 'Z'
로 해결하는 경우, **'규범-반대-자유'**는 'X'와 'Y'의 대항 구도를 넘어
섬으로써 'Z'를 찾는 경우, **'소재-실행-결과'**는 'X'를 'Y'로 실행함으
로써 'Z'에 다다르는 경우, **'문제-해결-의의'**는 'X'를 'Y'로 해결함으
로써 'Z'를 얻는 경우, **'나-너-우리'**는 'X'와 'Y'가 만나야 'Z'가 만들
어지는 경우, **'천-지-인'**은 'X'와 'Y'와 'Z'가 다 만나야 비로소 큰 그
림이 그려지는 경우, **'이차원-삼차원-사차원'**은 'X'가 'Y'로, 그리고
'Y'가 'Z'로 점차적으로 심화되거나 수평적으로 연결되는 경우, 그
리고 **'주어-동사-목적어'**는 'X', 'Y', 'Z'를 순서대로 하나의 실행문으
로 보는 경우. 물론 이 외에도 예는 많다.

4단계, **'복수의 'T삼각형'을 겹침'**! 토론 과정 속에서 스스로 만든
사고의 면을 여러 다른 면들과 겹쳐보며 입체적인 사고를 한다. 이

를 통해 원래의 'T삼각형'을 부단히 수정, 보완, 확장함으로써 더 나은 'T삼각형'을 도출한다. 즉, 여러 면을 비교, 분석하며 자신의 면을 더욱 고양시킨다. 물론 여기서 다른 면이라 함은 꼭 상대방을 가정하는 게 아니라, 자기 자신의 또 다른 모습일 수도 있다. 결국, 여러 'T삼각형' 간의 만남은 맥락에 대한 입체적인 이해를 통해 '초월적 사고(Meta-Thinking)'를 도모하는 것이다. 책임 있는 판단의 소양을 다지고 그것의 진정한 가치를 깨달으며 앞으로의 새로운 가능성을 탐구하려고.

'T삼각형'을 활용해 토론할 때 대표적으로 유의할 점 여섯 가지는 다음과 같다. 첫째, 'T삼각형'이 확실해야 한다. 물론 한 개인에게 하나의 의제에 관련된 'T삼각형'은 여럿일 수 있다. 따라서 개별 'T삼각형'의 논리적인 구조, 그리고 다른 'T삼각형'과의 공통점과 차이점을 명확히 하는 게 중요하다. 만약 그렇지 못하면 자칫 뒤죽박죽 모호해질 우려가 있다.

둘째, 내가 선호하는 입장이 확실해야 한다. 'T삼각형'이 세 개의 입장(점)을 중심으로 그려진다고 해서 내가 선호하는 입장이 없어지는 건 아니다. 사실 'T삼각형'은 보통 정삼각형이 아니다. 오히려, 'X·Y·Z축'의 어느 한 쪽 방향으로 모양이 길쭉하여 그 성향이 도드라지는 경우가 많다. 물론 예외적인 경우는 항상 있지만.

나는 선호하는 입장, 즉 'T삼각형'에서 삐죽 튀어나온 점(입장)을 '선장(船長)' 아니면, 'Captain(선장, 주장)', 혹은 'the Preferable

(선호하는 거)'이라고 부른다. 그리고 다른 두 개의 입장을 '선원(船員)' 아니면, 'Crew(승무원)' 혹은 'the Others(나머지들)'라고 부른다. 물론 나의 주된 입장을 통상적으로 '주장(主張)'이라고 부르니 굳이 '선장'이라는 단어가 필요 없을 수도 있다. 하지만, '주장'이라는 단어에는 일반적으로 하나의 단일하고 명료한 입장이라는 의미가 내포된다. 따라서 '선장' 대신에 '주장'을 사용할 경우에는 'T삼각형'의 맥락과는 달리 점적인 입장으로 오해될 소지가 있다.

셋째, 내 '선장'은 나머지 두 개의 '선원'과 공생해야 한다. 즉, 내 '선장'은 무소불위(無所不爲)의 권력자가 아니다. 오히려, 때로는 '선원'들로부터 도움을 받거나 서로를 견제하면서 묘한 균형을 이루어야 한다. 서로 간에 분열을 일삼으면 자칫 모호하게 와해되어 생산적인 담론과 멀어지게 마련이다. 중요한 건, 서로는 적이 아니라 동지다. 그래야 내 'T삼각형'이 다방면으로 더욱 탄탄하고 탄력적이 된다.

넷째, 본격적인 토론을 전개하려면 우선 내 '선장'과 상대방의 '선장'이 만나야 한다. 그렇다면 상대방의 'T삼각형'을 접한다면 'X·Y·Z축'에서 누가 '선장'인지를 파악할 수 있어야 한다. 기본적으로 나는 맥락에 따라 변화하는 의미를 파악하는 '맥락주의(contextualism)'를 추구한다. 그렇기에 보통 맥락의 확장에 공헌하는 'Z'가 내 'T삼각형'의 '선장' 노릇을 하는 경우가 많다. 하지만, 경우에 따라서는 'X'나 'Y'가 '선장'일 수도 있다.

다섯째, 토론을 전개할 때는 나와 상대방의 'T삼각형' 전체를 서로 충실하게 비교해야 한다. 우선, 홀로 독립된 'T삼각형'일 때는 보지 못했던 부분들에 주목한다. 그래야 내 'T삼각형'이 더욱 명확하고 강력해진다. 다음, 상대방의 'T삼각형'과 겹쳐지는 공통된 영역과 그렇지 않은 영역을 잘 구분해야 한다. 그래야 나와 상대방을 보다 잘 이해하고 책임 있는 판단을 내릴 수 있다.

여섯째, 결과적으로 나의 'T삼각형'은 다른 'T삼각형'들과 공생해야 한다. 물론 나와 상대방의 'T삼각형'에서 삐쭉한 방향은 크게 상충될 수도 있다. 하지만, 공통된 의제에서 비롯된 삼각형이라면 어딘가에는 분명히 공유하는 영역이 있게 마련이며 바로 여기에서 유의미한 대화가 시작 가능하다. 이와 같이 'Trinitism'을 활용한 토론의 목적은 풍요로운 공생이다. 꼭 누구 한 명이 싸워서 이기자는 게 아니라. 또한, 이는 주장하는 사람과 주장 자체의 관계를 입체적으로 이해하도록 돕는다. 점적인 사고를 기반으로 **상징적 폭력**을 자행하며 누군가와 그 주장을 단순하게 격하하고, 더불어 빼도 박도 못하게 고정 불변의 주홍글씨를 새겨 놓자는 게 아니라.

서로의 'T삼각형'을 겹치며 공생을 시도하는 방법은 다양하다. 예를 들어 상황1! 같은 대상에 대해 내 'T삼각형', 즉 'X-Y-Z'는 **'사랑해-증오해-무관심해'** 인 반면에 상대방은 **'귀여워-징그러워-무덤덤해'** 인 경우. 여기서는 둘이 함께 마음을 터놓고 같은 대상에 대해 대화를 지속하다 보면 여러 가지가 비교되며 서로에 대한 이해가 깊어질 수 있다. 만약 나의 '선장'이 그 대상에 대해 '무관심(Z)'

하고, 상대방의 '선장'은 '무덤덤(Z)'하다면, 여기에서 어느 정도는 우리의 공통된 태도가 확인된다. 물론 완전히 똑같지는 않지만 최소한 드러나는 방식에서는. 그렇게 대화는 시작된다. 하지만, '선원'을 보면 차이가 확연해진다. 즉, 나의 'XY'는 적극적인 자기 표현, 즉 헌신(all in)의 자세에 가까운 반면에 상대방의 'XY'는 감각기관의 자극을 소극적이고 수용적으로 관찰하는 자세에 가깝다. 즉, 그 대상과 나는 밀착되어 있다면, 상대방은 거리두기 중이라는 사실을 알 수 있다. 결국, 내 '무관심'과 상대방의 '무덤덤'은 맥락이 다르다. 겉으로 드러나는 현상은 비슷해 보일지라도.

상황2! 같은 대상에 대해 내 'T삼각형', 즉 'X-Y-Z'는 **'간절해-조소해-감상해'**인 반면에 상대방은 **'감상해-무감해-쓸쓸해'**인 경우. 여기서는 나의 '감상해(Z)'와 상대방의 '감상해(X)'가 만나 공감대를 형성할 수도 있다. 하지만, 둘의 'XY'는 다르다. 예를 들어 나의 '감상해'는 '간절해(X)'와 '조소해(Y)'의 양가감정에서 도출된 'Z', 즉 자아의 풍부한 미적 체험에 기반한다. 이를테면 'X'는 그 대상을 바라며 어루만지고, 'Y'는 이를 거부하며 훼손하는 마음이다. 한편으로, 상대방의 '감상해(X)'는 '무감해(Y)'와 함께 'XY'가 된다. 여기에서 'X'는 그 대상에 몰입하는 반면에 'Y'는 이로부터 튕겨 나간다. 나아가, 'Z'가 '쓸쓸해(Z)'가 되면서 대상에 몰입하건 튕겨 나가건 간에 결국에는 우울한 자아가 전면에 드러난다. 이와 같이 나와 상대방의 자아가 처한 현재의 상황은 몹시도 다르다. 아마도 입체적인 토론을 통해 나의 'Z'가 상대방의 'X'의 우울한 국면을 전환하는 데 도움이 될 지도 모른다. 분명한 건, 상호 공감과 축의 연

결, 그리고 새로운 흐름의 유도를 통해 상호 이해의 심화와 담론의 확장을 기대할 수 있다.

상황3! 내 'T삼각형', 즉 'X–Y–Z'는 **'흐름-반발-상생'**의 세계관인 반면에 상대방은 **'흐름-또 흐름-계속 흐름'**의 세계관인 경우. 여기서는 아마도 나와 상대방의 '흐름(X)'이 만나면 서로 잘 통한다. 그런데 앞으로 둘이 가는 길은 상당히 다르다. 우선, 내 경우에는 '흐름(X)'이 대세라면 어느 순간, 한 편이 계속 다 해 먹을 수는 없다는 식의 '반발(Y)', 즉 저항에 직면한다. 따라서 결국에는 양쪽의 한계를 넘어서는 시도로서 '상생(Z)', 즉 초탈을 지향한다. 반면, 상대방의 경우에는 '흐름(A)'이 객관적인 기술이라면 '또 흐름(Y)'은 이에 대한 강조이며, 나아가 '계속 흐름(Z)'은 변화에 대한 체념, 혹은 유지에 대한 확신이거나, 아니면 변화하지 않는 상황에 대한 의문의 여지를 남기는 방향으로 생각이 진행된다. 예컨대, 적폐세력이라며 과거사를 청산하려는 편은 내 경우에는 'Y'에 해당한다. 반면, 상대방에게는 내게 있는 'Y'가 없다. 따라서 내 입장에서 극단적으로는 상대방은 고인 물이라고 비판할 수도 있다. 상대방의 'Y'를 보면 그는 기득권에 편승하여 대세를 따르는 게 행복하다는 학습효과에 길들여져 있다는 식으로. 그런데 상대방의 'Z'를 보면, 너무 길어지는 암흑기에 대한 의문의 싹이 감지되기도 한다. 그렇다면 여기서부터 서로 간에 유의미하고 생산적인 대화가 가능하다.

이와 같이 표면적으로 드러난 주장을 단독이 아닌 'T삼각형', 즉 '선원' 둘과 '선장' 하나의 관계에 바탕을 둔 'XYZ'로 파악하는 건

매우 유용한 훈련이다. 물론 이들 축은 해당 맥락의 중요도에 따라 상대적이고 임시적이다. 즉, 항상 고정된 게 아니라 언제나 유동적으로 교체 가능하다. 예컨대, 같은 'X'라도 'Y'를 바꾸면 따라서 'Z'도 바뀐다. 그리고 같은 'XY'에서도 필요에 따라 다른 'Z'를 도출할 수 있다. 또한, 'XY'에서 'Y'를 'Z'로 바꾸고 사이에 새로운 'Y'를 넣어 더 첨예하게 사상의 가지치기를 전개할 수도 있다. 나아가, 순서대로 'XYZ'로 논의를 형성하고는 'Z'보다는 'X'나 'Y'에게 선장의 역할을 부여할 수도 있다. 이와 같이 'Z'가 도출된다고 해서 더 이상 'X'나 'Y'가 의미 없어지는 게 아니다. 오히려, 'XYZ'가 유지되는 이상, 모두 다 'T삼각형'을 구성하는 핵심 축이다. 선후나 인과관계, 그리고 중요도는 상대적으로 다 다르겠지만.

'Trinitism'이란 바로 'T삼각형'의 가치를 십분 활용하여 세상을 이해하려는 세계관을 말한다. 'Trinitism'의 대표적인 두 가지 특성, 다음과 같다. 첫째, 'T삼각형'이 상정하는 **세 개의 축**! 예를 들어 전통적인 동양의 음양론(陰陽論)은 음과 양의 2개 축이 대립항의 핵심구조를 이룬다. 그리고 종종 제3의 축은 결과적인 현상으로 치부된다. 이를테면 주역의 64괘를 보면 꽤나 이분법적인 성향을 띤다. 마치 '−'와 '+'의 조합만으로 이루어진 디지털 코드처럼. 한편으로, 'Trinitism'은 3개의 축이 다 중요하다. 즉, 잉꼬 부부라기보다는 우애 깊은 삼총사를 바라는 마음이다. 이는 마치 하늘과 땅에 인간을 참여시킨 삼태극 사상과도 같다. 즉, 여기서 'X−Y−Z'는 '천(天)−지(地)−인(人)'이다.

개념적으로 축의 개수는 상당히 중요하다. 그에 따라 세상의 모습이 완전히 달라지기에. 우선, **'하나의 축'**! 정지 상태(all stop)나 다름이 없다. 즉, '흐름(X)'만이 홀로 있다. 예컨대, 플라톤(Plato, BC 427-BC 347)의 이데아(Idea) 미론 일색인 상태, 혹은 중세의 종교적 암흑기(dark age)를 이와 같이 파악할 수 있다. 다음, **'두 개의 축'**! 드디어 상호 긴장 상태가 된다. 즉, '흐름(X)'과 '반발(Y)'이 대립한다. 예컨대, 유럽의 신본주의와 인본주의의 충돌, 그 격전의 장을 보여주는 르네상스 시기를 이와 같이 파악할 수 있다. 나아가, **'세 개의 축'**! 비로소 진정한 기운생동(氣韻生動)의 상태가 된다. 즉, '흐름(X)'과 '반발(Y)'과 '상생(Z)'이 서로를 자극한다. 예컨대, 신본주의와 인본주의, 그리고 인공지능(AI)과 같은 기계주의의 등장을 예견하는 4차 산업혁명과 그 이후를 이와 같이 파악할 수 있다.

결국, 축의 개수가 늘어나면 논의가 활발해지며 해당담론이 더욱 확장, 심화되게 마련이다. 마치 세상 만물, 그 무엇이든지 토해내는 '판도라의 상자'가 열리듯이. 이를테면 앞에서 예로 든 '흐름(X)', '반발(Y)', 그리고 '상생(Z)'은 일종의 방편적인 축으로서 **'T삼각형'**을 이룬다. 그런데 여기에 또 다른 축을 더하면 이제는 **'T다각형'**이 도출 가능하다. 따라서 논의를 전개할 때에는 우선, 축의 개념과 특성, 그리고 개수를 명확하게 설정하는 것이 좋다. 더불어, 축의 숫자가 많아지면 엄청난 사상적 '복잡계'로 걷잡을 수 없이 빠져들어 이에 대한 연산처리를 담당하는 운영체제(OS)에 과부하가 걸릴 수도 있으니 주의를 요한다.

둘째, 'T삼각형'이 유지하는 **'수평적 균형관계'**! 즉, 이들 삼총사는 상호 간에 차이를 인정하며 나름의 수평적인 관계를 형성한다. 이를테면 무조건 따라야 할 순서가 없는 나열식 구성이다. 그리고 마치 주역 64괘의 음과 양처럼 양자택일이 필요 없다. 오히려, 필요에 따라 내 마음은 충분히 개별 축의 입장으로 각각 빙의가 가능하다. 이는 창의적으로 고양된 시선과 비평적으로 숙성된 논리로 책임 있는 판단을 감행하는 데 매우 유용한 훈련이다.

얼핏 보면 'Trinitism'은 헤겔(Georg Wilhelm Friedrich Hegel, 1770－1831)이 정립한 변증법(dialectic, 辨證法) 논리인 '정반합(正反合)'과 3개의 축을 가정하는 구조 체계가 닮았다. 먼저 언급된 다른 **'사상의 구조표'**들도 마찬가지이다. 예를 들어 우선, 'System of Logic'의 구조! '주장(A)'은 제1의 축(정), '하지만(D)'은 제2의 축(반), '따라서(E)'는 제3의 축(합)이다. 다음, 'SFMC'의 구조! '이야기(Story)'는 제1의 축(정), '방법론(Form)'은 제2의 축(반), '개인적인 의미(Meaning)'와 '사회문화적인 의의(Context)'는 제각기 다른 입장에서 바라본 제3의 축(합)이다. 이와 같이 내가 제안하는 생각의 방식은 마치 '정반합'의 논리 전개와 유사한 추론 과정에 기반하는 것처럼 보인다.

하지만, 세계관의 차이는 명확하다. 우선, 헤겔의 '정반합'은 역사적으로 선형적인 발전의 과정을 가정하는 수직적인 사고에 기반한다. 즉, 정(正)이 반(反)을 만나 필연적으로 합(合)이 되는 게 답이며 완성이다. 따라서 합이 도출되는 바로 그 순간, 정과 반은 역사의

뒤안길로 사라지며 용도 폐기의 수순을 밟는다. 이와 같이 헤겔은 결론적으로 단일하고 절대적인 답을 도출하여 역사를 매듭짓는 닫힌 담론을 추구한다. 이는 하나의 입장을 확립하려는 '점'적인 시도다. 여기서는 자고로 한 개인의 입장이 깔끔하게 하나로 통일되어야 한다. 그렇다면 서로 다른 입장들이 만나면 분쟁은 거의 필연적이다. 마치 암컷과 수컷 간에 자웅(雌雄)을 겨루듯이.

반면, 내 'Trinitism'은 방편적으로 사유의 삼각형을 만듦으로써 다차원적인 이해와 책임 있는 실천을 도모하는 수평적인 사고에 기반한다. 즉, 세 개의 축 간에 무조건 선행하는 절대적인 답은 없다. 따라서 'Trinitism'은 헤겔의 '정반합'처럼 '합'을 또 다른 '정'으로 만드는 데 급급하지 않으며, 최종 승자를 가려야만 직성이 풀리지도 않는다. 오히려, 이는 여러 입장을 왕래하며 서로 간에 교집합을 확보하여 맥락적으로 확장된 담론과 실천의 공간을 모색하는 시도를 지속한다. 즉, 비교와 경쟁 속에서 '사느냐 죽느냐'라는 식의 피 말리는 결과보다는 자족적으로 '행복하게 살자'라는 식으로 진심 어린 과정을 즐긴다. 결국, 이는 하나의 삼각형을 조정하고 다양한 삼각형을 겹쳐보며 세상에 대한 이해를 진작시키는 '생각 게임(thinking game)'이다.

나는 'Trinitism'의 방법론을 활용한 **3단층 미술사**를 제안한다. 여기에서 내가 사용하는 'T삼각형'은 바로 '흐름-저항-상생'이다. '3단층 미술사'를 순서대로 크게 뭉뚱그리면 3가지로 구성된다. 첫째, '옛날 미술'! 나는 이를 **'전체주의(Totalitarianism) 미술(X)'**이라고

부른다. 둘째, '근현대 미술'! 나는 이를 **'현대주의(Modernism) 미술(Y)'** 이라고 부른다. 셋째, '요즘 미술'! 나는 이를 **'동시대주의 (Contemporarism) 미술(Z)'** 이라고 부른다.

물론 위의 구분은 세상을 이해하기 위한 한 가지 방식일 뿐이다. 그리고 상대적이며 가변적이다. 예를 들어 특정 '전체주의 미술'은 당대에는 일종의 '현대주의 미술'이었다. 이제 와서 역사적으로는 '전체주의 미술'로 간주될 지라도. 그리고 '현대주의 미술'의 이상은 종종 '전체주의 미술'과 '동시대주의 미술'의 이상과도 통한다. 이와 같이 'T삼각형'은 필요에 따라 거시적이거나 미시적으로 적용 가능하며 그때마다 결과값이 달라진다. 마치 사람의 마음이 오늘 다르고 내일 다르지만 크게 보면 매한가지이듯이. 혹은, 어떤 입장과 관점으로 세상을 보는가에 따라 같은 세상이 천국이나 지옥이 되듯이.

따라서 '전체주의 미술', '현대주의 미술', 그리고 '동시대주의 미술'은 절대적으로 구별되며 언제나 고립된 작은 방이 아니다. 오히려, 보기에 따라 다르면서도 같은 하나의 유기체, 즉 활짝 열린 널찍한 큰 방이다. 비유컨대, 그 안에서 이리저리 가벽을 움직이며 그때그때 모습을 달리하는 '전시장'이다.

그렇다면 '3단층 미술사'는 '3인전'으로 간주 가능하다. '나는 어떻게 살아야 하나?'라는 물음과 깊은 관련이 있는. 우선, '흐름(X)'이라는 작가는 종교적 안정을 준수하는 '옛날 미술'을 선보인다. 즉,

'너'의 기준대로 살려고 한다. 다음, '반발(Y)'이라는 작가는 위반을 꾀하는 '근현대 미술'을 선보인다. 즉, '나'의 기준대로 살려고 한다. 나아가, '상생(Z)'이라는 작가는 만족감과 공헌감을 통해 뿌듯함을 추구하는 '요즘 미술'을 선보인다. 즉, '우리'의 기준대로 살려고 한다.

내 교양수업의 주관식 문제 중 하나는 다음과 같다. 우선, 시험에는 객관식 문제가 여럿 출제되는데 각 문제마다 제공되는 작품 이미지가 있다. 그러면 이 중에서 작품을 선별하여 3인전을 열고는 자신만의 참신한 기획 의도가 담긴 전시서문을 쓴다. 그런데 이때 어떤 'T삼각형'을 사용하느냐에 따라 정말 별의별 전시가 다 나온다. 평가하다가 예기치 않게 감동받는 경우도 종종 있다.

여기서 주의할 점! 단체전의 특성상 세 작가는 삼총사로서 모두 다 주인공이다. 즉, 한 작가만을 '선장'으로 주목하면 두 작가들, 못내 아쉽다. 그렇다면 그들이 모여 형성하는 개념적인 삼각형은 각각의 점이 서로 적당히 거리가 떨어진 균형 잡힌 모양, 즉 정삼각형에 가까워야 좋다. 기왕이면 그 면적이 커야 더 흥미롭고. 결국, 이 경우에는 한 작가만이 아니라 삼각형 자체가 전시의 '선장'이다. 이와 같이 모든 'T삼각형'이 꼭 한 쪽으로 삐쭉한 모양이 되어야 한다는 강박관념을 가질 하등의 이유가 없다.

'3단층 미술사'의 세 가지 양식을 극단적으로 다르게 설명하면 그들의 차이가 쉽게 이해된다. 물론 실제로는 그들의 차이가 그렇게

극명한 건 아니다. 그들은 목표로 하는 특정 축이 위치한 최종 극점, 그 자체가 아니라 다소간 거기로 향하는 중간 지점에 위치하기 때문이다. 3단층 미술사의 세 가지 양식, 다음과 같다. 첫째, **'전체주의 미술'**! '흐름(X)'에 편승하는 '전체주의' 시대, 즉 '보수 정신'을 반영한다. 그들은 '안정'의 편안함과 감미로움에 매료되어 '대세'로서의 기득권 세력이 전격적으로 보증하는 '단일 가치'를 추구한다. 그리고 알게 모르게 '특별한 집단'이 가진 '총체적'인 '통제'의 권력을 지향하며 지구촌 정복을 추구한다. 안정과 효율, 그리고 발전 위주의 정책으로 국제적인 '일원화'와 그에 따른 지엽적인 '차별'을 조장하기도 하며. 이는 곧 '이렇게 행동하자', 혹은 '이런 예술이 맞다'는 태도이다. 비유컨대, 아날로그 클래식 악기를 고수하는 경향, 혹은 일방통행 길인 좁은 차도에서 모든 차량이 순방향으로 안전하게 주행하는 모습과도 같다.

둘째, **'현대주의 미술'**! '반발(Y)'을 꾀하는 '해체주의' 시대, 즉 '진보 정신'을 반영한다. 그들은 '저항'과 '위반'의 쾌감에 매료되어 소외된 피기득권 세력에게 할당되는 '확장 가치'를 추구한다. 그리고 다분히 의식적으로 '특별한 개인'이 '파편화'되어 가는 경향 속에서 자신만의 '자유'를 추구한다. 비교와 지적, 개선과 쟁취를 통해 국제적인 '다원화'와 지엽적인 '차이'를 중시하며. 이는 곧 '나 그렇게 안 살래', 혹은 '저런 예술이 좋다'는 태도이다. 비유컨대, 아날로그 클래식 악기에 반하는 디지털 전자 악기를 선호하는 경향, 혹은 일방통행 길의 좁은 차도에서 특정 차량이 역방향으로 위험하게 주행하는 모습과도 같다.

셋째, **'동시대주의 미술'**! '상생(Z)'을 지향하는 '모듬주의' 시대, 즉 '모두 정신'을 반영한다. 그들은 개인적인 '창작의 만족감'과 사회 문화적인 '공헌의 뿌듯함'에 매료되어 지역 공동체의 일원으로서 '깊이 가치'를 추구한다. 그리고 작가의 '보편화'를 추구하는 '잠재 적 집단'으로서 '산발적 참여 연대'의 유기체적인 경향을 보이며 '참 자유'의 지속을 갈망한다. 누구나 스스로 풍요로운 '자족'을 바라며. 이는 곧 '우리에게 진짜 중요한 걸 찾자', 혹은 '예술적인 게 행복하다'는 태도이다. 비유컨대, 악기의 종류에 상관없이 스스로 즐기며 연주하는 경향, 혹은 특정 목적지를 향해 다들 우르르 나아 가는 좁은 차도가 아닌, 넓은 인도에서 나름대로의 방향으로 마음 대로 길을 걷는 모습과도 같다.

알레고리(allegory)적인 우화를 활용하면 확 이해가 쉬워진다. 따라 서 여기서는 '전체주의 미술', '현대주의 미술', 그리고 '동시대주의 미술'을 한 가족, 즉 3세대로 가정해본다. 그렇다면 '3단층 미술사' 는 가족 계보다. '전체주의 미술'은 '현대주의 미술'을 낳았고, '현대 주의 미술'은 '동시대주의 미술'을 낳았다.

첫째, '전체주의 미술'의 '선장(Z)', '날 좀 가만 놔두지'! 즉, 힘들 어서 피하고 싶다. 이 경우에 'T삼각형'은 **'가다-서다-놓다'**로 이해 가능하다. '그냥 갈(X)걸 어쩔 수 없이 서니(Y) 그냥 다 놓아(Z)버 리고 싶다'라는 식으로. 비유컨대, 만약에 내가 아들(현대주의 미술) 을 낳지 않고 지금까지 홀로 살았다면 인생 참 편했다. 그러면 '요 즘 미술 너무 난해해'라는 말을 들을 필요도 없었을 텐데. 생각하

면 할수록 참 아들이 밉다. 게다가, 아들이 나를 적이라고 치부하다니 이렇게까지 가문에 먹칠을 해야 하나? 솔직히 말하면 기왕 이렇게 된 거, 자식을 남이라고 생각해 버리면 속은 좀 편하다.

그런데 세상은 원래 냉혹하다. 적군이 없으면 아마도 아군이 다 해먹을 거다. 팔자 좋을 듯. 그러나 이 세상에는 도무지 나만 홀로 존재하지 않는다. 즉, 이 세상에 영원한 독점이란 없다. 이를테면 누군가의 독점이 강하면 강할수록 이를 취하려는 상대방의 욕망은 커져만 간다. 즉, 적군은 언제 어디서나 생기게 마련이다. 나눠 먹느냐 뺏어 먹느냐, 그것이 문제로다.

결국, 부모자식 간에도 싸움은 피할 수 없다. 마치 일방통행 차도의 비유처럼 내 아들은 '내가 맞다'고 이를 갈며 나와는 반대로 역주행한다. 이를테면 '나는 맞고 너는 틀려. 따라서 난 널 뜯어 고치겠어(I'm right, you are wrong, so I am gonna right you)'라는 식으로. 물론 그래도 자식이다. 정말 십분 이해해 주고 싶다. 그런데 가끔씩은 도대체 왜 저러는지 영문을 알 수가 없다. 세상 망하자는 건지. 그런데 솔직히 막 나가는 게 좀 무섭긴 하다.

둘째, '현대주의 미술'의 '선장(Z)', '저러니 내가 이럴 수밖에'! 즉, 용기 내어 지적하고 싶다. 이 경우에 'T삼각형'은 **'맞다-틀리다-고치다'**로 이해 가능하다. 맞는(X) 줄 알았는데 틀린(Y) 걸 발견하고 이를 제대로 고치려는(Z). 비유컨대, 아버지(전체주의 미술) 입장에서는 자식이라는 게 매사에 삐딱하고 지 맘대로 산답시고 반항만 일

삼는 골칫덩어리로 보일 거다. 그런데 실상은 막상 사고를 친 건 아버지다. 정말 해도 너무 했다. 나는 더 이상 저렇게 살고 싶지가 않다. 세상은 완전히 바뀌어야 한다. 제발 좀 사람답게 살자.

물론 아버지께서 바뀌실지는 모르겠다. 그런데 만약 그러면 막상 당황스럽다. 내 저항이 의미 있는 이유는 일찌감치 아버지께서 저런 심각한 문제를 일으키셨기 때문이다. 따라서 원래의 맥락이 갑자기 변한다면 자칫 내 해결방안이 소용없어질 수도 있다. 잘못이 있어야 비로소 고치는 게 가능하니까. 하지만, 인정하자! 아버지께서 바뀌실 가능성은 0에 가깝다. 그러니 난 그저 계속 비난하며 살면 된다. 아버지와 같은 인생은 결코 살지 않으리라. 세상은 내가 바꾼다. 난 나다.

셋째는 세 계열로 세분화해서 셋째 중 하나, '동시대주의 미술'의 '선장(Z)', '아직도 저러도 싸우냐'! 즉, 절대로 섞이고 싶지 않다. 이 경우에 'T삼각형'은 **'분쟁-연결-절연'**으로 이해 가능하다. 분쟁(X)이 끝없이 연결(Y)되는 상황에 지쳐 이제는 정말 그만(Z)하고 싶은. 비유컨대, 할아버지(전체주의 미술)와 아버지(현대주의 미술)의 끝없는 티격태격, 이젠 좀 그만 보고 싶다. 그런데 가만 보면 이제는 두 분, 서로 없으면 죽고 못 사는 상보적인 공생관계다. 물론 동지라기보다는 적으로. 게다가, 언제나 두 분 사이에서는 팽팽한 긴장감이 흐른다. 이는 곧 우리 가문이 대내외적으로 흥행하는 요소다. 예컨대, 전쟁은 아군과 적군을 필요로 한다. 권투시합은 상대방을 필요로 한다. 손뼉도 마주쳐야 소리가 난다. 마찬가지로, 어차피

두 분께서는 계속 싸우실 거다.

그런데 두 분의 성향은 많이 다르다. 우선, 할아버지께서는 덩치는 큰데 좀 굼뜨시다. 자기 내구력만 믿었지 상대방이 어떻게 나올 지를 잘 파악하지 못하신다. 연세가 드셔서 신경줄을 놓고 계신 건지. 반면, 아버지께서는 덩치는 작은데 상당히 예민하시다. 할아버지를 비교적 잘 파악하신다. 게다가, 치밀하고 공격적이시다. 싸움으로 치자면 등 뒤에 밀착해서 물고 늘어지며 거머리처럼 떨어지지 않는 거의 기생의 경지다. 여하튼, 두 분의 싸움은 참 살벌하다. 마치 총량이 정해져서 누군가가 따면 누군가는 잃는 '제로섬게임(zero-sum game)'이 연상된다. 한 명이 내동댕이쳐져야 비로소 끝날 기세다. 그런데 희한하게 서로 간에 합이 맞는지 좀처럼 싸움이 끝날 기미가 보이지 않는다. 개인적으로 정말 지겨우니 보기 싫다.

셋째 중 둘, '동시대주의 미술'의 또 다른 '선장(Z)', '나라도 제대로 살자'! 즉, 독립적인 계획을 가지고 싶다. 이 경우에 'T삼각형'은 **'타협-분쟁-초탈'**로 이해 가능하다. 타협(X)하려는 자와 분쟁(Y)을 일으키려는 자의 한계를 적극적으로 넘어(Z)서려는. 예를 들어 할아버지(전체주의 미술)와 아버지(현대주의 미술)께서는 예술의 정의에 대한 이견을 좁히지 못하며 하루가 멀다 하고 언쟁하신다. 서로 이기고 싶어 정말 안달이 나셨다. 매일같이 상대방을 열심히 분석하며 경쟁하시니 세월 참 잘도 간다. 그러다 보니 이제는 상대방이 자기 삶의 기준이다. 즉, 서로는 서로 밖에 모르는 타자의 삶을 살게 되었다. 이거 문제다!

결국, 할아버지와 아버지께는 대표적으로 두 개의 큰 문제가 있다. 우선, 문제1! 끊임없이 자신을 상대방의 기준으로 비교하니 밑도 끝도 없는 '**결핍감**'에 허덕이신다. 다음, 문제2! 상대방을 이기려고 생난리를 치다 보니 밑도 끝도 없는 '**공허감**'에 허덕이신다. 이러다 정말 큰일 난다. 이제는 두 분 다 젊지 않다.

그렇다면 어떻게 그분들의 '결핍감'과 '공허감'을 치유할 수 있을까? 내가 고민과 수소문 끝에 찾은 명약은 바로 '**예술의 일상화**'! 구체적으로 이 약의 효능을 살펴보면 다음과 같다. 우선, 이 약은 '**창조적 만족감**'을 준다. 상대방의 기준으로 비교하면서 자연스럽게 생기는 '결핍감'의 극복에는 아주 그만이다. 이를테면 나는 나의 기준이다. 즉, 스스로이다. 그리고 사실 진정한 여가는 소비라기보다는 창작이다. 중요한 건, 잘 하는 게 아니라 내가 하는 거다. 그러려면 간이 커야 한다. 뭐든지 직접 다 해봐야 하니까. 결국, 이제는 남의 예술을 소비하는 데 그치지 말고, 주체적으로 예술적인 창조행위를 하며 스스로 충만감을 느낄 때가 왔다.

다음, 이 약은 '**사회적 공헌감**'을 준다. 상대방과 끝없이 싸우다 생기는 '공허감'의 극복에는 아주 그만이다. 예를 들어 아들러(Alfred Adler, 1870 – 1937)는 '공헌감'이란 일상에서 느끼는 소소한 감정에서 비로소 시작한다고 했다. 이를테면 스스로 예술적인 창조행위를 하며 이를 즐기다 보면 나도 모르게 문화의 풍요에 일조하게 된다. 물론 공동체 문화에 참여하고 기여하는 방식은 다양하다. 창작뿐만 아니라 감상, 토론, 지원, 소장, 투자, 교육, 일상 등 전 방위적으로

가능하다. 결국, 깊은 창작과 넓은 나눔, 즉 예술의 일상화 자체가 진정한 사회 공헌이다. 이와 같이 새로운 시대에는 예술이 묘약이다. 예컨대, 미술관에 가야만 미술작품을 감상할 수 있는 게 아니다. 길거리가, 그리고 나 스스로가 또 다른 작품이다. 할아버지와 아버지, 이제는 변하셔야 한다. 물론 약값은 내가 지불한다.

셋째 중 셋, '동시대주의 미술'의 또 다른 '선장(Z)', '스스로 충만하자'! 즉, 자생적인 행복감을 추구한다. 이 경우에 'T삼각형'은 **'안정감-쾌감-뿌듯함'**으로 이해 가능하다. '안정(X)된 체계에 염증을 느끼며 이를 위반하는 쾌감(Y)을 누리다가 이게 점점 무덤덤해지니 이제 진정으로 중요한 건 스스로 누리는 뿌듯함(Z)임을 깨닫는다'라는 식으로. 비유컨대, 아버지(현대주의 미술)께서는 할아버지(전체주의 미술)의 권위에 도전하며 쾌감을 느끼셨고, 이를 자기 성장의 에너지원으로 활용하셨다. 그런데 이와 같이 자가 발전적이지 못한 의존적이고 기생적인 방식, 큰 문제다.

경제학 용어인 '한계효용체감의 법칙'은 소비를 지속할수록 재화로부터의 만족도가 감소하는 현상을 말한다. 예를 들어 나는 김밥을 좋아한다. 특히나 배고플 때 한 줄 먹으면 너무 맛있다. 그런데 두 줄째는 약간 덜 맛있다. 세 줄째는 좀 별로이다. 네 줄째는 물린다. 그리고는 이제 더 이상 먹기가 싫어진다.

이와 같이 아버지께서 가지시는 위반의 쾌감이 항상 같을 수는 없다. 미술사를 보면 20세기 초, 위반의 열기는 지금과 비할 바가 아

니었다. 그런데 20세기 말, 개념미술 이후로는 도무지 화끈한 미술 사조가 전면에 등장하지 않았다. 돌이켜보면, 20세기가 흘러가며 소위 '위반의 전략'은 대학과 미술관 등 여러 기관을 통해 교과서 적으로 '제도화(institutionalization)'되었다. 그렇다면 일탈은 더 이상 일탈이 아니다. 이를테면 하지 말래야 재미있는데 이제는 마음껏 하란다. 이와 같이 모든 걸 제도 안으로 포섭하니 결국에는 **'쾌감 상실의 시대'**가 도래했다.

더 이상 반발이 쾌감이 아닌 시대, 이제는 삶의 방식 자체가 바뀌 어야 한다. 즉, 자생적인 의미를 만들며 나만의 행복을 추구하는 법을 익히는 게 관건이다. 더 이상 할아버지와 아버지처럼 의존적 으로 살 수는 없는 노릇이다. 물론 불의에 대한 반발은 필요하다. 예컨대, 공정한 조건이 보장되지 않을 때의 반발은 당연하다. 인권 문제나 양성평등과도 같은. 그러나 더 이상 내 삶의 가장 주된 에 너지원이 반발일 수는 없다.

'3단층 미술사'의 'T삼각형'은 앞에서 언급한 **'흐름-저항-상생'** 이외 에도 다양하다. 몇 가지 예는 다음과 같다. 우선, **'정치-경제-문화'**! 이를테면 19세기에는 정치(X), 그리고 20세기에는 경제(Y)가 중요 했다면, 21세기에는 문화(Z)가 중요하다. 다음, **'살기-잘 살기-더 잘 살기'**! 이를테면 화이트 헤드(Alfred North Whitehead, 1861 – 1947)는 세상사를 '살기(X: to live)', '잘 살기(Y: to live well)', 그리고 '더 잘 살기(Z: to live better)'로 구분했다. 다음, **'타(他)-아(我)-탈아(脫我)'**! 이를테면 타자(X)의 시선에 영향을 받다가 자신(Y)의 삶을 추구하

도표 16 Motivational Model (Abraham Maslow, 1908-1970)

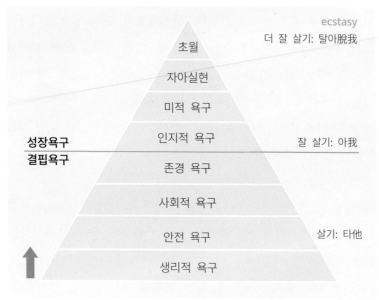

고, 결국에는 여기서도 해탈(Z)한다. 특히, 이는 욕구단계를 8단층으로 체계화한 매슬로우(Abraham Maslow, 1908－1970)와 통한다.

매슬로우의 '욕구 8단계 피라미드'를 아래로부터 순서대로 쌓아보면 다음과 같다. '생리적 욕구', '안전 욕구', '사회적 욕구', '존경 욕구', '인지적 욕구', '미적 욕구', '자아실현', '초월'! 여기서 앞의 욕구 4개(생리, 안전, 사회, 존경)는 경쟁과 저항, 그리고 비교와 구분에 입각한 '결핍욕구'이다. 이는 '타자'의 시선으로 '살기'와 관련이 있다. 다음, 뒤의 욕구 4개(인지, 미, 자아, 초월)는 호기심과 용기, 그리고 신비에의 매혹에 입각한 '성장욕구'이다. 이 중 바로 아래 욕구 2개(인지, 미)는 '나'의 관점으로 '잘 살기'와 관련이 있다. 반면, 가장 위의 욕구 2개(자아실현, 초월)는 '탈아'의 차원에서 '더 잘 살기'

와 관련이 있다. 이는 진정한 황홀경(ecstasy)의 단계다. 결국, '결핍
욕구' 4개(생리, 안전, 사회, 존경)와 바로 아래 '성장욕구' 2개(인지,
미)는 사람의 이기심에 기반한 단계를 말한다. 반면, 가장 위의 '성
장욕구' 2개(자아실현, 초월)는 비로소 이기심의 속박에서 벗어난 단
계를 말한다. 드디어 개인적인 참 자유, 그리고 사회적인 공헌감에
도달하는 것이다.

여기서 주의할 점! '현대주의 미술'의 문제의식과 해결방향은 지금
도 유효하며 배울 점이 많다. 이를테면 그동안 '현대주의 미술'은
'전체주의 미술'이 초래해온 문제점을 지적하고 이에 저항하며, 나
아가 이를 극복하기 위한 새로운 대안을 꾸준히 제시해 왔다. 즉,
현재 진행형으로서 앞으로도 해야 할 일이 많다. 특히, '현대주의
미술'의 이상인 '저항정신'은 '동시대주의 미술'에도 큰 귀감이 된
다. 그런데 니체(Friedrich Nietzsche, 1844-1900)는 종속적인 '노예의
도덕'과 주체적인 '주인의 도덕'을 구분하며 후자를 찬양했다. 그러
기 위해서는 상대방에 대한 **'해체 저항'**보다는 스스로를 위한 **'생산
저항'**이 절실하다.

나는 '현대주의 미술'의 특성을 'System of SFMC'의 구조를 활용하
여 5가지로 구분한다. 그 주장을 간략하게 기술하면 다음과 같다.
첫째, 'Story(내용)'! **'재현보다 표현'**을 중시한다. 즉, 외부의 모양을
관찰하기보다는 내부의 물성을 드러내려는 욕구가 더욱 커졌다.
예를 들어 원래 있는 남의 이야기를 객관적으로 복제하기보다는
새로운 자신만의 이야기를 주관적으로 표출하기를 선호한다. 마치

'그걸 말하는 사람은 나다(It is I who say that)'라는 식으로.

둘째, 'Form(형식)'! **'촬영보다 연출'**을 중시한다. 즉, 이미지를 그대로 드러내기보다는 가공하려는 욕구가 더욱 커졌다. 예를 들어 광학적인 묘사 등 학습된 기준에 의존하여 외부의 이미지를 가져오기보다는 자신만의 개성으로 마음껏 무대를 연출하며 직접 내면의 이미지를 만들기를 선호한다. 마치 '내가 만드는 건 그런 식이다(It is that way that I do)'라는 식으로.

셋째, 'Meaning(개인적인 의미)'! **'의도보다 의미'**를 중시한다. 즉, 개념을 수직적으로 받아들이기보다는 수평적으로 생산하려는 욕구가 더욱 커졌다. 예를 들어 작가가 의도한 바를 확실하게 전달하는 데에만 연연하며 의미의 문을 닫기보다는 여러 해석과 다양한 관점을 수시로 도입하며 의미의 문을 열기를 선호한다. 마치 '그걸 의미 있게 생각하는 사람은 나다(It is I who mean it)'라는 식으로.

넷째, 'Context(맥락)'! **'수용보다 유희'**를 중시한다. 즉, 하나의 가치만을 추종하기보다는 여러 가치를 고려하고 음미하려는 욕구가 더욱 커졌다. 예를 들어 확립된 체계나 일방적인 지식을 단선적으로 수용하기보다는 열린 시각과 다원적인 통찰을 바탕으로 복합적으로 유희하기를 선호한다. 마치 '그걸 원하는 사람은 나다(It is I who want that)'라는 식으로.

다섯째, 'System(구조)'! **'무연보다 관계'**를 중시한다. 즉, 현상을 맹

목적이고 지엽적으로 받아들이기보다는 상호 영향 관계를 파악하며 이를 거시적으로 이해하려는 욕구가 더욱 커졌다. 예를 들어 비인간적인 자연의 작동이라거나 그저 우연적으로 발생하는 사고라기보다는 이를 화두로서의 사건으로 받아들이며 인간적인 이해를 시도하기를 선호한다. 마치 '나 그거 알겠어(I see that)'라는 식으로.

물론 내가 파악한 5가지 방향은 상황과 맥락에 따라 상대적이고 가변적이다. 언제 어디에서나, 그리고 누구에게나 해당되는 절대적인 해답이라기보다는. 예컨대, 일방통행 도로의 이쪽 편에서 보면 차량은 왼쪽에서 오른쪽으로 이동한다. 하지만, 저쪽 편에서 보면 차량은 반대로 이동한다. 따라서 거시적인 흐름에 대한 해석은 자신이 당면한 이해관계에 따라 언제나 다를 수 있다. 물론 개인적으로는 내가 파악한 대략적인 방향에 대해 많은 이들이 공감하리라 생각된다. 하지만, 미시적인 흐름은 이와는 달리 매우 다양하다.

'현대주의 미술'의 큰 목표 중 하나는 바로 억눌린 자아의 욕구를 마음껏 분출하고 화끈하게 해소하는 것이다. 이제는 마치 내가 하고 싶은 걸 '표현'하고 그러려고 '연출'하며 그러면서 '의미'찾고 그러다가 '유희'하며 그렇게 '관계'맺고 싶다고 큰 소리 치는 듯이. 그러고 보면 그동안 '현대주의 미술'은 '전체주의 미술'에 대해 참 쌓인 게 많은 모양이다. 그래서인지 상대방을 '적폐세력'으로 규정하고는 이에 대해 강한 불만을 표출한다. 체제의 수행을 우선시한 나머지 과도하게 자아의 욕구를 억압했다며. 예컨대, '꽃 그림'에 대한 저항에는 한편으로 기득권 세력에 아첨하는 목적으로 제공하는

장식적인 봉사(service)에 대한 거부의 마음이 담겨 있다. 이는 앞으로는 스스로가 주인이 되어 내가 원하는 걸 하겠다는 의지의 표명이다.

하지만, 점차 '동시대주의 미술'의 필요성이 대두되고 있다. 이는 '3단층 미술사'를 알레고리적으로 비유하면서 언급되었듯이 결과적으로 '전체주의 미술'과 '현대주의 미술'의 관계에서 비롯된 대립항의 순환 구조가 많은 문제점을 초래했다는 비판으로부터 태동했다. 정리하면, '동시대주의 미술'이 등장한 대표적인 배경 네 가지, 다음과 같다.

첫째, '**제도화(institutionalization)**'! '현대주의 미술'에서 '전체주의 미술'에 대한 '반발 에너지'가 감소했다. 즉, 21세기에 들어서며 대상과의 비교의식을 통한 투쟁의 시대가 종언을 고하기 시작했다. 물론 첫 경험은 언제나 짜릿하다. 그런데 갈수록 그 느낌이 덜해진다. 게다가, 이제는 '저항정신'도 학교에서 가르친다. 예를 들어 교과서화는 당대의 짜릿한 체험을 구태의연하게도 무감각한 지식으로 변모시킨다. 20세기를 돌아보면, '현대주의 미술'은 기득권에 제대로 저항하지 못하고 시늉만 내다가 결국은 흡수됨으로써 스스로가 기득권의 일원으로 편입되는 경우가 잦았다. 마치 자본주의 기득권 세력인 부르주아도 아니면서 그들과 같은 생각을 하는 '소시민(petit bourgeoisie)'이 되어.

둘째, '**고착화(fixation)**'! '현대주의 미술'에서 '사회 변혁 에너지'가

감소했다. 어차피 그 나물에 그 밥이었는지 역사가 선형적으로 발전한다는 환상이 깨졌다. 이제는 마치 돌고 도는 영원한 자가순환(loophole)에 빠진 것만 같다. 물론 '전체주의 미술'로의 회귀, 혹은 퇴행은 더 이상 가능하지 않다. 일찌감치 '판도라의 상자'는 열렸고 벌써 너무 멀리 와 버렸다. 즉, 다시 아무 일도 없었던 것처럼 원래대로 돌아갈 수는 없는 일이다. 그렇다면 기왕에 이를 '동시대주의 미술'로 연결하여 희망찬 'T삼각형'으로 만든다면, **'고수-발전-누림'**이라고 생각해볼 수 있다. 결국, 이제는 '누림'이이야말로 우리가 진정으로 나아가야 할 길이다. 다들 스스로가 하고 싶은 예술을 하며 원래 언제나 그래왔던 것처럼.

셋째, **'민주화(democratization)'**! '전체주의 미술'과 '현대주의 미술'은 '대중 에너지'를 전폭적으로 불러일으킨 적이 없다. 역시나 그 나물에 그 밥이었는지 역사적으로 지엽적인 소수 집단의 한계를 제대로 극복하지 못했다. 하지만, 더 이상 미술계는 폐쇄적일 수 없다. 학연, 지연 등의 담합(cartel)은 점차 붕괴되고 있다. 아니, 그래야만 한다. 이를테면 미대를 나와야지만 미술을 할 수 있는 게 아니다. 앞으로 중요한 건, '자유'를 찾기 위한 소수 특권계층의 투쟁이 아니라 모두가 '참 자유'를 누리는 상태이다. 이를테면 '위반의 쾌감'보다는 '창작의 만족', 그리고 '쟁취의 목표'보다는 '당연한 조건'의 지속을 중요시하는 식으로. 결국, 예술은 모두 다 누려야 제 맛이다. 그리고 이를 현실화하기 위한 이러 저러한 묘안이 시급하다. 21세기, 여가 소비가 아닌 여가 창작의 시대, 그 대단원의 막이 열렸다. 다행스러운 건, 해가 거듭할수록 더욱 많은 일인작가가

다양한 채널로 거대한 집단창작에 참여한다는 것이다. 마치 예술을 창작하는 집단지성처럼. 물론 아직은 부족하고 문제도 많다. 그래도 이는 계속 진화 중이다.

넷째, **'전문화(specialization)'**! '현대주의 미술'은 '전체주의 미술'에 비해 더욱 '지식인의 조건'을 강요했다. 즉, 소수의 비평가와 큐레이터, 그리고 작품 수집가들에 의해 예술담론이 좌지우지되었다. 하지만, 앞으로는 누구나 예술하는 시대가 되어야 한다. 그러려면 예술담론에 참여하는 사람들의 숫자가 폭발적으로 늘어나 이를 더욱 고도화해야 한다. 물론 모두가 다 예술을 생계를 위한 직업으로 삼을 이유는 없다. 이를테면 누구나 정치를 하지만, 엄연히 직업 정치가는 존재한다. 그런데 그렇다고 해서 꼭 직업 정치가가 제일 정치를 잘 하는 건 아니다. 오히려, 보는 눈이 많고 아는 눈이 많으면 언제 어디서나, 그리고 누구라도 전폭적인 참여가 가능하다. 이와 같이 확실한 견제와 균형이 보장된다면 그 분야의 전문성은 더욱 향상되게 마련이다. 결국, 앞으로의 예술은 결코 만만하지 않다. 옛날과는 다른 방식으로 더욱 흥미진진한 게임이 될 듯.

나는 원론적으로 '동시대주의 미술'이야 말로 앞으로 새로운 시대의 미술이 나아가야 할 궁극적인 방향이라고 주장한다. 우선, 이는 외부에의 의존에서 벗어나 **'자가 발전적인 에너지원'**을 내장한 자생적인 미술이다. 즉, '나'의 주체적인 가치를 추구한다. 다음, 이는 특정 세력의 이해관계를 벗어나 **'나와 공동체 에너지원'**을 내장한 공생적인 미술이다. 즉, '우리'의 보편적인 가치를 추구한다.

반면, '전체주의 미술'과 '현대주의 미술'에는 위의 두 에너지원이 부족하다. 오히려, 서로 의존적으로 끌려 다닌 경향이 있다. 또한, 특정 이해관계에 휘둘렸다. 그래서 다분히 종속적, 이기적, 배타적이었다. 우선, '전체주의 미술'은 '타자'의 시선에 의해 과도하게 끌려 다녔다. 이를테면 전통적인 **'주문자 생산 방식'**이 그 예다. 반면, '현대주의 미술'의 관심은 일차적으로 '나'를 널리 퍼트리는 데 있었다. 이를 테면 **'작가의 자아 표출'**이 그 예다. 그런데 여기서 추구하는 '나'는 우선 표면적으로는 상대방에 대한 '저항정신'에 과도하게 의존했다. 반면 내면적으로는 알게 모르게 제도권 속에서 특정 세력화 했다. 이는 결국 기존의 의존적이고 이기적인 생리를 그대로 답습하며 주변의 요구를 수용하는 또 다른 타자화된 모습에 다름 아니다.

그렇다면 '동시대주의 미술'이 대안이다. 물론 이는 필연적으로 그렇게 될 수밖에 없다는 '당위론'이라기보다는 그렇게 조성되기를 바라는 '가치론'에 가깝다. 바야흐로 4차 혁명의 시대, 이제는 새롭게 사람됨의 의미를 찾아야 한다. 그러나 이는 만만한 일이 아니다. 그래도 뜻있는 사람들이 이곳 저곳에서 전 방위적으로 토론하며 행동하다 보면 어느 순간 꿈은 현실이 된다.

나는 '동시대주의 미술'의 특성을 5가지로 구분한다. 첫째, 'Story (내용)'! **'재현과 표현보다 창조'**를 중시한다. 둘째, 'Form(형식)'! **'촬영과 연출보다 감독'**을 중시한다. 셋째, 'Meaning(의미)'! **'의도와 의미보다 감상'**을 중시한다. 넷째, 'Context(맥락)'! **'수용과 유희보다 게**

임'을 중시한다. 다섯째, 'System(구조)'! **'무연과 관계보다 토론'**을
중시한다.

이 5가지의 특성은 'T삼각형' 즉, '전체주의 미술의 특성–현대주의
미술의 특성–동시대주의 미술의 특성'으로 기술 가능하다. 이를테
면 순서대로 **'재현-표현-창조'**, **'촬영-연출-감독'**, **'의도-의미-감상'**, **'수
용-유희-게임'**, **'무연-관계-토론'**으로. 이는 '기초–당연–중요', 혹은
'살기–잘 살기–더 잘 살기'와 통한다.

여기에 활용되는 'T삼각형'은 '이제는 X와 Y의 싸움을 넘어 Z로 가
자'는 맥락과 관련된다. 이를테면 나는 부정적인 에너지의 소진이
아니라 긍정적이고 생산적인 에너지의 고양을 바란다. 그동안 '전
체주의 미술'과 '현대주의 미술'은 서로 간에 자신이 옳다며 티격태
격 싸움을 반복해 왔다. 그러나 이제는 더 이상 그럴 필요가 없다.
'재현과 표현', '촬영과 연출', '의도와 의미', '수용과 유희', 그리고
'무연과 관계'는 사실 지향점이 아니다. 오히려, 가치 있는 예술행
위를 위한 방편적인 도구이자 풍부한 재료일 뿐이다. 결과적으로
5가지의 궁극적인 목적, 즉 '창조', '감독', '감상', '게임', '토론'을 예
술적으로 제대로 성취하기 위한. 이와 같이 목적을 위한 방법 자체
가 목적이 되어서는 안 된다.

정리하면, '동시대주의 미술'의 5가지 주장은 다음과 같다. 첫째,
'Story(내용)'! 누구나 **'내용을 만들며 창조'**할 수 있다. 둘째, 'Form(형
식)'! 누구나 **'형식을 만들며 감독'**할 수 있다. 셋째, 'Meaning(의미)'!

누구나 '의미를 찾는 감상'을 할 수 있다. 넷째, 'Context(맥락)'! 누구나 '맥락을 즐기는 게임'을 할 수 있다. 다섯째, 'System(구조)' 누구나 '구조를 파악하는 토론'을 할 수 있다. 결국, 예술은 누구나 할 수 있어야 한다.

따라서 내가 꿈꾸는 '동시대주의 미술'의 궁극적인 목표는 바로 '예술의 일상화'이다. 이는 제공되는 문화상품을 그저 소비만 할 게 아니라 적극적으로 예술을 생산하는 주체가 되어 스스로 '창작의 만족감'을 누리며, 어울려 '사회적 공헌감'을 맛보는 것이다. 4차 혁명의 시대, 우리는 '예술적인 여가생활을 어떻게 영위할 수 있는가'라는 절박한 질문 앞에 섰다. 분명한 건, 어찌할 수 없는 우울증에 시달리지 않으려면 '예술'이야말로 소중한 명약이다.

진정한 '예술'이란 벌써 제작되어 어딘가에 걸려있는 물리적인 예술작품이 아니라 내 삶을 사는 방식, 그 자체다. 즉, '예술'은 명사가 아니라 동사다. 그렇다면 원론적으로는 꼭 예술대학을 나오지 않아도 누구나 '예술' 창작활동을 할 수 있다. 그리고 예술가만 '예술'을 하는 게 아니다. 큐레이터, 평론가, 후원자, 투자자, 관객, 이웃, 그리고 길거리를 지나다니는 이름 모를 행인, 이들 모두가 다 알고 보면 나름의 방식으로 '예술'을 한다. 결국, '예술적 마인드'로 세상을 바라보면 도무지 '예술'이 아닌 게 없다. 다시 말해, '예술'은 우리를 꿈꾼다. 그리고 마음먹기에 따라 한껏 뿌듯하다면 여기가 바로 온갖 전시가 끝도 없이 펼쳐지는 환상의 나라다. 이는 물론 그냥 얻어지지 않는다. 가열찬 꿈과 진지한 땀이 필요하다.

| 알렉스: | 네 말은 벌써 '동시대주의 미술'이 도래했다기보다는 점점 '현대주의 미술'이 쇠퇴하는 증후가 보이니 새로운 시대의 미술을 같이 준비하자는 거지? |
|---|---|
| 나: | 응! |
| 알렉스: | '동시대주의 미술'에 대해 듣다 보면 당연히 그렇게 되는 수순이 아니라 가능하면 그렇게 됐으면 하고 바라는 느낌이야. '그래야 비로소 사람답게 산다'라면서. 그렇다면 현재 '동시대주의 미술'이 얼마나 실현된 거 같아? |
| 나: | 곳곳에서 증후가 감지되니 아마도 문은 좀 연 느낌? 바람이 살살 들어와! |
| 알렉스: | 그런데 굳이 네가 '주의'라고 이름을 붙인 건 사상의 측면을 강조하려고? 그냥 '현대미술', '동시대미술', 이렇게 지칭하면 쉽잖아. |
| 나: | 통상적으로 근현대미술을 영어로 'modern art'라고 부르잖아? 상대적으로 최근을 'contemporary'라고 부르고. 그럼 예컨대, 23세기에는 그때를 뭐라고 부를까? |
| 알렉스: | 크크, 그러니까 후세에 대한 고려 없이 20세기에 'modern'이라는 단어를 선점했다고? 우리는 항상 현재를 살기에 세상에서 오늘이 제일 중요하니까. 즉, 먼저 쓰는 게 임자. |
| 나: | 결국, 그날이 오면 신조어 등 다른 단어를 찾아 |

야지. 이를테면 헤겔(Georg Wilhelm Friedrich Hegel, 1770–1831)만 봐도 자기가 살던 19세기 초가 역사의 완성이라며 도취되었어. 그에게는 당대가 절정의 현대였으니까. 그런데 지금 보면 딱 근대적이야.

알렉스: 아마도 '현대주의 미술'은 '전체주의 미술'과 티격태격 싸우다가 잠깐 뒤를 보니 어, 시간 다 지났네? 자기 인생도 함 살아봤어야지! 좀 슬프다.

나: 감정이입 대단한 걸?

알렉스: 그러니까 네가 중 2때 저지른 나뭇가지 사건은 '표현'을 추구하는 '현대주의 미술', 그리고 이걸 무시하고 '재현'만을 강요하는 분위기는 '전체주의 미술'과 통한다. 그래서 당시에 욱했다?

나: 아니, 꼭 욱했다기보다는… 그래도 칭찬 받았잖아.

알렉스: 그러면 길들여졌다? 원래 기득권이 그런 식으로 유화정책을 펴는 거야. 그렇게 저항정신이 없어서 어떻게 새로운 미술을 하려고 그래? 과감하게 맞서 싸워야지!

나: 뭐야, 낚였다.

알렉스: 그런데 '전체주의'라는 말, 어감이 좀 무섭다.

나: 꼭 그게 의도는 아니야. 그저 개인의 자유보다는 구조의 수용, 즉 체제의 존속을 더 중시한다는 의미에서 선택한 단어지.

알렉스: 개인은 파편, 사회는 전체? 그럼 '전체주의 미술'

을 '**구조미술**', '현대주의 미술'을 '**개인미술**', 그리고 '동시대주의 미술'을 '**공동체미술**'이라고 지칭해도 되겠네?

나:          오, 그럴듯!

알렉스:    '현대주의 미술'의 첫 번째 특성, '재현'을 넘어 '표현'을 추구하다, 설명해 봐.

나:          우선 '현대주의 미술'은 문화적 재현, 즉 뻔한 관습이나 기존의 가치관, 혹은 주류사상을 그대로 재현하는 경향을 지양해. 예술적인 표현의 자유는 지향하고. 이를테면 '전체주의 미술가(Totalitarianism artist)'는 타자의 일방적인 필요를 따르는 경향이 있잖아? 성직자의 주문에 따르는 성화 제작이 그 예지. 반면에 '현대주의 미술가(Modernism artist)'는 자아의 욕구를 다방면으로 표출하는 걸 우선시해. 반 고흐(Vincent van Gogh, 1853 – 1890)를 보면 각이 딱 나오지.

알렉스:    '전체주의 미술'은 '밖'을 재현하고, '현대주의 미술'은 '안'을 표현한다. 그렇다면 전체주의 미술은 '인상주의(impression)', 반면에 현대주의 미술은 '표현주의(expression)'라고 볼 수 있겠네?

나:          미술사로는 둘 다 '현대주의 미술'인데?

알렉스:    상대적인 맥락이 중요하다며? 이를테면 '전체주의 미술'은 'impression(인상주의)' 즉 '들어온다'는 'im-'을 쓴 거고, '현대주의 미술'은 'expression

(표현주의)', 즉 '나간다'는 'ex-'를 쓴 거잖아?

나:  오호, '전체주의 미술'은 바깥 현상계가 내게로 전사되는 '인상주의', '현대주의 미술'은 내 마음을 바깥 현상계로 방출하는 '표현주의'!

알렉스:  구체적으로 말해 봐.

나:  음, 내용적으로 보면 '전체주의 미술'은 보통 **'기존의 남의 이야기'**! 성화나 신화 등의 도식적인 도상화가 그 예야. 반면에 '현대주의 미술'은 보통 **'나만의 새로운 이야기'**! 내 감정, 생각, 주장, 연출 등이 그 예야.

알렉스:  이미지로 보면?

나:  '전체주의 미술'은 보통 객관적, 사실적, 광학적, 기술적인 바깥 풍경! 반면, '현대주의 미술'은 보통 개인의 주관적인 내면 풍경! 그게 형이상학적이건, 형이하학적이건.

알렉스:  작품으로 예를 들어 봐.

나:  역사적으로 아담과 하와를 그린 작가, 진짜 많잖아? 예컨대, 한스 발둥(Grien Hans Baldung, 1484-1545)이 그린 아담이랑 뒤러(Albrecht Dürer, 1471-1528)가 그린 하와!

알렉스:  둘이 따로 그렸는데 옆에 놓으면 마치 한 사람이 그린 이면화라고 착각할 수도 있는 유형의 작품 말이지?

나:  성경을 참조했으니 소재부터 공통적이잖아. 게

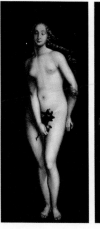
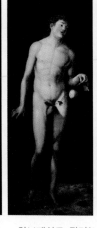

한스 발둥 그리엔(1484-1545),
아담과 하와, 1524

알브레히트 뒤러(1471-1528),
아담과 하와, 1507

다가, 수많은 선배 작가들의 작품을 참조했고.
그러니 전통적인 관습의 '재현'이 딱 느껴지지?
물론 작가마다 조금씩 '표현'의 방식을 변주하긴
했지만. 그런데 예전에는 대부분 그런 식이야.
하지만 생각해보면, 어느 누구도 시대적인 한계
를 완전히 벗어날 순 없잖아? 그렇다면 옛날 작
가들의 개성을 논할 때는 '뭘 그렸느냐'보다는
'어떻게 그렸느냐'에 주목하는 게 통상적이지.

알렉스:　그리는 방식의 새로움 또한 지금 와서 돌이켜
보면 결국에는 당시에 허용 가능한 만큼만 가능
했잖아? 이를테면 당시에는 '고전주의(classicism)'
와 '낭만주의(romanticism)'의 조형적인 경향이 엄
청 다르게 느껴졌다는데 내가 보기엔 그저 도낀
개낀.

나:      그건 요즘 보니까 그렇지. 아마 당대 사람들에
        게는 그때의 차이가 엄청나게 크게 다가왔을걸?

알렉스:  그래.

나:      그런데 역사적으로는 '인상주의'가 도래하면서부
        터 방법론의 파격이 본격적으로 문제시되었어!
        그때 이후로 등장한 여러 미술사조에서 불편함
        과 거부 반응의 정도는 점점 더 세졌고. 그런데
        '고전주의'와 '낭만주의'의 차이가 그 정도는 아
        니었으니 네 말도 일리는 있다!

알렉스:  그런데 극사실적으로 '재현'하는 작품, 요즘도
        많지 않아? 그러니까 '전체주의 미술'은 역사 속
        으로 완전히 사라진 게 아니라 현대적인 모습으
        로 한편에서는 아직도 건재한 거지?

나:      응, 역사적으로 '재현' 잘하는 작가는 항상 있어.
        이를테면 루이스 멜렌데스(Luis Eugenio Meléndez,
        1716 - 1780)의 정물화나 요한 에르드만 훔멜
        (Johann Erdmann Hummel, 1769 - 1852)의 풍경화를
        보면 현대적인 사진술이 개발되기 전에 그렸음
        에도 불구하고 마치 요즘 사진을 보고 그린 듯
        이 현대적으로 생생해!

알렉스:  눈이 곧 사진기가 되었구먼! 이를테면 '재현'을
        위해 내 뇌와 내 마음의 주파수를 잠시 바꾸는
        식으로.

나:      맞네, 리처드 에스테스(Richard Estes, 1932 - ) 같

은 작가는 실제 사진을 보고 그리는데 말 그대로 그냥 사진이야. 그런데 소위 잘 그리는 선수는 주변에 많아. 중요한 건, 진짜 잘 그리려면 **'기술력'**을 넘어선 **'예술력'**이 필요해.

알렉스: 통상적으로 '전체주의 미술'의 형식을 띠더라도 마음만은 '현대주의 미술'인 작품이 그 예가 될까?

나: 맞아, 기존의 관습에 반하는 '저항정신'이 있다면 겉으로는 어떤 옷을 입어도 상관없지! 결국, 소통하는 건 마음이잖아?

알렉스: 그러면 요즘의 극사실주의(hyperrealism) 작품은 '전체주의 미술'인 척하는 '현대주의 미술'의 간첩(spy)?

나: 하하, 말 그대로라면 나름대로 좋은 '현대주의 미술'이지! 물론 그 방면의 모든 작품에 그 정도의 내공이 있진 않겠지만.

알렉스: 옛날에도 '전체주의 미술'인 척하면서 사실은 '현대주의 미술'인 작품이 많았나?

나: 아마도 그렇겠지? 모르거나 퇴색되는 등의 이유로 막상 우리의 눈에는 더 이상 그렇게 보이지 않을지라도. 그래도 미술사에 남은 좋은 작품을 보면 나름대로 당대의 한계를 넘어서려는 '저항정신'이 있었어.

알렉스: 새로운 시도를 감행하면 종종 구습의 반발에 직면하니까.

— 레오나르도 다빈치(1452-1519),
세례자 성 요한, 1513-1516

나:       맞아, 그러다 보면 자연스럽게 '현대주의 미술'
         의 이상과 통하게 마련이지. 한 예로, 레오나르
         도 다 빈치(Leonardo da Vinci, 1452–1519)가 그
         린 세례 요한을 보면 종교적이라기에는 좀 묘한
         느낌이 있거든?

알렉스:   다빈치 코드(The Da Vinci code)?

나:       아마도 교회의 주문을 넘어선 내밀한 자기 발설
         아닐까?

알렉스:   그런데 이 경우에는 하도 미묘해서 구습이 반발
         할 시점(timing)을 놓쳤을 수도 있겠다. 역시 레
         오나르도 다 빈치는 천재! 정리하면, 겉모습과
         속마음은 종종 다르다. 따라서 '전체주의 미술'
         과 '현대주의 미술'을 이분법적으로 구분할 수는
         없다. 이를테면 '전체주의 미술'에서 미술사에

남는 기념비적인 미술은 당시에는 나름대로 '현
대주의 미술'이었으니까. 반대로 당대에는 '현대
주의 미술'이었는데 그게 후대에 관습으로 정착
되면 이제는 '전체주의 미술'로 비쳐지게 마련
이고.

나:		맞아. 상대적이고 맥락적으로 파악해야지.

알렉스:		그렇다면 '현대주의 미술'의 '저항정신', 그 자체
의 문제 때문에 '동시대주의 미술'이 태동한 건
꼭 아니구나! 비유컨대, 이제 '현대주의 미술'의
역사가 길어지며 애초에 생생했던 '저항정신'이
닳아 없어지는 바람에 일종의 퇴행성 관절염을
경험하는 상황으로 이해하면 되나? 그래서 '동시
대주의 미술'의 주사를 맞아야 한다?

나:		묘하게 말이 되네. 그러니까 네 말은 세월이 가
며 '현대주의 미술'이 '전체주의 미술'처럼 제도
권 속에서 일종의 패턴으로 학습, 즉 또다시 '재
현'되는 상황을 맞닥뜨리며 결과적으로 애초의
취지를 상실했다? 타성에 젖으며 '전체주의 미술'
의 전철을 밟았구먼.

알렉스:		응, 그렇다면 '동시대주의 미술'은 '현대주의 미
술'의 새로운 부활이라고 볼 수 있겠네! 다시금
애초의 이상을 생생하게 부활시키려는 시도로서.

나:		워쇼스키 형제(The Wachowski Brothers, Lana
Wachowski, 1965- & Lilly Wachowski, 1967-), 아

니 이제는 성전환으로 자매가 만든 영화 '매트릭스(The Matrix, 1999)'로 비유컨대, 세상의 관습은 우리를 통제하는 '매트릭스', 그리고 이를 개선하고자 투입된 첫 번째 네오가 바로 '현대주의 미술'! 이는 곧 '참 자유'를 찾는 여정의 시작이라 할 수 있지.

알렉스: 그런데 결국 실패했어. 아마도 너무 **'위반의 쾌감'**에만 의존하니 결국에는 '매트릭스'가 없어지면 자신의 존재도 의미가 없어지는 역설에 봉착한 거지. 게임 자체가 자기 정당화, 곧 삶의 이유였으니까. 그래서 나중에는 네오마저도 '매트릭스'의 또 다른 모습으로 동화되어 버려.

나: 맞아! 그래서 두 번째로 투입된 네오가 바로 '동시대미술'!

알렉스: '발전된 체계(update version)'를 가졌으니 이번에는 대상과 싸우며 의미를 찾기보다는 스스로 의미를 만들어가는 자가 발전 방식을 도입하여 과거 **'매트릭스 의존형'**의 한계를 벗어나려는 시도를 감행해. 그런데 과연 이번에는 성공할 수 있을까? 영화 매트릭스에서는 여러 번 네오를 투입했는데 번번이 실패했다고 그러잖아?

나: 네 말에 따르면 '동시대주의 미술'과 '현대주의 미술'이 꽤나 닮았다! 난 차이점에 더 주목했는데. 분명한 건, '현대주의 미술'의 핵심인 **'저항**

정신'은 '전체주의 미술'이건 '동시대주의 미술'이건 존중하지 않을 수가 없겠다. 그래도 기왕이면 개량형이 더 좋아야지.

알렉스: 여러 번 '매트릭스'에 투입된 개별 네오의 목적은 몽땅 다 실패했더라도 그 이상만큼은 살아 영원하다 이거지? '참 자유'를 찾는 여정이라니 그저 방법이 잘못되었을 뿐!

나: 맞아, 저항의 핵심은 방법이 아니라 내용 그 자체야. 그리고 저항이란 결국에는 남에게 하는 게 아니라 끊임없이 나에게 하는 거고!

알렉스: '동시대 미술'에 거는 기대가 크다. 화이팅(go for it)! 그런데 '현대주의 미술'의 '제도화', 나빠?

나: 역사적으로 주류로 편입되면 그건 보통 필연적이야! 그러다 보면 나도 모르게 길들여지는 부작용이 발생하기도 하고. '저항정신'의 경우도 마찬가지지. 한 예로, 뒤샹(Marcel Duchamp, 1887 – 1968)이 전시장에 실제 변기나 눈 푸는 삽을 전시했을 당시에 이는 엄청난 '저항정신'의 발로였잖아?

알렉스: 그런데 요즘 미술대학에서는 체계적으로 이를 교육하다 보니 이제는 충격을 받긴커녕 다들 무덤덤해졌다?

나: 맞아, 더 이상 신선한 사건과 황당한 사고가 없어! 예컨대, 과제 평가를 할 때면 소화전, 의자,

술병 등 이것저것 쌓아 놓고 이게 작품이라며 막 우겨. 그런데 다 어디서 본 듯하니 감흥이 없고 좀 시큰둥해. 물론 그 중에 좋은 작품이 있기도 하지만.

알렉스: 큭큭, 어떤 느낌인지 알겠다. 자기표현을 빙자하는 교과서 따라쟁이! 이를테면 남이 쓴 책에 밑줄을 딱 그어 놓고 이게 표절로 판명나지 않도록 살짝 말을 바꾸어 날림으로 보고서를 제출하는 식으로.

나: 그 중에는 열심히 공부하는 모범생도 많지. 그런데 결과적으로는 그 나물에 그 밥이야. 돌이켜보면, 애초에 '현대주의 미술'은 타성에 젖은 뻔한 학습에 염증을 느끼며 그럴 거면 다 집어 치우라며 격렬하게 시비를 걸었는데 말이야.

알렉스: 그런데 이렇게 된 데는 일정 부분 네 탓도 있지 않겠어? 이를테면 벌써 너부터 '새로움의 충격'에 무감각해졌잖아? 뭘 해도 놀라지 않을 거고, 즉 굳은살이 배겼지. 그리고 보면 자신도 모르게 기득권의 압력을 행사하며 학생들을 길들이는 중인지도 몰라!

나: 유의할게.

알렉스: 서양 미술사를 크게 조망하면 19세기까지는 다들 나름대로 관습을 '재현'했는데, 20세기 전후해서 봇물 터지듯이 '표현'을 시작하는 느낌이잖

아? 그렇다면 당시는 말 그대로 황금어장! 즉, 잡을 물고기가 엄청 많았을 거야. 그야말로 해 볼 만한 말도 안 되는 짓들이 널려 있었으니까. 그런데 지금 보면 벌써 웬만한 건 선배들이 다 했잖아? 꼼꼼히 교과서에 기록도 되고. 그래서 그런지 어장에 물고기 수가 팍 줄었어! 백화점 종합선물세트처럼 있을 거 벌써 다 나와 있고, 이러다 잘못하면 다들 매너리즘(mannerism)에 빠지겠는데? 지금이야말로 독보적인 시류 없이 군소집단들이 뒤엉켜 경쟁하는 그야말로 춘추전국 시대 아니야?

나:     와. 디스토피아(dystopia)다! 그래도 언제나 새로운 건 있게 마련이야. 물론 어장이 정체되고 한정되면 문제지. 그런데 세상은 계속 변하잖아? 그러니 애초의 맥락은 달라지고 풍성해질 수밖에. 이를테면 인공지능이 등장하니 여러 분야에서 지각변동이 일어나고 있어. 비유컨대, 새로운 종류의 물고기가 막 부화하는 중이야.

알렉스:     결국, 내 마음이 늙지 않는 게 관건이네. 이를테면 말랑말랑하고 순수한 마음, 즉 **'충격 받을 자유'**!

나:     멋진 말! 더불어, 비판정신을 바탕으로 한 **'충격을 줄 자유'**도 중요하지. 즉, '저항정신'! 예를 들어 성모 마리아 그림, 그동안 마치 공장에서 찍어낸 것처럼 너무 많았잖아? 어디 로히어르 판

로히어르 판 데르 베이던(1399/1400-1464),
성모 마리아와 아기 예수, 1454년 이후

데르 베이던(Rogier van der Weyden, 1399/1400
–1464)만 그렸겠어? 그렇다면 분명히 누군가는
여기에 질려 하며 새로운 꿈을 꾸게 마련이지.
그게 바로 새로운 역사의 시작!

알렉스: 그야말로 **'질림의 미학'**이네. 한때는 '현대주의
미술'이 엄청 그걸로 탄력 받았잖아.

나: 맞아, 나이 들어도 계속 초심을 간직하고 싶은
데, 제도화가 문제는 문제야. 결국, '동시대주의
미술'이 '현대주의 미술'과 차별화되려면 아예
이를 거부하거나 여기서도 변질되지 않는 전략
을 잘 짜야 해. 아마도 후자 쪽이 더 현실적이

겠지?

알렉스: 제도화에도 변질되지 않는다. 어렵네? 그렇다면 제도 자체가 스스로를 자극하는 에너지가 되어야 할 텐데, 아마도 풍요로운 맥락으로 제도가 기능한다면 가능할까? 씨앗이 자라나는 바탕이자 해쳐 모여가 가능한 유기체로서.

나: 맞아, 그러기 위해서는 이제 '우리'의 가치에 주목해야 해. 역사적으로 '현대주의 미술'은 단일한 '나'만을 고집하다가 아이러니하게도 '너'라는 타자의 시선에 의존했잖아? 그런데 생각해보면, 내 안에 '나'가 얼마나 많아? 결국, 내가 행복하려면 수많은 '나'들이 이합집산을 반복하며 풍요로운 맥락을 형성하고 나름의 의미를 만들며 재미있게 공존하고 잘 살아야지!

알렉스: 결국, 원론적으로 제도화 자체보다는 미술관이나 학교 같은 기관이 행사하는 **'구조적 경직성'**이 더 문제겠네. 즉, 기관을 맥락으로! 이를 위해서는 참여와 연대, 토론이 관건이겠다! 그래야 전방위적으로 사고가 말랑말랑해지지.

나: 맞아, 그리고 우리의 통념도 문제야. 이를테면 예술가는 별종이고, 예술품은 저기 있다고 느끼는 경우. 즉, 미술작가가 되려면 미술대학을 졸업해야 하고 미술품을 보려면 전시장에 가야만 한다고 생각해. 이상적으로는 예술이 일상화되

어야 **'예술적인 상상력'**이 극대화되는데.

알렉스:  결국, 내가 예술적이냐 아니냐가 관건이겠네! 그렇다면 '창작'이 답? '재현'이건 '표현'이건, 뭐든 '창작'이라면.

나:  공간으로 예를 들면, '재현'은 과학적이고 객관적인 **'물리적 공간'**! 그리고 '표현'은 내가 주관적으로 인식하는 **'인식적 공간'**! 나아가, '창작'은 **'창의적 공간'**! 이를테면 '물리적 공간'과 '인식적 공간'을 재료로 삼아서 새로운 상상의 나래를 펴는 식으로.

알렉스:  '재현'과 '표현'은 재료일 뿐이다?

나:  응, 예술의 가치는 '재현'도, '표현'도 아닌 '창작'이야! 그러니까 '재현'이 맞네, '표현'이 맞네 하고 왈가왈부할 이유가 없어. 비유컨대, '재현'이 망치라면 표현은 그라인더(grinder)야. 즉, 둘 다 '창작'을 위해 활용하는 다른 종류의 도구일 뿐, 애초에 서로 싸울 상대가 아니지. 결국, 변주와 차이를 통한 마술을 부리며 새로움의 설렘을 느끼는 '작가정신'이 중요해. 이를테면 '그걸 어떻게 만들었느냐', 혹은 '서로 부닥쳤을 때 어떤 게 더 세냐'라는 질문이 뭐가 그렇게 중요하겠어?

알렉스:  '동시대주의 미술'은 '내가 맞고 네가 틀리다'라면서 싸우는 게 아니라, 뭐가 되었던지 이를 잘 활용하며 '창작'의 기쁨을 누릴 뿐이다? 일종의

**'중재위원회'**네!

나:   크큭, 황희 정승(Hwang Hui, 1363–1452)이 생각
      난다. '얘도 맞고 개도 맞아! 싸우지 마. 문제 해
      결, 끝!' 이게 바로 '동시대주의 미술'이 문제를
      해결하는 방식이야. 예컨대, 애초에 '구상화가
      낫다', 혹은 '추상화가 낫다'라며 싸울 필요가 없
      잖아? 어떻게 그려도 다 좋은 전시에 초대될 수
      있으니까.

알렉스:   결국, 뭐가 되었건 '동시대주의 미술'은 좋은 전
      시를 목표로 한다?

나:   맞아, 그런데 현실적으로 우리 사회에서 미술계
      의 규모는 너무 작아서 도무지 다들 누릴 수가
      없어. 게다가, 진입 장벽은 높기만 하고.

알렉스:   따라서 누구나 작가여야 한다? 그러려면 작가의
      개념이 거시적인 차원으로 확장되어야 하겠다.
      아, 영화 '매트릭스'에서 스미스 요원이 다른 사
      람을 푹 찌르면 다 같이 스미스 요원으로 변했
      잖아? 네오마저도. 그런데 네오가 다시 '펑!' 하
      고 스미스 요원을 깨고 나왔지.

나:   제도화, 무섭지. '저항정신'도 막 제도권 속으로
      포섭하고. 하지만, 만약에 제도권 자체가 곧 '저
      항정신'인 생태계를 만들면 앞으로의 생활은 크
      게 달라지지 않겠어? 이를테면 예술적인 맥락으
      로 세상을 사는 사람들이 많아진다면. 따라서

**'탈제도화의 제도화'**, 즉 기왕이면 모두 다 스미
스 요원이 될 게 아니라 모두 다 네오가 되어야지!

알렉스: 그런데 '전체주의 미술'이 스미스 요원, 그리고
'현대주의 미술'이 네오라고 가정하면 결국에는
아무도 승리할 수 없잖아? 어느 한 쪽이 승리하
면 모두 다 사라지는 의존적인 존재라서.

나: 만약에 '현대주의 미술'의 '저항정신'이 영혼이라
면 그것의 승리는 바로 부활 아닐까? 즉, '저항
정신'이 스스로 영생을 누리는 상태가 바로 '동
시대주의 미술'의 지향점이야.

알렉스: 그래, 기독교적인 표현으로 '현대주의 미술', 넌
구원받을 수 있어! 그런 의미에서 '재현'을 벗어
난 진정한 '표현'을 한 예를 말해 봐. 영혼 좀 느
껴보자.

나: 너무 많지! 우선, 1985년에 프랑스에서 발견된
한 원시 동굴(Cosquer Cave, about 27,000 BC), 거
의 3만년 가까이 전에 스텐실(stencil)로 찍은 당
대 작가의 손 문양 기억나?

알렉스: 응, 그런 손자국이 다른 시대와 다른 지역, 즉
전혀 서로 교류가 없었던 동굴들에서도 발견된
다며? 그런데 이때는 선사시대니까 '전체주의 미
술'이 계승, 즉 '재현'되는 건 거의 불가능에 가
깝잖아? 그렇다면 '3단층 미술사'를 '4단층 미술
사'로 수정해야겠다. '전체주의 미술' 이전의 미

술도 포함해야지!

나: 　　　　와, '**본능주의 미술(instinctivism art)**'이라고 할까?

알렉스: 　　'**원시주의 미술(primitivism art)**'보다는 괜찮네. 원시'라는 단어는 옛날에만 한정되니까 요즘에도 적용하려면 그게 좋겠다. 그래야 '주의'라는 말이 붙는 게 적당하기도 하고. 결국, '**현대주의 미술**'이 '**재현 이후의 표현**'이라면, '**본능주의 미술**'은 '**재현 이전의 표현**'! 이 둘을 비교하면 할 말 많겠는데?

나: 　　　　오, 질 들뢰즈(Gilles Deleuze, 1925 – 1995)와 펠릭스 가타리(Félix Guattari, 1930 – 1992)가 말한 '프리 오이디푸스(Pre – Oedipus)와 '안티 오이디푸스(Anti – Oedipus)'의 개념을 적용해볼 수 있겠는데? 예컨대, 관습과 규범을 '오이디푸스(Oedipus)'라고 가정하면, '본능주의 미술'은 앎 이전의 자유를 추구하니까 '프리 오이디푸스', 그리고 '현대주의 미술'은 앎 이후의 자유를 추구하니까 '안티 오이디푸스'라고 가정 가능하지.

알렉스: 　　이렇게 보면 어때? 우선, '본능주의 미술'과 '전체주의 미술'은 자아 이전의 단계야. '우리'라는 집단을 추구하니까. 그래서 둘 다 '프리 오이디푸스'야. 물론 '본능주의 미술'이 더 극단적이겠지만. 다음, '현대주의 미술'은 자아의 단계야. '나'라는 자아를 추구하니까. 그래서 '오이디푸스'

|  |  |
|---|---|
|  | 야. 마지막으로, '동시대주의 미술'은 자아 이후의 단계야. '모두'를 추구하니까. 그래서 '안티 오이디푸스'야. |
| 나: | 오, 역시 해석은 관점에 따라 상대적이네. 특히, '현대주의 미술'! 이렇게 보면 '안티 오이디푸스', 저렇게 보면 '오이디푸스'… |
| 알렉스: | 사람의 양면성을 동시에 가진 프랑켄슈타인인가? 아니면, 관심사병일세! |
| 나: | 하하, 다들 위태위태하지. 절대적으로 고정된 불변의 영역이 어디 많겠어? 이거 여러 개 찾으면 거의 종교 하나 만들 듯. 그래도 손 스텐실만큼은 웬만하면 '프리 오이디푸스'의 자리를 놓치지 않을 거 같은데? 이건 뭘 배워서 한 게 아니잖아? |
| 알렉스: | 경배할까? 이름은 '손교' 어때? |
| 나: | 울림이 있고 깔끔해서 좋네. |
| 알렉스: | 기도하다가 손을 좀 많이 떨까? 아니면, 경지에 오르면 어느 순간 굳건한 돌처럼 딱 멈춰야 하나? 시간을 초월해서 원시와 지금이 만나려면… 아, 모르겠다. 교리는 네가 함 만들어봐. |
| 나: | 여하튼, 원시인의 손이라니 참 감동적이지 않아? 몸과 마음의 자연스런 발화나 온전한 자기표현이 물씬 느껴져. 그런데 '나 홀로'라는 개인의식보다는 '우리', 즉 인류의 집단 무의식을 표상하는 것만 같아. 지금과 달라서 그런지, 아니면 멀 |

어서 그런지.

알렉스: 그러고 보니 '동시대주의 미술'이 배울 점이 많네. (손을 흔들며) 원시인 무명씨, 고마워요! 한편으로, '현대주의 미술'은 나, 나, 나, 하면서 **남과 다른 나**'에 집착했잖아? 세상에서 뭐든지 내가 제일 처음 해야 직성이 풀리고.

나: 생각해보면, 내 존재의 의미는 남들과 달라야만 규정되는 건 아니잖아? 오히려, 내 스스로의 의미가 자생적이고 독립적이어야 건강하지. 그렇다면 '남과 다른 나'보다 중요한 건 바로 **스스로가 된 나**'야.

알렉스: **'참 자유'** 나왔다!

나: 그렇게 살다 보면 굳이 애쓰지 않아도 때로는 그냥 남들과 통하기도 해. 그게 바로 일종의 시공을 초월하는 텔레파시(telepathy)가 아닐까? 불교에서 우리는 모두 연결되고 만난다는 '연기론(緣起論)'에도 관련되고. 예컨대, 세계 방방곡곡의 원시 동굴 손 주인들, 이렇게 우리를 통해 만났잖아? 도무지 누가 알았겠어. 이게 진짜 새로운 거지.

알렉스: 그건 통시적인 만남의 예이고 공시적인 만남의 예로는 '세력화된 집단지성' 어때? 자기 감을 믿고 행동하다 보면 결과적으로는 다들 일심동체(一心同體), 이심전심(以心傳心)이 되어 집단의 강

력한 힘으로 새로운 세상을 여는 경우!

나:      판도를 바꿀 만하지.

알렉스:  결국, 맥락을 만들면 새로움이 생긴다?

나:      **'맥락주의'**! '동시대주의 미술'의 핵심이야! 새로
         움은 곧 나를 뿌듯하게 하고. 이를테면 일상 속
         에서 내가 다양한 창조행위를 하며 이에 만족하
         고 산다면 결국에는 그게 알게 모르게 사회적
         공헌과 유대로서 서로를 촘촘하게 연결할 거야.

알렉스:  따뜻한 공동체 주의구먼. 그야말로 **'뿌듯주의'**네!
         그런데 이를 대표하는 미술양식이 뭐지?

나:      외양으로 판단하긴 힘들 걸? 이를테면 '전체주의
         미술'을 닮은 '현대주의 미술'의 예도 많잖아. 게
         다가, '동시대주의'는 이제 막 시작이야. 마치 SNS
         의 역사가 짧은 것처럼. 그러니 더더욱 겉모습
         보다는 속모습에 주목해야지. 결국 중요한 건,
         내 안의 **'창작 에너지'**가 지닌 방향성이야.
         'Trinitism'에 따르면…

알렉스:  말해 봐.

나:      난 '동시대주의'를 '전체주의'로서의 'X'와 '현대
         주의'로서의 'Y'의 대립을 초월하는 일종의 'Z
         action'으로 간주해. 즉, 여기에 **'목적적 행동주의'**
         의 가치를 부여해.

알렉스:  그런데 'Trinitism'을 새로운 방법론이라고 할 수
         있나?

| | |
|---|---|
| 나: | 1999년에 군대를 제대하고 심심해서 써 본 글이 모태가 되었어. 쉽게 말하면 신인류를 꿈꿨는데 이를테면 이런 식이야. 사람들은 자아에 집착하며 삶과 죽음의 한계 속에서 살잖아? 진정한 4차원을 경험하려면 그런 단선적인 시간성을 극복해야 하는데 말이야. 따라서 나는 구인류의 삶의 조건을 형성하는 '구자연'에 대립되는 신인류의 '신자연'을 가정하고 이에 대한 사상을 **'신자연주의'**라고 이름 붙였는데, 나중에 알고 보니 다른 이들이 다른 뜻으로 그 이름을 선점했더라고. |
| 알렉스: | 그럼 저작권(copyright) 때문에 네가 쓰면 안 되나? 그래도 기죽지 마. 예컨대, 네가 1만 년 전 동굴 원시인이라고 생각해 봐. 넌 그때 성심으로 손을 찍었어. 드디어 고유의 창작을 감행한 거지! 그랬더니 막 쾌감이 몰려와. 그런데 갑자기 어떤 사람이 타임머신을 타고 나타나서는 3만 년 전 다른 동굴 원시인이 찍은 손 이미지를 보여주며 네가 표절을 했다고 친절하게 알려줘. 그러면 제대로 흥이 깨지겠지? 자, 돌도끼 줄까? |
| 나: | 하하하하, 좀 기분이 나아졌어. 그런데 진짜 그 행위가 그토록 '창작의 만족감'을 주었을까? 아마도 당시에는 창작의 개념 자체가 달랐을 텐데. |
| 알렉스: | 물어볼 수도 없고, 그냥 미스터리(mystery). |

| 나: | 여하튼, 남이 했다는 사실을 모르면 마음 편한데 말이야. 학부 때 내 동기가 새로운 방법으로 그림을 그렸다고 자부했던 적이 있어. 그런데 수업시간에 한 교수님께서 친절하게 말씀하셨지. 지금까지 한 2만 명 정도 했을 거라고. |
|---|---|
| 알렉스: | 키키, 재미있네. |
| 나: | 결국, 스스로에게 충실하고 진실된 게 가장 중요해! 어차피 내 인생 내가 사는 거고, 그러다 보면 여러모로 언제 어디선가 다들 통하게 마련이니까. 'System of SFMC'로 치면 'System'에서. |
| 알렉스: | '신자연주의'보다는 'Trinitism'이란 단어가 더 나은 거 같아. 뭐 있어 보이잖아? 기독교 교리인 '삼위일체'나 영화 '매트릭스'에서 네오의 여자친구, 'Trinity'가 연상되기도 하고. |
| 나: | 성부와 성자와 성령이 사실은 하나라는 '삼위일체론(theory of trinity)'은 대략 4세기쯤에 정립되었대! 여기에는 분명히 다른 셋인데 사실은 하나라는 아이러니가 숨어 있잖아? 아마도 이는 얼핏 보면 이율배반적이지만, 생각해보면 일원론과 다원론이 묘하게 만나는 해석의 바탕, 즉 풍부한 맥락을 만들려는 시도였겠지. 실제로 이 단어가 딱 성경에 나오진 않거든? 오히려, 이를 해석하면서 추후에 학술적으로 정립이 되었는데, 여기에 뭔가 'Z action'의 향기가 느껴지지 않아? |

알렉스: 기독교의 'T삼각형'이라면, **'하나님-예수님-성령님'**? 이를테면 '하나님(X)께서 세상을 창조하셨는데 문제가 많아 예수님(Y)을 파견하셨다. 그런데 사람의 몸을 입으신 예수님은 시공의 제약 때문에 계속 지상에 머무실 수가 없었다. 따라서 결국에는 시공을 초월한 성령님(Z)을 호출하셨다'라는 식으로.

나: 맞아!

알렉스: 그런데 이 경우에는 보통 너처럼 'Z'를 '선장'으로 모시기보다는 'X'? 아니다! 'Y'를 '선장'으로 모시는 거 같은데? 이를테면 예수님께서 안 계시면 하나님을 못 만나고, 예수님께서 안 계시니까 성령님이 도와주시고.

나: 그렇게 볼 수도 있겠다. 하지만, 이는 어디에 주안점을 두느냐에 따라 상대적이야. 즉, 하나의 'T삼각형'에서 'X', 'Y', 'Z', 모두 다 '선장'의 역할을 할 수 있어. 물론 누가 '선장'인가에 따라 같은 'T삼각형'이라도 표방하는 가치관은 달라지게 마련이지. 보통 'X'가 선장이면 보수적, 그리고 'Y'나 'Z'가 '선장'이 되면 진보적인 느낌이야! 꼭 그래야 하는 건 아니지만.

알렉스: 유대교는 'X'가 독보적이니까 이 맥락에서는 보수적이고, 기독교는 'Y'가 강하니까 상대적으로 진보적이네. 그렇다면 유대교 입장에서는 기독

교의 'T삼각형'은 너무 비약적이고 급진적이라며 비판할 수도 있겠다.

나: 역사적으로 기독교는 가톨릭과 개신교로 나뉘었잖아?

알렉스: 그럼 가톨릭을 'T삼각형'으로 변주해볼게. 여기서는 예수님의 'Y'를 'Z'로 미루고 성모 마리아를 'Y'로 넣어서 말하면 되겠다. 아니면, 예수님의 위치는 변동이 없고, 대신에 'Z'를 이후의 여러 성자들로 간주할 수도 있겠고. 혹은, 교황이나 성당이 되기도 하겠네!

나: 오, 이슬람교의 경우는?

알렉스: 이슬람교는 성령님의 'Z'를 무함마드로 대체하면 되지 않을까? 아니면, 무함마드를 예수님을 대체하는 새로운 'Y'로 분화할 수도 있겠네.

나: 어때, 이렇게 'T삼각형'을 변주하니까 여러 종교의 지형도가 나름 그려지며 서로 비교되고 좋잖아?

알렉스: 애초에 'T삼각형'을 어떻게 설정하고 논의를 시작하느냐가 중요하겠다. 결국에는 다 거기서 파생하니까.

나: 한계를 두지 말고 그 'T삼각형'도 자꾸 변주해야지. 이를테면 아무리 민감한 주제라도 우선은 토론의 자유를 보장해주는 게 바로 학계의 이상이잖아? 그래야 논의가 지속적으로 확장, 심화될 수 있으니까.

알렉스:   'T삼각형'의 가장 큰 장점은?

나:   음, '선장'뿐만 아니라 '선원'의 가치도 지켜주는 게 아닐까? 실제로 내가 뭐 하나를 주장한다고 해서 갑자기 다른 게 완전히 소거되는 건 아니니까.

알렉스:   'T삼각형'을 잘 이해하면 표면에 드러나는 주장 이면의 배경과 갈등도 파악 가능하다는 거지? 심리 분석도 가능하고.

나:   맞아! 프로이드(Sigmund Freud, 1856 – 1939)가 사람의 마음속에는 무언가를 욕망하는 '이드(id)와 이를 통제하는 '초자아(super – geo)', 그리고 그 사이에서 이들을 적당히 조절하며 삶을 영위하는 '자아(ego)'가 있다고 했잖아?

알렉스:   그러고 보니 여기서도 'T삼각형'이 딱 나오네. **'이드-초자아-자아'**! 이를테면 '무언가를 너무 욕망하는 'X' 때문에 이를 통제하는 'Y'를 호출했는데, 한쪽으로 너무 과도하게 쏠리면 부하가 걸리기에 결국에는 이 둘을 잘 중재하며 균형을 잡는 'Z'의 역할이 크다'라는 식으로. 여기서는 Z가 선장이구나!

나:   한편으로, **'이드-자아-초자아'**나 **'초자아-자아-이드'**로 변주하면 그 내용이 확 바뀔 거야. 혹은, 분위기(nuance)만 살짝 바꾸려면 순서는 그대로 두고 선장만 바꿀 수도 있겠고.

알렉스:  갑자기 뭔가를 연구하는 듯한 느낌!

나:  맞아, 'T삼각형'은 검증의 장치로도 활용 가능해. 실제로 **'다각화(triangulation)'**라는 연구 방법론이 있어. 이는 여러 다른 방법으로 같은 연구를 수행하며 비교분석하는 방식이야. 그래도 도구가 적어도 세 개는 되어야 제대로 된 검증이 가능하지 않겠어? 이를테면 점 세 개는 최초의 면을 형성하며 비로소 **'면적 사고'**를 시작해. 그리고 암벽등반을 할 때도 '삼점 지지(three point suspension, 三點支持)'라는 말을 쓰는데…

알렉스:  그게 뭐야?

나:  양 손과 한 발, 혹은 한 손과 양 발을 암벽에 대어야만 가만히 붙어 있거나 원하는 데로 움직일 수가 있거든.

알렉스:  그러고 보니 정말 **'삼위 구조'**는 시공의 한계를 넘어 사람들의 무의식이나 사상계, 그리고 물질계에도 다 적용될 것만 같아. 정말 뭐 있는 거 아니야? 옛날 그리스 사람들은 '황금비율'이 거의 진리라고 생각했잖아? 그런데 알고 보니 '삼위 구조'가 진리였나?

나:  플라톤(Plato, BC 427 - BC 347)이 삼각형과 같은 기본 도형을 이데아로 간주하긴 했지.

알렉스:  기하학적인 사고라니, 그런데 플라톤은 **'불변의 정삼각형'**을 고집하지 않았어? 반면에 너는 맥락

에 따라 **'가변적인 직삼각형'**을 말하니 좀 차이가 느껴지네. 한편으로, 플라톤도 사각형을 좋아했듯이 꼭 삼각형을 고집할 필요는 없잖아? 이를테면 'T삼각형'을 쓰다가 논리를 극단으로 더 첨예하게 밀어붙이면 사각형이나 오각형으로의 전환을 통한 **'다면적 사고'**도 가능하지?

나:  그럼! 어쩌면 '삼위 구조'가 가장 고차원적인 사상체계라서가 아니라, 그저 면 수가 많아지면 사람 지능의 한계를 넘어서 버리기 때문에 이 정도의 구조가 대중적인 사랑을 받는 것일지도 몰라. 이를테면 우리는 3차원적인 감각기관을 가지고 여기에 시간개념을 포함하여 4차원적인 사고를 하는 생명체의 제한된 능력을 가진 동물이잖아? 즉, 삼각형 정도는 웬만해서는 이해할 수 있으니 그나마 다행이야. 그래도 최소한의 '면적 사고'는 가능하니까.

알렉스:  헤겔도 구조적으로 '정반합'의 '3단 논법'을 활용했잖아?

나:  맞아. 그런데 헤겔의 논리는 수직적이고 절대적이며 목적적이라면 'Trinitism'은 수평적이고 상대적이며 방편적이야. 이를테면 'T삼각형'의 세 개의 점, 즉 한 사안에 대한 세 개의 다른 입장 중에 하나만을 취사선택하기보다는 모두 다 한 개인의 현재적인 입장이라고 인정하니까.

알렉스: 하지만, 'T삼각형'으로 사고를 하더라도 결국에는 결정의 순간이 요구되잖아? '선장'의 목소리가 가장 셀 뿐만 아니라 어차피 한 번에 모든 행동을 다 할 수는 없으니까.

나: 맞아, 그래도 우선 '내 안에는 내가 많다'는 사실을 인정하고 논의를 시작해야 더 책임 있는 사고와 판단, 그리고 깊이 있는 대화와 공감이 가능하지. 실제로는 한 사람의 마음 안에서도 여러 개의 입장이 애매모호하게 얽히고설킨 게 현실인데.

알렉스: 소위 술이 술을 먹는다고, 주장 하나만을 전면에 내세워 그 논리대로만 흘러가면 나중에는 자기가 진정으로 원하는 입장이 아닌데도 불구하고 어쩔 수 없이 그 분위기 자체에 휘말리는 경우도 있겠다. 더 심한 경우에는 애초에 그게 자기 모습이라고 믿어버리게도 되고. 그러고 보니 주장 하나만으로 단면적인 사고를 하다 보면 자칫 자기 세뇌에 취약해지겠네. 아마도 '면적 사고'를 해야 사기도 덜 당하겠어!

나: 문제는 다들 어느 정도는 자기 세뇌 속에서 살고 있다는 사실! 예컨대, 이미 뱉은 자기 말에 책임지다 보면 과해지는 경우, 알고 보면 꽤 많을걸?

알렉스: 크리스토퍼 놀란(Christopher Nolan, 1970-) 감독

영화 메멘토(Memento, 2000)에서는 현재의 주인공이 미래의 같은 주인공을 기만하잖아? 그리고 보면 자기 자신의 뿌리 깊은 믿음마저도 결국에는 충분히 조정 가능해보여.

나:　맞아, 그 영화에서는 단기 기억상실증에 걸린 주인공이 폴라로이드(Polaroid) 사진에 이미지와 더불어 소위 'Z action'만 딱 써 놓았지. 그리고 기억을 잃은 후에 이를 액면 그대로 믿고는 여기 준해서 행동해. 만약에 그가 그 상황에 대해 'XY'까지도 입체적으로 이해했다면 아마도 그렇게 맹목적인 연쇄 살인기계가 되지는 않았을 거야.

알렉스:　그래도 사공이 많으면 배가 산으로 가니까 '선장'은 필수적이지?

나:　현실적으로 셋의 무게가 다 똑같기는 쉽지 않아. 이를테면 나는 작가야. 그리고 내 작품 포트폴리오(portfolio)를 보면 대표적으로 세 개의 프로젝트(project)가 있어.

알렉스:　하나만 집중하면 안 되나? 시간 없는데…

나:　물론 우선순위는 있게 마련이지. 하지만, 오로지 하나여야만 하는 법은 없어. 예컨대, 그러다가 막히면 어떻게 해? 답답하니 우울증에 걸릴 수도 있잖아?

알렉스:　갈아타면서 재미있으면 우울증 걸릴 시간이 없

겠네.

나: 세 개의 프로젝트 간에 상생의 효과도 분명하고! 게다가, 애초부터 작가는 단면체라기보다는 다면체잖아? 그러니 다양한 프로젝트를 전개하는 건 어찌 보면 당연해. 결국, 모두 다 나를 비추는 거울이야! 물론 주된 프로젝트는 있겠지. 하지만, 이 모든 걸 복합적으로 고려한다면 총체적인 유기체로서 여러모로 내가 더 잘 보이게 마련이지.

알렉스: 정리하면, 'T삼각형'은 작가의 포트폴리오다. 즉, 서로 상관없는 세 개를 나열하기보다는 개념적으로 잘 묶는다. 여하튼, 하나보다는 세 개니까 마음에 여유가 생기네. 예컨대, 항해하다 보면 선장도 눈 좀 붙여야지.

나: 맞아!

알렉스: 그런데 잠깐, 대화의 상황을 가정하면, 한 입장만 고수하는 사람에 비해 말문이 막힐 경우에 이리저리 피해 다니기도 좋겠네? 입장을 막 바꾸고 그러면 사기꾼 아니야?

나: 뭐 쓰기 나름이겠지. 같은 망치라도 활용하기에 따라서 못을 박거나 병을 따거나 위협하거나 등이 다 가능하잖아?

알렉스: 그래도 복수의 방식이 있다면 혹하지 않을까? 이를테면 못을 박는 척하다가 갑자기 누군가를

위협하면 무섭잖아?

나:          융통성 있는 구조이니 극단적으로는 그런 상황
             도 가능하겠네. 하지만, 입장들을 하나로 수렴하
             고는 나머지를 지워버리는 대신에 명확하게 세
             개로 도출하고는 그 사이의 맥락을 살펴보며 균
             형 잡힌 사고를 한다는 건, 그 자체로 벌써 상
             당히 책임 있는 지적 활동이 아닐까?

알렉스:      더불어, 점과 점 사이를 마치 기계적으로 스위
             치(switch)를 껐다 켰다 하듯이 완전히 옮겨 타
             기는 아마도 현실적으로 쉽지 않겠지.

나:          'T삼각형'이란 곧 내 안에 여러 입장들이 서로
             공존하며 관계를 맺거나 때로는 긴장하는 걸 전
             제해. 공감가는 대화라면 상대방도 자연스럽게
             이를 이해할 거야.

알렉스:      양가감정을 이해하자? 이를테면 사람은 '너를 사
             랑한다'라고 하면 무조건 사랑해야 하고, '너를
             증오한다'라고 하면 무조건 증오해야 하는 단세
             포가 아니니까.

나:          맞아, 벌써 사람은 복잡계 속에서 살고 있는데,
             아직도 주장 하나만을 자기라고 믿어버리면 그
             게 바보지!

알렉스:      그럼에도 불구하고 주장 하나를 전면에 내놓을
             때에는 그에 따른 책임을 지는 태도도 당연히
             동반되겠네.

| | |
|---|---|
| 나: | 그렇기 때문에 더더욱 무작정 행동하기 이전에 숱한 토론을 통해 담론을 형성해 봐야지! 생각해보면, 담론이야말로 맥락을 만드는 최고의 기술 아니겠어? 그러다 보면 자연스럽게 제도화에 저항하며 건강한 사고를 유지할 수도 있고. |
| 알렉스: | 담론 자체가 자기 행위를 정당화하지만 않는다면! 이를테면 '정말 생각 많이 했으니까 그런 식으로 행동해도 난 괜찮아'라는 식으로. |
| 나: | 맞아! 담론 자체가 목적, 아니 하루하루의 일상이 되어야지. 여하튼, 담론은 예술적이야 제 맛! |
| 알렉스: | 네가 대화체를 강조하는 이유는 결국 생생한 담론의 현장을 보여주려는 의도지? |
| 나: | 응, 문어체는 총체적인 완결과 수직적인 전달을 기반으로 하잖아? 따라서 독자가 끼어들기가 좀 딱딱해. 반면, 구어체는 파편적인 과정과 수평적인 대화를 기반으로 하잖아? 따라서 독자가 끼어들 여지가 많아. |
| 알렉스: | 소크라테스(Socrates, BC 470 – BC 399)의 대화법! |
| 나: | 맞아, 그의 산파술(産婆術)처럼 'Trinitism'은 담론을 발전시키는 효과적인 기술이야. |
| 알렉스: | 기술 걸어 봐. |
| 나: | (…) |

# 02

# 감독(Director)의 설렘
## : ART는 조율이다

1999년에 군대를 제대하고 대학에 복학해서는 한동안 영상의 매력에 푹 빠졌다. 그래서 영상 작업(video art)을 참 많이 했다. 그러다 보니 점차 영화를 찍고 싶은 마음이 커졌다. 결국, 2001년에 단편영화 3편을 내리 찍었다. 대본, 연출, 촬영, 편집까지 내가 도맡았다. 그리고 배우의 경우에는 경험 있는 친구에게 부탁하거나 홈페이지에 공고를 냈다. 몇몇 친구가 팀원(staff)으로 참여했고. 그렇게 탄생한 작품이 순서대로 공휴일(Holidays, 14min. 36sec., 2011), 삽질 (Digging in Vain, 31min. 29sec., 2011), 그리고 장소(The Site, 5min. 29sec., 2011)이다.

그런데 **'영화감독'**은 결코 만만한 일이 아니었다. 대표적인 세 가지 이유, 다음과 같다. 첫째, **'재정적인 부담'**! 예를 들어 여러 촬영 장비를 구매해야 했다. 밤샘 촬영 때는 숙식도 제공해야 했고. 따라서 그동안 아르바이트로 모은 돈이 여기에 다 투입되었다. 둘째, **'끊임없는 보살핌'**! 예를 들어 몇 날 며칠을 배우와 팀원과 함께 시

간을 보내다 보니 티격태격하는 친구들이 생겼다. 이는 작업실에서 홀로 그림을 그릴 때는 당연히 벌어질 수가 없는 종류의 일이다. 셋째, '**공동 작업**'! 예를 들어 혼자서 다 할 수가 없으니 조명은 조명감독, 그리고 음향은 음향감독에게 맡겼다. 물론 당시에는 팀원의 수가 적어서 다들 감독, 아니면 부감독이었지만. 그런데 이런! 어느 날은 녹음기 배터리가 방전된 사실을 미처 몰랐다. 그렇게 밤샘 촬영한 음성이 물거품이 된 적도 있었다. 그래서 추후에 목소리 더빙(dubbing)을 했다. 이와 같이 함께 작업하는 일은 종종 번거롭거나 생각만큼 완벽하지 못했다.

반면, '**사진감독**'이 되기는 훨씬 수월했다. 나름대로 잘 조직하면 스스로가 완벽하게 모든 걸 수행할 수 있었다. 재정적, 심리적, 체력적 부담도 덜했고. 그런데 여기서 내가 말하는 '사진감독'은 '영화감독'과는 그 의미가 다르다. 예를 들어 영상작가 빌 비올라(Bill Viola, 1951–)나 사진작가 그레고리 크루드슨(Gregory Crewdson, 1962–)의 작업장은 영화 촬영장을 방불케 한다. 팀원의 숫자도 많고. 이 경우에 작가는 '영화감독'과 같은 역할을 수행한다. 하지만, 내가 말하는 '사진감독'은 개인작업을 수행하는 나 자신을 지칭한다. 마치 구멍가게 사장님도 사장님이듯이. 예를 들어 난 수많은 사진을 찍어 컴퓨터 스크린상에서 이를 조합한다. 말 그대로 다른 시공을 섞고 상상력을 가미한다. 이런 종류의 일은 내가 별 무리 없이 처음부터 끝까지, 즉 감독부터 팀원의 업무까지 다 해낼 수 있었다. 여기서 부족한 건 일손이 아니라 시간, 그리고 아쉬운 건 유한한 체력이었을 뿐, 그래도 모든 게 다 내 소관이었다.

2001년, 서울대학교에서 주최한 독도 탐방 미술 프로젝트에 참여했다. 여러 작가와 언론사 기자들, 그리고 몇몇 대학원생이 함께 갔다. 그 중에 사진작가가 한 명 있었다. 한 번은 다른 미술작가 한 명이 재미 삼아 졸졸 따라다니며 그 작가가 사진을 찍으면 같은 자리에서 따라 찍었다. 그리고는 좋아라 웃었다. 물론 말은 된다. 뛰어난 사진작가의 눈을 빌리면 뛰어난 사진 작품이 나온다. 만약에 촬영의 기술력이 똑같다면.

하지만, 당시에 들었던 의문 한 가지! 그건 바로 '아직 여기를 잘 알지도 못하면서 과연 가장 좋은 사진을 찍을 수 있을까?'라는 것이었다. 사실 그 사진작가도 그때는 독도 방문이 처음이었다. 예를 들어 그 작가가 독도 수비대로 근무하면서 오랜 세월 동안 그 장소를 속속들이 경험했다면 당연히 더 잘 찍을 것만 같았다. 그런데 우리는 보통 유명한 사진작가가 찍은 특정 자연풍경을 보고는 이렇게 생각한다. '얼마나 저 자연과 함께 오래도록 생활했으면 저렇게 이름나운 풍경을 찍을 수 있었을까?'라고. 그런데 만약 특정 장소에 오래 살아야만 비로소 거기서 좋은 작품을 남길 수 있는 자격이 주어진다면 많은 사진작가들, 좀 찔릴 거다.

당시에 내가 내렸던 결론! 그건 바로 '거기에 오래 살지 않더라도 역량만 있으면 충분히 좋은 작품을 남길 수 있다'라는 것이었다. 대표적인 세 가지 이유, 다음과 같다. 첫째, **'소중한 첫 경험'**! 이는 재탕이 안 되기에 더욱 의미가 있다. 물론 오래 살면 경험이 축적되며 정이 붙고 숙성된다. 하지만, 그렇다고 해서 다시 첫경험을

할 수는 없다. 둘째, **'완전 대박'**! 항상 거기 살던 사람마저도 본 적 없는 엄청난 풍경이 하필이면 그때 그 순간에 떡 하니 작가 앞에 나타날 수도 있다. 그저 운이 좋거나, 아니면 지극정성이라면 잠시 잠깐의 경험일지라도 주어지는 엄청난 기회, 물론 가능하다. 셋째, **'감독의 역량'**! 우선, 좋은 풍경을 기가 막히게 잘 찍는다. 다음, 후반기 작업으로 이를 최고의 풍경으로 변모시킨다. 여기서 나는 특히 셋째, 즉 작업 과정 전체를 아우르는 주체적이고 창의적인 능력에 가장 혹한다. 물론 이상적이지만 다른 이유와 비교하면 그래도 지속 가능하기에.

감독의 역량은 예술의 수준을 한껏 높인다. 물론 배우나 현장, 날씨, 기분 상태 등, 언제나 감독 뜻대로 되지 않는 변수는 넘치게 마련이다. 하지만, 예술의 마법이란 그럼에도 불구하고 모든 걸 정합적으로 조율하여 그럼직하고 보암직하게 만드는 능력에 달려있다. 결국, **'뛰어난 감독'**은 자신이 잘 하는 걸 극대화하고, 자신이 어찌할 수 없는 걸 묘하게 잘 활용하는 사람이다.

상상력은 예술의 필수적인 조건이다. 비유컨대, 그림을 그리는 그 순간만큼은 작가가 신이다. 이를테면 작가에게는 하얀 평면 위로 원하는 걸 뭐든지 떠올릴 수 있는 마법의 시간이 주어진다. 물론 사용 가능한 재질, 재료, 기법, 미디어, 혹은 기술, 자본, 인력의 한계는 있다. 하지만, 그건 자신만의 한계라기보다는 상대적인 조건일 뿐, 할 수 있는 일은 그야말로 무궁무진하다.

여기서 주의할 점! 예술은 고립무원(孤立無援)이 아니다. 즉, 작가의 입장에서 필요한 조언은 언제나 환영이다. 한 예로, 전시를 앞둔 작가가 해당 전시장 큐레이터와 작품의 배치에 관한 대화를 나누는 건 전혀 어색한 장면이 아니다. 특히, 경험이 풍부한 큐레이터는 해당 공간에 대해서는 그 누구보다도 전문가다. 그렇다면 초지일관(初志一貫) 작가의 입장만 고집할 이유가 없다. 분명한 건, 예술의 세계에 무조건이란 없다. 오히려, 알고 보면 모든 게 다 가변적이다. 그리고 여러모로 배울 점은 언제, 어디서나 있게 마련이다. 따라서 우선은 마음을 열고 상대방의 의견을 경청하는 것이 중요하다.

한편으로, 기관의 입장에서 무리 없이 예술 행사를 진행하기 위해서는 다양한 이해관계가 상충하는 여러 구성원들이 서로 간에 합을 맞추며 조율하는 기회가 필수적이다. 그런데 여기서는 행사 전체를 총괄하는 예술감독의 역할이 그 누구보다도 중요하다. 이를테면 국제적인 비엔날레의 여러 전시관에는 분야별로 해당 큐레이터가 각자의 역할을 하며 나름의 개성을 뽐낸다. 그리고 때에 따라 욕심도 부린다. 즉, 사공이 많으면 배는 산으로 갈 위험이 있다. 따라서 총체적인 지형도를 그리는 감독의 역할은 더욱 중요하다.

마찬가지로, '동시대주의 미술(Contemporarism art)'에서는 '**전체를 보는 눈**', 즉 '**감독의 즐거움**'과 '**조율의 쾌감**'을 중요시한다. 반면, '전체주의 미술(Totalitarianism art)'에서는 '**전체를 따르는 눈**', 즉 '**규범의 고상함**'과 '**유지의 안정감**'을 중요시한다. '현대주의 미술

(Modernism art)'에서는 **'전체를 벗어나는 눈'**, 즉 **'파격의 즐거움'**과 **'위반의 쾌감'**을 중요시하고.

새로운 시대의 미술은 '동시대주의 미술가(Contemporarism artist)'에게 거는 기대가 크다. 물론 그 정의는 아직 현재진행형이다. 그런데 그 단초가 여기저기서 보인다. 한 예로, 21세기에 들어 다양한 채널을 통한 일인 미디어 감독이 유행하기 시작했다. 시작부터 끝까지 나 홀로 다 준비하고 진행하는. 물론 여러모로 탈도 많지만 기본적으로는 고무적인 현상이다. 기왕이면 보다 많은 사람들이 직접 감독직을 수행하며 벌어지는 현상을 총체적으로 판단하는 능력을 함양해야 한다. 다양한 요소들을 묘하게 조율하고 창의적인 재능을 마음껏 발휘하며. 그러다 보면 내가 만드는 맥락은 어느새 풍요로워지고 세상은 차츰 고양되게 마련이다. 비유컨대, 맥락이 손에 땀을 쥐게 하는 드라마라면 세상은 휘황찬란한 무대다. 그리고 누가 뭐래도 우리 모두는 **'내 인생의 감독'**이다. 이와 같이 '동시대주의 미술'의 시대는 조금씩 열린다.

알렉스: '현대주의 미술'의 두 번째 특성, '촬영'보다 '연출'이 중요하다! 구체적으로 설명해 봐.

나: 사진으로 비유하면, 예전에는 '사진 찍기(photo taking)'가 중요했어. 이를테면 '전체주의 미술가(Totalitarianism artist)'는 **'실제의 촬영'**을 추구해. 반면에 이제는 '사진 만들기(photo making)'가 중요하지. 이를테면 '현대주의 미술가(Modernism

artist)'는 **'초실제의 연출'**을 추구해.

알렉스:     '실제'와 '초실제'라…

나:     내용적으로는 우선, '전체주의 미술'은 원래 있는 기존의 이야기에 의존해. 그렇다면 이는 애당초 존재해 온 '실제'라고 말할 수 있어. 반면에 '현대주의 미술'은 이야기를 내 스타일로 막 변주해. 과장, 변형, 왜곡 등을 통해 원래와는 다른 **'변종의 새로움'**을 지향하며. 그렇다면 이는 앞으로 인식 가능한 '초실제'라고 말할 수 있어.

알렉스:     그래서 이를 어떻게 다르게 표현하는데?

나:     '전체주의 미술'은 실재하는 바깥 풍경을 모사하는 방식을 택해! 이를테면 '그게 그런 거지!', '그건 그래야지!', 아니면 '그게 그러니까'라는 식으로.

알렉스:     '내가 그러게 뭐랬어, 앙?'이라는 식이네?

나:     반면에 '현대주의 미술'은 컴퓨터로 비유하면 내면의 스크린을 구축하는 방식을 택해! 이를테면 '그게 상당히 그럴 법한', '그게 꽤 그럴듯한', 아니면 '그게 알고 보면 그럴 만한'이라는 식으로.

알렉스:     '현대주의 미술'은 곧 **'가상 연출'**이다? 이를테면 있는 걸 살짝 변주하는, 혹은 모든 걸 다 지우고는 다시금 창작을 시도하는 식으로. 그런데 깨끗하게 비우고 시작하는 후자의 경우는 그야말로 맨땅에 헤딩이네! 어렵겠다.

나:      참조할 만한 기준이 마땅치 않으니까.

알렉스:  만약에 밖을 보고 그린다면 거기에 벌써 기준이 딱 있잖아? 그런데 백지 한 장 툭 던져 놓고 마음대로 그리라면 '이건 뭐지?'라고 하겠지. 즉, 뭘 어쩌라는 건지 길을 잃은 느낌이야.

나:      그런데 감독은 자기 영화에서만큼은 배우를 살리거나 죽이는 신적인 역할을 수행이잖아? 따라서 감독이 길을 잃으면 좀 난감하지.

알렉스:  있어 봐. 수련이 필요하겠는 걸? 그런데 예술가는 '자기 작품의 감독'이라니, 이는 곧 전체를 총괄한다는 의미지? 결국, 예술가를 마치 큰 기계의 작은 부품인 양, 말단 노동자로 격하하지 말라는 거네?

나:      오, 자존감! '저항정신' 발동이다.

알렉스:  자, 지금 작은 테이블을 가운데 두고는 세 명의 미술가가 열띤 토론을 하고 있어. 뭐가 영화에서 제일 중요한지에 대해서.

나:      '알레고리(allegory)'!

알렉스:  우선, '전체주의 미술가'가 이렇게 주장해! '무엇보다 중요한 건 촬영이야'라고. 그랬더니 '현대주의 미술가'가 이렇게 받아쳐! '뭐야, 촬영은 이제 기본이고, 결국 중요한 건 연출이야'라고. 그러자 '동시대주의 미술가'가 이렇게 중재해. '에이, 촬영과 연출이라니 둘 다 가치가 있지.

물론 해당 영화의 특성에 따라 종종 둘 중에 하나가 더 부각되는 경우는 있어. 그러나 결국 중요한 건, 때에 따라 둘 다를 효율적으로 활용할 줄 아는 역량 있는 감독이야'라고.

나: 그런데 미술작가야 말로 진정한 자기 작품의 감독! 말 그대로 혼자 다 해먹으니까. 이를테면 평면회화를 보면, 캔버스가 곧 무대(stage)야. 물론 처음에는 아무것도 없어. 그러나 이제 시작이야. 관찰력과 상상력을 총동원해서 온갖 배우, 미장센(mise-en-scène), 사건 등으로 화면을 꽉 채우더니 결국에는 작품을 완성해.

알렉스: 미술에서 '촬영'의 예를 들어 봐.

나: 원근법이나 명암법 같은, 입시 준비할 때 배우는 객관적인 기준!

알렉스: 왠지 '촬영'이란 단어의 느낌(nuance)이 그림을 그리는 행위라기보다는 실제 카메라로 사진을 '촬영'하는 행위를 연상시켜.

나: 어차피 어떤 장르도 모든 예술을 대표할 수는 없잖아? 그렇다면 굳이 여기서 내가 '촬영'이란 단어를 선택한 이유는 대표적으로 두 가지야. 우선, 첫 번째로는 **지식 습득**! 예컨대, 네가 지금 사양이 괜찮은 아날로그 카메라를 한 대 가지고 있어. 그런데 조리개(aperture), 셔터스피드(shutter speed), 감도(ISO), 초점(focus) 등을 어떻

게 조정하는지 전혀 몰라. 아니, 필름(film)을 끼고 빼는 법도 몰라. 그럼 뭐 간단해! 사진 못 찍잖아? 그럼 어떻게 해?

알렉스: 우선, 카메라의 기초, 즉 작동원리부터 차근차근 배워야겠지.

나: 맞아. 마찬가지로, 그림으로 사물을 '재현'하려면 미술학원에서 꼭 배워야 하는 기초적인 기술도 있어. 물론 사진만큼 그 기술이 공통적으로 체계화되지는 않았지만.

알렉스: 아, 그래서 사진을 예로 들었구나.

나: 그리고 두 번째로는 **'제작 과정'**! 예컨대, 지금 너는 다큐멘터리(documentary) 사진기자야. 그렇다면 임무를 제대로 수행하기 위해서는 바로 적재적소에서 사진을 잘 남겨야 하잖아? 여기에는 체력과 노력도 중요하지만, 막상 현장에서는 정말 남다른 순발력이 절실하지.

알렉스: 급박할 때는 여유 있게 생각할 시간이 없을 테니까, 아마도 모든 걸 근육으로 기억하며 항상 대기중이다가 뭐라도 발견하면 즉각적으로 찰칵! 그러니까 먹이가 나타나면 덥석 물어야겠네. 그러려면 평상시에 정신적으로, 그리고 육체적으로도 훈련이 잘 되어 있어야겠다. 완전 운동선수, 혹은 보초병이네.

나: 다큐멘터리 사진은 바로 법정 증거물로 인정 가

|        |                                                                                 |
|--------|---------------------------------------------------------------------------------|
|        | 능한 공정성과 정직성이 필요해. 만약 조작이 밝혀지면 그야말로 기자 윤리에 치명타지. |
| 알렉스: | 자기 주관대로 연출하면 문제가 심각해질 듯! |
| 나:     | 전쟁 사진기자, 로버트 카파(Robert Capa, 1913－1954)는 바로 자기 옆에서 총 맞는 아군 병사 사진(Loyalist Militiaman at the Moment of Death, 1936)을 딱 찍었거든? 어쩌면 한끗 차이로 자기가 맞았을지도 모를 살벌한 상황에서. |
| 알렉스: | 그야말로 기념비적인 '촬영'이네! 설마 조작은 아니겠지? |
| 나:     | 설마. |
| 알렉스: | 우선 믿어주자. 반면에 '연출'의 예는 촬영시부터 개입되는 사진조작? 이를테면 앵글(angel)을 교묘하게 잡거나 굴욕사진 같이 예외적인 장면을 마치 평상시 풍경인 양 보여주는 경우. 아니면, 그래픽 프로그램으로 후반기 작업을 진행한 이미지? 아, 쌩얼(화장기 없는 얼굴)이 아닌 풀메이크업(full makeup) 화장도 일종의 연출이네! 그러고 보니 패션쇼나 연극 같은 공연예술, 혹은 영화의 장면까지 포함하면 연출의 예는 정말 무궁무진하겠다. |
| 나:     | 맞아! 한편으로, '촬영'인 척하면서 남몰래 '연출'했을 경우에는 이게 들통나면 사회적으로 지탄을 받겠지. 그런데 아예 대놓고 '연출'한다면, 다 |

_ 조즈피 말로드 윌리엄 터너(1775-1851), 노예선, 1840

큐멘터리 사진처럼 '저건 실제로 일어난 일이야'
라는 식으로 먼저 믿고 볼 이유가 없어져. 그렇
다면 더 이상 사실 여부보다는 지금 당장 생생
하고 그럼직하게 보이는 게 관건이지!

알렉스: 그런데 미술작품의 경우에는 기본적으로 '연출'
의 속성이 너무도 당연해서 사실 여부를 가지고
굳이 지탄받을 일이 없겠는데?

나 맞아, 특히 작가의 주관이 적극적으로 들어가는
표현적인 작품이라면 더더욱. 예컨대, 윌리엄 터
너(Joseph Mallord William Turner, 1775－1851)의
작품, 노예선 알지?

알렉스: 찬란한 금빛 하늘!

나: 정작 바다에서는 노예선이 난파되어 사람들이
다 죽어 나가는 판에 말이야. 그리고 보면 하늘

도 참 무심해! 마치 자아도취와 같이 황홀해도 너무 황홀하잖아? 사람들의 마음을 헤아려주지는 못할망정.

알렉스: 그런데 진짜로 터너 눈에는 그렇게 금빛 찬란하게 보였을까?

나: 아마도 그렇게 극화해서 보고 싶었겠지! 당시에 사회적으로 그 사건이 크게 공론화가 되었거든? 풍랑으로 난파된 배의 소속업체와 보험회사 간의 분쟁이 격화되면서. 이를테면 생명보단 돈, 즉 노예의 인권보다는 이해타산에 혈안이 되었으니 정말 만천하에 냉혹하고 비열한 사람들의 그늘진 민낯이 공개된 거지. 반면에 하늘은 어때? 도무지 이 난리를 아는지 모르는지.

알렉스: 찡하네… 그런데 생각해보면, 하늘이 어디 울어줄 깜냥이나 돼? 솔직히 알 리도 없지. 그런 식의 감상을 투사하는 건 오로지 사람이기 때문에 가능한 일이잖아.

나: 내 말이!

알렉스: 그런데 애초에 터너가 이런 느낌을 '연출'하려고 의도했던 건 맞겠지? 혹시 그렇게 까지는 아니었는데 우리가 좀 과도하게 해석하는 거 아니야?

나: 사실 우리 생각과 같을지는 알 수가 없지. 하지만, 시각적으로 아이러니의 구조가 확실하게 드러나긴 하잖아? 이를테면 처연한 이야기와 달콤

한 이미지! 그렇다면 그 구조를 인지하는 순간, 관람객의 입장에서 이와 같은 알레고리적인 내용을 투사하며 감상하는 것은 충분히 가능하지.

알렉스: 네 말마따나 작가의 의도가 모든 의미는 아니니까. 여하튼, 시각적인 구조가 이렇게 잘 만들어졌으니 말 그대로 작품 자체가 그냥 기념비적인 'X함수', 그 자체다! 이 정도면 관객들이 마음껏 대입하는 별의별 생각들을 무리 없이 잘 소화하겠네.

나: 맞아!

알렉스: 그런데 '현대주의 미술'이 '연출'을 강조한다면, 아무래도 '추상화'가 대표선수 아니야? 이를테면 아무것도 참조하지 않고 그림을 그린다면 결국에는 모든 표현이 다 '연출'이니까.

나: 그럴 수도. 하지만, 원래는 A인데, 그걸 A′나 B로 바꾸는 '연출'이 한편으로는 더 재미있어. 기존의 질서를 깨는 쾌감이 있거든! 예컨대, 민화 중에 '호작도(虎鵲圖)'라고 까치와 함께 있는 호랑이 그림을 보면, 호랑이 얼굴에서 눈, 코, 입의 형태와 위치가 자유분방하니 그야말로 마음 가는 데로 그렸어. 참 민주적으로 생겼지.

알렉스: 그러고 보니 이 호랑이, '현대주의 미술'에서 '재현'을 넘어선 '표현', 그리고 '촬영'을 넘어선 '연출'과 묘하게 통하네. 결국, 스스로 형태를 형성

_ 호작도

하는 '추상화'는 굳이 '촬영'이 필요 없는 **'태생이
연출'**이라면 기존의 형태를 변형하는 민화는 '촬
영'된 이미지를 **'바꾸는 연출'**이다?

나:          그렇네!

알렉스:     그러면 '호작도'를 그렇게 '연출'한 이유는?

나:          아마도 악귀를 내쫓는 능력을 가시화하려고? 뭔
            가 있을 거 같은 초자연주의적인 힘이랄까.

알렉스:     설마 객관적인 생김새에서 많이 벗어난 건 꼭
            실력이 모자라서라기보다는 아마도 작가의 의도
            였겠지?

나:          아마 실력이 뛰어났을 거야. 그런데 이를 현대
            적인 의미에서 한 개인만의 의도라고 간주할 수

는 없어. 나 홀로 그렇게 그렸다기보다는 공동의 민화적인 도상으로 확립, 전승되었으니까! 따라서 문화적인 '재현'의 성격이 느껴져. 하지만, 기득권 세력의 미술과 다른 노선을 간 건 맞잖아? 그러니 '표현'의 성격도 좀 느껴지고.

알렉스: 그런데 옛날 아날로그 사진의 경우에는 미술처럼 '연출'이 쉽지 않았겠다. 내 눈 앞에 보이는 걸 가감 없이 찍어야만 했으니. 이를테면 옛날에는 '포토샵' 같은 그래픽 프로그램도 없었잖아. 그러면 어쩌겠어? 그냥 생긴 대로 살아야지. 결국, 옛날 사진은 그냥 천성이 '촬영'이었네!

나: 쿠쿡, 성형의 비유! 그런데 옛날에도 종종 사진으로 성형을 했어.

알렉스: 어디서?

나: 필름을 현상하는 암실에서. 일종의 아날로그 '포토샵'이랄까? 예컨대, 앤젤 아담스(Ansel Adams, 1902 – 1984)의 풍경 사진, 진짜 아름답거든? 그런데 만약에 그가 찍은 원래 필름 그대로 주변 사진관에 현상을 의뢰하면 그렇게 아름답지는 않을걸?

알렉스: 신의 손? 암실에서.

나: 응!

알렉스: 다른 예로, '콜라주(collage) 사진'이 이에 해당하겠다. 이 또한 일종의 '연출'이잖아?

_ 폴 세잔(1839-1906), 커튼이 있는 정물, 1895

나:          맞아, 그런데 그건 전통적인 순수 사진이라기보
            다는 사진을 재료로 한 복합매체(mixed media)라
            고 봐야지.

알렉스:      사진 자체만으로 보면, 촬영 현장에 적극적으로
            작가가 개입하는 '연출사진'이 그렇네! 이를테면
            촬영 장소나 사물, 인물 등을 작가의 의도대로
            구성하는 경우 말이야. 꼭 있는 그대로만 찍기
            보다는.

나:          맞아! 알고 보면 정물화도 다 '연출'이야. 예컨
            대, 세잔(Paul Cézanne, 1839-1906)의 사과가 있
            는 정물화를 보면, 그림 안의 사과들이 어쩌다
            그만 딱 그렇게 알맞게 놓였겠어? 사실은 다 작
            가 손을 탔겠지.

| | |
|---|---|
| 알렉스: | 그러고 보니 '연출'을 두 번 했네! 테이블 위에 사과를 배치할 때 한 번, 그리고 그림을 그리면서 또 한 번! |
| 나: | 맞다! 그런데 옛날 사진은 후자보다는 전자로 '연출'하기가 보통은 더 쉬웠겠지. |
| 알렉스: | 정물은 옮기기가 비교적 쉽지만, 산이나 건물과 같은 풍경은 좀 힘들잖아. 도와줄까? |
| 나: | 조심해! 손목 삐어. |
| 알렉스: | (손목을 돌린다) |
| 나: | 뭐, 다들 할 수 있는 걸 하는 거지. 예컨대, 안드레 케르테스(André Kertész, 1894 – 1985)의 특정 장소를 두 번 찍은 작품(Meudon, 1928)이 흥미로워. 우선, 작가는 한적한 도시 풍경을 찍었어. 그런데 그게 별로 마음에 들지 않아서 며칠 후에 다시 찍었어. 물론 그때는 포토샵이 없던 시절이었지. |
| 알렉스: | 그러면 재촬영이 연출? |
| 나: | 응, 처음 사진은 덩그러니 배경만 보여. 그런데 다음 사진을 보면 아래에는 지나가는 사람들, 그리고 위에는 지나가는 기차가 출연해! |
| 알렉스: | 설마 기차를 들고 가진 않았겠지? 그렇다면 사람들을 배우로 고용하고 기차가 지나가길 기다렸겠네? |
| 나: | 아마도! |

알렉스: 그야말로 실시간 '감독'이구먼! 주변의 지형지물 뿐만 아니라 내 의지와 관계없이 움직이는 사물도 적절히 활용하니까. 물론 **'좋은 감독'**이 되려면 이처럼 주변을 잘 조율하는 역량을 갖춰야겠다.

나: 맞아, 통제 가능한 건 잘 통제하고, 통제 불가한 건 잘 활용해서 '촬영'과 '연출'을 효과적이고 묘하게 감행해야 비로소 '좋은 감독'이야.

알렉스: 그렇다면 **'동시대주의 감독'**은 바로 배우뿐만 아니라 당시의 분위기나 온도, 습도, 바람과 같은 자연 현상도 활용할 줄 아는 능력자?

나: 한 예로, 길거리 장면을 찍는데 마침 예기치 않게 지나가는 행인을 활용해.

알렉스: 초상권 침해다.

나: 옛날 사진작가들이 초상권을 요즘 식으로 생각했다면 정말 사진 찍기 힘들었을 거야.

알렉스: 그런데 요즘은 누구나 다 사진을 찍잖아? 게다가, 엄청 많이. 예를 들어 어쩌다 뒤에 엑스트라로 찍힌 사람이 무슨 말이 그렇게 많겠어? 아마 영문도 모르겠지. 특별한 상황이 아니라면 인지하더라도 보통은 묵인하고. 이를테면 관광지에 가면 사방에서 누군가는 내 주변을 찍는다는 사실을 서로가 다 알잖아? 그렇다면 내가 그들의 배경 사진으로 출연해도 괜찮다는 **'암묵적인 촬영 동의'**가 저변에 깔려 있다고 봐야지. 몰래 나

를 표적으로 해서 의도적으로 주인공으로 삼지만 않는다면 뭐 어쩌겠어? 굳이 여기저기 나 찍지 말라고 고래고래 소리라도 치고 다닐까?

나: 크크, 그러자! 그런데 원론적으로 나중에 문제가 될 소지는 항상 있어. 당사자가 피해를 봤다고 굳이 문제를 삼는다면 말이야. 이를테면 훗날에 그 사진작품이 유통되는데 만약에 그게 자기를 몰래 이용하였기 때문에 그 가치가 높아졌다면.

알렉스: 네 사진에 나온 사람들 중에는 누가 문제제기한 적 없잖아?

나: 내 경우에는 세계 이곳저곳에서 다양한 시간대에 수많은 사람들을 찍잖아? 누가 누군지 나도 몰라.

알렉스: 알면 당사자 입장에서는 싫을 수도 있지.

나: 작품에서 단독으로 누구 하나가 주인공으로 부각되는 것도 아니고, 그리고 실제로 봐도 인물의 크기가 꽤 작잖아? 아마 봐도 모를 걸?

알렉스: 알면 용하지! 그렇다면 자기가 아닌데 자기라고 우길 수도 있겠다.

나: DNA 검사를 할 수도 없고 애매하네. 그런데 자기 같기도 하고 아닌 거 같기도 하다니, 결국 누구라도 대입 가능한 'X함수'가 된다는 말인데?

알렉스: 팔은 안으로 굽는다더니.

| | |
|---|---|
| 나: | 길거리에서 보이는 건물의 경우에는 공공의 성격이 강해서 굳이 찍는다고 뭐라 안 하잖아? 땅은 소유자가 있지만 공기는 없듯이. 마찬가지로, 사람도 길거리로 나오면 크게 볼 때 공공의 풍경이라 할 수 있어. |
| 알렉스: | 문제 안 삼을게! 네 작품에 내가 있긴 하지만. |
| 나: | 책, 월리를 찾아라(where's waldo)랑 같은 식으로 수많은 사람들 사이에 숨어 있잖아. 그리고 네 등장은 다분히 네가 조장한… |
| 알렉스: | (빤히 쳐다본다) |
| 나: | 아니, 우리가. |

# 03
## 감상(Appreciation)의 설렘
## : ART는 음미이다

미술교육은 크게 '**표현교육**'과 '**감상교육**'으로 나뉜다. 어려서부터 나는 그림 그리기, 즉 표현하기를 좋아했다. 표현의 대표적인 두 가지, 다음과 같다. 첫째, '**모사 표현**'! 객관적인 대상을 관찰하고 재현하는 훈련이다. 둘째, '**자유 표현**'! 마음 내키는 대로 나를 표현하는 훈련이다. 보통 나는 후자를 선호했다. 이를테면 어렸을 때 받았던 두 종류의 스케치북이 기억난다. 하나는 벌써 형태가 그려져 있는 색칠하기용이었고, 다른 하나는 그냥 백지장이었다.

나는 미술작품 감상도 좋아했다. 어릴 때는 보통 책으로 작품을 접했고 커서는 열심히 좋은 전시를 찾아다녔다. 감상의 대표적인 두 가지, 다음과 같다. 첫째, '**개별 감상**'! 감상자가 홀로 작품과 대면하며 명상과 사유를 지속하는 과정이다. 이는 스스로 작품을 관찰, 음미하는 '**수용편**'과 의문도 제기하며 여러 생각을 정리하는 '**서술편**'으로 나뉜다. 둘째, '**모듬 감상**'! 복수의 감상자가 함께 작품을 보며 토론과 담론을 형성하는 과정이다. 이는 상호 간에 관점의 차

이를 인지하는 **'이해편'**과 이를 통해 다양한 방식으로 '의미'를 확장하는 **'맥락편'**으로 나뉜다.

사람마다 '선호하는 작가', '선호하는 작품', '선호하는 감상법'은 다 다르다. 예를 들어 우선, **'선호하는 작가'**의 경우, 나는 단연 피카소(Pablo Picasso, 1881–1973)다. 알렉스는 아직도 뻔하게 맨날 피카소냐고 그런다. 다음, **'선호하는 작품'**의 경우, 알렉스는 줄리안 오피(Julian Opie, 1958–)의 작품이다. 솔직히 나는 그냥 그렇다. 다음, **'선호하는 감상법'**, 뭔가 심오한 걸 음미하는 양, 나는 보통 심각한 태도를 보인다. 그리고 이를 비웃기라도 하듯, 알렉스는 보통 통통 튀는 유쾌한 태도를 보인다.

그런데 내가 '선호하는 작가'라고 해서 현실세계에서 그 사람이 자동적으로 내 친구가 되어야 할 이유는 없다. 예컨대, 나는 반 고흐(Vincent van Gogh, 1853~1890)를 좋아한다. 그는 짧았지만 불꽃처럼 강렬하게 살다 갔다. 만약 무병장수했더라면 삶의 궤적이 지금과는 많이 달랐을 수도. 이를테면 조금 더 살았다면 작품도 많이 팔았을 거다. 하지만, 상황은 지금과 같이 전개되었고 그의 삶은 많은 사람들의 마음속에서 설레는 꿈과 잔잔한 영혼이 깃든 한 편의 가슴 짠한 신화가 되었다. 그런데 만약 직접 만난다면 어떨까? 글쎄, 내 경우에는 뭔가 서로 간에 마음을 터놓는 친구가 되기는 부담스럽다. 괜히 나한테 집착할 것 같기도 하고. 물론 호기심은 동한다. 어쩌면 그의 따뜻한 반전 매력에 혹할 수도. 그래도 지금의 내 '느낌적인 느낌'으로는, 물리적으로 옆에서 볼장 안 볼장 다

보며 닳아 버리기보다는 그저 신비롭게 바라만 보며 일편단심(一片
丹心) 애달픈 마음으로 모시는 게 낫다. 이를테면 한 번에 다 표출
하며 소진되기보다는 오래오래 소중하게 내 마음에 간직하고 때에
따라 재생하고 싶다. 생각해보면, 굳이 내가 아는 사람 모두와 맞
상대하며 전력을 다해 티격태격할 필요는 없다. 누구는 가까워서
좋고, 누구는 멀어서 좋은 거다.

한편으로, 내가 '선호하는 작가'가 내가
선호하는 바로 그 이유를 석연치 않아
하거나 마음 깊숙한 곳으로부터 모종의
반감을 가질 수도 있다. 예컨대, 나는
반 고흐의 아픔에 내 가슴도 저리고 애
절함을 느낀다. 그러나 반 고흐는 내가
가지는 그런 류의 감상주의적인 연민의
감정에 짜증을 내며 거세게 반발할 지
도 모른다. 아마도 내게 저주를 퍼부을
수도. 이와 같이 내가 막상 노력한다고
해도 둘이 친해지지 않을 가능성, 농후
하다.

_ 빈센트 반 고흐(1853-1890),
사이프러스와 별이 있는 길, 1890

그렇다면 기본적으로 '개별 감상'은 내 거다. 이를테면 내가 좋아하
는 작가는 곧 내 마음을 홀린 사람이다. 그는 내가 뭘 좋아하는지
를 기가 막히게 잘 안다. 그리고 딱 원하는 순간에 절묘하게 자신
을 드러낼 줄 안다. 이러니 내가 반할 수밖에. 그런데 내가 좋아하

는 그의 모습과 실제 그의 모습이 같은지는 별개의 문제다. 결국, 감상은 내 마음 속 스크린, 그리고 그는 내가 호출한 가상 실제 (simulation)다. 그리고 나는 그저 내가 보고 싶은 걸 보았을 뿐이다. 그게 사랑스럽건 추악하건 간에. 그러고 보면 그는 나를 비추는 거울, 즉 자화상이다. 나는 그를 통해서 내 모습을 본다. 그래서 소중하다. 이와 같이 그는 나를 위한 희생양이 된다. 솔직히 나는 그를 잘 모른다. 그저 스스로에게 충실하고자 그의 여러 면모를 활용했을 뿐. 물론 나의 이런 마음을 그가 속속들이 알고 나면 이런 내가 좀 싫을 수도 있겠다. 이는 마치 대중의 사랑을 먹고 사는 연예인이 받는 스트레스와도 같으니 뭐, 어쩔 수 없다. 연예인은 환상을 먹고 산다. 그래서 일반적으로는 같이 살지 않는 게 낫다. 환상을 깨지 않으려면.

'개별 감상'은 자연스럽게 '모듬 감상'으로 이어진다. 아니, 그래야 한다. 21세기, 우리가 진짜로 잘 살려면 스스로 원해서 함께 사는 법을 익혀야 한다. 그러기 위해서는 우선, 서로 간에 다른 감상법을 이해해야 한다. 다음, 자신의 말에 책임지며 생산적인 담화를 이끌어야 한다. 나아가, 예술 담론을 몹시 즐기며 새로운 가능성을 꿈꿔야 한다. 예술 담론은 수직적인 학습이라기보다는 수평적인 자생이다. 마치 배가 고프면 밥을 지어먹듯이 '의미'도 필요하면 나 홀로, 혹은 함께 만들어 먹을 줄 알아야 한다. 이와 같이 여러 층위에서 풍요로운 '의미'가 마음껏 도출되는 시공이 바로 신명나는 세상이다. 나와 우리가 때에 따라 이합집산을 거듭하며 만들어내는. 나는 오늘도 이런 세상을 꿈꾼다.

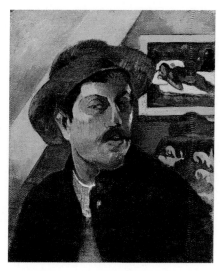

_ 폴 고갱(1848-1903), 자화상, 1893

알렉스:    넌 어떤 작가랑 친할 거 같아?

나:    글쎄, 아마도 마그리트(René Magritte, 1898－1967)

    랑은 꽤 흥미로운 대화를 많이 할 거 같아.

알렉스:    나보다?

나:    아니!

알렉스:    그러면 누구랑 사이가 안 좋을 거 같아?

나:    고갱(Paul Gauguin, 1848－1903)! 쓸데없이 자존심

    세우며 좀 짜증나게 할 거 같아.

알렉스:    작품이 짜증나?

나:    아니, 작품은 좋지! 자기 고집이 분명해 보여.

    고유한 기질도 느껴지고.

알렉스:    작가와 작품을 좋아하는 건 차원이 다르다?

나:    보통 작가의 인성과 작품의 가치는 큰 관련이

|         |                                                                                 |
|---------|---------------------------------------------------------------------------------|
|         | 없어. 특정 맥락 하에 굳이 관련지으면 커질 수도 있겠지만. |
| 알렉스:  | 그러고 보면 서로의 성향이나 선호하는 바가 똑같다고 해서 꼭 둘이 잘 사귀는 것도 아니야. |
| 나:      | 우리 보면 그렇잖아? 기질이 서로 참 다르지. |
| 알렉스:  | 내가 너에 대해 좋아하는 걸 막상 너는 싫어할 수도 있으니까. 반대의 경우도 마찬가지고. |
| 나:      | 그게 뭔데? |
| 알렉스:  | 린이 재우기! |
| 나:      | 뭐야, 너도 좀 재워. 완전 동상이몽(同床異夢), 그런데 원래 인생이 그런가봐. 마찬가지로, 작품을 둘러싼 작가의 '의도'와 관객의 감상도 종종 그렇게 엇나가게 마련이고. |
| 알렉스:  | 예를 들어? |
| 나:      | 뭉크의 절규! 아마도 그의 '의도'는 인간 본연의 심층적인 모습, 즉 뭔가 심각한 상태를 과감하게 드러내려는 거였겠지? 그런데 예전에 네 핸드폰 케이스 이미지가 절규였잖아? |
| 알렉스:  | 귀엽잖아? |
| 나:      | 크크크, 뭉크 형님이 아시면 기분 상하시겠다. |
| 알렉스:  | 그 정도 가지고 그러면 그게 작가냐? 어쩌면 내가 귀엽게 생각하는 걸 알고는 은근히 이를 즐겼을 수도 있지! 설령 그게 자기 '의도'가 아니었을지언정. 여하튼, 세상이 어디 '의도'한 대로 |

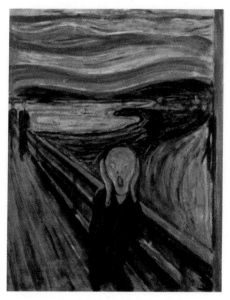

_ 에드바르트 뭉크(1863-1944), 절규, 1893

되기나 하겠어? 다 나름대로 재량만큼 소비하며
살 뿐인데.

나:     맞아, 군이 네 귀여운 소비를 뭐라 할 이유가
        없어. 결국에는 다 가치 있는 감상의 여러 '의미'
        일 텐데. 애초의 '의도'가 무슨 사생결단(死生決
        斷)의 영원불멸한 맹세는 아니잖아?

알렉스:  나름대로의 의견(feedback)을 주고받으며 서로의
        생각이 동반 성장해야지. 결국, 애들은 싸우면서
        크는 거야!

나:     솔직히 나도 뭉크 형님이 좀 귀엽긴 해!

알렉스:  그렇게 계속 도담도담 해주면 스스로 생각에도
        점점 귀여워질 수 있겠다.

— 에드바르트 뭉크(1863-1944), 셀카

나:  가능성이 좀 있는 게, 뭉크의 경우, 셀카(selfie) 사진을 엄청 찍었잖아? 우수에 찬, 간지나는 모습으로.

알렉스:  크크크, 귀여운 캐릭터 확정이네. 최소한 우리 머릿속에서는.

나:  하하, 귀여운 사람이 필요하면 다음에도 또 호출할게! 그런데 한편으로, 다른 친구는 뭉크를 무서운 캐릭터로 만들었을 수도 있어. 그렇다면 이 두 뭉크를 한 번 만나게 해보자. 뭔 대화를 할지 재미있겠다.

알렉스:  어떤 쪽으로 무섭게 만들었어?

나:  뭉크가 꽤나 여혐이 심했던 거 알아? 그리고 주변 사람의 죽음을 수차례 목도하며 극도의 우울

증과 공포심에 시달렸어. 언제나 자기는 요절할 거라 생각하며 두려워했지. 그래도 당대로 치면 나름 장수했어.

알렉스: 이 요소들을 첨가해서 잘 버무리면 무섭게 만들 수도 있겠다. 분명한 건, 죽은 사람은 말이 없으니 결국에는 다 우리가 원하는 방향으로 보기 나름이지! '현대주의 미술'의 세 번째 특성이 바로 좁은 '의도'보다는 넓은 '의미'가 더 중요하다는 거잖아?

나: 맞아, 작가의 인터뷰를 듣다 보면, 사전에 논리적으로 생각을 정리해서 그런지 보통 작가의 '의도'는 상당히 이성적이라고 느껴져. 물론 실제로는 무의식적인 측면도 무시할 수 없지만.

알렉스: 이를테면 '의도가 뭐예요?'라는 식의 질문에 대답하려면 당연히 의식적인 일인칭 주어, 'I'가 주인공이 되겠지. 그러다 보면 좀 지어내기도 하겠네.

나: 그림이 말은 아니니까 당연히 똑같을 수는 없어. 술이 술을 먹는다고, 단어 하나를 내뱉으면 그 단어가 또 다른 단어를 유발하는 식으로 자꾸 파생되잖아? 그런데 막상 수많은 단어의 다발이 구체적이고 시사적이라면, 오히려 그게 이제는 자기 작품이나 사상에 도리어 영향을 끼치게 마련이지. 즉, 다 돌고 도는 거야.

알렉스: 이런 상황은 어때? 작가가 어떤 말을 했어. 그런데 이런, 잘못 말한 거야. 즉, 벌써 물이 쏟아져서 다시 주워담을 수가 없는 상황! 그리고 집에 가서는 머리 쥐어뜯으면서 '어떡하지, 어떡하지?'라며 번민해. 그런데 이제는 소용이 없어.

나: 하하하, '그래, 이제 결정했어!'라는 식의 택일 상황인가? 이를테면 하나! 그냥 그렇게 말한 대로 살아. 둘! 수줍고 떨리는 목소리로 사과하는 등, 정정을 요청해.

알렉스: 계속 일관되게 사기치기도 에너지 소모가 엄청나지. 자꾸 까먹지 않도록 되뇌면서 자기를 세뇌시켜야 하잖아? 물론 그러다 보면 비로소 스스로 믿어버리는 경지에 도달할 수도 있겠지만.

나: 그런데 작가가 뱉은 말을 그저 사기라고 치부할 수는 없어. 오히려, 실제로 그림이 실현되기 이전의 포석이거나 복선, 혹은 지향점일 수도 있잖아? 이를테면 말이란 게 꼭 그림을 다 그린 후에만 뒤따라 나오라는 법은 없어. 알고 보면 말과 그림은 서로 앞서거니 뒤서거니 하면서 영향을 주고받으며 유기적으로 함께 변해가게 마련이지. 말없이 세상을 사는 사람은 없으니까.

알렉스: 생산적으로 상호보완적이면 좋겠지! 이를테면 기왕 자기가 뱉은 말이 스스로에게 큰 도움이 된다면.

나:        심지가 곧고 신념이 굳은 작가라면 당연히 자기
세계가 강해! 아마도 언어로 표현하기가 힘들어
서 그렇지, 작가 입장에서는 자기 세계가 명약
관화(明若觀火)하다고 믿을 수도 있어. 하지만,
작품을 보는 관객의 입장에서는 이게 완전히 차
원이 다른 복잡계야! 너도 나도 작가의 말과는
전혀 다른 별의별 '의미'를 다 가져다 붙이니까.
그러고 보면 작가의 '의도'랑 따로 노는 '의미'들,
정말 부지기수잖아? 네 뭉크 이미지 핸드폰 케
이스처럼.

알렉스:    그 건에 관해서는 우선 뭉크도 인정했고, 결국
에는 우리 생각을 자기 '의도'로 삼는 방향으로
가닥을 잡지 않았나? 만약 작가가 보기에 정 아
닌 거 같으면 짜증 한 번 내줘야지! 이를테면
얼굴 붉히면서 '그거 제 의도 아니거든요?'라는
식으로.

나:        요즘 세상에 그렇게 쏘아붙인다고 해서 어디 설
득이나 되겠어? 그런데 작가도 자기 작품을 감
상하는 한 명의 관객이잖아? 그렇다면 관람객의
다양한 이야기가 다 '의미'인 것처럼 작가의 '의
도'도 '의미'의 일종이야.

알렉스:    그럼 착한 작가의 경우! 이를테면 관객이 완전
히 작가의 '의도'와 다르게 생각해. 그러면 작가
가 이렇게 물어봐. '당신에겐 어떤 의미가 있어요?'

| | |
|---|---|
| 나: | 착하다! '의미'라는 건 의식적인 일인칭 주어, 'I'로만 끝장을 보는 게 아니라, 복잡계의 다인칭으로 '+@'가 붙으며 무한히 확장한다는 사실을 겸허하게 수용하는 자세가 느껴지는데? |
| 알렉스: | 정리하면, '의도'는 이성적으로 닫혀 있고, '의미'는 초이성적으로 열려 있다. |
| 나: | 응, 그런데 여기서 주의할 점! 우선, 작가의 이성적인 '의도'는 '의도'가 맞아. 하지만, 그의 무의식과 같은 말로 형언할 수 없는 애매한 영역이나 지점은 '의도'라기보다는 **'의미의 원형질'**로 분류 가능해. |
| 알렉스: | 작가니까 양쪽에 다 속할 만하네! 여하튼, 적합한 언어로 작품을 설명하기 힘들다면 어쩔 수 없지. 누군가의 판독을 바랄 수밖에. 그런데 굳이 '의도'라고 해서 한 가지 관점만을 고집할 필요는 없지 않아? |
| 나: | 복수 관점, 언제나 가능하지! 그게 바로 'Trinitism'의 전제야. 내 안에 내가 얼마나 많은데. 여러 관점으로 자기 작품을 잘 엮으면 그만큼 그 의미는 더욱 풍성해지게 마련이지. 극단적으로는 작가 스스로가 인공지능이 되어 수많은 사람으로 계속 빙의하는 **'맥락 기계'**가 된다면 그야말로 엄청날 거야! |
| 알렉스: | '맥락 기계'라니 뭔가 고사양인 거 같은데… |

| 나: | **'맥락의 바다'**를 항해하려면 하나 장만해야지. 이는 작가의 애초의 논리와는 차원이 다른 초이성적이고 다층적이며 별의별 '알레고리(allegory)'로 가득한 막 뒤섞이고 혼재된 영역이잖아? |
|---|---|
| 알렉스: | 기왕이면 이를 잘 알고 음미하자! 결국, '동시대주의' 미술이란 작가의 '의도'도, 관객의 '의미'도 다 중시한다는 거지? |
| 나: | 응, 롤랑 바르트(Roland Barthes, 1915–1980)가 소위 '작가의 죽음'을 선언했잖아? 그건 바로 역설적으로 관객의 '의미'의 탄생을 말한 거야. 그런데 아직도 작가는 죽지 않았어! 작가가 얼마나 오래 사는데. |
| 알렉스: | 진짜? |
| 나: | 내 마음 속에. |
| 알렉스: | 뭐야, 이런 상황인가? 예를 들어 작품 앞에 관객들이 웅성웅성 모여 있어. 그런데 사실은 그 중에 한 명은 작가야. 거기서 몰래 다른 관객들의 반응을 엿들으며 좋아라 하고 있어. 아무도 그가 작가인지 몰라. |
| 나: | 하하, 작가는 관객의 하나! 다른 예로, 전시를 개최하면 덩그러니 작품은 홀로 걸려 있잖아? 어느 날 작가가 자기 전시장에 들어서는데 그날따라 뭔가 모든 게 낯설게 느껴져. 그래서인지 알게 모르게 관객의 시선으로 빙의해. |

알렉스: 그래도 미술관이나 아트 페어에 작품을 출품한 작가는 표를 별도로 구매하지 않아도 입장이 가능하니까 좀 **'특별한 관객'**이긴 하지. 그런데 옛날에는 관객의 역할이 상대적으로 적었나?

나: 수동적이었지! 옛날 성화에서 보듯이 보통 '전체주의 미술'에서는 작가의 '의도'가 분명해. 다 제작의 이유가 있으니까. 그런데 '현대주의 미술'은 '작가는 죽었어! 이제는 관객의 시대야'라는 식으로 도발을 했잖아? 그러면서 더욱 관객이 적극적으로 변모하게 되었어. 주체적으로 **'의미 해석권'**을 행사하기 시작하면서.

알렉스: 그런데 이제는 도발할 필요가 많이 희석되었다는 거지? 작가와 관객, 모두 다 중요한 건 엄연한 사실이니까. 무슨 양성평등을 실현하는 느낌이네.

나: 맞아! 결국 중요한 건, 감상의 폭과 깊이, 그리고 가치야. 누가 무슨 말을 했느냐보다. 물론 애초에 작품을 제작할 때 투사되었던 작가의 '의도'는 여러 모로 생각해볼 거리가 많아. 그걸 꼭 따를 필요는 없더라도.

알렉스: 한편으로, 작품을 감상하기 전에 벌써 작가의 '의도'를 안다면 내 맘대로 하는 생각이 좀 방해되긴 할 거야! 그렇다면 통상적인 **'작품 감상법'**은 이게 좋겠다.

_ 마인데르트 호베마(1638-1709), 미델하르니스의 가로수길, 1689

나: 말해 봐.

알렉스: 처음에는 우선, 사전 정보 없이 충분히 작품을 봐. 다음, 제목을 봐. 다음, 다시 작품을 봐. 다음, 전시 서문을 읽어 봐. 다음, 다시 작품을 봐.

나: '마음대로 이해'와 '제공된 설명'을 대등하게 긴장시키는 방법이구먼! 결국, 관객의 생각과 작가의 생각이 대화를 시도하는 게 관건이네.

알렉스: 내 식대로 먼저 본다고 해서 작가의 '의도'가 사라지는 건 아니니까 걱정은 붙들어 매시고!

나: 크큭, 마인데르트 호베마(Meindert Hobbema, 1638-1709)의 일점 소실점 작품 알지? 길 양쪽으로 나무들이 쭉 줄을 서서는 소실점으로 수렴되며 작아지잖아. 도대체 이런 구성을 선택한 이면의 '의도'가 뭘까?

| 알렉스: | '나 원근법 진짜 잘 써요. 앞으로 일점 소실점을 예로 들 때면 내 작품을 꼭 도판으로 써 주세요!' 가 아닐까? |
|---|---|
| 나: | 하하, 그 작가가 너로 빙의하면 그렇게 말할 수도 있겠다! |
| 알렉스: | 그런데 이와 같이 '의도'가 분명한 작품은 요즘도 많아. 예컨대, 결혼식 행사사진! '의도'가 진짜 분명하잖아? 이를테면 '무조건 신랑, 신부가 최고로 멋지고 예쁜 주인공이어야 한다'는 목적! 결국, 상업사진의 경우에는 작가의 '의도'가 곧이곧대로 관객에게 딱 전달되는 게 관건이네. |
| 나: | 보통 상업적인 행위가 다 그렇지. 그러고 보면 고상한 순수미술은 '의도'가 분명하고 대중적인 상업미술은 그렇지 않다고 착각하면 절대 안 되겠다. 오히려, 실상은 그 반대야. |
| 알렉스: | 순수미술은 자기 스스로도 무슨 말하는지를 잘 모르니까? |
| 나: | 하하, 심오해서 그렇지. |
| 알렉스: | 물론 상업사진에서도 이를테면 뭐가 더 아름다운가에 관한 기호의 문제에서는 좀 이견이 있겠다. 그런데 아마 그럴 경우에는 고객의 편을 존중해주는 쪽으로 해결을 보려 하겠지. |
| 나: | 손님이 왕이니까. |
| 알렉스: | 결국, 상업사진의 의도와 목적은 곧 질 좋은 서 |

비스(service)! 반면에 순수미술은 통상적으로 이와는 거리가 멀어. 즉, 자기중심적이라서 좀 불친절해. 아마도 그래서 보통 순수미술을 공감하기가 어렵지 않아? 이를테면 '쟤 뭐야, 왜 저래?'라고 반응하게 되니까.

나:   맞아, 일차적으로 순수미술은 이기적인 활동이지. 그래서 이차적으로는 오히려 더욱 이타적인 경우도 있겠지만.

알렉스:   '의도'가 강한 예는?

나:   페미니즘(Feminism) 미술! 아니면, 인종차별이나 기아를 고발하는 보도사진(photojournalism)! 혹은, 가짜뉴스! 한 예로, 1930년대에 한 외과의사(Robert Kenneth Wilson, 1899–1969)가 스코틀랜드 지방의 한 호수에 괴물이 출현하는 사진(Loch Ness Monster, Scotland, 1934)을 신문에 보도해서 큰 화제가 되었어. 물론 나중에 죽기 전에 고백했지. 조작이라고.

알렉스:   기왕 끌었으면 차라리 가만 있지! 신비주의 전략으로.

나:   그런데 이를 인지하고 그 사진을 관찰하면 사실은 괴물이 축소 모형(miniature)이라는 게 좀 티가 나. 이를테면 화면 뒤쪽의 물살이 너무 크거든? 괴물 주변은 괴물이 크니까 그렇다 치더라도. 그게 딱 범인을 찾는 탐정의 지표(index)가

될 수도 있었는데, 당시에는 그걸 왜 몰랐나 몰라.

알렉스:   넌 알았을까?

나:   설마 의문은 좀 들었겠지.

알렉스:   '의미'가 풍부한 예는? 개념미술(conceptual art)인가.

나:   개념미술이라고 해서 꼭 '의미'가 풍성한 건 아니야. 예컨대, 풍경화는 굳이 구체적인 특별한 '의도'가 없어도 그냥 좋아서 그리는 경우도 많거든? 그렇게 꾸준히 그리다 보면 점차 '의미'도 생기고, 나아가 '의도'도 더 명확해지게 마련이지.

알렉스:   반면, 개념미술은 애초부터 명확한 '의도'를 가지고 출발하고?

나:   보통 그렇지! 그런데 만약에 작가의 '의도'는 문자(text) 그대로 명확하게 보이지만 결국에는 그게 다라면 결코 **좋은 작품**이 아니야. '의미'가 빈약하니까!

알렉스:   그럴 거면 그냥 글로 쓰면 그만이지.

나:   물론 글도 일종의 예술이야. 이를테면 행간에 사유의 공간이 있잖아? 거기서 '의미'를 많이 만들 수 있다면 그게 바로 **좋은 글**이지. 예컨대, 존 발데사리(John Baldessari, 1931 – )의 한 회화 작품(Everything is Purged..., 1966 – 1968)을 보면, '예술을 제외하고는 이 회화에서 모든 게 다 제거되었다. 즉, 이 작품에는 어떠한 종류의 생각

도 들어온 적이 없다(everything is purged from this painting but art, no ideas have entered this work)'라고 써 있거든?

알렉스: 케케케케, 재미있네! 밀당 같다. '아무 생각도 하지 마! 진짜 아무것도 없어'라고 하니까 진짜 별의별 생각을 다 하게 되네? 작가가 비우니 비로소 관객이 채우는 일종의 '빔의 철학'도 연상되고. 여하튼, 이 경우에는 문자 사이에 엄청난 사유의 공간이 들이 찬 느낌이야. 결국, 풍부한 '의미'가 **'좋은 예술'**의 관건이구나!

나: 표피적이고 단도직입적인 '의도' 하나만으로는 못내 빈약하지. 원체가 예술은 말 몇 마디로 규정할 수 없는 불가해하고 신비스러운 영역이잖아?

알렉스: (짝짝짝)

나: 예일대 미대에 멜 바크너(Mel Bochner, 1940–) 선생님 기억나지?

알렉스: 응, 머리 스타일이 앤디 워홀(Andy Warhol, 1928–1987)이랑 비슷했잖아.

나: 캔버스에 여러 단어로 비슷한 '의미'를 변주해서 잔뜩 담아 놓은 그분의 작품, 그야말로 일종의 단어 모음집과도 같지.

알렉스: 색깔 예쁘잖아! 단어마다 질감도 다 다르고.

나: 맞아, 조형과 내용이 참 잘 연결되는 거 같아. 이를테면 유사한 '의미'를 가진 단어들을 쭉 모

아 놓았지만 제각각 비교해보면 비슷하면서도 다른, 즉 가까우면서도 먼 관계를 잘 보여주잖아? 서로 무관심하거나 대치되기도 하고. 이게 바로 비트겐슈타인(Ludwig Wittgenstein, 1889–1951)의 '가족유사성' 개념이랑 딱 통해. 즉, 크게 보면 한 가족인데 개별적으로는 서로 달라.

알렉스:    잠깐, 남의 사상을 따라 한 거야? 그러면 작품의 가치가 반감되겠다.

나:    혼자 모든 걸 다 할 수는 없어! 누구나 이래저래 당대를 반영하게 마련이지. 이를테면 마그리트도 언어 구조주의(structuralism)에 깊은 영향을 받았어!

알렉스:    천재인 줄 알았는데.

나:    마그리트 작품 중에 사과 이미지를 그리고는 '이건 사과가 아니다'라는 분장을 불어로 쓴 작품 (This is Not an Apple, 1964) 기억나? 참 생각할 거리가 많지. 이를테면 실제 사과와 이미지 사과, 즉 의미와 기호, 내용과 형식 간의 자의적이고 임의적인 관계를 해학적으로 비꼬잖아? 서로 간에 긴장과 균열을 음미하면서.

알렉스:    그래도 두 작가가 다 남의 철학에 의존했다는 사실만큼은 좀 아쉬운 거 아닌가?

나:    예를 들어 성경에 '네 이웃을 사랑하라'는 누구나 다 아는 매우 유명한 구절이 있잖아? 이를

실천하고자 빈민가에서 열심히 봉사를 하는 사
람을 상상해봐. 그러면 '당신은 성경에 의존해서
그러고 있을 뿐이야. 당신만의 새로운 생각을
좀 개발해 봐!'라는 식으로 그 사람을 격하할
거야?

알렉스:  아하! 누구나 말을 할 순 있지만, 이를 실천하
지 않으면 그저 절름발이일 뿐이네. 정리하면,
메시지(message)는 보편적이야. 책 보고 외울 수
있으니까. 반면에 메신저(messenger)는 개성적이
야. 내 실천은 특별하고 소중하니까.

나:  물론 **'좋은 생각'**이라면 그 자체로 중요해. **'참신
한 생각'**이라면 당연히 개성적이고. 하지만, 문
자적인 생각 자체가 곧 두 작가의 이미지적인
예술작품은 아니잖아? 오히려, 기존의 **'언어작품'**
에서 파생된 새로운 **'미술작품'**이라고 봐야지. 즉,
메시지로서의 언어 자체와 메신저로서의 언어의
가시화는 다른 차원이야.

알렉스:  그래도 파생이잖아? 주종(主從)의 인과관계가 있는.

나:  말을 기원으로 보면 그렇지. 하지만, 이미지를
기원으로 보면 꼭 그렇지만은 않아. 이를테면
**'좋은 미술작품'**일수록 말로 규정할 수 없는 묘
한 영역이 커! 즉, 말의 한계를 훌쩍 뛰어넘기
에 행간이 넓어. 마치 노자(老子)의 '도(道)'처럼
자신을 비움으로써 뭐든지 가능한 마르지 않는

무한 X함수의 경지랄까?

알렉스:    쿠쿡, 누가 미술작가 아니랄까봐. 여하튼, 두 작
          가 다 '언어작품' 전문가라기보다는 **'시각 이미지
          생산자'**, 즉 '미술작품' 전문가이니까 자기가 속
          한 전문분야에서 뛰어난 사람들이 맞긴 하겠다.

나:        여러 단어를 한데 모은 멜 바크너의 작품을 보
          면 '그게 바로 사람 관계고 인생이야'라는 식의
          통찰이 느껴지잖아? 이를테면 끼리끼리 좋다고
          모였는데, 결국에는 치고 박고 싸우는 경우를
          봐. 한편으로는 애잔함도 느껴지니 상당히 감성
          적이야. 비트겐슈타인의 개념 자체가 그런 류의
          **'예술적인 통찰'**은 아니지.

알렉스:    감상이란 곧 이지적이고 기계적인 분석을 넘어
          선 총체적이고 인간적인 감흥이라 이거지? 이를
          테면 원래는 똑같은 단어일지라도 사람마다 다
          른 생각이나 느낌으로 받아들이니까. 예컨대, **'객
          관적인 색상'**은 그저 동일한 빨간색인데 이에 대
          한 연상은 각양각색이기에 **'주관적인 색감'**은 오
          만가지잖아?

나:        그렇지! 한 작가(Araya Rasdjarmreanrsook, 1957-)
          의 영상 작품(Two Planets, 2008)을 보면, 우선,
          태국 농부들에게 서양명화의 복제품을 보여줘.
          예컨대, 밀레(Jean-François Millet, 1814-1875),
          르누아르(Pierre-Auguste Renoir, 1841-1919), 그

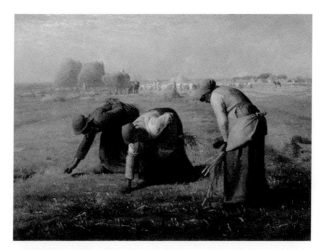

_ 장프랑수아 밀레(1814-1875), 이삭줍기, 1857

_ 오귀스트 르누아르(1841-1919), 물랭 드 라 갈레트의 무도회, 1857

리고 반 고흐(Vincent van Gogh, 1853~1890)의 작품이 하나씩 등장해. 다음, 개별 작품에 대해 토론을 해. 그런데 재미있는 사실은 다들 서양미술사 지식이 전무했다는 거야.

알렉스:   별의별 뚱딴지 같은 말이 다 나왔겠네?

나:   작가의 '의도'나 미술사적 지식에 전혀 구속을 받지 않았으니까. 이와 같이 '의미'란 완전히 눈을 가린 상태에서도 자연스럽게 나오는 거야.

알렉스:   '참 자유'!

나:   크크, 그 말 간만에 나왔네!

알렉스:   그런 조소는 그저 네 감상법일 뿐이지만, 충분히 파생 가능한 '의미'의 하나로서 내가 존중은 해줄게! 그런데 파생에서 멈추지 않고, 이를 넘어 자신만의 독자적인 영역을 마련할지는 우선은 두고 보자.

나:   (…) 역시 넌 개념미술가야!

# 04
# 게임(Game)의 설렘
# : ART는 짜릿함이다

린이가 막 첫 돌이 지나자 장인께서 알파벳 퍼즐 맞추기를 선물하셨다. 한 판에 26개의 알파벳이 4열로 줄을 맞춰 있었는데 너무 좋아한 나머지 거의 일 년 가까이 가지고 놀았다. 그러다 보니 어느 순간 퍼즐 도사가 되었다. 그때부터는 일부러 퍼즐을 어렵게 맞추기 시작했다. 이를테면 글을 읽듯이 첫 번째 열의 맨 왼쪽 A부터 오른쪽으로, 그리고는 다음 열로 순서대로 맞추는 게 제일 쉽다. 다음으로 판의 경계에 있는 알파벳을 빙 돌려 맞춘 후에 안을 채워 넣는 방식도 편하다. 한편으로, 가장 어려운 방식은 바로 중간부터 맞추기다. 당장 나부터도 A, B, C, D를 차례대로 읊조리지 않고 아무데나 임의로 퍼즐을 시작하는 건 결코 만만한 일이 아니다. 그렇지만 린이는 자꾸 그 방식을 시도했다. 마치 너무 쉽게 가면 더 이상 재미가 없기에 일부러 힘든 수를 두는 양. 이와 같이 스스로에게 도전하며 새로운 긴장감을 맛보려는 시도, 좋다!

게임이란 과정을 즐기는 거다. 빨리 끝내 버려야 하는 귀찮은 업무

가 아니라. 예컨대, 재미있는 산행을 위해서는 자꾸 새로운 길을 시도해봐야 한다. 허구한 날 같은 길만 택하면 재미없고. 그리고 느긋하게 주변을 둘러보며 숨 돌릴 줄 알아야 한다. 정상만 중요하다고 치부해 버리면 오르고 내리는 산행은 그저 버리는 시간이 될 뿐.

더불어, 자고로 게임은 스스로 해야 제 맛이다. 예컨대, 린이를 보면 조금씩 자아가 형성되는 게 눈에 보인다. 고집도 세지고. 린이가 처음 문장을 말하기 시작하면서 자주 썼던 말은 바로 '린이 꺼', '아빠 꺼', '엄마 꺼'였다. 즉, 대상의 소속에 대한 개념이 생겼다. 그리고 얼마 안 있어 자주 쓰게 된 말이 바로 '내가 할게'였다. 즉, 주체적인 행동에 대한 개념이 생겼다. 결국, 린이 님께서 퍼즐을 맞추고 계신데 주책없이 내가 대신해주려고 하다가는 정말 큰 코 다친다.

21세기, 갈수록 삶의 질 향상에 대한 기대는 높아만 진다. 이에 부응하려면 한 개인의 '편리'와 '즐거움'을 확보하는 게 중요하다. 그러려면 우선, 싫은 걸 안 해야 한다. 이를테면 내 경우에는 밥, 빨래, 설거지, 운전이 귀찮다. 그 시간에 더 재미있는 걸 하고 싶어서. 하지만, 희망은 있다. 예컨대, 90년대에 운전을 하다 보면 도로를 외우는 게 너무 귀찮았다. 그래서 내가 가는 길을 친절하게 알려주는 차량 내비게이션을 꿈꿨다. 그런데 21세기가 되고 보니 농담처럼 그 꿈이 이루어졌다. 마찬가지로, 이제는 자율주행 차량을 꿈꾼다. 마음껏 차 속에서 내 할 일을 하고 싶어서.

세상은 살기 좋아져야 한다. 그래서 4차 산업혁명에 거는 기대가 더욱 크다. 대표적인 두 가지, 다음과 같다. 첫째, '편리'! 인공지능(AI)이 손쉽게 내 일을 처리해주길 바란다. 내가 더 많은 자유시간을 스스로에게 투자할 수 있도록. 그동안 참 부산하게도 이리저리 끌려 다니기만 했다. 이러다 정말 노는 법부터 다시 배워야 할 판. 둘째, '즐거움'! 인공지능이 나랑 재미있게 놀아주길 바란다. 사람과 대화하는 인공지능을 보면 아직까지는 많이 어설프다. 이대로는 도무지 몇 분 이상 흥미가 지속될 수 없다. 각본대로 산술적으로 변주하는 게 뭔가 마음이 없는 느낌이라 별로 정도 안 가고. 어서 빨리 폭풍 성장해서 인격적인 만남을 가지는 때가 왔으면 좋겠다.

이는 헛된 꿈이 아니다. 그동안 산업혁명, 즉 '1,2,3,4차 혁명'은 사람들의 삶의 양태와 질을 송두리째 바꾸어 놓았다. 순서대로 보면 우선, 1차는 '기계혁명'! 18세기 말에 시작된 기계화된 증기기관. 다음, 2차는 '전기혁명'! 19세기 말에 시작된 전기화된 대량생산. 다음, 3차는 '정보혁명'! 20세기 말에 시작된 인터넷과 컴퓨터를 활용한 정보화된 자동생산. 다음, 4차는 '지능혁명'! 21세기 들어 대두되는 소프트웨어(software)인 인공지능(AI)과 하드웨어(hardware)인 로봇(robot)을 활용한 지능화된 자체생산.

'1,2,3,4차 혁명'의 특징은 다음과 같다. 첫째, 공통점은 '새로운 산업의 대두'! 즉, 기계의 발명, 기술의 혁신으로 산업의 지형도가 통째로 바뀌어 버렸다. 그렇게 된 이상, 이제는 다시 이전으로 되돌아갈 수가 없다. 여러 이유로 여기에 뒤늦게 편승한 지역은 상대적

으로 손해를 감수해야 했고. 이와 같이 예전에는 항상 그러한 지속성이 중요했다면, 이제는 앞으로 나아가야만 하는 발전의 관성이 전 세계를 뒤덮게 되었다.

둘째, 특이점은 '그럴 법한 조짐의 증폭'! 즉, 혁명이 본격화되기 이전부터 점점 이에 대해 감을 잡는 사람들이 많아졌다. 예컨대, 4차 혁명이 오기도 전부터 이미 미디어에서 엄청 들썩였다. 그래서 그런지 이제는 그 단어만 들어도 벌써부터 사상적인 피로감이 몰려오거나, 아니면 철 지난 옛날이야기처럼 느껴질 정도이다. 이와 같이 예전에는 혁명이 사람들을 이끌어 갔다면, 이제는 그들이 보다 적극적으로 혁명을 불러일으킨다.

셋째, 추세는 '몸에서 마음으로의 이동' 즉, 하드웨어에서 소프트웨어로 점점 그 관심이 이동했다. 이를테면 1차, '물리적 사물'에서 2차, '작동 에너지', 3차, '보유 정보', 그리고 4차, '활용 능력'으로. 예컨내, 요즘에는 물리적인 신체 단련뿐만 아니라 정신계를 보듬는 명상 수련 등이 대중적으로 유행하기 시작했다. 이와 같이 예전에는 눈에 보이는 물질적인 운영체계에 대한 이해가 중요했다면, 이제는 비물질적인 운영체계에 대한 이해가 더욱 중요해졌다.

넷째, 구조적 특징은 'SFMC'! 즉, '1,2,3,4차 혁명'이 표방하는 기계, 전기, 정보, 지능은 대체적으로 'SFMC'의 구조와 통한다. 예를 들어 우선 'S(story)'! '이제는 기계가 삶을 윤택하게 만들어준다.' 다음, 'F(form)'! '특히, 전기 동력을 활용하여 모든 사람들의 삶을

변화시킨다.' 다음, 'M(meaning)'! '결국, 다양한 정보가 무한히 교류되며 전 세계 사람들이 다 연결된다.' 다음, 'C(context)'! '나아가, 인공지능도 출현하여 만남과 경험의 층위는 수없이 다변화된다.' 물론 이 외에도 예는 많다. 개별 혁명에서도 구체적인 'SFMC'가 다 도출 가능하고. 이와 같이, '1,2,3,4차 혁명'은 내적 필연성을 가지고 모종의 'T삼각형'을 형성하며 발전했다고 이해 가능하다.

21세기에 들어서며, 4차 혁명의 전조는 세계 곳곳에서 감지되기 시작했다. 이를테면 2016년, 여러 기관(Microsoft, financial firm ING, Delft University of Technology & two Dutch art museums – Mauritshuis and Rembrandthuis)이 협력하여 2년에 걸쳐 수행한 새로운 렘브란트(The New Rembrandt) 프로젝트가 그렇다. 여기서는 인공지능(AI)이 렘브란트(Rembrandt van Rijn, 1606–1669) 식의 작품을 그렸는데, 방식은 다음

— 렘브란트 반 레인(1606-1669), 자화상, 1669

과 같다. 우선, 그간의 렘브란트 작품을 빅 데이터(big data)를 활용하는 딥러닝(deep learning) 방식으로 스스로 학습하는 시간을 충분히 가졌다. 다음, 과제를 받았다. '하얀 깃 장식을 한 검은 옷을 착용하고 모자를 쓰고 있는 30,40대 백인 남성을 그려'라는. 이 외에 별도의 추가 지시사항은 없었다. 그리고는 마침내 인공지능이 그림을 완성했다. 그런데 놀라운 사실은 그 작품에 그려진 인물은 마치 렘브란트가 그렸을 법한 모양새를 띠고 있지만, 정작 렘브란트의 어떤 작품에서도 그 특정 인물을 찾을 수는 없었다는 것이다.

게다가, 그 작품은 실제로 봐도 렘브란트의 작품과 명쾌한 구분이 힘들 정도라고 한다. 입체적으로 화면에 도드라져 나온 질감까지도 렘브란트의 작품과 흡사해서.

이 사건을 뉴스로 접한 후에 나는 교양수업에서 이를 토론 과제로 삼아 온라인상에서, 그리고 교실에서도 열띤 토론을 진행했다. 도대체 이게 예술인지, 혹시 아니라고 생각한다면 왜 아닌지에 관해서. 그런데 흥미롭게도 많은 학생들이 이건 예술이 아니라고 했다. 대표적인 이유 두 가지, 다음과 같다. 첫째, '기계일 뿐'! 즉, 알고 보면 다 기계가 그렸다. 물론 모르고 본다면 조형요소를 감상하며 나름대로의 짐작으로 '사람의 맛'을 느껴볼 수도 있다. 관람객은 보통 드러나는 외양뿐만 아니라 작가가 가진 내밀한 사연에도 관심이 많기에. 하지만, 작가가 사람이 아니라는 걸 파악하게 되는 순간, 갑자기 관심을 잃는 경우가 다반사이다. 혹은, 이를 눈치채지 못했다는 사실에 왠지 머쓱해지기도 하고. 결국, 그들에게 AI의 사연은 별로 매력적이지 않았다. 이는 사람들의 **'자기 종족 이기주의'**와 관련이 크다. 이를테면 내 코가 석자라 그저 내 가족 일에만 감정이입을 하려는 식으로.

둘째, '모방일 뿐'! 즉, 아무리 잘 해도 기본적으로 모방이다. 사람은 보통 기술력만이 아니라 발상에도 관심이 많기에. 이를테면 이 모든 게 다 애초에 렘브란트가 있었기 때문에 비로소 가능했다. 물론 새로운 인물을 그렸으니 전혀 창의적이지 않은 건 아니다. 하지만, 그들은 그저 밥상에 숟가락 하나만 더 올린 정도라고 느

겼다. 이는 사람들의 '**진정한 창조에 대한 로망(roman)**'과 관련이 크다. 이를테면 이게 과연 무로부터 유를 탄생시켰는지 따져보자는 식으로.

그럼에도 불구하고 인공지능(AI)도 충분히 예술을 할 수 있다. 대표적인 이유 세 가지, 다음과 같다. 첫째, '**급속한 발전**'! 즉, 앞으로 훨씬 개량될 거다. 더욱 창의적으로 사람과 교감하며. 현재의 인공지능은 이제 막 걸음마 단계일 뿐이다. 둘째, '**자신만의 특질**'! 즉, 마침내 개성을 표출할 거다. 생각해보면, 사람도 아니면서 굳이 사람을 모방할 이유가 없다. 따라서 자신만의 독특한 맥락을 활용하여 사람과 비슷하면서도 다른 방식으로 예술을 전개할 여지, 충분하다. 셋째, '**예술적인 토론**'! 즉, 예술담론에 참여할 거다. 사람과의 공생을 통해 더욱 맥락을 풍요롭게 하며. 다양한 관점은 언제나 소중하다. 그렇게 보면 우리와 인공지능이 함께 만들어낼 '신인류'의 탄생에 묘하게 가슴이 설렌다. 사람은 그들과 충분히 섞일 수 있다. 영화를 많이 봐서 그런지 굳이 그들도 우리를 배척하지 말기를.

나는 '1,2,3,4차 혁명'에서 더 나아가 '**5차 혁명**'을 주장한다. 'System of SFMC'로 이해하면 '1,2,3,4차 혁명'은 'SFMC', 그리고 '5차 혁명'은 'System'이다. 그렇다면 '5차 혁명'은 '1,2,3,4차 혁명'을 더욱 의미 있게 하는 비옥한 토양이다. 즉, 형식을 알차게 채워주는 내용이다. 물론 마음먹기에 따라 이는 언제라도 가능하다.

'5차 혁명'은 곧 '**예술혁명**'이다. 예술은 중세의 신의 등장, 르네상

스의 자아의 등장, 그리고 요즘의 인공지능(AI)의 등장 등으로 말미암아 그 모습이 끊임없이 변모해 왔다. 하지만, 예술은 이전에 없었던 획기적인 기계나 기술, 그 자체가 아니다. 오히려, 어차피 원래부터 유구히 흘러온 정신계다. 따라서 5차 혁명의 실체 자체를 부정할 수도 있다. 그 자체로는 산업의 지형도를 송두리째 흔들어버리는 게 애초에 불가능하다며. 하지만, 이전에 언급한 1,2,3,4차 혁명의 네 가지 특징은 고스란히 5차 혁명으로 이어진다. 결국, 구체적인 나의 반론 네 가지, 다음과 같다.

첫째, '새로운 산업의 대두'! 5차 혁명에서 이는 **'여가의 예술화'**를 뜻한다. 즉, 예술이 '여가'인 시대, 모두가 예술가가 되지 않으면 우울증에 걸릴 위험이 있다. 그간의 산업 혁명이 우리의 여가시간을 확대해 주었다면, 앞으로의 당면 과제는 바로 이를 잘 활용하는 것이다. 결국, 여가의 시대, 진정으로 이를 즐기려면 이제는 소비를 넘어 적극적인 창조 활동에 동참해야 한다.

둘째, '그럴 법한 조짐의 증폭'! 5차 혁명에서 이는 **'미디어의 예술화'**를 뜻한다. 즉, 예술이 '미디어'인 시대, 미디어를 기술로만 받아들이면 시대에 뒤쳐질 수밖에 없다. 미디어의 발전은 표현의 도구를 다변화, 편리화, 일상화하며 예술을 우리 삶 전반에 깊숙이 침투시켰다. 마치 사진술이 발명되고 카메라가 보급되면서 사진찍기를 취미로 삼는 사람들이 폭발적으로 증가했듯이. 결국, 미디어의 시대, 인공지능(AI)과 같은 미디어를 자기 표현의 도구로 적극 활용해야 한다.

셋째, '몸에서 마음으로의 이동'! 5차 혁명에서 이는 **'예술의 마음화'**를 뜻한다. 즉, 예술이 '마음'인 시대, 마음을 이해하지 못하면 시대에 뒤쳐질 수밖에 없다. 이를테면 인공지능(AI)은 사람의 마음을 탐구하고 모방한다. 이를 통해 인간적인 유대를 만들려 하며 스스로 창의적으로 행동하고자 노력한다. 그러나 사람의 입장에서 보면 아직 한계는 분명하다. 배울 점도 많지만. 결국, 인공지능(AI)의 시대, 사람의 '사람다움'에 대한 이해를 고양하는 '인간학'이 더욱 필요하다.

넷째, 'SFMC'! 5차 혁명에서 이는 **'예술의 우리화'**를 뜻한다. 즉, 예술이 '우리'인 시대, 우리를 이해하지 못하면 시대에 뒤쳐질 수밖에 없다. 이를테면 '1차 혁명'은 **'물리적인 로봇'**, '2차 혁명'은 이를 돌리는 **'물리적인 에너지원'**, 그리고 '3차 혁명'은 **'정보 처리 로봇'**, '4차 혁명'은 이를 돌리는 **'정보 처리 정신계'**이다. 이와 같이 이제는 하드웨어와 소프트웨어의 전 방위적인 확충이 완료되었다. 그렇다면 '5차 혁명'은 **'우리의 예술계'**라 할 수 있다. 결국, 우리는 이 모든 산업을 필요에 따라 조율, 활용하는 진정한 주인공이다. 따라서 뛰어난 예술적 안목으로 전체 산업을 잘 관리하는 권한과 그래야만 할 책임이 있다.

불교철학에는 '18계(十八界)'라는 용어가 있는데 이는 '6경(六境)', '6근(六根)', '6식(六識)'을 포함한다. 그리고 'Trinitism'의 'T삼각형'이 내포한 삼위 구조와 통한다. 우선, '6경'은 감각대상, 즉 색성향미촉법(色聲香味觸法)이다. 다음, '6근'은 감각기관, 즉 안이비설신의

**도표 17 18계(十八界)**

| 6경(六境) | 6식(六識) | 6근(六根) |
|---|---|---|
| 법(法) | 의식(意識) | 의(意) |
| 촉(觸) | 신식(身識) | 신(身) |
| 미(味) | 설식(舌識) | 설(舌) |
| 향(香) | 비식(鼻識) | 비(鼻) |
| 성(聲) | 이식(耳識) | 이(耳) |
| 색(色) | 안식(眼識) | 안(眼) |

(眼耳鼻舌身意)이다. 그리고 '6식'은 이 둘을 연결하고자 '6근'에 식(識)자를 붙여 순서대로 만든 안식(眼識), 이식(耳識), 비식(鼻識), 설식(舌識), 신식(身識), 의식(意識)이다. 여기서 '6식', 즉 의식은 이전 단계인 '5식(five senses)' 전체를 조율한다.

불교철학에서 '6식 체계'는 곧 '9식 체계'로 확장 가능하다. 즉, '7식'은 말나식(末那識), '8식'은 아뢰야식(阿賴耶識), 그리고 '9식'은 암마라식(菴摩羅識)이다. 그런데 '9식'은 사람의 한계로는 이해할 수 없는 차원이다. 따라서 보통 '8식'까지만 논하는 경우가 많다. 매우 단순하게 비유하자면, '6식'은 의식, '7식'은 무의식, '8식'은 집단무의식, '9식'은 우주에너지와 관련된다. 물론 '1~5식'도 각자 일종의 에너지원이고.

'9식 체계'는 매슬로우(Abraham Maslow, 1908 – 1970)의 '욕구 8단계 피라미드' 구조와 비견 가능하다. 순서대로 보면 '8식', 즉 안식(眼識), 이식(耳識), 비식(鼻識), 설식(舌識), 신식(身識), 의식(意識), 말나식(末那識), 아뢰야식(阿賴耶識)은 각각 욕구 8단계, 즉 '생리적 욕구', '안전 욕구', '사회적 욕구', '존경 욕구', '인지적 욕구', '미적 욕

## 도표 18 9식(九識)

| 9식 | 암마라식(庵摩羅識) |
|---|---|
| 8식 | 아뢰야식(阿賴耶識) |
| 7식 | 말나식(末那識) |
| 6식 | 의식(意識) |
| 5식 | 신식(身識) |
| 4식 | 설식(舌識) |
| 3식 | 비식(鼻識) |
| 2식 | 이식(耳識) |
| 1식 | 안식(眼識) |

구', '자아실현', '초월'과 은유적인 관계를 형성한다. 물론 매슬로우는 사람의 욕구만을 고려했다.

따라서 굳이 덧붙이자면, '9식'은 피라미드 위에 둥둥 떠 있다. 그래서 나는 '욕구 9단계 피라미드'를 상정했다. '욕구 8단계 피라미드'의 맨 위에 '천국' 한 단계를 더해서.

'9식 체계'와 '욕구 9단계 피라미드'를 연결하면 다음과 같다. '1식(안식)', 그리고 '생리적 욕구'라면 눈에 뻔히 보이는 단계이다. 즉, '마려워.' '2식(이식)', 그리고 '안전 욕구'라면 귀로 잘 들어야 하는 단계이다. 즉, '잘 듣고 피해.' '3식(비식)', 그리고 '사회적 욕구'라면 벌써 냄새가 나는 단계이다. 즉, '슬슬 접근해.' '4식(설식)', 그리고 '존경 욕구'라면 권력의 맛을 보는 단계이다. 즉, '나한테 꿇어.' '5식(신식)', 그리고 '인지적 욕구'라면 온 몸에 시선이 느껴지는 단계이다. 즉, '나만 봐.' '6식(의식)', 그리고 '미적 욕구'라면 자꾸 의식적으로 지향하는 단계이다. 즉, '보고 싶어.' '7식(말나식)', 그리고

## 도표 19 욕구 9단계 피라미드

| 9단계 | 천국 |
|-------|------|
| 8단계 | 초월 |
| 7단계 | 자아실현 |
| 6단계 | 미적 욕구 |
| 5단계 | 인지적 욕구 |
| 4단계 | 존경 욕구 |
| 3단계 | 사회적 욕구 |
| 2단계 | 안전 욕구 |
| 1단계 | 생리적 욕구 |

'자아 실현'이라면 나도 모르게 원하는 단계이다. 즉, '왜 그런지 모르겠어.' '8식(아뢰야식)', 그리고 '초월'이라면 내 한계를 초월하는 단계이다. 즉, '다 연결되었어.' '9식(암마라식)', 그리고 '천국'이라면 내 인식의 한계로는 파악할 수 없는 단계이다. 즉, '있긴 한 거 같아.' 이와 같이 연상하면 '9식'과 '욕구 9단계 피라미드'는 상당히 아귀가 잘 맞는다.

'9식 체계'와 '욕구 9단계 피라미드'는 다른 책(예술적 인문학 그리고 통찰)에서 언급한 '시선 9단계 피라미드'와도 연결 가능하다. 이는 순서대로 '자연(감관)의 눈', '관념(지각)의 눈', '신성(고귀)의 눈', '후원자(자본)의 눈', '작가(자아)의 눈', '우리(유감有感)의 눈', '기계(무감無感)의 눈', '예술(유심有心)의 눈', '우주(무심無心)의 눈'으로 구성되어 있다. 예를 들어 '1식(안식)', 그리고 '생리적 욕구'와 관련된 '자연'의 관점! '내가 이러는 건 자연스런 생리작용이야.' '2식(이식)', 그리고 '안전 욕구'와 관련된 '관념'의 관점! '나는 세상을 가능한 방식으로 이해해.' '3식(비식)', 그리고 '사회적 욕구'와 관련된 '신'

**도표 20 시선 9단계 피라미드**

| 9단계 | 우주(무심無心)의 눈 |
|-------|---------------------|
| 8단계 | 예술(유심有心)의 눈 |
| 7단계 | 기계(무감無感)의 눈 |
| 6단계 | 우리(유감有感)의 눈 |
| 5단계 | 작가(자아)의 눈 |
| 4단계 | 후원자(자본)의 눈 |
| 3단계 | 신성(고귀)의 눈 |
| 2단계 | 관념(지각)의 눈 |
| 1단계 | 자연(감관)의 눈 |

의 관점! '나도 너도 다 함께 창조되어 같이 살아가야 해.' '4식(설식)', 그리고 '존경 욕구'와 관련된 '후원자'의 관점! '나는 누군가의 필요를 충족시켜줘.' '5식(신식)', 그리고 '인지적 욕구'와 관련된 '작가'의 관점! '나는 내가 하고 싶은 걸 해.' '6식(의식)', 그리고 '미적 욕구'와 관련된 '우리'의 관점! '내가 뭘 하건 간에 다른 사람들은 이를 서로 다르게 느끼게 마련이야.' '7식(말나식)', 그리고 '자아실현'과 관련된 '기계'의 관점! '나는 굳이 사사로운 감정에 연연하지 않고 다 해 볼 수 있어.' '8식(아뢰야식)', 그리고 '초월'과 관련된 '예술'의 관점! '나는 예술을 통해 내 한계를 벗어나 다차원의 세계에 진입해.' '9식(암마라식)', 그리고 '천국'과 관련된 '우주'의 관점! '나와 너머의 세계는 내가 그걸 알건 모르건 간에 아마도 긴밀하게 연결되어 있을 거야.'

결국, '9식 체계', '욕구 9단계 피라미드', 그리고 '시선 9단계 피라미드'는 우리의 세계관이 어떻게 변모하는지를 전반적으로 보여준다. 이를테면 지극한 **'자연스러움'**에서 주변의 타자에 따른 **'환경의**

도표 21-1 관점표

| 관점표 | 세상을 다양하게 바라보며 의미를 찾자 |
|---|---|
| 9번 | 알 수 없는 너머의 세상을 느끼자 |
| 8번 | 세상의 아이러니를 인지하자 |
| 7번 | 세상을 감정이입하지 말고 보자 |
| 6번 | 우리의 생각이 다 다름을 인지하자 |
| 5번 | 세상에서 내가 하고 싶은 걸 하자 |
| 4번 | 세상을 내가 원하는 모습으로 만들자 |
| 3번 | 세상을 고귀하게 바라보자 |
| 2번 | 세상을 내 생각대로 이해하자 |
| 1번 | 세상을 자연스럽게 바라보자 |

**영향',** 그리고 자아의 욕구에 따른 **'나의 바람',** 그리고 탈아(脫我)의 관점으로 본 **'너머의 세계'**로 주목하는 무게 중심이 점차 이동한다. 그게 바로 사람의 인생 여정이다.

하지만, 전통적인 입장으로는 '9식 체계'와 '욕구 9단계 피라미드', 그리고 '시선 9단계 피라미드'의 차이는 분명하다. 예를 들어 '9식 체계'와 '욕구 9단계 피라미드'는 수직적인 가치판단에 입각하여 뒤의 단계로 갈수록 고차원적이 되며, 따라서 더 가치가 있다고 가정한다. 반면, '시선 9단계 피라미드'는 뒤의 단계로 갈수록 고차원적이 되긴 하지만, 그렇다고 해서 더 가치가 있다고 가정하지는 않는다. 이를테면 뒤의 단계에 진입했다고 해서 굳이 앞의 단계로부터 완전히 벗어나거나 이를 폐기하려 하지 않는다. 오히려, 수평적으로 단계를 자유롭게 넘나들며 끊임없이 유희하기를 바란다. 그런데 이와 같은 방식은 이제 시대적인 요청이다. 선형적인 역사 발전 패러다임(paradigm)은 이미 그 시효가 다했으니. 따라서 나는 '9

식 체계'와 '욕구 9단계 피라미드'도 마찬가지로 그래야 한다고 생각한다.

결국, '9식 체계', '욕구 9단계 피라미드', 그리고 '시선 9단계 피라미드'는 모두 다 '세상을 다양하게 바라보며 의미를 찾자'는 관점들이다. 그런데 이들은 '**9단계 구조**'라는 공통점이 있다. 그래서 나는 '시선 9단계 피라미드'의 개별 항목을 편의상 1~9번의 '**관점표**'로 만들어 종종 활용한다. 이는 다음과 같다. '1번(자연)'은 '세상을 자연스럽게 바라보자.' '2번(관념)'은 '세상을 내 생각대로 이해하자.' '3번(신성)'은 '세상을 고귀하게 바라보자.' '4번(후원자)'은 '세상을 내가 원하는 모습으로 만들자.' '5번(작가)'은 '세상에서 내가 하고 싶은 걸 하자.' '6번(우리)'은 '우리의 생각이 다 다름을 인지하자.' '7번(기계)'은 '세상을 감정이입 하지 말고 보자.' '8번(예술)'은 '세상의 아이러니를 인지하자.' '9번(우주)'은 '알 수 없는 너머의 세상을 느끼자.' 마찬가지로, '9식 체계'나 '욕구 9단계 피라미드' 또한 필요에 따라 다른 방식의 '관점표'로 만들어 활용 가능하다.

애처가 모딜리아니(Amedeo Modigliani, 1884-1920)의 부인 초상화를 방금 언급한 '관점표'로 풀어보면 다음과 같다. '1번'은 '그대와 함께 있고 싶다.' '2번'은 '그대는 절대 미인이다.' '3번'은 '그대는 고귀하다.' '4번'은 '내가 원하는 대로 그대가 그려졌다.' '5번'은 '그대를 통해 내 사랑을 표현하겠다.' '6번'은 '작가는 심하게 애처가이다.' '7번'은 '그대 얼굴을 매우 길게 그렸다.' '8번'은 '둘은 행복해 보이면서도 슬프다.' '9번'은 '관계에는 뭔가 특별한 게 있다.' 이와

**도표 21-2 관점표**

| 관점표 | 오늘 미세먼지 비상조치가 발령되었다. |
|---|---|
| 재무부 | 아… 공기청정기 예산 안 잡아 놓았는데 |
| 마케팅 | 심포지움 참석률 낮으면 안 되는데 |
| 세일즈 | 선생님과 점심 있는데 웬 차량2부제야 |
| 사업개발 | 호흡기 쪽 시장 기회를 노려볼까 |
| 리셉션 | 외국손님을 위한 마스크와 물을 준비해야지 |
| 구내식당 | 손님 몰릴 텐데 계란후라이 준비해야 하나 |
| 인사팀 | 비상휴무 선포 시 몇 working day가 빠지나 |
| KMJ | 미세먼지도 심한데 담배라도 끊어야지 |
| 시설물관리 | 통로에 공기청정기는 소방법 위반 아닌가 |

같이 하나의 현상을 여러 관점으로 파악하면 이해의 폭은 넓어지고 그 맥락은 더욱 풍요로워진다. 물론 '관점표'를 꼭 미술 분야에만 한정지을 이유는 없다. 오히려, 여러 상황에서 다양한 목적으로 훈련 가능하다. 이를테면 '오늘 미세먼지 비상조치가 발령되었다'는 사실에 관한 회사 구성원들의 반응을 분류하며 균형 잡힌 이해를 도모할 수 있다.

'9식 체계', '욕구 9단계 피라미드', 그리고 '시선 9단계 피라미드'의 '9단계 구조'는 'System of SFMC'와도 잘 맞아 떨어진다. 이 또한 9단계로 구분된다. 즉, 순서대로 '1번', 'S(Story, 이야기)', '2번', 'F(Form, 형식)', '3번', 'M(Meaning, 의미)', '4번', 'C(Context, 맥락)', '5번', 'System(구조)', '6번', 'Curating(큐레이팅)', '7번', 'Audience(관객)', '8번', 'Art world(미술계)', '9번', 'The World(세계)'이다. 물론 '9식 체계', '욕구 9단계 피라미드', '시선 9단계 피라미드', 그리고 'System of SFMC'의 개별 단계가 항상 판박이처럼 일치하는 건 아

니다. 그러나 전반적인 흐름은 분명히 통한다.

결국, 4차 혁명은 혁명의 완성이 아니다. 오히려, 사람의 삶의 조건을 형성하는 가장 기본적인 체계다. 그렇다면 게임은 이제 시작이다. 예를 들어 '9식 체계', '욕구 9단계 피라미드', '시선 9단계 피라미드', 그리고 'System of SFMC'는 9개의 게임으로 구성되어 있다. 물론 순서대로 점점 어려워진다. 그 동안 우리는 가장 쉬운 게임부터 섭렵해보며 참 많이도 울고 웃었다. 그러나 앞으로도 갈 길이 멀다.

다행인 건, 언제나 게임은 다시 할 수 있다. 그렇기에 실패를 두려워할 이유가 없다. 즉, 아무리 어려워도 다 해 볼 만하다. 물론 내 몸과 마음의 연합체로서 물리적인 몸뚱아리 인생은 단 한 번뿐이겠지만. 한 예로, 나는 중학교 때 오락실 게임, '스트리트 파이터(Street Fighter)'를 섭렵했다. 시간이 흐르며 정말 수많은 상대와 싸웠다. 물론 안타깝게도 여러 번 패배의 쓴 잔을 맛봤다. 그러나 결국에는 그 누구와 싸워도 해 볼 만한 절대무공의 도사적 경지에 다다랐다. 물론 한 번 지고 인생 마감이었다면 절대로 그 수준에 도달할 수는 없었을 것이다.

알렉스:　예술이 지향하는 종류의 게임이 뭐지?

나:　　　음, **'재생과 변주'**! 자꾸만 다시, 새롭게 해보며 더 나은 미래를 꿈꾸려고.

알렉스:　아니, 게임의 종류 말이야. 이를테면 격투나 스

포츠카? 아니면, 전략게임?

나:      별의별 게임이 다 해당되지 않겠어? 그건 게임 참여자(Player)들이 만들기 나름이니까. 특히나 요즘은 가상세계인 메타버스(metaverse)가 유행하잖아?

알렉스:  로블록스(roblox)나 제페토(zepeto) 같은 거?

나:      응, 역사가 좀 더 긴 메타버스로는 2003년, 미국 린든랩(Linden Lab)에서 개발한 세컨드라이프(secondlife.com)가 있지. 다른 데와 비슷하게 여기서는 이용자가 원하는 캐릭터가 되어볼 수 있어. 예컨대, 특정 사람, 혹은 공룡과 같은 동물, 혹은 극단적으로는 바위나 바람!

알렉스:  나 바람 할래.

나:      같이 하자!

알렉스:  그럼 네 앞 15cm끼지만 네 바람, 나머진 내 바람 할게!

나:      크크크, 바람이 되었는데도 땅 따먹기… 여하튼, 경계가 애매해지는 경험이라니 이거 굉장하지 않아? 예컨대, 애초에 린이가 물로 태어났으면 바로 적응했을 텐데. 아니면, 화성에서 특정 생명체로 태어났으면 거기의 다른 중력이나 기후에도 적응했을 거고.

알렉스:  지금 우리의 몸으로는 안 되겠지만 애초에 다른 모습으로 시작했다면 그럴 수도 있겠지. 당장

|       | 가능한 범위로 생각해 보면, 이를테면 린이가 태어났는데 중력이나 산소가 지금보다 반 정도 라든지, 아니면 물구나무로 자야만 한다든지, 아마 그 정도는 나름 잘 적응했을 거 같지 않아? |
| --- | --- |
| 나: | 맞아, 막상 린이도 배 속에서는 거꾸로 지냈잖아? 물 속에서 폐로 숨 쉬지 않고도 살 수 있었고. 결국, 밖으로 나오면서 세상의 조건이 다 뒤집혀 버렸어! 물 빠지고 탯줄 잘리고. 그래도 잘 적응해서 살고 있는 걸 보면, 애초에 환경이 지금과 사뭇 달라도 그걸 당연하게 받아들이며 금방 익숙해졌을 거야. |
| 알렉스: | 처음에 린이 코가 엄청 딱딱했잖아? 뒤집혔을 때 코가 눌려서 숨을 잘 못 쉴까 봐. 그런데 요즘은 말랑말랑해. 스스로 몸을 가눌 수 있게 되니까. 아마도 린이가 두 명의 몸으로 태어났더라도 거기에 또 잘 적응했겠지. |
| 나: | 더 많았어도! 실제로 세컨드라이프에서는 내가 여러 명으로 태어날 수 있어. |
| 알렉스: | 어떻게? |
| 나: | 그냥 아이디(id)만 여러 계정으로 만들면 돼! |
| 알렉스: | 뭐야. |
| 나: | 세컨드라이프는 또 다른 세상이라서 이를테면 그 안에서 전시회를 열 수 있어. 그리고 혹하는 물건(item)을 만들어서 가상화폐로 거래하며 비 |

즈니스를 하거나 파티 등 여러 행사를 마음껏
개최할 수 있어. 물론 학교를 만들어 수업 시간
에 토론도 할 수 있지.

알렉스: 돈도 벌 수 있다고?

나: 응! 예컨대, 누군가 가계를 열고 여러 분신을
만들어서 손님인 척 호객행위하며 분위기를 조
장하는 것도 가능하겠지.

알렉스: 여러 대의 컴퓨터를 번갈아 사용하면서? 아니면,
그냥 컴퓨터 한 대로 탭(tap)을 치면 되나? 여하
튼, 분신들이 서로 대화하려면 손가락이 닳겠다.

나: 그래도 여러 독립체(entity)가 되는 건 세컨드라
이프에서 가능한 중요한 경험이지! 이를테면 힘
이 센 슈퍼맨이 되거나, 날아다니는 새의 눈으
로 세상을 보거나, 공간이동을 하는 식으로. 그
저 현실을 똑같이 모방만 하면 재미없잖아? 마
찬가지로, AI도 사람을 모방하는 데 급급하지
말고 이제는 자기 개성을 잘 찾아야 할 텐데.

알렉스: 현실의 몸이 가진 한계를 스크린에서 넘어본다?
나름 일탈의 쾌감이겠는데? 성별과 나이, 외모와
복장을 마음대로 바꾸기도 하고.

나: 맞아, 역사적으로 많은 이들이 물리적인 몸의
구속을 벗어나려고 종교적이거나 정신적으로 별
의별 시도를 다 했잖아? 이를테면 뭔가는 다 연
결되어 있다는 느낌, 불교철학의 연기론이나 윤

회의 개념이 바로 여기에 해당되지.

알렉스: 한 개인이 딱 하나로만 딱 시작해서 딱 끝, 그러니까 딱딱딱! 이건 뭔가 아닐 거 같아. 여하튼, 가상현실 기술이 앞으로 더 발전하면 정말 실감나긴 하겠다. 아무래도 스크린으로만 보면 거리감이 있잖아? 온몸으로 반응하면 뭐, 그 안에서 평생 나오기 싫을 수도 있겠지.

나: 그런데 온몸으로 몰입하면 한 번에 여러 캐릭터가 되기가 쉽지는 않겠다! 기존의 몸의 조건을 따르게 되니까. 마치 다면화 연작이 아니라 단면화가 되는 듯한 느낌이야.

알렉스: 그렇게 보면 스크린도 장점이 있네. 객관적인 관찰의 측면에서. 아무래도 비평적인 거리감을 유지하며 바라보게 되니까. 반면에 몰입을 하다 보면 단일 육체의 한계에 갇히거나 주관적으로 매몰되어 허우적거리기 쉬울 거야.

나: 미디어에 따라 특색과 강점은 다 달라. 이를테면 비디오아트(video art)가 등장했다고 해서 이제 평면회화가 종언을 고한 건 아니잖아? 그런데 만약 그렇다고 주장한다면, 이는 마치 '현대주의 미술'이 자기 밥그릇을 챙기려고 '전체주의 미술'을 보고 '넌 이제 끝났어'라며 단정짓고 조소하는 느낌이야.

알렉스: '현대주의 미술', 참 성격 안 좋네.

| 나: | 그쪽의 시대정신이 좀 그런 면이 있어. 이를테면 니체(Friedrich Nietzsche, 1844-1900)의 '신의 죽음', 롤랑 바르트(Roland Barthes, 1915-1980)의 '작가의 죽음', 아서 단토(Arthur Danto, 1924-2013)의 '회화의 죽음'. 막 그냥 다 끝이래! |
|---|---|
| 알렉스: | '현대주의 미술'에서는 세상의 종말(Apocalypse)이 대세다! |
| 나: | 아마도 '큰일 났다, 대재앙!'이라는 식의 느낌을 줘야 비로소 사람들이 긴장하고 자기 말을 경청하겠지. 그야말로 기왕이면 문제가 생기길 바라며 거기에 의존하는 태도 아니겠어? |
| 알렉스: | 반면에 '동시대주의 미술'은 꼭 문제를 일으키며 공포감을 조장하지 않아도 스스로 떳떳하다는 거지? 이상적으로는 그래도 사람들이 좋아해주고. |
| 나: | 당장은 그러면 좋겠다는 바람이지. 물론 흥행하려면 '경쟁구도', 좋잖아? 그런데 너무 과열되고 소진되기만 하면 좀 싫지. 서로 상생할 생각은 안 하고 말이야. 이를테면 굳이 의도적으로 구설수에 오르는 전략(noise marketing)을 짜지 않아도 원래 대단해서 다들 주목하면 얼마나 좋아? |
| 알렉스: | '현대주의 미술'에서는 '노이즈 마케팅'이 대세다? |
| 나: | 그런데 그건 자본주의 시장경쟁 체제에서 더 극단적으로 나타나는 거 같아. 그렇기 때문에 '동시대주의 미술'이 더욱 자본과 시장, 직업에 종 |

속되지 않는 '예술의 민주화'와 '예술의 일상화'를 꿈꿀 수밖에 없지. 이를테면 가능한 모든 사람들이 자기만의 '창의적 만족감'에 뿌듯해하며 나름대로의 예술행위를 통해 의미 있고 즐겁게 살자! 그러면서 자연스럽게 '사회적 공헌감'도 맛보고.

알렉스: '동시대주의 미술'에서는 '세컨드라이프'가 대세다? 유토피아(utopia)를 지향한다는 의미에서. 그런데 막상 그러기에는 꼭 학연, 지연 같은 기득권이 문제가 되잖아?

나: 막상 그런 건 뭐부터 고쳐야 할지 감을 잡기가 쉽지 않지. 서로 간에 너무 촘촘하게 깊이 스며들어 있어서.

알렉스: 격투게임은 적이 딱 눈앞에 있는데 말이야.

나: 그러니까! 예컨대, 악마도 뿔이 달려서 우리 눈에 띄면 참 좋지. 그런데 악마가 누구 좋으라고? 오히려, 보통은 선량한 얼굴로 자신을 포장하잖아. 그리고 꼭 악마가 남이가? 최소한 단순히 한 개의 몸뚱이에 구속되어 있는 한 명의 인격적인 실체는 아니겠지. 생각해보면, 어느 순간 누군가에게는 나도 악마로 느껴질 수 있잖아? 세상사, 참 복잡하지!

알렉스: 그래서 예술은 단순한 격투게임이 아니다? 그런데 '현대주의 미술'은 '전체주의 미술'과 자꾸 '스

트리트 파이터' 격투게임만 하려고 하니까 여기서 자꾸 유치해지네!

나:  가끔씩 격투게임도 재미있어. 때에 따라 사안별로 그렇게 한 번 싸워 봐야지! 격렬한 토론으로 고차원적인 담화의 경지도 맛보고, 나아가 해당 안건에 대한 통찰력도 키우고.

알렉스:  '동시대주의 미술'의 비판은 '무조건 격투게임이 나쁘다'라기보다는 거기에만 빠져 일색이 되지 말자는 거네. 얼마나 누릴 게 많은데.

나:  90년대 초, 오락실에 가면 정말 '스트리트파이터' 일색이었어! 반 정도가 아니야. 거의 막 삼분의 이? 너무 한쪽으로만 쏠리더라고. 이를테면 식단과 영양의 심각한 불균형이랄까? 게임은 다양해야 제맛인데! 건강에도 좋고.

알렉스:  **'예술적 일상'**이란 다양한 게임을 갈아타며 맛나게 사는 거다?

나:  응!

알렉스:  결국, 사람이 예술이네! 하루 삼시 세끼, 맨날 한 종류의 음식만 먹고 살 수는 없으니까. 모름지기 즐길 건 즐기며 살아야지! '현대주의 미술'의 네 번째 특성이 바로 '수용'의 단계를 넘어 '유희'의 단계로 나아가자는 거잖아?

나:  맞아, 반면에 '전체주의 미술가'는 남의 이야기를 일방적으로 '수용'하려고 했지. 이를테면 성

서나 신화! 즉, 벌써 종결된 옛날 사건이나 배운 이야기를 그렸어.

알렉스: 당시에는 공부가 중요했겠네. 객관적인 사실 관계를 잘 알아야 하니까.

나: 허구한 날 활용하는 소재가 있긴 했지만, 여하튼 연구하는 자세, 필요하지! 이를테면 신라시대 역사화인데 조선시대 복장을 그리면 바보되잖아? 언제나 고증은 철저히 해야 욕을 안 먹어.

알렉스: 지적질 당하면 '의도'라고 빡빡 우겨야지.

나: 하하, 포스트모더니즘(post-modernism)의 혼성잡종 전략? 그런데 그렇게 쉽지만은 않을 걸? 뭐든지 '의도했다'라고 해서 만사가 다 해결되는 건 아니니까. 이를테면 이미지 스스로가 그렇게 말하든지, 맥락이 그렇게 받쳐주던지 뭔가 타당한 구석이 있어야지!

알렉스: 그러고 보니 '현대주의 미술가'가 좀 수월한 면이 있네. 이를테면 내가 만든 이야기를 하니까 객관적인 검증이 별 필요가 없잖아? 그런데 그런 종류의 이야기는 다 끝난 사건이라기보다는 지금 진행중인 '미제 사건'이라고 봐야 하나? 여하튼, 아무래도 제대로 '유희'하려면 아직 해결되지 않은 모종의 긴장감이 중요하겠다!

나: 맞아, 해답을 제시하기보다는 보통 질문하는 게 더 재미있지. 그래야 관객들이 왈가왈부하는 현

재진행형이 되니까! 즉, 일방보다는 양방, 그리고 진리 주입보다는 호기심 어린 탐구.

알렉스:　역사 공부도 중요하겠지만 아무래도 '현대주의 미술가'들은 좌충우돌 부딪히며 별의별 인생경험을 많이 하는 게 좋겠지? 참신하게 자기 이야기를 끌어내려면 말이야. 그런데 너무 많이 부딪히면 머리 나빠지는 거 알지? 이젠 나이가 있어서 한 번 나빠지면 안 돌아와.

나:　그래.

알렉스:　그런데 '현대주의 미술'은 '유희', 그리고 '동시대주의 미술'은 '게임'이라고 했잖아? 그렇다면 둘이 별 차이가 없는 거 아니야?

나:　물론 기본적으로 '게임'은 '유희'에 바탕을 두니까 비슷해 보일 수도 있어. 그런데 사실은 '수용'도 신나는 '유희'일 수 있거든? 따라서 '게임'에서 '수용'을 배제할 이유가 없지!

알렉스:　이를테면 3D(3 dimension) 영화가 나온 이후에도 2D(2 dimension) 영화를 선호하는 사람들이 많은 경우?

나:　그럴 수도. 그런데 그게 3D이건 2D이건 간에 영화야말로 바로 '수용'의 문법에 기반해. 벌써 촬영과 편집, 그리고 특수 효과를 마무리하고 이미 완성(pre-packaged)된 작품을 추후에 관객들에게 공개하니까. 이를테면 여기에 관객이 참

여해서 진행되는 내용(storyline)을 바꿀 수는 없지.

알렉스: 매주 방영하는 TV 드라마는 온라인상에서 시청자들이 갑론을박(甲論乙駁)하면 신속하게 반영해주기도 하는데 말이야.

나: 그렇다면 영화야말로 관람객에게 일방적인 '수용'을 '강요'한다며 비판할 수도 있겠지.

알렉스: 그런데 '강요'라고 하니까 좀 매도하는 느낌이야. 영화가 장점도 많잖아? 결국, '현대주의 미술'이 '수용'은 곧 '강요'라며, 따라서 폭력적이라고 치부하는 건 좀 과하다?

나: 응, 때에 따라 강요되는 것도 얼마나 재미있는데.

알렉스: 춤추기 싫은데 억지로 떠밀면 수줍게 좋아라 하는 거? 은근히 떠밀어주기를 바라면서.

나: 뭐야, 진짜로 싫거든? 여하튼, 능동적으로 내 업무를 진행하며 세상 바쁘게 살다가 영화관에 가서는 편안한 마음으로 수동적으로 '수용'하기, 이게 얼마만의 '유희'야?

알렉스: 진정한 휴식이라… 즉, 거기 가서까지도 고군분투할 필요는 없다는 거지? 이를테면 실시간으로 참여하며 이야기를 바꾸려는 노력, 때로는 부질없고 귀찮을 수도 있겠다.

나: 물론 그것도 잘 하면 예술적이고 신나겠지! 하지만, 관람객이 작품과 직접적으로 교감하며 영향력을 행사하는 '참여예술'이 좋다고 해서, 이

제는 전통적인 모든 '비참여예술'이 역사의 뒤안
길로 사라져야만 하는 건 아니잖아? 무슨 한정
된 재화를 나눠 먹는 게임(zero-sum game)도
아니고. 개인적으로 난 영화가 참 좋더라. 우선,
잘 만들고 다음, 보여주고 다음, 대화하고 다음,
더 잘 만들고… 그러고 보면 전통적인 미술전시
와 잘 통하잖아?

알렉스:    '전체주의 미술가' 씨!

나:       하하, 'new media(새로운 미디어)'에 대비되는 'old
         media(오래된 미디어)'에서 'old'란 그저 먼저 태
         어났다는 사실을 말하는 것일 뿐, 그게 꼭 낡았
         다는 건 아니잖아? 진짜 문제는 사실 미디어가
         아니라 정신이 낡은 거지! 그렇다면 '참여예술'
         을 해야만 꼭 젊은 건 아니야.

알렉스:    결국, 'old'건 'new'건 서로가 서보를 챙겨주며
         다 함께 이기는 전략(win-win strategy)을 쓰는
         게 더 현명하다?

나:       맞아! 마찬가지로, '전체주의 미술'과 '현대주의
         미술'도 상생할 줄 알아야지. 즉, '수용'도 좋은
         '게임'이야! 솔직히 '게임'이 얼마나 다양해? 때
         로는 나를 분주하게 할 수도 있고, 좀 쉽게 할
         수도 있고. 원래 그게 종목별로 다 다르잖아?

알렉스:    미술의 예는?

나:       알프레드 바(Alfred H. Barr Jr., 1902-1981)라고

뉴욕 현대미술관(MoMA) 초대 관장이 책(Cubism and Abstract Art, 1936)을 출판했는데, 그 표지에는 미술의 발전 계보가 체계적인 도식(diagram)으로 그려져 있어. 이는 마치 헤겔(Georg Wilhelm Friedrich Hegel, 1770–1831)처럼 역사의 절대적 완성을 보여주려는 시도였어.

알렉스: 도대체 완성이라니 결론이 뭔데?

나: 결국, 추상화가 최고다!

알렉스: 킹,왕,짱? 완전 과(over)하네.

나: 클레멘트 그린버그(Clement Greenberg, 1909–1994)나 헤롤드 로젠버그(Harold Rosenberg, 1906–1978)와 같은 당대에 유명한 미국 미술평론가도 추상화 띄우기에 혈안이 되었어. 마치 그게 절대적인 답인 양. 이를테면 미술사 국정 교과서를 만들어 교육시키는 느낌? 그런데 아이러니하게도 아직도 추상화가 이 관점을 고집한다면 그건 더 이상 '현대주의 미술'이 아니야! 오히려, 유행하는 '현대주의 미술'의 옷을 입은, 사실상 '전체주의 미술'이라고 봐야지.

알렉스: 왜? "현대주의 미술'은 추상화가 대세다'라고 하면서 구상적인 '재현'을 거부하잖아? 그렇다면 전통적인 대세의 흐름에 대한 현대적인 반발과 저항이 느껴지는데?

나: 물론 그렇게 보면 추상화는 '현대주의 미술'이야.

그런데 알프레드 바와 같이 미술사의 체계를 하
나의 고정된 지식으로 전파하려 그러면…

알렉스: 아, 갑자기 '전체주의 미술'이 되어 버리는구나!
확립된 체계를 일방적인 지식으로 '수용'하라고
강요하니까. 결국, '전체주의 미술'은 **'권위적인
강요쟁이'**다! 현대주의 미술은 **'사춘기 반항쟁이'**고.

나: 결국, 같은 추상화가 '반항쟁이'면 '현대주의 미
술', 반면에 '강요쟁이'면 '전체주의 미술'! 전자
의 입장에서 후자는 변혁의 잔재가 그 힘을 읽
고 껍데기만 남아서 세뇌로 연명하는 경우라고
비판 가능하지.

알렉스: 어떤 옷을 입느냐가 아니라 어떻게 마음을 품느
냐에 따라 소속팀이 나뉜다?

나: 우리 몸은 늙어도 마음만은 늙지 말자고!

알렉스: 마찬가지로, 옛날 스타일(style)이라고 해서 다
'전체주의 미술'은 아니겠네. 그런데 '전체주의
미술'이 꼭 나빠?

나: '현대주의 미술'의 관점으로 보면 그렇지! '동시
대주의 미술'의 관점으로 보면 그렇지 않고. 이
를테면 '보수'가 무조건 나쁜 용어는 아니잖아?
어른스럽고 안정을 추구하는 보수화 경향, 다
필요할 때가 있어.

알렉스: '현대주의 미술'의 '유희'의 예는?

나: 차용(appropriation)의 게임을 즐긴 셰리 레빈

(Sherrie Levine, 1947-)! 사진작가 워커 에반스 (Walker Evans, 1903-1975)의 작품을 대놓고 공개적으로 슬쩍 해서 자기 작품(After Walker Evans, 1981)으로 만들어. 게다가, 한 술 더 떠서 자기 홈페이지(www.afterwalkerevans.com)에 셰리 레빈의 작품을 우리가 직접 만들어 소장하는 방법을 알려줘.

알렉스: 그대로 따라 하면 우리도 그 작가의 작품을 소장하는 거야?

나: 그렇지! 하지만, 작품 개수와 순서(edition)에 제한을 두지 않으니 미술품 경매에서 금전적인 가치가 높게 책정되진 않아. 그래도 셰리 레빈의 진본 작품은 맞지! 작가가 벌써 보증해주었잖아.

알렉스: 그 작가 부자되긴 글렀네! 그리고 좀 위험해. 알지도 못하는 사람한테 막 보증을 남발하잖아. 확인할 길도 없으면서.

나: 개념은 멋있잖아?

알렉스: 남의 걸 마치 자기 것인 양 몰래 슬쩍해서 금전적인 이윤을 취했다면 고소감인데, 몰래 하지도 않았고 돈을 벌지도 않았으니… 대신 명예를 벌었네! 전략적으로 똑똑해 보이긴 해.

나: 여하튼, 즐기긴 제대로 즐겼어. 미술품의 가치와 저작권의 문제를 예술담론으로 공론화하는 기회도 제공하고.

＿ 레오나르도 다 빈치(1452-1519),
모나리자, 1503-1505/1507

알렉스: 만약에 그 원본 사진작가가 살아있었다면 어떻
게 반응 했을까?

나: 몰라, 아마도 나라면 그리 기분이 나쁘진 않았
을 거 같아.

알렉스: 널 더 띄워주니까?

나: 레오나르도 다 빈치(Leonardo da Vinci,m 1452－
1519)의 모나리자도 작가들이 엄청 활용했잖아?
무단으로 도용해서.

알렉스: 벌써 그 작품은 너무 유명해서 누가 봐도 바로
패러디(parady)라고 인식하겠다.

나: 제대로 원본을 가지고 놀면 그렇겠지. 그냥 베

끼면 모방이고. 즉, 그림 판매용 짝퉁!

알렉스:   추후에 다 빈치가 그런 현상을 알았다면 그저 호탕하게 웃어넘겼을지도 모르겠다. 이를테면 '이와 같이 후배들이 나를 씹으면서 미술계를 확장하니 참 뿌듯하구먼'이라는 식으로. 지나가면서 '사업 번창하세요!'라고 격려 한 번 해주고.

나:   하하하, 리차드 프린스(Richard Prince, 1949-)라고 알지? 소셜 미디어(social media)인 인스타그램(instagram)에서 마음껏 남의 계정에 들어가서는 마음에 드는 사진을 쭉 골라 크게 프린트해서 자기 작품인 양 전시(New Portraits, 2014)했잖아? 팔아서 돈도 벌고.

알렉스:   내 계정에 들어와서 내 이미지를 자기가 몰래 파는 건 좀 그런데? 뭔가 갈취한 느낌이야.

나:   그게 일반적인 반응이지. 이를테면 다 빈치는 모나리자로 벌써 제대로 한 번 해먹었으니까 자연스럽게 공론화의 장으로 던져졌어. 따라서 자기 작품을 후배들이 들먹인다고 해서 굳이 억울할 필요는 없어. 소위 유명세를 치른달까? 하지만, 이들은 그런 상황이 아니잖아? 뭔가 사생활이 털린 느낌이겠지! 그런데 그렇다고 해서 자기가 직접 판매를 시도하면 그만큼 가격을 받아낼 수는 없을 거야. 아마도 작품으로 전시되기도 힘들겠지!

| 알렉스: | 그러고 보니 미술시장, 아이러니하다. 기획사 사장인 척하며 사회적인 힘을 이용해 착취를 일삼는 작가라니 혹시 그걸 까발리는 게 작가의 의도? |
|---|---|
| 나: | 아마도. 작가의 권위와 작품 유통방식, 그리고 미술계 전반의 생리에 대해 주목하게 되잖아. |
| 알렉스: | 그런데 의도라고 해서 다 용서되나? |
| 나: | 아니지! 누군가를 기분 나쁘게 했다면 지적 받아야지. 물론 그것도 의도였겠지만. 실제로 이 경우에는 몇몇 당사자들이 공공연히 불만을 표출했어. |
| 알렉스: | 이런 종류의 예술 게임은 사회적으로 좀 위험하다. 욕 좀 먹겠는데? |
| 나: | 원론적으로 쉽고 안전한 길만 택하면 **'좋은 작품'**이 나오기 힘들어. 한편으로, 자꾸 자극적이고 짜릿한 걸 찾는다면 그런 상황도 충분히 감수해야지. 그런데 그게 얼굴이 아니라면 상황은 좀 나아. 예를 들어 어떤 작가(Penelope Umbrico, 1957-)는 다른 사람이 찍은 일출이나 일몰 사진을 인터넷에서 잔뜩 퍼 와서는 그 축적물을 자기 고유의 프로젝트(Suns from the Internet)라며 전시해. |
| 알렉스: | 그런 사진 차고도 넘치잖아? 그러고 보면 막상 작품 앞에 섰을 때 직접 찍은 사람조차도 작가가 자기 사진을 도용했는지 헷갈리는 경우도 많겠다. 이를테면 프린트 상태에 따라 좀 다르게 |

느껴질 수도 있잖아?

나:　　　　그렇지? 이런 걸 바로 '자료 기반 프로젝트(data-based project)'라 그래. 이를테면 작가가 적극적으로 큐레이터의 역할을 하는 거지. 남들이 찍은 수많은 사진을 큐레이팅하는. 그러려면 아무래도 자료가 많아야 해.

알렉스:　　그러고 보니 큐레이팅도 '게임'이네!

나:　　　　맞아, 의미 있는 '게임'을 하면, 즉 기가 막히게 개념적으로 해쳐 모여가 잘 되면 그게 바로 **'좋은 전시'**야! 아, 어떤 작가(Christian Marclay, 1955 - )는 수많은 영화에서 세 가지, 즉, 전화를 거는 장면, 전화벨이 울리는 장면, 그리고 전화를 받는 장면을 많이 모아 짜깁기한 영상작품(The Telephone, 1995)을 발표했어. 물론 원작 영화의 이야기와는 관련 없이 이미지적으로 잘 흘러가도록 순차적으로 나열했지.

알렉스:　　개념적으로 묶은 집단(grouping), 나름 재미있네. 아마도 원작 영화에서 그런 장면은 그저 부수적으로 지나가는 장면이었겠지? 그러고 보니 단역배우(extra)를 주인공으로 바꾸는 마법이 느껴지네!

나:　　　　맞아, 큐레이팅도 또 다른 예술! 게임을 잘하면 **'좋은 예술'**이고.

알렉스:　　네 작품 기억난다. 수많은 명화에 그려진 성모 마리아(The Holy Virgin Mary)를 사진으로 찍어서

계단에 죽 앉혀놓은 작품(paintings – Maria, 2010)! 꽤 관련이 깊은데?

나: 그러네. 유학 시절, 미술관에서 맨날 보는 분이 었는데, 정말 작품마다 얼굴도, 옷도 다 다르잖아? 생각해 보면, 이들은 진짜 성모 마리아가 아니라 다 그냥 연기자야. 작가의 입장에서는 다들 자기가 그린 성모 마리아가 미술사에서 최고, 즉 대표선수가 되기를 원했겠지!

알렉스: 그래서 다들 오디션(audition)을 보려고 대기하고 있구나! 두두두… 국민배우! 과연 누가 선발될까?

나: 음, 몇 명으로 압축되는데…

알렉스: 한편으로, 어떤 사람들은 종교모독 아니냐며 비판할 수도 있겠다?

나: 우선, 내 의도는 전혀! 하지만, 누군가 그렇게 느낀다면 그것도 이 작품에 부사 가득한 의미 중에 하나는 되겠지. 굳이 내가 원하지 않더라도.

알렉스: 그런데 누군가 불편해하면 일차적으로는 그 사람과 상생(win – win)할 수 없으니 그 사람 입장에서 네 작품은 결과적으로 반항기가 가득한 '현대주의 미술'이 되겠네? '동시대주의 미술'은 상생을 지향하니까.

나: 맞아! 뭐, '현대주의 미술'의 이상이 나쁜 건 아니지. 그런데 만약에 처음에는 불편했지만 나와의 대화를 통해 서로를 이해하게 되고, 결과적

|          |                                                                      |
|----------|----------------------------------------------------------------------|
|          | 으로 예술담론이 확장된다면 상생 맞잖아?                                |
| 알렉스:   | 그렇다면 그때는 '동시대주의 미술'이겠다.                                |
| 나:       | 분명한 건, 흥미진진하려면 서로 간에 입장이 다른 게 유리해. 'Trinitism'의 면적 사고가 시사하듯이 말이야. 만약에 같다면 너무도 당연한 나머지 그냥 접고 들어가는 사안이 많잖아? 예술은 당연한 걸 당연하지 않게 만드는 건데… |
| 알렉스:   | 상대방이 '네 입장도 말이 되는구나'라며 받아들여줄 용의가 전혀 없다면? |
| 나:       | 자기 상징언어에서 헤어나지 못한다면 자칫 독단이 되게 마련이야. 특히 홀로 있을 때 말고 사회적으로 그럴 땐 저항해 줘야 돼. 그렇게 보면 **'저항정신'**, 즉 '현대주의 미술'의 이상은 앞으로도 희석되면 안 되는 소중한 가치야! 이를테면 가장 기본적인 사람의 조건이 문제시된다면 맞서 싸워야지. |
| 알렉스:   | 아마도 함께 게임을 즐기려면 하려는 의지와 융통성이 있는 사람을 만나야 좀 수월하겠다! |
| 나:       | 그런 사람들이 결국 '동시대주의 미술가' 아닐까?                          |
| 알렉스:   | 그런데 네가 '유희'의 예로 든 '현대주의 미술가'도 크게 보면 다 '동시대주의 미술가'에 해당되지 않아? |
| 나:       | 그런 면도 있어. 하지만, 상대방에 대한 조소의 기운이 좀 느껴지잖아? 기존의 통념을 공격하며 |

당혹스러움을 즐기는 공격적인 태도.

알렉스:  '현대주의 미술가' 맞네! '저항정신'이 꼭 나쁜 건 아니지만, **'상생의 가치'**로 본다면 그리 '동시대주의 미술가'스럽진 않다.

나:  어차피 서로 즐겁자고 게임을 하는 건데 졌다고 해서 바로 진정한 패배자가 된다면 좀 그렇지! 그런 식으로 승부에 목숨 걸기보다는 인생의 의미를 찾으며 다 함께 즐길 생각을 하는 게 낫지 않겠어?

알렉스:  정겨운 설날 윷놀이가 생각나네. 그런데 판돈을 걸기 시작하면 당연히 그때부터는 결과에 연연하겠지?

나:  그건 게임의 형식을 빙자한 도박! 결국, 판돈이 문제야. 함께 노는 놀이가 제로섬 게임의 경쟁적 이해관계로 변질되는 순간, 누군가는 정말 회복 불가능한 상황에 직면할 수도 있지.

알렉스:  어떻게 그런 관계를 피해? 이를테면 끊임없이 경제가 수직 성장해야 다들 잘살게 될 텐데, 현실적으로는 거의 불가능하잖아?

나:  매슬로우(Abraham Maslow, 1908-1970)의 '욕구 8단계 피라미드'에서 제일 위의 두 단계, 즉 '자아실현'과 '초월'이 바로 이기심을 극복하는 단계야. 불교의 '8식 체계'에서 제일 뒤의 두 단계, 즉 '말나식'과 '아뢰야식'은 바로 아집이 사라지

는 단계고. 그리고 아들러(Alfred Adler, 1870–1937)의 '개인심리학'에서 '사회적 공헌감'은 바로 삶의 목적이 이타적이 되는 단계지. 그러고 보면 궁극적인 단계에서는 이들이 다 통해.

알렉스: 진짜 잘 살려면 '나'를 넘어서야 한다? 결국, 이와 같은 게임 참가자들(players)의 의식이 관건이라는 거네? 게임 자체가 아니라.

나: 그렇지.

알렉스: 에이, 당장은 안 바뀌겠네!

나: **'희망사항'**이지! 사실 '동시대주의 미술'이야말로 바로 그 희망을 말하는 거야. 예술이 '5차 혁명'이라는 것도 그렇고. 기왕이면 '당장의 결과'보다는 '지향의 과정' 속에서 그 의미를 찾는 게 좋지 않겠어? 결국, **'진정한 인간학'**이란 곧 예술이야! 굳이 내가 답이라고 열 내거나 비교와 경쟁에 연연하지 않고 세상을 풍요롭게 음미하려고 하니까.

알렉스: 지금 네 목소리 왜 떨려?

나: (…)

알렉스: 웃겨.

나: 혹시, 넌 지금 '현대주의 미술가'의 태도?

알렉스: 아니, '동시대주의 미술가'이거든?

나: 왜?

알렉스: 이렇게 받아 쳐야 '몹쓸 감상주의'에만 빠져 허

덕이지 않고, 제대로 세상을 보는 비평적인 거리감각을 유지하기 쉬울 테니까! 그러고 보니 겉으로는 차갑고 도도해 보이지만 속으로는 참 따듯한, 즉 너를 위해주는 내 마음이 느껴지지 않아?

나:      (…)

알렉스:   그러고 보면 알게 모르게 이런 식으로 '동시대 주의 미술가'의 태도를 지닌 '현대주의 미술가'도 많지 않겠어? 혹은, 막상 자신의 일생을 냉소적으로 일관했더라도 보다 거시적인 맥락으로 보면, 결과적으로 이와 같이 이해, 평가되는 경우도 있겠고.

나:      고마워.

알렉스:   또 저런다. 그저 계속 흘러갈 뿐(keep going)인걸.

나:      아니, 지금 흘러나오는 음악이 좀…

알렉스:   대책이 없구먼. 지금 헤드폰 끼고 있니?

나:      안 들려?

알렉스:   오늘도 너 혼자 감상적인 헤일(tsunami)에서 허우적… 그런데 생각해 보면 그 방식도 나름 **'좋은 게임'**의 방식이다! 이를테면 클래식 음악 잡지를 보면 음악 평론가들의 주례사 성찬이 많잖아? 예컨대, '천상의 선율'과도 같은 관용구 말이야.

나:      스스로가 황홀경에 도취되어 좀 오글거리는, 매우 과하게 몰입한 수사학!

알렉스: 그래야 아마 **'천상미'**를 더욱 잘 경험할 수가 있나 봐! 다른 예로는 옛날 문학의 과한 수사나, 아니면 뮤지컬에서 대화하다 말고 다짜고짜 관객을 향해 노래를 부르는 경우. 아, 사극에도 과한 수사가 많네! 어색하니 너무 격식을 차리잖아? 예컨대, 친히 출현하시는 전하의 광채, 자연스런 인간미와는 참 거리가 멀어.

나: 그러고 보면 이집트 왕의 무덤 속 벽화가 딱딱하고 이질적으로 느껴지는 게 다 그런 이유?

알렉스: 요즘으로 치면, 패션모델이 무대 위에서 걸을 때 취하는 도도한 몸짓이랑 외계인 같은 뻣뻣한 표정!

나: 그게 '천상미'야?

알렉스: 뭔가 다른 생경한 미! 우리의 감각을 묘하게 자극하니까.

나: 그러고 보니 한국 영화 중에는 한에 찌든 영화가 많잖아? 눈물 짜내는 신파극, 즉 '몹쓸 감상주의'가 정말 맛이 강해! 이를테면 푹 빠지면 그야말로 안구 정화의 쾌감(katharsis)이 절절하게 느껴져. 스트레스를 확 날려 버리기에는 아주 그만이지.

알렉스: 갑자기 엄청 매운 틈새라면 먹고 싶다!

나: 그러고 보니 이런 예들이 다 제대로 판을 벌리려고 돗자리 깔아주는 '게임'의 일종이네!

알렉스: 맞아, 분위기를 조장해서 기대하는 방식의 흥취를 극대화하려고. 물론 그게 너무 어색해서 스스로 튕겨 나가거나 '내가 바보라서 나만 모르나 봐'라며 자포자기하지만 않는다면 그래도 효과가 상당할 걸?

나: 맞아! 그런데 내 수사학이 과하다고?

알렉스: 과한 건 좋은 거야! 그래야 '쟤 도대체 왜 저러지?'라며 사람들이 궁금해 해. 그게 바로 효과적인 예술담론의 시작! 이를테면 네 작품에는 극단적인 풍경이 많잖아. 어떨 때는 극대주의(maximalism), 다를 때는 극미주의(minimalism)와 같은 식으로.

나: 자고로 한 쪽으로 밀어붙여야 좋은 작업이지! 그런데 네 얘기를 듣다 보니까 극장에서 혼자 우는 건 좀 아닌 거 같아. 다음엔 같이 울자! 모두가 상생하며 더욱 분위기에 취할 수 있도록.

알렉스: 다음 생애에.

# 05
# 담론(discourse)의 설렘
# : ART는 여행이다

어려서부터 나는 매일같이 미술학원에 다녔다. 그런데 초등학교 2학년 때 한 달을 쉰 적이 있었다. 만화학원을 다니려고. 그리고는 다시 미술학원에 복귀했다. 그런데 그 이후로 두 분의 미술선생님의 핀잔이 이어졌다. 만화학원을 다닌 바람에 그림이 좀 이상해졌다는 것이다. 그때는 마치 가면 안 될 곳을 방문했으니 손이라도 헹구어야 할 듯한 느낌이 들었다. 혹시나 선생님께서는 마음 속 깊은 곳에서 우러나오는 회개라도 바라셨던 건지.

'나쁜 교육'이란 내 식대로 상대방을 단정짓거나 수직적으로 강요하고 강압적으로 유도하는 방식이다. 대표적인 이유 세 가지, 다음과 같다. 첫째, '끝없는 상호 분쟁'! 이를테면 상대방이 부당하다고 욱할 경우에. 즉, 대화의 여지없이 서로를 정죄하기만 한다면, 이는 오해와 편견을 낳고 불화와 싸움만이 지속될 뿐이다. 영원히 물고기를 차지할 수는 없는 노릇이다. 둘째, '상대방의 성장 제한'! 이를테면 상대방이 곧이곧대로 수긍할 경우에. 즉, 사람은 스스로 판

단하며 자립하길 원한다. 혹은, 지금은 아니더라도 언젠가는 그래야 한다. 영원히 물고기를 잡아줄 수는 없는 노릇이다. 셋째, '나의 성장 제한'! 이를테면 내가 일방적으로 발언할 경우에. 즉, 눈을 막고 귀를 막으면 보고 들을 길이 없다. 이는 상대방으로부터 내가 배울 기회를 단칼에 스스로 차단하는 것이다. 영원히 물고기를 주기만 할 수는 없는 노릇이다.

통상적으로 세상은 아는 만큼 보인다. 예를 들어 니체(Friedrich Nietzsche, 1844-1900)에 대한 평가 하나, 다음과 같다. '신은 죽었다고 떠들고 다니더니 결국에는 자기가 벌 받은 꼴 좀 봐라!' 이런 방식의 색안경을 쓴다면 벌써 답은 내려졌다. 상호 이해에 기반한 진정한 대화는 물 건너갔고. 이를테면 우선, 니체와 그 동조자들이 이에 반발하면 분쟁이 시작된다. 반면, 그대로 받아들이면 해당 연구가 심화되기 어렵다. 그런데 그나마 분쟁에는 희망이 있다. 아직은 서로를 이해하며 성장할 수 있는 일말의 가능성이라도 남아 있으니. 기본적으로 무관심보다는 증오가 낫다.

니체에 관한 유명한 일화가 있다. 1889년 1월 3일, 40대 중반의 니체는 길거리를 걷다가 마부에게 학대를 받는 말을 보게 되었다. 이에 바로 다가가서는 부둥켜안고 크게 흐느껴 울다가 그만 졸도하고 말았다. 그때부터 니체는 의학적으로 정신병자로 분류되었다. 그리고는 11년 정도 더 살았지만, 철학자로서의 삶은 거기까지였다.

상대방을 이해하려고 노력하다 보면 여러 가지로 몰랐던 걸 깨달

는 경우가 많다. 여러모로 우리의 삶은 다르기에. 예를 들어 니체는 졸도했던 그날에 작곡가 바그너(Richard Wagner, 1813–1883)의 부인(Cosima Wagner, 1837–1930)에게 편지를 썼다. 여기서 그는 그동안 자신이 여러 명의 인생을 살았음을 고백했다. 순서대로 말하자면, 부처님(Buddha), 디오니소스(Dionysus), 알렉산더(Alexander the Great, BC 356–BC 323), 카이사르(Julius Caesar, BC 100–BC 44), 셰익스피어(William Shakespeare, 1564–1616), 바콘 경(Francis Bacon, 1561–1626), 볼테르(Voltaire, 1694–1778), 나폴레옹(Napoleon Bonaparte, 1769–1821), 그리고 마지막으로 바그너(Richard Wagner, 1813–1883)였다가 지금은 다시 그리스 신화의 술의 신 디오니소스(Dionysus)가 되었다.

물론 이 글을 정신이 온전치 못한 사람의 글로 치부하면 거기서 끝이다. 그러나 이 글을 나는 다음과 같이 해석해 본다. 아마도 비몽사몽 간에 니체는 그동안 자신의 마음속에 알레고리(allegory)적으로 거주해온 여러 명의 삶이 주마등같이 스쳐 지나가며 서로가 서로를 다 관통하는 황홀경을 맛보았다. 여기에는 그동안 자신이 꾸준히 쌓아온 폭넓은 지식과 열심히 파고든 사상적 성찰이 풍부한 밑거름이 되었다. 비유컨대, 그의 마음 대기실에는 언제라도 극에 투입될 수 있는 준비된 배우들이 많았다.

한 사람이 여러 명이 되지 말라는 법은 없다. 다재다능한 배우라면, 혹은 분신이나 환생의 개념을 적용한다면. 아니면, 바이러스의 개념을 적용할 수도 있다. 예를 들어 니체를 육체적으로 보면, 유

전적인 질환인 뇌종양 때문에 생물학적으로 오랜 기간 고통을 받아왔다. 그리고 이에 따른 피해 당사자는 일차적으로 하나의 몸뚱이를 지닌 니체 자신뿐이다. 하지만, 사상적으로 보면, 그가 지닌 사상의 바이러스는 결코 그에게만 머물지 않았다. 아마도 니체는 편지에서 언급된 여러 사람들도 마찬가지로 자신과 같은 바이러스를 지닌 보균자였음을 단박에 알아보지 않았을까? 이를테면 '아! 알고 보니 그들 모두가 다 얽히고설키며 통하더라!'라는 식으로. 이는 마치 총체적인 극의 완성을 위해 합심하여 나아가는 동료들의 끈끈한 연대의식과도 같다. 상호 간에 든든한 버팀목이 되며 때로는 서로를 확장하는 데 지대한 도움을 주는.

만약 니체를 존중하는 관점으로 보면, 그의 편지는 이와 같이 이해 가능하다. 이를테면 비록 그의 몸은 유한하고 한계에 갇혔을 지라도 시공의 한계를 훌쩍 뛰어넘어 동류의 마음을 가진 수많은 사람들과 연결된다는 식으로. 그리고 의식을 잃어버리는 극단적인 상황에 처하면서도 그동안의 꾸준한 사상적 훈련을 통해 연단되어 작동하는 그의 총체적인 신경계가 나름대로 찬란한 통찰의 빛을 감지하고 이를 풀어냈다는 식으로.

물론 상대방을 완벽하게 이해할 수는 없다. 오히려, 우리는 상대방을 통해 우리 자신과 우리들이 처한 세상을 본다. 마찬가지로, 니체는 바로 앞에 한 마리의 말이 겪는 생물학적인 고통 때문에 무너진 게 아니다. 오히려, 오랜 시간 누적되어온 자신만의 고민이 그 때 그 상황을 만나면서 결국 언젠가는 터질 게 터졌다. 즉, 알

게 모르게 우연은 필연이 되었다. 그 말이 겪는 상황이 표상하는 세상의 한없이 비통한 무게에 그만 더 이상 견디질 못했다. 이를테면 '그만 해라, 이제 많이 묵었다 아니가'라는 식으로.

그러고 보면 다 자기 문제다. 어쩌다 보니 말은 자신을 비추는 거울로 당첨되었고. 사실 니체가 얼마나 말의 권리, 즉 '마권(馬權)'을 지켜주고자 노력했는지는 잘 모르겠다. 하지만, 자기 연민은 엄청났을 듯. 확실한 건, 그는 말을 빙자해서 자신의 운명을 목도했다. 즉, 한편으로는 그걸 기다렸다. 그러다가 선택된 한 마리 말. 물론 그때 그 사건 현장에 있었던 주변 사람들에게 그 상황은 치명적인 필연과는 거리가 멀었다. 그들에게는 그저 니체가 유별났을 뿐.

상대방의 입장도 되어보지 않고 조언하기란 무척이나 어렵다. 예를 들어 정신적으로 힘들어하는 니체에게 다음과 같은 조언은 별 소용이 없다. 우선, **'비교론'**! 이를테면 '너보다 더 힘든 사람을 생각해봐!'라는 식으로. 다음, **'질책론'**! 이를테면 '좀 더 대범하게 용기를 냈어야지'라는 식으로. 다음, **'제안론'**! 이를테면 '그러지 말고 이렇게 하는 게 어떨까?'라는 식으로. 물론 이 외에도 조언의 종류는 많다. 그러나 분명한 건, 모름지기 조언이란 당사자를 고려하고 그에게 소용이 있어야 한다. 그래서인지 **'좋은 조언'**은 언제나 부족하다. 그리고 조언을 하는 사람의 경우, 이를 남발하며 즐기는 건 금물이다. 항상 조심해야 한다.

사실 천 마디 말보다 중요한 건, 누군가의 존재 자체가 상대방에게

도움이 될 때이다. 이를테면 그렇게 살아준 것만으로도 귀감이 되고 고마운 경우. 예를 들어 니체의 생애와 사상은 나에게 많은 조언을 남겼다. 그런데 조언이란 이를 듣는 당사자가 스스로에게 만들어낼 때 특히 효과 만점이다. 물론 니체와 나는 많은 면에서 다르다. 그러나 그에게 얽힌 여러 맥락을 통해 다양한 담론의 전개는 가능하다. 결국, 아무리 다른 사람이라 할지라도 여러모로 누구나 상대방의 사상적인 발판(springboard)으로 활용될 수 있다. 그게 바로 상부상조, 즉 '**사회적 공헌**'이다. 그렇다면 그야말로 니체는 세상에 큰 공헌을 했다.

'**통찰**'이란 비로소 누군가에게 마음을 열 때 진정으로 시작된다. 린이가 돌이 될 무렵, 우리 가족은 수족관 정기회원권을 구매했다. 물론 린이를 위해서다. 하지만, 나 또한 참 배우는 게 많다. 이를테면 거의 격주로 수족관을 방문하니 허구한 날 따듯한 적외선 램프 아래 지그시 눈을 감고 쉬는 악어 한 마리를 유심히 지켜봤다. 도내체 맨날 무슨 생각을 하는지 궁금했다. 그런데 어느 날, 간만에 악어가 멀뚱멀뚱 눈을 뜨고 있었다. 같은 자세로. 하필이면 그날, 거기서 내가 왜 그랬는지는 잘 모르겠다. 말 그대로 그냥 하염없이 서럽게 울었다. 나에게 안긴 린이는 멀뚱멀뚱 내 얼굴을 바라보며 눈물을 닦아주었고. 분명히 내가 뭔가를 보기는 봤다.

우주와 사람의 관계는 시사적이다. 우선, 사람은 유심(有心)하다. 이를테면 린이가 기뻐하면 나도 그렇다. 슬퍼할 때도 마찬가지고. 이와 같이 사람은 연결과 공감을 갈망하는 '**유연(有連)의 극치**'이

다. 반면, 우주는 무심(無心)하다. 이를테면 사람이 아무리 생난리를 쳐도, 즉 한에 몸부림치거나 피를 토해내도 시큰둥하니 별 반응이 없다. 이와 같이 우주는 연결과 공감에 초연한 **'무연(無連)의 극치'**이다. 결국, 사람이 뜨겁다면(hot), 우주는 차갑다(cool). 이토록 기질이 다른 둘이 만났다. 기왕이면 제발 잉꼬부부가 되길.

사람은 감정이입에 능하다. 그런데 막상 내가 이입하는 감정은 그 대상이 실제로 느끼는 감정과는 차원이 다른 경우가 많다. 즉, 동상이몽(同床異夢)이다. 하지만, 모든 게 같을 수는 없다. 언제 어디서나 그렇듯이 오늘도 서로의 마음은 끊임없이 어긋나고 미끄러진다. 그런데 그게 살아있는 생생한 관계다. 여기서 마르지 않는 에너지원이 나온다. 이를테면 서로 간에 연결되며 긴장하고 충돌하며 발산하는 와중에. 만약에 서로 간에 정확히 동일하다면 사방은 곧 잠잠해지게 마련이다.

우주도 마찬가지다. 우주를 구성하는 여러 요소들을 보면 재료적 구성과 조직의 밀도 등이 다 다르다. 그렇기에 사방에서 비로소 기운이 생동한다. 이를테면 지구에서는 만물이 소생한다. 그런데 만약에 세상 모든 만물이 정확히 균질하다면 그저 모든 게 공(空)일 뿐, 태양계나 지구도, 그리고 우리도 애초에 지금과 같은 꼴로 형성이 불가능했다. 물론 21세기, 사람의 사회적 가치는 **'공정함'**이다. 하지만, 언제 어디서라도 사람의 물리적 조건은 **'비균질성'**이다.

사람은 처리 가능한 만큼 나름대로 의미를 찾는다. 물론 사람이 사

람인 건 사람 탓이 아니다. 이를테면 나, 깨어나보니 사람이다! 컴퓨터로 비유하자면 나의 생명은 전원이다. 그렇다면 내 머리는 중앙처리장치(CPU), 그리고 마음은 그래픽 카드(graphic card)다. 즉, 전원이 켜져 있으면 연산과정은 계속된다. 그런데 사람의 경우, 마치 심장처럼 도무지 그 작동이 멈추는 법이 없다. 때에 따라 처리하는 속도의 차이는 있을지언정. 게다가, 애당초 전원을 켠 건 자신의 소관도 아니었다. 결국, 자의건 아니건 무언가를 이해하고 처리하는 **'모의실험(simulation)의 연속'**, 살아있는 동안에는 도무지 어쩔 수가 없다.

그래도 사람이 사람을 가장 잘 이해한다. 예를 들어 반려견의 눈에는 꼬이고 꼬인 사람마저도 좀 단순하게 보인다. 보통 주종 관계에 입각하여 이해타산적인 등, 사고의 맥락이 사람보다 훨씬 단면적이기에. 이와 같이 사람과 반려견의 세계는 물리적으로 동일하지만 인식적으로 다르다. 마찬가지로, 앞으로 인공지능(AI)이 완벽하게 사람을 이해할지는 미지수다. 예컨대, 겉으로는 인공지능이 사람과 동일한 표현을 하더라도 이는 사람식의 표현이 아니라 이를 학습한 기계식의 재현이다. 물론 기술이 발전하면 사고의 맥락은 매우 고차원적일 것이며, 특히 숫자와 통계적으로는 사람에 대해서도 사람보다 훨씬 잘 감지할 것이다. 하지만, 그럼에도 불구하고 사람과 인공지능(AI)의 세계는 물리적으로 동일하지만 인식적으로 다르다. 존재의 양태 자체가 다르기에. 이를테면 이는 남자와 여자, 혹은 지구인과 외계인 사이에서 가능한 오해와 편견에 비견될 수 있다. 결국, 우리는 모두 같은 세상, 다른 차원을 산다.

사람은 장단점이 있다. 이를테면 사람은 사랑과 증오에는 전문가이다. 그런데 바둑과 같은 연산처리에는 상당히 취약하다. 2016년 봄, 바둑 9단 이세돌(1983-)은 당시의 인공지능, 알파고(Alphago)와 다섯 번의 대국 중 겨우 한 번을 이겼다. 물론 이는 사람으로서 매우 기념비적인 승리였다. 다행히 알파고가 아직 미숙했을 때라 망정이지.

사람은 더불어 산다. 홀로 살고 싶어도. 이를테면 주변에는 또 다른 '나'가 참으로 많다. 이들은 그야말로 다양한 '공동 운명체'로 묶여 있다. 상황과 맥락에 따라 그 소속을 달리하며. 한편으로, 내가 나만의 개성을 가지고 남들과 달리 독특하게 산다는 생각은 종종 환상에 지나지 않는다. 물론 얼핏 보면 다 다르다. 그런데 가만 보면 결국에는 별반 다르지 않다. 이와 같이 우리는 원하건 아니건 끊임없이 여러 묶음으로 부대끼며 산다. 마음과 마음이 교류하며 하나 되고 충돌하며 쪼개지고 변이되면서. 이는 물리적으로 옆에 있어야만 가능한 게 아니다. 그러니 산 속으로 들어가도 소용없다.

사람은 사람과 대화를 한다. 이게 길어지고 깊어지면 마침내 풍성한 담론이 형성된다. 이는 여행과도 같다. 물론 여기서 한 '사람'을 말할 때는 꼭 물리적인 단독 개체를 의미하는 건 아니다. 이를테면 글을 쓸 때, 내 '마음'이는 여러 종류의 '나'와 '우리'를 호출해낸다. 그리고는 특정 안건에 따라 다른 맥락의 층위에 오순도순 이들을 모아 놓고 신나게 대화시킨다. 즉, **모의실험 대화**를 감행한다. 그러다 보면 화목한 경우도 많지만, 분열하는 경우도 꽤 있다. 그러

나 어찌 되었건 생산적인 담론을 지향하는 건 매한가지다. 이를 위해 종종 격렬한 논쟁은 큰 도움이 된다.

'모의실험 대화'와 '실제 대화'는 둘 다 재미있는 게임이다. 알고 보면 유사한 측면도 많고. 하지만, 그 특성은 사뭇 다르다. 우선, '모의실험 대화'! 끊임없는 변주를 통해 최상의 시나리오(scenario)를 파악할 수 있다. 예를 들어 컴퓨터 운영체제라면 문제가 발견되면 포맷과 재설치, 재부팅 등이 가능하다. 게임이라면 실수로 죽으면 다시 시작할 수 있다. 사전 대화 원고라면 작성하는 문서 프로그램에서 마음에 들지 않는 부분을 삭제, 수정하거나 '다른 이름으로 저장'을 눌러 다른 파일을 생성할 수 있다. 이와 같이 '모의실험 대화'는 보다 적극적이고 과감한 실험을 가능하게 한다. 언제라도 재시도나 비교 검토, 그리고 수정 등이 가능하기에.

반면, '실제 대화'! 현재진행형의 생생한 맛을 잘 전달해준다. 이는 한 편의 각본 없는 드라마다. 이를테면 어떻게 대화의 향방이 흘러갈지 애초에 다 알 수가 없다. 그래서 더욱 흥미진진하기도 하고. 그리고 가감 없이 서로의 내공을 드러낸다. 이를테면 즉석에서 원고 없이 서로에게 반응하며 실시간으로 자신의 논리를 구사하고 상대방을 설득하려면 그만큼 연구와 노력, 그리고 이 방면의 재능과 감각이 필요하다. 주의할 점은 '실제 대화'는 기록으로 활용 가능하다는 사실이다. 예컨대, 요즘 뉴스를 보면, 그야말로 사방에 녹취나 영상 파일이 넘쳐난다. 증거물, 고발물, 혹은 침해물 등을 접하면 좀 무섭기도 하다. 따라서 항상 신중해야 한다. 이를테면

공식적인 자리에서는 보통 보수적인 입장을 취하는 게 안전하다. 어쩌다가 스스로의 실수로 첫 단추를 잘못 끼우거나 상대방에 의해 이상하게 곡해되면 종종 난감한 상황이 벌어진다.

알렉스: 니체가 11년 간 일종의 연옥(purgatory, 煉獄)에 빠졌다고?

나: 크리스토퍼 놀란(Christopher Nolan, 1970-) 감독의 영화 인셉션(Inception, 2010)에서 사건 의뢰자가 꿈속의 꿈속의 꿈속의 꿈에 빠졌잖아? 즉, '4번' 빠진 꿈! 비유적으로 거기를 일종의 연옥이라고 볼 수 있을까?

알렉스: 그런데 방향이 반대 아냐? 이를테면 거기서는 다시 현실로 나오고 싶어 했잖아. 잘 준비해서 천국으로 가고 싶었다기보다는.

나: 그러네.

알렉스: 과연 니체는 현실로 나오고 싶었을까? 도대체 무슨 생각을 한 거야?

나: 나 오늘 개꿈 엄청 꿨어.

알렉스: 기억 나?

나: 아니, 그런데 꿈꿀 때 내 신경계가 가속도가 붙는 느낌은 들어! 물론 하나하나 논리적으로 꼼꼼하게 점검하기보다는 막 건너뛰면서. 정말 영화 인셉션에서처럼 밖에서는 찰나의 시간이 내 꿈속에서는 아주 긴 시간일 수도. 여하튼, 꿈속

에서 별의별 생각을 하는 건 맞는 것 같아.

알렉스: 그래서 뭐 외울 때 자기 전에 외우라잖아. '잔상 효과', 즉 무심결에 자면서도 계속 외운다고. 아, 햄릿(Hamlet)이 자신의 원수를 죽이지 않았던 이유 기억나?

나: 하필이면 그 사람이 회개하는 중에 죽이면 천국에 갈 위험성이 있어서 아니야? 물론 햄릿 생각에.

알렉스: 맞아, 분명히 나중에 또 나쁜 짓을 할 거니까, 기왕이면 확실한 순간(timing)에 죽여야 지옥에 가서 계속 고통받게 할 수 있잖아?

나: 그야말로 절묘한 **'타이밍의 예술'**! 마치 주식을 언제 살까 고민하는 심리 같네. 이를테면 죽이는 건 어차피 같은데, 좀 더 기다리면 더욱 이윤이 극대화될 거라는 생각.

알렉스: 생전에 한 일을 평균값으로 산출해서 천국, 지옥을 정하는 게 아니라 마지막 태도만 중요하다니! 그렇다면 계속 망나니처럼 살다가 죽기 전에 싹 끼어들면 되잖아? 평상시 행실은 바르지 않다가도 면접 때만 되면 갑자기 올바른 사람이 되는 전략으로. 혹은, 벼락치기 시험공부나 막판에 새치기하듯이.

나: 그런 건 좀 진정성이…

알렉스: 여하튼, 딱 마지막에 생각하는 게 결론으로 쭉 이어진다는 사고, 좀 웃기지 않아? 마치 객관식

문제 찍기 같은 느낌! 이를테면 한 번 답안지를 제출했으면 절대로 변동이 불가하다는 식으로. 그때 그 점수는 영원히 내 점수로 남고 말이야.

나: 스포츠 기록 경기네.

알렉스: 그건 평상시 연습이 중요하잖아? 즉, 요행을 바라기는 보통 어렵지. 그런데 객관식 문제에서는 실상은 엄청 공부했는데 아쉽게 틀린 사람이 있는 반면, 전혀 공부를 하지 않았는데 찍어서 맞춘 사람도 있어. 좀 불공평하지 않아?

나: 객관식이 문제네! 게다가, 고작 한 문제로만 평가한다면.

알렉스: 천국 고시시험이 달랑 한 문제? 무섭다. 만약에 그 답을 선택한 이유가 알고 보니 오해에서 비롯되었거나, 혹은 표기의 실수나 장난, 아니면 시스템의 버그와 같은 오류라면 진짜 황당하잖아?

나: 한편으로, 실제로 그때는 잠깐이나마 그 답이 맞다고 믿었는데 앞으로는 또다시 오답을 낼 개연성이 크다면 그것도 문제적이지. 이를테면 자기 성격상 그때는 나름 진정으로 눈물을 흘리며 회개했다가도 조금 지나고 나니 은근슬쩍 또다시 죄를 짓는 사람도 있잖아? 정말 사람 일은 한치 앞도 모르는 건데 그때 그 순간, 그 사람의 마음상태로만 판단하면 속단의 위험성이 다분하지.

알렉스:   **'자기 진정성'**만 믿어도 문제야!

나:   맞아, 이를테면 스스로도 감쪽같이 속이는 **'자기 세뇌'**! 혹은, 자기를 위한 '변명'이나 '자포자기' 등, **'자기 정당화'**! '변명'의 예로는 '내가 그동안 나쁜 생각을 참 많이 하고 살았어도 회개할 때 죽은 걸 보면 사실은 나쁜 사람이 아니라는 게 증명된 거야'라는 식으로 스스로를 위로하는 경우. 그리고 '자포자기'의 예로는 '내가 뭘 알겠어'라는 식으로 더 이상 귀찮을 일 없게 눈을 가리고 귀를 막아버리는 자기기만의 경우.

알렉스:   한편으로, 남의 순간적인 잘못을 딱 잡아내서 영원히 박제하고는 공개적으로 주홍글씨를 새기는 것도 문제지! 훨씬 더 잘못한 사람들은 은근슬쩍 넘어가고. 이를테면 요즘 온라인에서의 마녀사냥식 여론몰이, 문제 많잖아? 마치 모든 게 하필이면 결국에는 내가 털리는 여부와 관련된 '운발'로 귀결되는 느낌! 예컨대, 한평생 잘했어도 어찌하다 보니 잘못한 하나만 남들에게 전시, 저장, 유통된다면 그들에게는 앞으로도 쭉 그렇게 편향된 평가를 받을 뿐이잖아?

알렉스:   그러고 보니 천국 여부를 타이밍으로 결정하면 부정입학의 소지도 있겠는데? 이를테면 자기가 밀어주는 사람일 경우에는 상황 보다가 딱 맞춰서 천국에 쏙 넣어주는 식으로. 아, 얘 도장 찍

어줘, 말어?

나: 크크크크…

알렉스: 그런데 사람 입장에서는 죽을 땐 순서가 없으니까, 생각해 보면 이거 정말 로또(lotto) 아냐?

나: 하지만, 신의 입장에서는 모든 게 합력하여 선을 이루잖아? 즉, 아무리 우리가 의혹의 눈길을 보낸다고 하더라도 신께서는 다 이유가 있으시겠지. 모든 걸 다 아시니까.

알렉스: 결국, 사람 입장에서는 신께서 훤히 속을 들여다보신다고 생각해야 마음이 좀 편해진다? 이를테면 마침내 그날이 오면 결과보다는 과정이, 그리고 실적보다는 진심이 더 의미가 있다고 믿는 식으로.

나: 혹은, 신보다는 우주적인 시선을 택할 수도 있어. 이를테면 평상시 노력의 땀방울과 같은 인간의 가치를 어차피 우주는 전혀 고려해주지 않는다며 차라리 마음을 비우는 거지. 이와 같이 사람에서 우주로 시선의 방향을 돌리면 초연한 마음이 들게 마련이야.

알렉스: 좀 싸늘한데? 이를테면 '내가 잘 되고 못 되고는 결국 내 운일 뿐, 그 과정이 어떠했건 우주는 상관 안 해! 그게 세상이야. 그냥 있는 모습 그대로 받아들여!'라는 식이잖아?

나: 그렇지? 그래도 때에 따라 그런 조언이 우회적

이지만 결국에는 현실적이고 실질적인 도움이
될 수도 있어.

알렉스: 주관을 배제하고 확률로 이해하는 세상이라…
그럼에도 불구하고 우리의 생각은 멈출 줄 모르
잖아?

나: 맞아, 못 말린다니까? '연상'이야말로 사람의 치
명적인 조건! 다시 니체의 연옥으로 돌아와서
상상의 나래를 한 번 펼쳐 보면…

알렉스: 펼쳐 봐.

나: 아마도 다른 이들과 부대끼며 살던 이 세상이
더 이상 기억나지도 않을 정도로 훨씬 긴 억겁
(億劫)의 세월을 그 속에서 소요하며 보냈겠지?
정말 뭐하고 살았을지, 그 안에서는 과연 행복
했을까?

알렉스: 꿈의 세상이니까 여기처럼 물리적인 몸의 한계
에 구속되지 않고 시공을 마음대로 왔다 갔다
했겠지. 논리적으로는 좀 말이 안 되었을 거고.

나: 니체의 편지를 보면 나름 추측 가능해. 그가 쓴
여러 편지가 나중에 책으로 출간되었거든? 말과
의 사건 이후에 쓴 편지도 수록되었는데 그때부
터는 뒤죽박죽 문장이 이상해! 진짜로 자기를
디오니소스라고 생각했는지 편지 끝에 그렇게
서명하기도 하고.

알렉스: 흐름이 사방으로 튀는 우리 대화체랑 비슷한가?

| 나: | 니체는 너무 가오 잡는 느낌이 있어. 스스로 부여한 권위가 그냥 듬뿍! |
|---|---|
| 알렉스: | 우리는 만만한 편이지. 수평적인 관계라. |
| 나: | 그러고 보면 플라톤(Plato, BC 427-BC 347)이 책으로 남겨서 전해지는 소크라테스(Socrates, BC 470-BC 399)의 대화법도 좀 수직적이고 일방적이야. |
| 알렉스: | 그래? 역시 옛날 사람… |
| 나: | 마치 소크라테스는 벌써부터 정답을, 아니면 최소한 상대방이 틀렸다는 사실을 안다는 태도를 전제하고는 끊임없이 유도심문을 감행하거든? 그러다 보면 어느 순간 상대방이 자가당착(自家撞着)에 빠지는 등, 말문이 턱 막히게 돼! 결국, 자신이 아무것도 몰랐다거나, 혹은 잘못 알았다는 걸 알아차림으로써 스스로 무너지게 만드는 전법이랄까? |
| 알렉스: | **'설득의 기술'**! 즉, 서로 간에 배운다기보다는 선생님이 학생을 가르쳐주는, 혹은 경기에서 이기려는 태도네. 그러고 보면 상대방을 비판하는 '현대주의 미술가'의 입장과 좀 닮았는데? |
| 나: | 그래도 당시에는 사람들을 계도해줄 스승을 바라는 열망이 컸기 때문에 이런 태도가 꼭 나쁘게 느껴지지만은 않았을 거야. 단적인 예로 제자들이 열광했잖아? 이를테면 레슬링도 잘 하는 |

등, 뭔가 매력이 있었겠지.

알렉스: 제자들이랑 레슬링을 하면서 우애를 다졌다고?

나: 응, 이를테면 플라톤은 기골이 장대하고, 체계적으로 잘 훈련된 나름 격투기 선수였어. 그런데 소크라테스는 그 정도로 체격이 좋지는 않았고, 체계적인 훈련보다는 전쟁에서의 실전을 통해 기술을 다졌어. 아마도 남들과는 다른 천부적인 재능과 감각이 있었나 봐. 플라톤도 반하게 한 걸 보면.

알렉스: 키키, 레슬링하면서 대화하는 게 상상이 간다.

나: 아마도 대화가 뚝뚝 끊겼겠지? 뭔가 중요한 말을 하다가 갑자기 구르며 헐떡거리고, 그리고 대화를 재개하면 갑자기 딴 말을 하고. 즉, 이리 튀고 저리 튀고…

알렉스: '레슬링 대화체'라니 우리의 구어체 대화랑 잘 통하네. 여하튼, 문어체와는 참 거리가 멀다!

나: 응, 문어체로 논리구조를 맞추다 보면 여러모로 가지치기를 하게 마련이지. 이를테면 애매모호한 느낌, 즉 주장이 약하거나 거리가 멀면 가차 없이 다 자르잖아? 물론 그렇게 하면 핵심 주장과 근거는 잘 전달할 거야! 하지만, 한편으로는 아쉬워. 머릿속을 맴돌던 그 수많은 못다 한 말들이.

알렉스: 예컨대, 논문이라면 일관성이 중요하니까. 태생

이 책임질 수 있는 주장과 근거만 질서 정연하게 논리를 맞추는 **'설득형 게임'**이잖아?

나:  맞아, 여기서는 논의를 끝맺음 하며 딱 닫는 게 중요해. 반면에 예술은 태생이 수많은 의미를 파생시키는 **'담론형 게임'**이야. 그러니 여기서는 사방으로 화두를 던지며 활짝 여는 게 중요해. 이를테면 시어는 온갖 상상력을 응축해서 표현하는데, 이를 문어체로 세세하게 풀어내려면 말 그대로 그냥 끝이 없잖아?

알렉스:  통상적으로 논문은 일어난 현상을 진단하는 **'과거형'**, 그리고 예술은 일어날 현상을 예견하는 **'미래형'**! 그래서 예술은 검증이 힘들잖아?

나:  그런데 요즘에는 예술도 고유의 학문으로 인정하는 추세야.

알렉스:  설명해 봐.

나:  학교(academy)의 전제가 곧 '아는 만큼 보인다'라는 거잖아? 즉, 세상과 나를 알자! 미술대학도 그래. 그래서 열심히 공부를 시키지. 물론 무학(無學)의 경지로 좋은 작품을 할 수도 있겠지만, 그렇다면 애당초 대학에 올 필요가 없어.

알렉스:  그래도 현실적으로 대학을 나와야 작가가 되지 않아?

나:  현실과 이상은 다르니까. '동시대주의 미술'의 화두가 바로 **'예술의 민주화'**잖아? 여하튼, 대학

에 왔으면 대학의 장점을 취해야지.

알렉스: 학문을 연구하자!

나: 맞아, 대표적으로 학문은 세 가지로 분류 가능해. 정립된 순서대로 '양적 연구(quantitative research)', '질적 연구(qualitative research)', '예술적 연구(artistic research)'!

알렉스: '양적 연구'는 잘 알지. '질적 연구'도 대충 알고. 그런데 '예술적 연구'는 좀 애매한데?

나: 단순하게 말하면, '양적 연구'는 '자연과학', '질적 연구'는 '사회과학', 그리고 '예술적 연구'는 '예술과학'!

알렉스: 다 과학이래. '예술과학'은 좀 안 어울린다.

나: 요즘 '사회과학'이라는 용어는 익숙하잖아? 그런데 애초에 '자연과학'계에서 코웃음을 쳤대! 그게 웬 과학이냐며.

알렉스: 이해되네. **'양적 연구'**는 '변수(variable)'를 통제하고 'AB 상관관계(correlation)'를 증명하려 하잖아? 즉, 오염되지 않은 무균질 실험실에서 자연을 탐구해. 결국, 똑같은 실험 과정(process)을 따르면 누가 실험해도 똑같은 결과가 나와야 하지.

나: 맞아, 여기에 '나'라는 주체의 개성이 들어가며 다양한 결과가 유발되면 황당하지. 그래서 원론적으로 '자연과학자'는 개별자가 아니라 **'기계'**와 같은 보편자가 되어야 해. 영원한 진리로서의

정답을 도출하려면.

알렉스: 영원할진 모르겠고. 이를테면 뉴튼(Isaac Newton, 1643–1727)도 아인슈타인(Albert Einstein, 1879–1955)에 의해 깨졌잖아? 당대에는 자기가 영원할 거라 믿었겠지만.

나: 아인슈타인 때문에 학습효과가 생겼겠다.

알렉스: 그래서 요즘에는 그걸 틀렸다고 검증할 수 없을 때까지만 참이라고 믿어! 즉, 반증(falsification)의 역할에 책임이 커. 칼 포퍼(Karl Popper, 1902–1994)에 따르면 '반증 가능성'이 희박하거나 도무지 허용하지 않으면 그게 바로 '사이비(似而非) 과학'이야.

나: '사이비 과학'의 예는?

알렉스: '언젠가는 쨍 하고 해 뜰 날이 올 거다!'라는 식의 주장!

나: '언젠가'가 참 막연하네. 생각해 보면, 당연한 얘기잖아? 그런데 희망을 주는 효과는 있다. 살짝 점집 느낌이 나긴 해도.

알렉스: 그럼 예술적인 건가? 과학적이지는 않지만.

나: 앞으로의 기대를 품으니까. 물론 이를 반증할 순 없어. 그래서 더욱 창의적인 시도가 요구되겠지. 예술은 태생이 '과거학'이라기보다는 '미래학'이니까.

알렉스: 한편으로, 이런 속성을 악용하면 소위 '약장수'

가 되겠다. 자칫 사람들을 세뇌시키며 믿고 싶은 것만 편향되게 믿게 할 수도 있잖아?

나:  '사이비 종교'나 '극단적인 이념'의 경우가 딱 그 예네! 통상적으로 예술은 수평적으로 논의를 연다면, 종교나 예언, 혹은 이념(ideology)은 수직적으로 닫는 경향이 있지.

알렉스:  네가 한 번 만들어봐.

나:  우선, 세상이 망할 거 같으니 불길해. 그래서 예언을 시도해. 그런데 틀리면 안 되니까 결론을 애매하게 만들거나 사방으로 열어놓아서 뭐든지 걸려들게 유도해! 그리고 **'틀릴 가능성'**이 높아지면 안 되니까 정확한 때를 알려 주지는 않아. 이를테면 '세상은 점점 암흑의 권력이 주름잡을 거야. 하지만, 이에 맞서 싸우는 정의의 사도들도 다들 일어날 거야! 그러한 징후들은 머지않아 곧 도처에서 발생하게 되지. 특히 세력 다툼이 치열한 지역에서는 더더욱. 그래서 우리가 어떻게 해야 되냐 하면…'

알렉스:  (내 손을 꼭 잡고 하늘을 보며) 믿습니다! 제가 뭘 하면 될까요?

나:  밥 사.

알렉스:  케케케, 네가 말한 '틀릴 가능성'이 곧 '검증 가능성'이네. 그런데 아직은 좀 추상적이야. 더욱 구체적인 교리를 체계적으로 다듬고 나서 활동

계시해! 준비 부실한데 굳이 나와서 바보되지 말고. 예전에 '1999년 9월 9일 저녁 9시'에 세상 끝이라던 예언 기억나지? 이와 같이 과학적인 척하면 '틀릴 가능성'이 쫙 올라가잖아?

나: 우리나라 시간이 기준이었나? 그러지 않아도 1987년, 초등학교 6학년 때 산수특기부 선생님께서 '그날'이 오면 저녁 7시에 초등학교 정문에서 보자고 하셨어! 마지막 만찬을 하자고. 그래서 정말로 갔었잖아.

알렉스: 누구 나왔어?

나: 다른 학생 한 명. 같이 저녁 먹고 헤어졌어. 옛날 추억 얘기하며 좋은 시간 보냈지. 물론 실망스럽긴 했어. 최소한 선생님께서는 나오실 줄 알았는데.

알렉스: 그저 '다 사연이 있으셨겠지'라고 믿어보자.

나: 여하튼, 막상 새로운 종교를 만들려니까 마음이 복잡해지네.

알렉스: 어떤 분야에서도 중요한 건 네 확신과 결단이야! 그건 과학도 마찬가지야. 이를테면 역사적으로 갈릴레오 갈릴레이(Galileo Galilei, 1564–1642)나 아인슈타인, 혹은 스티븐 호킹(Stephen William Hawking, 1942–2018)과 같은 뛰어난 과학자들은 '틀릴 가능성'에도 불구하고 과감하게 자신의 가설을 세우고는 이를 검증하려고 노력했어! 설사

그게 자신이 이전에 세운 가설과 배치되는 한이 있더라도. 즉, 무리수를 둔 거야! 자칫하면 그동안 자신이 세운 업적의 아우라에 손상이 갈 수도 있는데.

나: 오, 바로 그 지점에서 그들이 예술가가 되네! **'사람의 기세'**가 딱 드러나잖아? 굳이 민낯을 드러내며 스스로를 공론화의 장으로 던지는 패기! 즉, 예측 불가능하지만 과감하게 시도하는 호기심 어린 **'실험정신'**과 근성 충만한 **'도전정신'**, 그리고 끝없이 확장, 심화되는 **'사상의 여정'**.

알렉스: 캬… 찐 과학자는 찐 예술가다! 역시 정상에서는 다들 통하네.

나: '사이비 과학'은 '사이비 종교'랑 잘 통하고.

알렉스: 항상 그런 건 아니야. 그럴 가능성이 있을 뿐이지. 이를테면 '세상에는 착한 사람과 나쁜 사람이 있다'라는 식의 현상을 건조하게 서술하는 명제의 경우, '사이비 과학'과 통하지만 '사이비 종교'와는 거리가 멀지.

나: 이 명제가 '사이비 과학'인 이유는 그야말로 '자기 충족적'인 단순한 이분법이라 그 안에서는 내용이 무조건 옳을 수밖에 없으니까? 즉, 다른 가능성을 애초에 차단하는 닫힌 명제잖아. 기준이 상대적인데다가 정확한 기준을 설정하더라도 어차피 둘을 합치면 결국 모든 사람이 될 테니

|      |                                                                              |
|------|------------------------------------------------------------------------------|
| 알렉스: | 까. 너무 당연해서 도무지 '반증 가능성'이 없어. 맞아.                                |
| 나:   | 반면에 '사이비 종교'가 아닌 이유는 아직 이 명제만으로는 마음이 동하지 않는 게 도무지 밥 사줄 마음이 안 들어서. 사람들을 현혹시키려면 다른 조건식이 더 필요하겠다. 그래서 뭘 어쩌자고? 뭐가 그렇게 대단한데? |
| 알렉스: | 내 말이. 이제 **'질적 연구'**에 대해 말해 봐.                                 |
| 나:   | 쉽게 말해 A의 현상을 이해하려는 시도! 즉, 여기서는 적극적으로 '변수(variable)'를 고려해. 아니, 사실은 그러지 않을 수가 없어. 이를테면 '양적 연구'는 비대면에 문자로 객관식 설문조사(survey)를 하는 상황, 그리고 '질적 연구'는 대면에 육성으로 주관식 면담(interview)을 하는 상황으로 가정할 수 있어. 결국, '양적 연구'는 개성을 소거하는 '탈주체'가 가능하다면, '질적 연구'는 그게 어려워. 그래서 가능한 공정하고 적절한 방식으로 **'부드러운 주체'**가 되려고 노력해야 해. |
| 알렉스: | 무균(無菌) 실험실과 균이 득실득실한 길거리의 차이 같은 느낌이네.                    |
| 나:   | 맞아! 예컨대, 암세포를 죽이는 약을 개발했다고 가정해봐. 그건 '양적 연구'잖아? 실험 조건을 맞추면 서울에서 먹든, 런던에서 먹든 그 약의 효과는 동일해야 하니까! 그런데 어떤 동네의 |

자살률이 이상하게 높다고 생각해봐. 이런 건 어떻게 연구하지?

알렉스: 우선은 통계자료를 면밀히 살펴봐야겠지?

나: 만약에 숫자로만 해결한다면 그건 양적 연구야.

알렉스: 결국, 내용이 아니라 방법론이 연구의 종류를 결정하는구나! 'SFMC'에서 1번, 이야기가 아니라 2번, 형식이 내 직장을 결정하듯이.

나: 물론 방법론이 다르면 같은 소재라도 당연히 관심사와 연구의 방향은 달라지게 마련이야. 미디어는 곧 또 다른 내용이잖아? 이를테면 '질적 연구자'는 '결과적인 숫자'보다는 '과정적인 대화'에 주목해. 즉, 자살률이 높은 지역의 사람들을 만나서 이런저런 얘기를 듣다 보면 구체적으로 그들의 심리상태를 파악하기가 쉽겠지.

알렉스: 그래서 '질적 연구'에는 주체가 들어갈 수밖에 없구나? 잘 하려면 상당한 훈련이 필요하겠다. 여기에 특별한 재능이 있거나.

나: 맞아, 이를테면 질문자의 성격이나 외모, 재능에 따라 답이 달라질 수 있잖아? 아니면, 그날의 기분상태나 날씨, 혹은 서로 간에 궁합에 따라서도.

알렉스: 그래서 '질적 연구'가 좀 애매해. 도무지 객관적이지가 않으니.

나: 어차피 애초에 우주적으로 보편적인 진리를 찾으려는 목적은 아니니까. 그저 당면한 문제의

|  |  |
|---|---|
|  | 진상을 충분히 이해하고 나름대로의 해결점을 모색하려는 노력일 뿐! |
| 알렉스: | '양적 연구'가 해답을 추구한다면 '질적 연구'는 해결방식을 제안한다? 그러면 **'예술적 연구'**는? |
| 나: | 그건 '질적연구'보다 훨씬 더 **'강한 주체'**를 필요로 해! 즉, 스스로 주인공이 되어 조명을 받으며 대놓고 나서는 거야. 내가 나를, 즉 연구자(the observer)가 연구자(the observed)를 탐구하는 자기 충족적인 구조랄까? |
| 알렉스 | 어, '사이비 과학'이랑 비슷하네? 그게 어떻게 연구가 돼? 이를테면 내가 연구자이고, 내 작품이 연구자료(data)라면 현실적으로 무한조작이 가능하잖아? |
| 나: | 물론 과학적 사실이나 사회적 현상은 조작하면 안 되지. 따라서 제대로 된 연구자라면 자기 관점, 즉 주체적인 소신과 벌어진 사실, 즉 객체적인 현상을 엄격히 구분할 줄 알아야 해. |
| 알렉스: | 주관과 객관을 명확하게 구분하는 **'학문적 엄격성'**이 중요하다? |
| 나: | 맞아, '예술적 연구'에서 작품의 주관성은 우선 인정해야지. 하지만, 그 맥락을 밝힐 때에는 그게 가진 객관적 구조를 다른 이들에게 공감가게 설득할 수 있어야 해! |
| 알렉스: | '학문적 엄격성'을 보증하는 정당화 작업이 만만 |

치 않겠는데? 그나마 문헌조사라도 열심히 해야
지. 여하튼, '예술적 연구'는 과거의 '질적 연구'
이상으로 기존의 학계에서 인정되기가 쉽지 않
겠다. 너무 모호하고 추상적이야.

나:        좋게 말하면, 시대를 너무 앞서 나가서.

알렉스:    그래.

나:        새로운 학문이니까 결국에는 앞으로 정립이 요
구되는 새로운 학문적 가치를 따라야겠지! 예컨
대, AI가 주야장천 사람만 모방하면 답이 없잖
아? 결국, 자기가 잘하는 걸 해야지.

알렉스:    기준이 바뀌어야 한다? 이를테면 공학은 공학이
잘하는 게 있고, 심리학은 심리학이 잘하는 게
있고, 미술은 미술이 잘하는 게 있다.

나:        맞아! 정리하면, '양적 연구'의 전제는 곧 **'진리
찾기'**! 부단히 노력하면 유용한 지식을 알 수가
있어. 즉, **'그럴 법한(probable) 원리'**를 밝혀 이
를 공식으로 present(전시)해. 결국, 지향점은 바
로 '답이 있는 닫힌 과거'! 원리란 원래부터 있
는 거니까.

알렉스:    질적 연구는?

나:        **'진상 밝히기'**! 부단히 노력하면 우리의 참 모습
을 이해할 수 있어. 즉, **'그럴듯한(plausible) 이
해'**를 만들어 이를 문장으로 represent(재현)해!
결국, 지향점은 바로 '해석을 하는 열린 현재'!

이해는 지금 하는 거니까.

알렉스:    '양적 연구'는 지식을 추구하고 '질적 연구'는 지
          혜를 추구한다?

나:        맞아!

알렉스:    '예술적 연구'는?

나:        **'진실 알리기'**! 부단히 노력하면 우리의 꿈을 현
          실로 만들 수 있어. 즉, **'그럴 만한(possible) 통
          찰'**을 드러내며 이를 미디어로 express(표현)해.
          결국, 지향점은 바로 '진심으로 바라는 의미 있
          는 미래'! 통찰은 새로운 세상을 보는 거니까.

알렉스:    결국, '예술적 연구'의 의의는 '양적 연구'처럼
          과거! 즉, 원래 있는 걸 찾거나, '질적 연구'처럼
          현재! 즉, 지금 왜 이런지를 이해하는 게 아니
          라, 미래! 즉, 앞으로 그러하길 바라는 거다? 즉,
          그리고 싶어 만들어 가는 일종의 **'미래형 시대정
          신'**이다.

나:        와, 깔끔한 정리!

알렉스:    이게 어디까지가 네 생각이야?

나:        박사과정 때 한 교수님(Graeme Sullivan, 1951 – )
          이 이와 관련된 중요한 책(Creativity as research
          practice in the visual arts, 2008)을 내셨어. 거기서
          '양적 연구', '질적 연구', '예술적 연구'를 'probable',
          'plausible', 'possible'로 명쾌하고 구분하고는 '예
          술적 연구'의 가치를 설파하셨지. 당시에 난 그

걸 **'법듯만'**이라고 불렀어. 순서대로 '그럴 법한', '그럴듯한', '그럴 만한'.

알렉스: '법듯만'? 무슨 주술이야? 여하튼, 'T삼각형'이 보이네. '양적 연구 – 질적 연구 – 예술적 연구', 즉 '양 – 질 – 예술'!

나: 우선, '양적 연구'는 '사람은 자고로 영원 불변의 진리를 찾아야 비로소 세상을 잘 살 수 있어!'. 다음, '질적 연구'는 '아니, 그것만으로는 부족하지. 사람은 우리가 처한 현재의 삶의 모습을 잘 이해해야 비로소 세상을 잘 살 수 있어!' 다음, '예술적 연구'는 '아니, 그것만으로는 부족하지. 사람은 우리가 기대하는 미래의 삶의 모습을 잘 파악해야 비로소 세상을 잘 살 수 있어!'

알렉스: 사상의 체계로서 'Trinitism'은 네 생각?

나: 글쎄, 구체적으로 설명하긴 했지만, 사실 역사적으로 많은 분들이 그런 방식으로 생각을 전개했어. 예컨대, 기독교 고린도전서 13장 13절에 '그런즉, 믿음, 소망, 사랑, 이 세 가지는 항상 있을 것인데 그 중에 제일은 사랑이라'라는 말씀이 있잖아?

알렉스: 오, 그런데 '믿음 – 소망 – 사랑'은 '양 – 질 – 예술' 이랑은 'T삼각형' 구조가 좀 다르네?

나: 맥락은 다 붙이기 나름이지. 그런데 어떻게?

알렉스: '양 – 질 – 예술'의 맥락은 '과거 – 현재 – 미래', 즉

'사람이 과거만 봐도 안 되고, 현재까지만 봐도 아쉬운데, 미래마저 볼 수 있으면 딱 좋다'라는 식이잖아? 그런데 '믿음―소망―사랑'은 '과거―미래―현재', 즉 '언제나 원래 그런 거에 대한 믿음에다가 앞으로도 그럴 거라는 소망이 있으면 참 살맛나는데, 여기서 가장 중요한 건 지금 내가 사랑하고 있다는 사실이다. 결국, 그게 없으면 이 모든 게 앙꼬 없는 찐빵과도 같다.'

나:　오, 앙꼬 없는 찐빵! 다르게 말하면, 고무줄 없는 팬티, 오아시스 없는 사막, 김 빠진 콜라, 목 없는 기린, 코 없는 코끼리, 등판 없는 거북이…

알렉스:　(…)

나:　여하튼, 'T삼각형', 즉 'X―Y―Z'에서 보통 'Z'가 이런 거지. 앙꼬, 고무줄, 오아시스, 김, 목, 코, 그리고 등판!

알렉스:　'예술적 연구는 앙꼬다! 즉, 매우 중요하다. 그러니 과거학문의 기준으로 섣불리 재단하지 마라'라는 식이네? 미래학문의 속성을 가지고 있으니.

나:　학문마다 접근법과 지향점이 다르니까 판단의 기준도 달라져야지.

알렉스:　본격적으로 르네상스 시대에 '자연과학'이 대학 교육에서 체계화되었잖아? 그래서 그런지 사회랑 예술이도 이름 뒤에 '과학'자를 꼭 붙이고 싶었나봐? 그러고 보면 선배가 아니꼽게 생각할

수도 있겠어!

나:　　오, 알레고리 좋아. 그런데 예술은 '예술과학'보
　　　　단 '인문예술'이 낫지 않을까?

알렉스:　그냥 '예술과학'이 말할 때 편해. 잠깐, 사실 '사
　　　　회과학'을 넓게 보면 '인문사회과학' 아니야? 지
　　　　금 인문이를 뺏어가려고?

나:　　아하하, 인문이는 내 거야! **'예술적 인문학'**!

알렉스:　뭐야, '인문사회과학'이가 맞지. 요즘에 성 두 개
　　　　쓰는 사람들 꽤 있잖아?

나:　　그냥 '인문과학'이랑 '사회과학'이는 친구라고
　　　　하자.

알렉스:　인문이한테 사심 있어? 여하튼, '사회과학'이가
　　　　'예술과학'보다 선배잖아? 결국, 고등학교로 보
　　　　면 '자연과학'이가 3학년, '사회과학'이가 2학년,
　　　　'예술과학'이가 1학년.

나:　　크크, 아마도 '예술'만 보면 역사가 제일 길 텐데,
　　　　'과학' 붙이니까 바로 후배… 다른 일 하다가 늦
　　　　게 들어왔나? 여하튼, 어디 3학년 눈에 1학년이
　　　　보이기나 하겠어? 3학년이 기합 주는 대상은 보
　　　　통 2학년이잖아?

알렉스:　혹시, 어느 별에서 오셨어요?

나:　　정말 구슬이야. 정말 그땐 다들 왜 그랬지? 여하
　　　　튼, 비교적 우리 학년은 착했어! 선배에게는 기
　　　　합 받고, 후배에게는 기합 안 주고. 그런데 아이

러니하게도 기합을 많이 받은 학년은 아래 학년에게 기합을 덜 주고. 기합을 덜 받은 학년은 아래 학년에게 기합을 많이 주고, 항상 그런 게 돌고 돌았지.

알렉스: 뭐야, 근거가 좀… '자연과학'과는 참 멀다!

나: '사회과학'에서 연구자가 인터뷰할 때 응해주는 응답자 중 한 명의 목소리? 물론 옛날 기억에 절은…

알렉스: 케케, 지나가는 행인 아니야?

나: 글쎄, 문제가 있는 학교의 익명 관계자? 이를테면 그 학교의 학생이거나 졸업생?

알렉스: 네가 2학년일 때를 상상해보면, 이런 상황인가? 2학년이 자기도 과학이라고 그러니까 3학년이 황당하다며 난리쳤는데, 막상 1학년이 자기도 과학을 한다고 그러니까 2, 3학년 그냥 다들 무시…

나: 알레고리의 힘! 여기에 세부 묘사 더하기 시작하면 정말 끝이 없겠다. 대하드라마 느낌이 나는데?

알렉스: 그런데 그동안의 예술에 대한 사회적인 통념상, '학문적 수양'보다는 '무학의 경지'가 더 있어 보이는 느낌이야.

나: 그야말로 통념이지! 예술은 당대를 반영하잖아? 이를테면 요즘은 예전에 비해 고학력이 넘쳐나.

그래서 자연스럽게 예술가도 그렇게 돼. 예를 들어 20세기가 되니 교육학계에서 '예술가에게도 석사 학위가 필요한가'라는 사안에 대해 갑론을박(甲論乙駁) 했고, 21세기가 되니 '예술가에게도 박사 학위가 필요한가'라는 사안에 대해서도 똑같은 일이 벌어졌어.

알렉스: 그래서 교육학계에서는 어떤 결론을 내렸어?

나: 논쟁이 끝나진 않았지만 학위 상승이 대세인 건 인정! 학연, 지연과 같은 고질적인 문제가 악화될 위험은 있고. 하지만, 개인적으로는 보통 배워서 나쁠 건 없지. 예를 들어 10대나 20대 초에 한창의 기량을 발휘하는 운동선수라면 우선 운동에 집중하고는 은퇴 이후에 제대로 공부를 시작하는 게 더 일반적이이야. 그런데 미술작가의 경우에는 현역 기간을 훨씬 더 길게 봐야지. 요즘에는 수명의 연장으로 소위 한창이라고 평가되는 연령대가 더욱 높아지고 있고. 특히, 영국에서는 미술대학에 'Doctor of Art(미술박사)' 학위를 수여하는 박사 과정이 많아.

알렉스: 미국에는 그런 학위가 없지 않나?

나: 응, 딱 그런 실기박사는 없어!

알렉스: 그래서 너도 교육대를 간 거야?

나: 당시에 실기박사를 가고자 했으면 최소한 미국에서는 갈 곳이 마땅치 않았지. 여하튼, 내 학위

|  | 는 '교육학박사'야. Ph.D(철학박사)가 아니라. 'Ph' 가 Philosophy(철학)의 약자잖아? 전통적으로 유럽에서는 결국 모든 학문이 철학으로 통한다는 전제 하에 박사를 해당 분야의 철학자로 간주해. 그런데 미국은 실용학문을 표방해서 그런지 학위명이 훨씬 다양해! |
|---|---|
| 알렉스: | 아, 그렇다면 과학이 3학년이라면, 철학은 4학년, 아니 졸업생? |
| 나: | 재수생, 아니 고시생인가? 혹은, 취업준비생! |
| 알렉스: | 철학이가 직장을 잡는다? 이거 만만치가 않지. 아마 고생 좀 하겠다! 여하튼, 철학이랑 예술이가 3년 터울인가 봐! |
| 나: | 응? |
| 알렉스: | 혹시, 형제 아냐? 철학이가 졸업하고 예술이가 입학하고. |
| 나: | 알레고리 폭발이네! 철학이와 예술이가 닮았다니 이거 흥미진진한 만화가 될 듯. 그러고 보니 철학이가 변장하고 다시 들어온 거 아냐? 난 도돌이표, 평생 고등학생 할래! |
| 알렉스: | (…) 그런데 도대체 우리가 무슨 말을 하다가 여기까지 왔냐? |
| 나: | 그러고 보니 이게 대화체니까 가능했지, 문어체였으면 벌써 가지치기 당했겠다. 다시 니체로 돌아와서… 아마도 11년 간 그는 우리 대화 이 |

상으로 이곳저곳 많이 가봤을 거야! 물론 명료한 의식으로 우리처럼 또렷하게 말하는 방식은 아니었겠지만, 아마도 그래서 더 막 나가는 여행도 가능했겠지! 언어는 우리 존재의 한계를 만드는 족쇄, 즉 감옥이 되기도 하잖아?

알렉스: 언어를 알면 자꾸 그걸로 사고하게 되니까?

나: 응, 그런데 니체의 경우에는 '잔상 효과'가 꽤 강하지 않았을까?

알렉스: 무슨 말?

나: 니체는 자타공인 역대급 '언어의 고수'였잖아? 따라서 말과의 사건 이후에도 니체의 신경계에는 나름의 철학적 언어체계가 어떤 방식으로건 모종의 흔적으로 남아있었겠지. 아마도 그게 바로 앞으로 그가 헤엄칠 바다가 되었을 거야.

알렉스: 영아가 하는 무의식 여행이랑은 다른 차원이었을 거다? 배운 후 지워졌으니까.

나: 그렇지! 예컨대, 5개 외국어에 능통했던 사람이라도 치매에 걸리면 청산유수(靑山流水)로 하던 말을 다 까먹어 버리잖아? 그야말로 인생무상(人生無常). 하지만, 아마도 처음부터 안 배운 거랑은 정신계의 질감(texture)이 좀 다르지 않을까? 이를테면 '프리 오이디푸스(Pre-Oedipus)와 '안티 오이디푸스(Anti-Oedipus)'는 결과적으로는 유사해도 과정적으로는 차원이 달라. 마치 아직

안 그린 거랑 그리고 지운 거랑은 느낌이 다르 듯이.

알렉스: 글쎄, 검증이 불가능하니… 어쩌면 그런 생각은 그저 사람의 희망사항일 수도 있겠지! 이를테면 '그래도 설마 그만큼 겪었는데 뭐라도 다르지 않겠어?'라는 식으로. 정말 깔끔하게 지워졌다면 정지된 백지상태겠지만, 그래도 바라기로는 꿈 여행길을 떠날 때 나름 그동안의 흔적이 묘하게 반영되었겠지. 생각해보면, 11년의 꿈 여행은 정말 길잖아? 그동안 그의 몸은 **first life(이생)**, 즉 여기에 있었는데, 마음은 **second life(그생)**, 즉 거기에 있었어. 그리고 마침내 몸의 작동이 멈추자 그의 마음은 **third life(저생)**, 즉 저기로 훌쩍 갔어. 그런데 그의 철학은 아직도 first life (이생)에 남아 떠돌아.

나: 캬, 알고 보면 지금 떠도는 그의 기운은 우리가 호출한 거지. 마치 내가 널 호출했듯이!

알렉스: 너 좀 전에 진짜 알렉스랑 말하는 거 봤는데.

나: 언제? 무서워… 여하튼, 누군가를 호출해서 그와 대화를 나누는 건 담론을 확장하고 심화하며 연구하는 데는 정말 그만이야!

알렉스: 지금 그러고 있잖아?

나: 바쁘게 살다 보면 가끔씩 이래저래 나름 '대단한 생각(great idea)'이 불현듯 떠올랐어. 그리고

는 종종 물거품처럼 사라졌지.

알렉스:  린이의 울음소리와 함께.

나:  크크, 덜 아쉽네! 여하튼, 그때마다 안 적어놓으면 나중에 후회해.

알렉스:  그런데 그런 우연적인 순간 말고, 필요에 따라 누군가를 호출해서 '대화 모의실험(simulation)'을 재생(play)하다 보면 생각이 더 잘 떠오르지 않겠어? 결국, 원할 때 마음대로 조절할 수 있고, 마음껏 터뜨릴 수 있어야 주체적인 삶을 살지!

나:  맞아! 좀 다르긴 하지만, 서로 간에 대화하며 예기치 않은 맥락을 형성하다 보면, 언제 뿌렸는지 알 수 없는 '생각의 씨앗'이 쑥쑥 자라나곤 하니까.

알렉스:  **'맥락 만들기 전략'!** 일종의 창의성 증폭 훈련이네. 정리하면 '1번', 문어체로 질서정연한 논리를 구사한다. 뭐 하나 잡아서 제대로 파보려고. '2번', 대화식 구어체로 여기저기 다양한 가지를 파생한다. 뭐 하나 걸리라고. '3번', 꿈 여행으로 언어를 녹이며 완전히 새로운 세상을 경험한다. 뭐든지 들어오라고.

나:  도대체 '3번'은 어떻게 하지?

알렉스:  아이스크림을 먹어봐!

나:  (…) 아마도 '2번'과 '3번' 사이에 '자각몽(lucid dreaming)'이 있겠지? 사람들이 많이 시도하잖아?

만약에 지금 자기가 꿈꾸는 중임을 자각한다면, 원하는 방향으로 꿈을 조정하며 생생한 재미를 만끽할 수 있으니까.

알렉스:    의식이나 논리 여부가 관건인 듯.

나:    음, '자각몽'도 일종의 의식하는 상태이긴 한데, 그래도 너를 호출하는 대화보다는 비논리적이니까 우선 '2.5번'이라고 해 놓을게! 마치 2층과 3층 사이에 낀 신비로운 공간이랄까? 오늘밤 방문해봐야겠다.

알렉스:    거기서 봐!

나:    그동안의 우리 대화를 '1번' 식으로만 서술하면 책 여러 권 나오겠다.

알렉스:    그래서 '1번', '2번'을 섞는 게 바로 이 글의 묘미 아니야?

나:    요즘 역진행 수업 방식(flipped learning)이 유행하잖아. 이를테면 온라인으로 우선 '선행학습'을 하고, 다음으로 오프라인 교실에서 '후행토론'을 하는 방식.

알렉스:    이 글에서 문어체가 '선행학습'이라면, 구어체가 '후행토론'의 역할을 한다?

나:    우선, 논리적으로 화두를 던지고, 다음, 이리저리 토론하면서 지지고 볶고… 그래야 안 까먹고 진짜 내 거가 되잖아?

알렉스:    딱딱한 교과서야, 안녕! 그런데 네 박사 논문이

뭐였더라?

나:       '개인의 미술 실기에 대한 온라인 크리틱의 영
         향 관계에 대한 연구(The Generative Impact of
         Online Critiques on Individual Art Practice)'!

알렉스:   온라인 **'작품토론(studio critique)'**에 관한 건가?

나:       논문의 첫 번째 목적은 "작품토론'은 중요하다'
         이고, 두 번째는 "작품토론'은 다양해야 한다.
         장점을 극대화하는 여러 방법을 활용해서'이고,
         마지막으로 세 번째는 '그 중에 비대면 '작품토
         론'은 매우 유용하다'야!

알렉스:   토론은 맥락을 만드는 거니까, 잘 하면 상대적
         인 자극이 되고 새로운 의미도 많이 나오니 작
         품토론의 중요성은 당연하겠네. 다양한 방식의
         활용도 그렇고. 게임의 규칙 등, 자꾸 조건식을
         바꿔야 생각도 바뀌니까. 그런데 세 번째는 도
         대체 어떻게 연구한 거야?

나:       일종의 메타버스(metaverse)인 세컨드라이프(second
         life)에서 전시를 하고 익명의 관람객들과 만나서
         작품 얘기를 하는 식의 비대면 대화가 주를 이
         뤘어.

알렉스:   어땠어?

나:       아무래도 진정한 비평가를 만나진 못했어. 그래
         도 여러모로 많이 도움이 되었어!

알렉스:   온라인 토론이 오프라인 토론과는 다른 장점이

|         |                                                                                          |
|---------|------------------------------------------------------------------------------------------|
|         | 있다 이거지? 그러면 우선 학교에서의 대면토론의 장단점을 말해봐.                          |
| 나:     | 장점으로는 우선, 역량 있고 관심있는 사람들이 참여해. 다음, 서로를 알기에 더욱 깊이 있는 얘기를 진행할 수 있어. |
| 알렉스:  | 단점은?                                                                                   |
| 나:     | 우선, 계급장 때고 토론하기가 힘들어. 이를테면 선생님과 학생 사이의 위계를 완전히 없앨 순 없으니까. 다음, 아무래도 구성원이 같은 전공자면 관점의 폭이 제한될 수도 있어. 이를테면 당연한 말은 안 하게 되니까. 다음, 구성원의 역량, 상호 관계, 그날의 수업 분위기, 감정, 날씨, 다른 업무 등 수많은 '변수'에 휘둘려. 이를테면 소수만 마이크 잡으면 편향되기 쉬우니까. |
| 알렉스:  | 그러고 보니 계급장 떼고 손위 사람한테 반말하는 야자타임이 생각나네? 잘만 활용하면 토론의 질을 높일 수 있겠다. 이 기회에 손아래 사람은 못하던 말을 할 수 있고, 손위 사람은 몰랐던 말을 들을 수 있고. |
| 나:     | 맞아! 혹은, 타 전공자가 참여하면 보통 대화의 소재가 더욱 풍부해지지. 타성에 젖지 않고. |
| 알렉스:  | 여하튼, '작품토론'은 많이 할수록 좋겠지? 별의별 '변수'로 항상 변화무쌍하니까.              |
| 나:     | 맞아! 토론 한 번에 목숨 걸지 말아야지! 그건                                                |

그저 게임 한 판이야. 진정으로 고수가 되려면 다양한 설정으로 많은 게임을 하는 게 중요해. 결국, 온라인까지 잘 활용하면 더욱 풍요로운 게임이 가능하지 않겠어?

알렉스: 예술은 여러 판을 번갈아 하며 재미보는 거다?

나: 맞아! 그러다 보면 어느 순간 도가 트겠지. 이를테면 한 권투선수가 무아지경으로 싸워. 그리고는 나중에 고백해. 마지막 몇 라운드는 기억이 안 난다고.

알렉스: 뭐야, 뇌에 손상 입었네!

나: 아, 내 말은 몸이 기억한다는… 즉, 그런 상황에서도 그동안 익힌 전법이 반사적으로 실행되는 경지에 이르렀잖아?

알렉스: 우선, 고수라면 애초부터 맞지 않으니까 기억을 잃는 상황까지 가지는 않겠지. 게다가, 당시의 반응이 적절한 선택이 아닐 수도 있잖아?

나: 그래서 **'절대무공 고수'**의 경지에 오르려면 '모의 실험(simulation) 훈련'을 많이 해 봐야지! 이를테면 애매한 선택의 기로에 설 때마다 자꾸 다른 길로 가보면서 더 나은 흐름을 체득해야 해.

알렉스: 토론도 마찬가지라는 거지?

나: 응! 사람마다 전법이 다 다르잖아? 이를테면 글의 문체나 말투, 그리고 논리를 진행하는 방식 등.

알렉스: 지문 같이?

나: 그런데 지문은 도무지 안 바뀌어! 하지만, 전법은 마음먹기와 적절한 훈련에 따라 변화 가능하지. 물론 쉽진 않아. 그러니 기왕이면 처음부터 제대로 만드는 게 좋지.

알렉스: 훈련이라니까 뭔가 어려운 느낌이야! 그냥 게임을 많이 하다 보면 나도 모르게 자연스럽게 익혀진다고 하자. 여하튼, 누구나 특정 **'반응 방식 (pattern)'**을 일상적 습관이나 고유의 기질인 양 지니고 사는 거 같아. 고차원적이건 아니건. 이를테면 너도 찌르면 술술 나오는 말들이 있잖아?

나: 지금까지 계속 찔렀잖아?

알렉스: 크크, 나랑 모의실험(simulation)하면서 일취월장(日就月將)하긴 했지. 그러고 보니 나 때문에 참 좋았겠어?

나: 뭐야, 익숙한 '반응 방식'인데? 어차피 답은 정해져 있는… 좀 변칙적으로 다변화해 봐!

알렉스: 그래, 게임을 좀 뒤로 후루룩!

나: (…)

알렉스: 크크, 나랑 자꾸 모의실험(simulation)을 해봐도 잘 안 되지? 그래도 괜찮아. 다 이해해!

나: 역시 답이 있구먼! 그런데 이 답은 좀…

알렉스: 그러면 그냥 저번 길로 갈까?

나: 네.

알렉스: 결국, 너는 이 글 읽는 독자가 우리 둘의 대화

를 엿들으며 조금씩 우리의 **'생각의 방식'**을 주지하기를 바라는 거지? 그렇다면 결국 털리는 거네?

나:     좋은 탐정이라면 누군들 못 털겠어? 결국, 파편적으로 '나열된 지식'을 외우면 곧 까먹게 마련이지만, 총체적인 '생각의 방식'을 습관화하면 참 오래 가잖아? 마치 근육이 기억하듯이. 이를테면 뛰어난 사상가의 책을 읽을 때 정말 중요한 건 지식 습득보다는 그분의 '생각의 방식'에 익숙해지는 거야. 즉, 짧은 순간일지라도 서로의 뇌를 동기화하는 경험, 그게 바로 **'사상적 빙의'** 아니겠어?.

알렉스:   예컨대, 어렸을 때 배운 수영 실력, 물 속에 들어가면 그냥 바로 나오잖아? 즉, 외우면 남의 거, 익히면 내 거!

나:     그런데 그걸 나이 들어서 배우면 금방 까먹는게 함정! 그래서 뭐든지 가능한 어릴 때 접하는게 중요해. 큰 힘을 들이지 않고도 숨 쉬는 것처럼 자연스러운 경지를 맛보려면.

알렉스:   물론 감당할 수 있는 만큼 의미를 곱씹으며 즐기는 정도껏. 그런데 '현대주의 미술'의 다섯 번째 특성이 뭐더라?

나:     '무연(無連)'에 그치지 말고 '관계' 맺기를 시도하자!

알렉스:   '무연'에 대해 설명해 봐.

나:     아무 관련이 없다! 예컨대, 미지의 세계를 불가
　　　해한 관념계로 이해하거나, 아니면, 아무것도 없
　　　는 공(空)이라고 받아들이는 태도야. 이를테면
　　　우리와 상관이 없으며 어쩌다 보니 그러하다는
　　　식으로.

알렉스:  '빅뱅(Big Bang)'이 좋은 예네! 이를테면 당장 내
　　　가 오늘을 사는 데 직접적인 관련은 없잖아? 즉,
　　　바빠 죽겠는데 그런 불가해성에 과도하게 집착
　　　하지 말고 당장 할 일이나 잘 하자!

나:     맞아, 그걸 난 **'운의 미학A'**라고 말해! 즉, 감정
　　　을 싹 비우는 '무감(無感)'과 관련된 운!

알렉스:  그러면 **'운의 미학B'**는 뭐야? 감정을 한껏 싣는
　　　'유감(有感)'과 관련된 운?

나:     응! 그게 바로 '무연'에 대비되는 '관계' 맺기야.

알렉스:  '관계'에 대해 설명해 봐.

나:     풍부한 관련이 있다! 예컨대, 불가해성을 보다
　　　적극적으로 받아들이는 태도야. 이를테면 어차
　　　피 제대로 알 수 없는 세상이지만 그래도 나름
　　　대로 감정이입을 하며 다양한 '의미 찾기'를 시
　　　도하는 식으로. 그러다 보면 자기 입장에서는
　　　충분히 그럴 만한 통찰력도 길러지고!

알렉스:  이와 같은 입장이라면 '빅뱅'에서 인생을 배울
　　　수도 있겠구먼! 결국, 두 입장 다 '빅뱅'이 불가
　　　해한 세계라는 사실에는 동의하지만, 이에 대한

반응은 완전 상극이네.

나:　　　통상적으로 '어쩌다 보니 그렇게 되었다'라는 식
　　　　의 '무연'의 입장보다는 '나름대로 열심히 살다
　　　　보니 그게 잘 보인다'라는 식의 '관계'의 입장이
　　　　보다 능동적인 태도야. 이를테면 무언가 비어
　　　　있으면 내가 채워보고 싶잖아? 즉, 할 게 많은
　　　　거지. 결국, '현대주의 미술'은 자아의 의지를 강
　　　　조하니까 '무연'보다는 '관계' 맺기를 선호해.

알렉스:　한편으로, 때로는 어찌할 수 없는 복잡한 관계
　　　　를 일거에 해소하고 마음을 비우며 재충전의 시
　　　　간을 갖는 식이라면 '무연'의 입장도 능동적인
　　　　태도 아냐?

나:　　　맞아! '무연'이건 '관계'건 그게 주체적인 결정이
　　　　고, 나아가 이에 대해 풍부한 의미를 음미할 수
　　　　있다면 둘 다 만족스럽겠지.

알렉스:　**'뿌듯함'**! 그게 바로 '동시대주의 미술'의 핵심이
　　　　잖아.

나:　　　정리하면, '무연'은 (손사래를 치며) '빅뱅, 난 그
　　　　거 몰라!' 그리고 '관계'는 (탁자를 한 손으로 내리
　　　　치며) '빅뱅, 아하!' 넌 이 중에 뭐 할래? 물론 나
　　　　름대로 둘 다 가치가 있어. 결국, 궁극적으로 '뿌
　　　　듯함'을 느끼는 게 관건이야.

알렉스:　음, 상황 보고 그때그때 다른 전략을 구사할게.
　　　　우선, 작품으로 예를 들어봐.

나: 호시노 미치오(Michio Hoshino, 1952–1996)의 마
지막 사진 기억나지? 야영하며 혼자 있는데 불
쑥 곰이 들어왔잖아? 그런데 도망치기는커녕 이
곰을 사진으로 딱 남기고는 돌아가셨어. 물론
급박하게 찍어서 기술적으로 잘 찍은 사진은 아
니지만, 아이러니하게도 그분이 그동안 찍은 수
많은 곰 사진보다 압도적으로 유명해. 하물며
위작이라는데.

알렉스: 특별한 사건이 그 사진의 가치를 높였네. 그런
데 이전에 그의 곰 사진은 이 사진과 조형적으
로 어떻게 달라?

나: 이전 곰 사진에서는 물리적으로 그와 곰 사이의
거리가 상당해. 맹수니까 위험하잖아? 그래서 대
포 같이 큰 망원랜즈로 멀리서 당겨 찍어. 따라
서 마치 동물원 철창이나 컴퓨터 스크린의 이미
지와 같은 개념적인 거리감과 심리적인 안정감
이 생겨. 결국, 나와 관계없이 관찰의 대상으로
서 그저 거기에 있을 뿐인 자연이 느껴져.

알렉스: 아, '무연'의 예구나! 그리고 보니 결혼식 사진
도 그렇다. 통상적으로는 신랑과 신부를 멀리서
찍어서 방해를 최소화하려 하잖아? 한편으로, 막
옆에서 찍으며 일부러 방해감을 연출해서 주변
사람들에게 의도적으로 연예인 느낌을 강조하는
경우도 있지만. 그렇다면 전자는 '무연', 그리고

후자는 '관계'의 예!

나:　호시노 미치오의 경우에는 항상 **'무연의 눈'**으로 곰을 바라보았는데, 이번에는 예기치 않게 박수를 치게 되었어! 즉, 갑자기 둘이 관계를 맺으면서 불꽃(spark)이 팍 튀겼지.

알렉스:　평상시 **'관계의 눈'**을 원한 적도 없는데 불쌍하다. 그런데 전설이 되었네. 역시 사람 인생은 한 치 앞도 알 수가 없어.

나:　그렇지? 바로 평범한(ordinary) 일상이 기이한(extraordinary) 사건이 되는 순간! 이런 건 굳이 의도한다고 되는 것도 아니야. 오히려, 일어나는 찰나에 직감하게 되지! 즉, '그저 올 것이 왔구나'라며 겸허히 받아들일 뿐.

알렉스:　아, 그러고 보면 작가는 끝까지 담담하게 '무연의 눈'을 유지했는데, 관객이 번쩍 '관계의 눈'을 떴네? 결국, 같은 세상에서 서로 다른 차원을 살 수도 있구나. 그런데 여기서는 '무연'과 '관계'를 함께 음미해야 제 맛인데? 그 이름은 아이러니!

나:　아하!

알렉스:　여하튼, 예술가가 꼭 악을 쓴다고 다 뜨는 게 아니야. 그런데 곧 네 때가 오겠지?

나:　(두 팔을 벌리며) 응.

알렉스:　(…) 그냥 악써라! 지금이 어떤 시대인데, 자기 홍보도 하며 사회와 적극적인 관계 맺기를 시도

|          |                                                                                     |
|----------|-------------------------------------------------------------------------------------|
|          | 해야지. 작업만 하고 있으면 누가 알아주냐?                                             |
| 나:       | (화제를 전환하며) 어떤 작가(Christopher Jonassen, 1978-)가 사진 프로젝트(Study of Frying Pans, 2011)를 진행한 게 있는데, 잠깐만. (스마트폰을 보여주며) 이거 봐! 뭐 같아? |
| 알렉스:    | 우주 행성?                                                                           |
| 나:       | 아니.                                                                                |
| 알렉스:    | 뭔데?                                                                                |
| 나:       | 프라이팬(Fying Pan)의 뒷모습!                                                         |
| 알렉스:    | 뭐야, 낡았다. 포토샵 그래픽 프로그램으로 채도 좀 높인 거 같은데?                       |
| 나:       | 아마도. 그래도 웬 행성?                                                               |
| 알렉스:    | 과학 잡지에 허블 망원경으로 찍은 우주 사진이랑 질감(texture)이 비슷하잖아?             |
| 나:       | 그런데 그게 과연 맨 눈으로 네가 본 모습이랑 똑같을까? 이를테면 슈퍼맨이 되어 우주로 날아가서 보면 그렇게 보일까? |
| 알렉스:    | 아마도 아니겠지! 그러고 보니 그건 기계가 본 모습이네! 예컨대, 벌이 보는 세상은 우리 눈이 보는 세상과는 다른 모습이듯이. 마찬가지로, 적외선 카메라나 X-ray(엑스레이), MRI(자기공명영상)로 본 모습도 그렇고. 결국, 미디어에 따라 다 다르게 보이네. |
| 나:       | 우리가 우주의 모습이라고 연상하는 건 애초에                                           |

학습된 이미지 덕택이지! 사실 누가 직접 딱 그 모습으로 봤겠어.

알렉스:     마치 부처님 손바닥이 우주가 되듯이 프라이팬 이 우주가 된 거네! 우리 마음속에서.

나:          참 시적이지? 그런데 그게 가능한 이유가 바로 인간의 치명적인 조건, 즉 '연상' 때문이잖아?

알렉스:     작가가 재치(wit) 있게 **'관계의 마술'**을 잘 부렸 네! 우주와 손바닥을 만나게 해주려고.

나:          마리나 아브라모비치(Marina Abramović, 1946 - ) 가 뉴욕 현대미술관(MoMA) 회고전(The Artist is Present, 2010)에서 직접 했던 퍼포먼스 기억나? 중앙 홀의 한쪽 탁자에는 자기가 앉고 반대편은 비어 놓아 순서대로 그 자리에 대략 1분씩 관객 들이 앉아서는 서로 멍하니 마주보는 식이었잖 아?

알렉스:     이심전심(以心傳心), 즉 천 마디 말보다 어쩌면 더 중요한 경험! 이를테면 작가와 관객이 서로 한 마디 말도 안 하는데, '느낌적인 느낌'으로 묘한 만남을 가졌잖아.

나:          아마도 미술관이라는 장소적 특수성 때문에 더 욱 그랬지! 신성한 성전과도 같은 아우라가 판 을 깔아주니까. 만약에 나 홀로 집에서 그런 짓 을 한다면 그런 느낌, 절대로 안 날 거야. 혹은, 길가에서 마주치면 사람들이 미쳤다고 피하겠지.

알렉스:   크크, 이런 건 분위기 잡고 전시로 경험해야 좋
          아! 그러면 예술적으로 기념비적인 사건에 직접
          참여하는 듯한 뭔가 거룩한 느낌마저 들잖아?
          스스로 작품 자체가 되는 느낌도 좋고.

나:       이와 같이 상황과 맥락에 따라 같은 행동, 다른
          느낌, 종종 있지! 이를테면 연인이 고백할 때
          분위기 있는 장소를 찾는 이유가 다 있잖아? 즉,
          좋은 관계를 맺고자 하는 노력!

알렉스:   그런 방식, 클래식 음악이 참 잘 해! 이를테면
          연주가가 연주할 때 과도하게 그 음악에 몰입해
          서 그만 완전히 취하는 표정을 취하잖아? 인상
          막 찡그리면서. 한참동안 관객의 입장에서 그런
          얼굴을 보면 어느 순간 연주자의 감정과 동기화
          되면서 음악에 대한 느낌이 한층 더 고양되곤
          하지.

나:       지휘자도 그렇고! 어릴 때 지휘자 카라얀(Herbert
          von Karajan, 1908 – 1989)의 표정과 몸짓을 참 인
          상 깊게 봤었지! 영상을 보면 오히려 음악보다
          더 빠져들 정도였으니까.

알렉스:   아니면, 이건 어때? 지친 몸을 이끌고 불이 꺼져
          있는 집에 들어가서 딱 불을 켜는 순간, 갑자기
          축포가 터지면서 친구들이 반겨주는 상황! 그
          순간만큼은 바로 연예인으로 등극하잖아? 그런
          데 주거 무단침입, 도대체 어떻게 들어왔지?

나:　　　　크크크, 스페인의 한 작은 교회에서 일어났던 성화 훼손 사건 기억나?

알렉스:　　말해 봐.

나:　　　　20세기 초에 한 작가(Elías García Martínez, 1858−1934)가 그린 프레스코 벽화 작품(Behold the Man, 1930)! 가시 면류관을 쓰고 계신 전형적인 예수님 초상화였는데 별로 주목받지 못한 작품이라 관리 부실로 많이 낡았어. 그래서 2012년, 80대 할머니 아마추어 작가(Cecilia Gimenez)가 복원을 시도했어. 그런데 이런, 황당하게도 성화를 완전히 원숭이로 만들어 버렸어.

알렉스:　　망했네. 소송당했어? 아니면, 대중적인 비난의 화살?

나:　　　　여기서 반전! 그 사건이 해외 토픽으로 인기를 끄는 바람에 갑자기 작은 교회가 유명한 관광지가 되었어. 그래서 그 교회에서는 입장권을 받기 시작하고, 아트샵에서는 그 이미지를 머그컵이나 티셔츠 등에 인쇄해서 팔기 시작했지. 할머니께서는 이에 대한 커미션을 받으시고.

알렉스:　　대박! 인생 알 수 없네? 이를테면 자고 일어나니 갑자기 유명해져 있어. 나도 모르게 운명이 바뀌었구먼!

나:　　　　마치 평행 우주(parallel universe)에서, 아니면 타임머신(time machine)을 타고 옛날로 가서 모종

의 어떤 일을 벌리니까, 여기가 그만 통째로 바뀌어 버린 느낌? 도대체 무슨 일이 있었던 거야?

알렉스: 아마도 같은 할머니가 같은 사고를 치고 다중우주의 다른 세계에서는 크게 비난받았을 수도 있겠지. 하지만, 우리가 사는 이 우주에서는 유명세를 누리셨네. 운발 엄청나시다!

나: 앤디 워홀(Andy Warhol, 1928-1987)이 말했다고 전해지는 '15분의 유명세(15 minutes of fame)'! 즉, 누구나 미디어를 통해 잠깐 동안 반짝 스타가 될 수 있어.

알렉스: 마치 '실시간 검색어 1위'에 오르는 위엄? 그런데 금방 바뀌어. 부질없어(vanitas)!

나: 결국, 우리가 할 수 있는 건 그저 열심히, 의미 있게 내 인생을 즐길 뿐!

알렉스: '동시대주의 미술'은 '무연'이건, '관계'건 다 의미 있게 활용하자는 거잖아? 즉, 연(連)을 끊어서 좋으면 끊고, 이어서 좋으면 잇고.

나: 그걸 아는 게 예술의 진정한 경지! 이를테면 그림을 그릴 때, 화면에서 선이나 색을 끊을 땐 끊고, 이을 땐 이어서 강약중강약 박자로 흐름을 넣었다 뺐다, 올렸다 내렸다, 세었다 약했다 해야 비로소 기운이 생동해!

알렉스: 조형으로 말하니 이해가 쉽네.

나: 내용으로도 말할 수 있지!

| | |
|---|---|
| 알렉스: | 내가 할게! |
| 나: | 어, 깜짝이야. 버그(bug)? 그거 요즘 린이가 많이 쓰는 말. |
| 알렉스: | 키키, 네가 애정하는 터너(Joseph Mallord William Turner, 1775‒1851)의 작품, 노예선(The slave ship, 1840, p.305)으로 말해 볼게! 그 작품을 보면, 태양은 무심한데 우리는 울부짖어. 그런데 생각해보면, 태양이 잘못한 것도 없고 우리가 잘못한 것도 없어. 둘은 그저 다를 뿐. |
| 나: | 그런데? |
| 알렉스: | 그렇게 다른 둘이 딱 만났을 때 엄청난 힘이 솟구칠 수도 있는데, 결국 이를 잘 조장하는 사람이 '뛰어난 작가'야. |
| 나: | 맞아, 내 마음이 소위 차가운 돌덩어리가 된다고 해서 내 바람대로 세상이 흘러가지도 않고. 아니면, 그냥 신파조로 울거나 막 악만 쓴다고 안 될 일이 억지로 되는 것도 아니고. 그렇다면 어떻게 해야 세상과 내가 '예술적인 관계'를 형성할 수 있을까? |
| 알렉스: | '동시대주의 미술'은 바로 '토론'이 대세잖아? 우선, 때에 따라 '무연'과 '관계'를 어떻게 활용할지 깊이 고찰해봐야지. 다음, '예술적 연구'가 미래를 보는 거라지만, 뭐든지 다 좋은 건 아니니까 게 중에 더 가치 있는 걸 따져야겠지? 그러 |

|  | 기 위해서는 결국 게임을 많이 해봐야 해. |
|---|---|
| 나: | 맞아! 미래를 어떻게 알겠어? 그 문을 여는 열쇠는 끊임없는 모의실험(simulation)뿐. 결국, 답은 찾는 게 아니라 만드는 거잖아? 운명은 정해진 게 아니라 정하는 거고. 물론 나 혼자 정하는 게 아니라 쉽지는 않겠지만 어차피 세상이 내 의도대로만 되는 건 아니니까. 중요한 건, 내게 맞는 좋은 길을 찾으면 그때는 책임 있게 결정해야지! 나중에 후회하지 않도록. |
| 알렉스: | 모의실험(simulation)이 효과가 좋긴 해. 예를 들어 주말이면 보통 우리가 늦잠을 자잖아? 린이는 먼저 깨고. 그러면 심심하니까 혼자서 작은 목소리로 인형과 가상 대화를 진행하면서 여러 상황을 만들거나, 책에 나온 이야기를 약간씩 변주하며 계속 중얼거려. |
| 나: | 어렴풋이 기억이… |
| 알렉스: | 그리고 보면 운동선수도 생생하게 여러 돌발 상황을 상상하는 훈련을 많이 한다던데? 그러면 막상 실제 상황에도 잘 대처하게 된다고. |
| 나: | 그걸 '상상 훈련'이라 그래! 한때 대학 시절에 당구에 빠졌을 때 침대에 불 끄고 누워서 천정을 보면 바로 당구대가 나타났거든? 그러면 다양한 상황을 상상해보며 연습을 반복했었지. 그런데 희한하게도 그게 실제로 도움이 돼. |

| 알렉스: | 그래. |
|---|---|
| 나: | **'모의실험 훈련'**의 대표적인 두 가지 방식이 바로 '전체 훈련(long take: 편집 없이 연속적으로 길게 진행되는 방식)'과 '부분 훈련(short take, 짧게 진행되는 방식)'이야. 우선, **'전체 훈련'**은 호흡을 길게 가져가며 한 편의 창의적인 드라마를 만드는 **'선적(one-line) 연장'** 방식! 다음, **'부분 훈련'**은 운동선수들의 '상상 훈련'에서처럼 하나의 어려운 상황을 지속적으로 반복하며 해결책을 강구하는 **'점적(one-point) 집중'** 방식! 물론 둘 다 중요해. 결국에는 즐기면서 자연스럽게 익숙해져야지. |
| 알렉스: | 그런데 만약 '점적 집중' 훈련을 하는데, 안 좋은 상황만 무한 반복되면 어떻게 해? 이를테면 시스템의 오작동이 영원히 반복되는 순환구조(loophole)에 빠져서는 도무지 헤어 나오질 못하면 그야말로 최악이잖아? 예를 들어 니체가 그 상황에 계속 빠져 있었다면 인생 엄청나게 힘들었겠지. |
| 나: | 그렇게 생각하니 무섭네. 그런데 '훈련'은 내가 주체적이고 의도적으로 필요한 만큼 해야 효과가 있잖아? 즉, 영화 인셉션(Inception, 2010)에서 꿈속에 깊이 빠져들어 못 나오는 상황에 처하지 않도록 충분히 즐기면서도 언제라도 탈출 가능한 조율 능력을 견지하는 게 중요하겠지. 아무 |

생각 없이 수동적으로 끌려가서는 절대 안 돼! 그게 재미있다면 어느 정도까지는 괜찮겠지만.

알렉스: 너무 과(over)하면 시스템에 부하가 걸릴 수도 있다? 이를테면 소화불량에 걸려 흥미를 잃게 된다. 결국, 무작정 끌려 다니는 배우가 되기보다는 스스로 끌고 가는 감독이 되어라 이거네!

나: 맞아!

알렉스: 앞으로 네 작품이 자기 삶을 어떻게 살아 나가기를 바래?

나: 음, 나만의 협소한 정의와 주장을 넘어 보다 풍성한 담화체계로 읽히기를! 즉, 답을 내리는 닫힌 구조가 아닌, 다양한 질문을 하는 열린 담화를 지향하면서 살아야지. 작품이 읽히는 방식은 그것이 놓이는 상황과 맥락, 그리고 작가로서의 나의 생각과 다른 이들의 감상과 비평에 따라 끊임없이 변화하게 마련이잖아?

알렉스: 구구절절 맞는 얘기긴 한데. 뭔가 새로운 얘기 없어?

나: (땀을 닦는 척하며 심각한 표정으로) 결국, 진정한 예술의 가치는 옳거나 그렇지 않음을 밝히기 보다는 때에 따라 계속 기준이 달라짐을 인지하고, 이를 통해 세상에 대한 우리들의 이해의 폭을 넓히며 공감의 깊이를 더하는데 있지! 궁극적으로는 보다 책임 있는 판단을 내리고 보다 의미

|  |  |
|---|---|
|  | 있는 삶을 살고자 하는 우리들의 욕구를 존중하며. |
| 알렉스: | 뭐야, 발표 연습? 그런데 그걸 어떻게 해? |
| 나: | 결국, 작품을 넘어서는 풍요로운 인문학적 성찰<br>이 방법 아닐까? 그게 바로 작품에 생명력을 불<br>어넣고 고차원적인 아름다움을 발현시키는 가장<br>강력한 기제이니까. 즉, **'예술적 인문학'**이 대세다! |
| 알렉스: | 너무 원론적이다. 여하튼, 네 작품이 뜨려면 더<br>구체적인 상황 전개가 필요하긴 한데. 뭔가 좋은<br>드라마 없나? 앤디 워홀 한 번 호출해 볼까? |
| 나: | 뭐야, 듣고 싶은 얘기만. |
| 알렉스: | 나도 네가 호출한 거잖아? |
| 나: | 다시 버그! 이제는 실제 알렉스를 불러야 할 순<br>간이 온 듯. (거실을 바라보며) 렉스야. |
| 알렉스: | 잠깐만, 나 이것 좀 하고! 난 지금 '8번'에 와 있어! |
| 나: | 빨리 와 봐! |
| 알렉스: | 케케, 자꾸 불러서 조금씩 변주하다 보면 시간<br>잘 가지? |
| 나: | 재미있어. 그게 예술적인 경험! 자고로 '좋은 작<br>품'이란 보고 또 봐도 좋은 거잖아? 그런 게임은<br>아무리 해도 지치기는커녕 더욱 소중해지게 마<br>련이지. |
| 알렉스: | 그동안 주옥 같은 작품들도 많이 호출해 보고<br>참 즐거웠어! |
| 나: | 뭐야! |

| | |
|---|---|
| 알렉스: | 너 지금 어디에 들어와 있는지 알지? 꿈속에, 꿈속에, 꿈속에, 꿈속에, 꿈속에, 꿈속에, 꿈속에, 꿈속에, 꿈속에! |
| 나: | 버그, 아니면 랩(rap)? |
| 알렉스: | '9번'에 있어! |
| 나: | 불교 철학의 '9식 체계'! 그냥 8식인 '아뢰야식(阿賴耶識)'에 머무르지 않고 결국에는 9식인 '암마라식(菴摩羅識)'까지 가버렸네 그려. 그 불가해한 우주의 기운! 그런데 그건 어차피 우리가 알 수가 없어. 사람에게 가능한 인식의 한계를 그만 멀찌감치 넘어가 버렸으니… |
| 알렉스: | 그래도 자꾸 부닥치다 보면 '느낌적인 느낌'이 오긴 할 거야. 뭘 모르는지를 아는 느낌이랄까? 즉, 거꾸로 읽는 거지! |
| 나: | 감이 올 듯, 말 듯. |
| 알렉스: | '4차 혁명'의 '인공지능(AI) 가상현실(simulation)'보다 더 짜릿하고 심오한 게 바로 '5차 혁명'의 '예술 가상현실(simulation)'! |
| 나: | 또 버그, 내가 하려던 말을. |
| 알렉스: | 이런(oops)! |
| 나: | 크큭, 뭐 내 바람이긴 하지만 그래도 그렇게 되면 좋잖아? 진정으로 사람이 사람답게 사는 세상. |
| 알렉스: | 좀 추상적인 거 알지? 공학도의 관점으로 볼 때. |
| 나: | 알았어. 내가 할 수 있는 만큼 작품으로, 그리고 |

여러 활동으로 조금씩 구체화해 볼게! 한 걸음씩. 그리고 다양한 예술담론으로 이를 계속 모의실험(simulation)하면서 유의미한 성과를 지속적으로 도출하려고 노력할게! 그러다 보면 인생 우울하지 않게, 계속 재미있게 살 수 있겠지.

알렉스: 뭐야, 어느 세월에? 그냥 축지법 써! 우선, 저 멀리 있는 땅을 쭉 당겨. 다음, 발을 옮긴 후에 때면서 다시 땅을 쫙 펴고.

나: 네, 교관님. 버그 수정!

알렉스: 그래, 여하튼, 잘 깨! 아홉 번인 거 잊지 말고. 그런데 나도 너 필요로 하는 거 알지? 혹시나.

나: 하하, 정말? 여하튼, 잘 자. 이따 봐!

알렉스: (…)

**예술방법론**— 미술로 세상을 연구하는 특별한 비법들

초판발행       2022년 1월 15일

지은이        임상빈
펴낸이        안종만

편 집         전채린
기획/마케팅     김한유
표지디자인      이영경
제 작         고철민·조영환

펴낸곳        도서출판 박영사
             경기도 파주시 회동길 37-9(문발동)
             등록  1952. 11. 18.  제406-3000000251001952000002호(倫)
전 화         02)733-6771
f a x         02)736-4818
e-mail        pys@pybook.co.kr
homepage      www.pybook.co.kr
I S B N       978-89-10-98025-4    03600

정 가        20,000원